导 读

金秋时节，我们又迎来了今年系列研究的第三辑。本辑内容依然以"美术考古研究"栏目与"佛教美术研究"栏目打头阵。

在"美术考古研究"栏目中，张寅将欧亚草原地带鹿形象划分为中国北方传统、阿尔泰和图瓦传统、黑海北岸传统，并揭示了后两者与中国传统之间的关系。兰芳通过分析焦作陶仓楼的造物场域，追问其造物的历史情境，还原了传统造物艺术的文化空间。姚立伟通过《淮南子》《大人赋》等传世文献记载与帛画及三重外棺所绘内容的比较，展现出汉人对"远游"北极的追求与向往。姚义斌通过对魏晋南北朝墓葬中四神形象的梳理，指出四神图像与谶纬经学之间存在的密切联系，以及魏晋之后四神形象减少的原因。

"佛教美术研究"栏目涉及克孜尔石窟与巴蜀石窟。满盈盈对现存于克孜尔石窟第114窟、97窟和80窟的降伏六师外道图像进行了重要的脉络梳理。邓新航对巴蜀石窟中的五十三佛造像进行了细致的图像学研究。

"古代绘画史研究"栏目中，郑文与王洪伟分别对王原祁的密笔山水画与董其昌的《纪游图册》第十九开的《西兴暮雪》进行了艺术风格与政治意涵的讨论。"近现代美术研究"栏目分别对李叔同美术广告论、高剑父及潘达微艺术异同论、民国摄影中的实验性、机械图像时代背景下现代性绘画的意义探究展开了论述。

"书论画论研究"栏目为大家带来了四篇精彩的个案研究，分别涉及顾恺之"传神论"与东晋佛玄思想的关系、张怀瓘书论中的意象观、《说文解字》与宋代"画学"、元代新刊全相平话五种之文图特征等四个学术问题。"文化产业与艺术市场研究"栏目中，林迅以中西方传统建筑文化符号为例，阐释了文化符号生成中的数学观研究，构成了美术学与数学的交叉研究。朱燕楠、郭鹏宇以弇山园为中心的研究，向大家展现出王世贞两种艺术鉴藏理想的空间实践。另外两篇文章，分别涉及恽寿平接受的艺术赞助活动与安仁元宵米塑的艺术特色和成就。

最后，"当代画坛"栏目为大家介绍了新中国培养的第一代油画家汪志杰先生鲜为人知的几段轶事，使我们更深刻地了解其跌宕的人生境遇和杰出的艺术成就。

中國美術研究

(美术类学术研究系列)

第 23 辑

■主　编　阮荣春
■总监理　杨　纯
■副主编　顾　平　胡光华　汪小洋　张同标

编委会
主　任：阮荣春
编　委：刘伟冬　阮荣春　汪小洋　张晓凌　陈传席
　　　　陈池瑜　胡光华　贺西林　顾　平　顾　森
　　　　凌继尧　黄宗贤　黄厚明　黄　惇　曹意强
　　　　樊　波　薛永年　林　木
编辑部主任：徐　华
副　主　任：朱　浒
栏目编辑：程明震　何志国　张　晶　张　索　曹院生
　　　　　顾　琴　李万康　马　跃　孙家祥

图书在版编目(CIP)数据

中国美术研究.23，美术考古研究、古代绘画史研究／阮荣春主编. —南京：东南大学出版社，2017.9
　ISBN 978-7-5641-7481-1

Ⅰ.①中… Ⅱ.①阮… Ⅲ.①美术—研究—中国②美术考古—研究—中国③美术史—研究—中国—古代 Ⅳ.
①J12②K879③J120.9

中国版本图书馆CIP数据核字(2017)第269285号

中国美术研究·第23辑

出版发行：东南大学出版社
社　　址：南京市四牌楼2号　邮编：210096
出版　人：江建中
网　　址：http://www.seupress.com
电子邮箱：press@seupress.com
经　　销：全国各地新华书店
经　　印
印　　刷：江苏省南通印刷总厂有限公司
开　　本：889mm×1194mm　1/16
印　　张：10.75
字　　数：376千字
版　　次：2017年9月第1版
印　　次：2017年9月第1次印刷
书　　号：ISBN 978-7-5641-7481-1
定　　价：68.00元

*本社图书若有印装质量问题，请直接与营销部联系，
电话：025-83791830。

目　录 Contents　NO.23

[美术考古研究]

欧亚草原地带早期金属器上的鹿形纹样研究
　　　　　　　　　　　　　　　　张　寅　4

论焦作出土汉代陶仓楼的形制特征与造物艺术溯源
　　　　　　　　　　　　　　　　兰　芳　14

马王堆汉墓T形帛画与"远游"北极　姚立伟　23

魏晋南北朝墓葬图像中的四神形象　姚义斌　34

[佛教美术研究]

克孜尔石窟降伏六师外道图像嬗变考　满盈盈　42

巴蜀石窟五十三佛图像考察　　　　邓新航　47

[古代绘画史研究]

麓台读山樵——王原祁密笔山水体势阐微
　　　　　　　　　　　　　　　　郑　文　57

一幅不起眼的册页山水隐藏着一次私密之旅
——兼论董其昌的"干冬景"风格　王洪伟　63

[近现代美术研究]

从李叔同美术广告创作试论其汉字的书写与设计
　　　　　　　龙　红　王玲娟　余慧娟　72

高剑父、潘达微艺术异同论　　　　张繁文　87

民国摄影中的实验性探索　　　　　顾　欣　96

意指链的断裂和重构——机械图像时代背景下现代性绘画的意义探究　　　　　　　　高中华　106

[书论画论研究]

从顾恺之"传神论"看东晋佛玄思想在
艺术领域的融合　　　　　　　　　雍文昂　111

论张怀瓘书论中的意象观　　　　　庞晓菲 118
《说文解字》对北宋"画学"的影响　　肖世孟 124
论元代新刊全相平话五种之文图特征　李彦锋 130

[文化产业与艺术市场研究]

文化符号生成中的数学观研究
——以中西方传统建筑文化符号为例
　　　　　　　　　　　　　　　　林　迅 136

蠹鱼与野人：王世贞两种艺术鉴藏理想的空间实践
——以弇山园为中心的研究
　　　　　　　　　　　朱燕楠　郭鹏宇 142

恽寿平接受的艺术赞助活动　　　　　闵靖阳 149
安仁元宵米塑艺术研究　　　　　　　周　诚 155

[当代画坛]

油画家汪志杰轶事　　　　　　　　　叶星球 160

[优秀作品选]

李天林作品选　　　　　　　　　　　李天林 169
张维柱作品选　　　　　　　　　　　张维柱 170
张逊作品选　　　　　　　　　　　　张　逊 171
廖正定作品选　　　　　　　　　　　廖正定 172

辽代《水月观音像》　　　　　　　　　　封面
纳尔逊·艾金斯艺术博物馆藏辽代《水月观音像》
及元代《炽盛光佛佛会图》考
　　　　　　　　　　　　胡　阳 封二、封三
东周《银着衣人像》　　　　　　　　　　封底

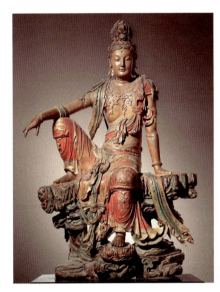

辽代《水月观音像》　纳尔逊·艾金斯艺术博物馆藏

《中国美术研究》启事

1.《中国美术研究》由教育部主管下的华东师范大学艺术研究所创办。作为美术学研究的专业科研单位所主编的专业学术研究系列，我们将本着学术至上的原则，精心策划艺术专题，邀请国内外知名专家和学术新秀撰写稿件，立足于对中国美术学科开展全面研究，介绍最新学术理论研究成果，展示优秀艺术作品。

2. 本研究系列为每季1辑，自2006年9月创立以来，已经发行40余辑，在学术界取得了一定的社会影响力。2017年入选CSSCI（艺术类）2017—2018版收录集刊。目前由东南大学出版社出版。

3. 本研究系列设定主要栏目有：民国美术研究、新中国美术研究、美术考古研究、宗教美术研究、美术史研究、美术理论与批评、美术史学史、美术教育、艺术市场与艺术管理、博物馆美术馆研究等。竭诚欢迎投稿。

投稿邮箱：zgmsyj@yeah.net
编辑部地址：上海市普陀区中山北路3663号华东师范大学艺术研究所（干训楼605室）
联系电话：021—52137074
邮编：200062
欢迎阁下赐稿！尊文如被采用，我们将略付稿酬。

《中国美术研究》编辑部

欧亚草原地带早期金属器上的鹿形纹样研究

张 寅

（陕西师范大学历史文化学院，西安，710119）

【摘 要】 鹿形象是欧亚草原地带早期金属器上最为常见的装饰纹样之一。依据鹿形象的地域特色划分，欧亚草原地带具有三支鹿形纹样文化传统：鹿形纹样的欧亚草原东部传统出现于公元前14—前9世纪的中国北方地区，其影响至蒙古高原以及南西伯利亚地区；公元前8—前6世纪，鹿形纹样的欧亚草原中部传统诞生于阿尔泰和图瓦地区，其向东影响到中国北方地区的夏家店上层文化；公元前7—前3世纪，鹿形纹样的欧亚草原西部传统在黑海北岸地区兴起，传播至中亚及中国北方地区。

【关键词】 欧亚草原　早期金属器　鹿形纹样　文化传统　文化交流

作者简介：
张寅（1986—），男，陕西师范大学历史文化学院讲师，北京大学历史学博士。研究方向：战国秦汉考古。
基金项目：本文系国家社科基金青年项目"东周西戎考古学文化及其所反映的中外文化交流研究"（16CKG009）的阶段性成果。本文亦得到陕西省社会科学基金项目"东周西戎考古学文化综合研究"（项目编号：2015H001）和陕西师范大学中央高校基本科研业务费专项资金项目"中外文化交流视野下的东周西戎考古学文化"（项目编号：15SZYB08）的资助。

欧亚草原是世界上最宽广的草原地带。自公元前2世纪下半叶起，随着游动性生活方式的发展，欧亚草原逐渐进入游牧社会，欧亚草原地区人群在技术、社会结构和意识形态等方面都发生了重大的改变。这些人群创造了大量辉煌灿烂的游牧文化，这些游牧文化虽然各具特色，但是广泛流行的动物装饰艺术是其共同特征之一。

动物纹是游牧遗存中最常见的艺术主题，而鹿形象又是其中最为重要的一类。对于欧亚草原地带的游牧民来说，鹿是一种非同寻常的动物，其往往出现于政治、宗教、文化生活之中。公元前2世纪下半叶至公元前3世纪欧亚草原的各个区域均发现了大量与鹿有关的考古遗存，依据载体不同，主要包括岩画、鹿石、金属器上的鹿纹样等三大类，此外还包括少量木雕、骨雕等。相较于其他类型的鹿形象，金属器上装饰的鹿纹样分布地域最广、数量众多，且其艺术形象独具特色，包含着丰富的文化内涵。许多学者在讨论中国古代动物纹饰发展[1]、早期中外文化交流[2]等相关问题时都涉及金属器上鹿形纹样的研究，但目前鲜见研究专文。本文即以欧亚草原地带发现的早期金属器上的鹿形纹样作为主要研究对象，通过系统梳理，对于金属器上鹿纹样的起源、发展、传播等问题进行探讨，求教于学界。

一、欧亚草原地带早期鹿形纹样的三支文化传统

依据欧亚草原地带各区域所发现早期金属器上的鹿形纹样的特征，可将早期鹿形纹样划分为三支文化传统。

（一）鹿形纹样的欧亚草原西部传统

欧亚草原西部区也被称为草原的欧洲部分，西起喀尔巴阡山东麓，东至乌拉尔山南部的草原地带。这一地区是鹿形纹样

图一　早期斯基泰文化金属器上的鹿形纹样
1. 金鹿形护身符（Kostromskaya）　2. 金鹿牌饰（kelermes）
3. 铜杆头饰（makhoshevsky）　4. 金牌饰（kelermes）

图二　中期斯基泰文化金属器上的鹿形纹样
1. 铜当卢（Zhurovka 401）　　2. 铜马牌饰（Seven Brothers 4）
3. 角杯上金饰件（Seven Brothers 4）　　4. 角杯上金饰件（Seven Brothers 4）
5. 铜马面饰（Seven Brothers 2）　　6. 铜马牌饰（Zhurovka G）
7. 金木碗装饰（AK-mechet）

最为发达的区域之一，这些鹿形象主要见于斯基泰文化及萨夫罗马泰文化的金属器之上，其中以写实性极强的卧鹿形象及鹿形格里芬形象最具特色，二者代表了鹿形纹样的欧亚草原西部传统。

斯基泰人是欧亚草原上著名的早期游牧人群之一，依据希腊历史学家希罗多德在《历史》中的记载，其主要活动于黑海北岸地区和库班河流域[3]。斯基泰文化的动物装饰艺术非常发达，这些动物艺术风格随着时代变迁而发生变化，根据不同特点可以将其大致划分为早期（公元前7—前6世纪）、中期（公元前6—前5世纪）、晚期（公元前4—前3世纪）三个阶段[4]。鹿形象是斯基泰文化动物装饰艺术中最为常见的题材之一。

在早期斯基泰艺术中，鹿形象在斯基泰人心目中的地位很高，斯基泰人随身佩戴尺寸较大的牌饰很多都是用这种动物装饰的[5]。这一时期平卧的鹿形象是具有斯基泰人群自身特色的艺术风格（图一中1、2、4），其具有较高写实性，但也加入了夸张化和程式化的表现手法。此外，这一时期还出现了一些装饰有鹿形象的杆头饰（图一中3）。

与早期相比，斯基泰文化中期的动物装饰艺术发生了很大的变化。虽然鹿依然是广泛的装饰题材（图二中1、5），但是形制发生了变化，很多鹿角或身上长出鸟头（图二中2、6、7），有学者将这种形象称为鹿形格里芬[6]。格里芬本是源于西亚的一种鹰、狮混合的神兽，其形象在斯基泰文化中较为常见，应是波斯艺术对于斯基泰文化影响的结果。而斯基泰人很可能将格里芬形象融入本土的鹿崇拜之中，创造出一种鹰、鹿混合的神兽。这一阶段还出现了很多描绘有豹、鸟或格里芬捕食鹿场景的金属饰件（图二中3、4）。

斯基泰文化晚期达到了巅峰状态，与周临文化的交流也更加密切，希腊文化对于这一时期动物装饰艺术产生了极大影响。虽然希腊因素在斯基泰晚期文化动物装饰艺术中具有重要地位，但斯基泰人还是保留了部分自身特色的装饰艺术，例如蹲伏的鹿形象，整体造型与之前斯基泰文化常见的鹿形象非常一致，不同的是鹿身上多了格里芬和狮子等动物的图案（图三中1）。鹿的形象还见于一件杆头饰上（图三中2）。还有一件金柄铜镜，柄部装饰有鹿和格里芬的形象，但是线条非常粗糙（图三中3）。此外，这一时期依然存在着狮子或格里芬捕食鹿的艺术题材（图三中4）。

萨夫罗马泰文化大约与黑海北岸的斯基泰文化同时，在希罗多德《历史》一书中记载了斯基泰的东部邻居萨夫罗马泰部落分布在顿河以东地区。萨夫罗马泰文化的动物纹虽然没有斯基泰文化发达，但是在等级较高的菲利波夫卡墓地中也有大量发现。墓地整体年代大约在公元前5世纪末到公元前4世纪初。墓葬出土的随葬品上有大量动物纹装饰艺术，其中鹿是最为重要的一种动物题材[7]。鹿的形象多种多样（图四中4），有透雕立鹿（图四中3），也有透雕卧鹿（图四中5），还有猛兽噬鹿的形象（图四中2）。在M1出土了26件站立的公鹿形象器物，

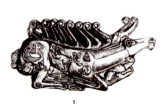

图三　晚期斯基泰文化金属器上的鹿形纹样
1. 金护身符（kul Oba）　2. 铜杆头饰（Chmyreva Mogila）
3. 铜镜（Kul Oba）　4. 银容器（kul Oba）

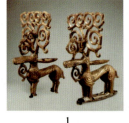

图四　萨夫罗马泰文化金属器上的鹿形纹样
1. 金立鹿　2. 金虎噬鹿牌饰　3. 金鹿牌饰　4. 金鹿牌饰　5. 金鹿牌饰

木质，外面包裹金或银箔（图四中1）。

公元前7世纪起，鹿形象开始出现于斯基泰人使用的金属器之上，成为斯基泰文化中最为重要的动物纹饰，这反映了斯基泰人对于鹿的崇拜，写实性极强的卧鹿牌饰是其代表器物之一。公元前6—前3世纪，斯基泰人创造出一种鹰、鹿混合的神兽，即鹿形格里芬。同时，还将猛兽噬鹿这一艺术题材运用于金属器装饰之中。与之相邻的萨夫罗马泰文化中的鹿形纹样明显受到了斯基泰文化的影响。写实性卧鹿和鹿形格里芬形象极大地丰富了欧亚草原地带金属器上的鹿形纹样，开创了鹿形纹样的欧亚草原西部传统。

（二）鹿形纹样的欧亚草原中部传统

欧亚草原中部区自乌拉尔山东麓至阿尔泰地区，在这一广阔地域中分布有阿尔泰地区早期游牧文化、图瓦地区早期游牧文化、塔加尔文化、萨卡文化等多支考古学文化。虽然鹿形纹样在欧亚草原中部地区并不十分发达，但在该地区发现的一种用线条勾勒出的较为粗糙的写实鹿形象却是在其他地区不曾见到的，或可将其视为鹿形纹样的欧亚草原中部传统。

目前学界普遍认为阿尔泰地区的早期游牧文化可划分为三个阶段：早期为公元前8—前6世纪，中期为公元前5—前3世纪，晚期为公元前2—前1世纪。由于晚期年代较晚，超出本文研究范围，因此这里只讨论前两个时期的鹿形纹样。早期的动物装饰艺术比较简单，多表现在装饰品上。这一时期鹿形象并不多见，其中在阿尔泰地区曾采集到一件铜镜，上饰五只鹿和一只羊（图五中1）。中期最具有代表性的遗址即为巴泽雷克墓地[8]。巴泽雷克墓地中动物纹艺术非常发达，主要包括羊、猫科动物形象及格里芬等。但由于大墓中珍贵的器物多被盗掘一空，因此动物纹多发现于木头、皮革、丝绸、毛毡等文物之上。在这些文物中，写实的鹿形象并不十分多见，其中发现了皮革制作的鹿形装饰（图五中2）及虎噬鹿装饰（图五中3），此外还发现了木质的立鹿装饰（图五中4）。鹿形格里芬形象十分发达，发现有人体鹿形格里芬纹身（图五中5）、格里芬马面饰（图五中6）、木质的鹿形格里芬雕像（图五中7）等。

图瓦地区位于西伯利亚南部叶尼塞河上游，在该地区发现了以图瓦阿尔然王冢为代表的一批早期游牧文化遗存。依据文化特征，这一地区早期游牧文化遗存可分为三期，早期为公元前9—前8世纪，中期为公元前7—前6世纪，晚期为公元前5—前3世纪[9]。早期动物纹装饰虽然数量不多，但造型优美，其中出土了多件站立在杆头饰上的山羊造型装饰物。这一时期鹿形象多见于鹿石上，金属器上未见鹿形纹饰。中期时，动物

图五　阿尔泰地区早期游牧文化中的鹿形纹样
1. 铜镜（阿尔泰地区采集）　2. 皮质鹿形饰（巴泽雷克墓）　3. 皮质虎噬鹿形饰（巴泽雷克墓）　4. 木质鹿形饰（巴泽雷克墓）
5. 鹿形格里芬纹身（巴泽雷克墓）　6. 金马面饰（巴泽雷克墓）　7. 木质格里芬（巴泽雷克墓）

纹种类大增，主要表现在金器上，包括有站立的金鹿等单体动物饰件（图六中1、2）。此外在图瓦地区还出土了一件铜刀，刀柄上浮雕有成排的鹿纹，柄首则是卧兽的形象（图六中3）。图瓦地区晚期文化动物纹艺术非常发达，动物形象以站立的单体山羊为主。鹿在木盒上装饰比较多，金属器上鹿形饰并不多见。在图瓦地区早期游牧文化的众多动物纹中，多是实际生活中能够见到的动物，很少见到格里芬或怪兽形象。

塔加尔文化是俄罗斯叶尼塞河中游的米努辛斯克盆地的一支早期铁器时代文化，其年代为公元前7—前3世纪[10]。塔加尔文化中动物装饰艺术十分显著，数量最多的为山羊形象。鹿形纹样主要装饰于牌饰之上（图七），而猛兽噬鹿的题材非常少见。

在里海东岸的中亚草原地区生活着多支游牧部落，他们就是塞人，又被称作"塞克"，《汉书》中称之为"塞种"。其活动地域广大，几乎遍布整个中亚草原地带，主要包括了哈萨克斯坦中东部、天山七河和费尔干纳及帕米尔地区，考古学上一般将其遗留的考古学文化称为萨卡文化。萨卡文化的繁荣期约为公元前750—前100年之间[11]。这一广阔区域内，除费尔干纳地区不甚流行动物纹外，其余地区均具有较发达的动物纹装饰艺术，且动物纹集中流行于公元前7—前3世纪的较早阶段。与斯基泰文化中鹿形象的重要地位不同，萨卡文化中似乎猫科动物与大角山羊形象更为流行，但也发现有一些鹿形牌饰（图八中1、3~6）和鹿形格里芬形象（图八中2）。

鹿形纹样在欧亚草原中部地区的各支考古学文化中并不是最为主要的动物纹样，这一地区主要流行的动物形象为山羊和猫科动物。除阿尔泰地区早期游牧文化中流行着鹿形格里芬纹样外，其余各文化中很少见到鹿形格里芬形象。此外，猛兽噬鹿的艺术题材在这一地区也不常见到。但是，这一地区较早阶段的鹿形纹样独具特色。在阿尔泰及图瓦

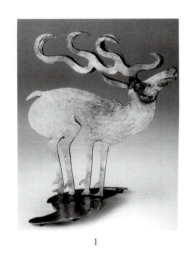 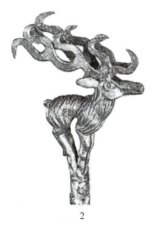

图六　图瓦地区早期游牧文化金属器上的鹿形纹样
1. 金鹿形饰（阿尔然二号王冢）　2. 金鹿形饰（阿尔然二号王冢）　3. 铜刀（图瓦征集）

地区的早期游牧文化中，我们都能见到一种装饰于刀柄或铜镜上用线条勾勒出的较为粗糙的写实鹿形象（图五中1、图六中3），其与早期鹿石中的鹿形象十分接近，这种纹饰成为了该地区最具代表性的鹿形纹样，形成了鹿形纹样的欧亚草原中部传统。

（三）鹿形纹样的欧亚草原东部传统

欧亚草原的东部区自阿尔泰地区到松花江、辽河流域，这一地区孕育出了一种独具特色的鹿形纹样。

公元前14—前9世纪，即中国历史的商代晚期至西周前期，在中国北方地带出现一种柄首为动物头部的剑或刀，刀剑柄部的动物头部往往有一对立耳，兽角后背成扁环形，以往绝大多数学者将其认作鹿首，故这类刀剑常被称为"鹿首刀"或"鹿首剑"[12]。在河北抄道沟[13]（图九中4）、张北县[14]（图九中7）、陕西墙头村[15]、河南妇好墓[16]（图九中6）、辽宁十二台营子[17]（图九中1）、弯柳街[18]、新疆花园乡[19]（图九中3）、北京市[20]均发现有此类器物。此外，这类兽首刀剑在同时期的蒙古地区及米努辛斯克盆地的卡拉苏克文化中也有发现（图九中2、5、8、9）。这种青铜器分布格局明显表现为从中国北方向蒙古高原以及南西伯利亚传播的态势[21]。

然而，如果仔细观察这些"鹿首"形象，我们会发现其与我们对于鹿形象的传统认识并不符合。一般认为，鹿最明显的特征在于歧枝的双角。而这类兽首刀剑，并不具有这一特征，其盘状的双角与山羊更加类似。林沄先生已指出

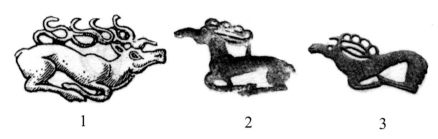

图七　塔加尔文化金属器上的鹿形纹样
1~3. 铜鹿牌饰

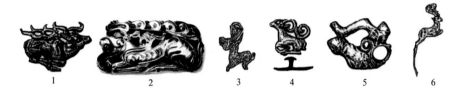

图八　萨卡文化金属器上的鹿形纹样
1. 金牌饰（哈萨克斯坦东部）　2. 金牌饰（天山七河地区）　3. 铜牌饰（费尔干纳地区）
4. 铜牌饰（帕米尔地区）　5. 铜牌饰（哈萨克斯坦中部）　6. 金牌饰（哈萨克斯坦东部）

图九　商代晚期至西周前期羊首刀剑
1. 辽宁十二台营子　2. 蒙古南戈壁　3. 新疆花园乡　4. 河北抄道沟　5. 米努辛斯克
6. 河南殷墟　7. 河北张北　8. 米努辛斯克　9. 蒙古巴彦洪戈尔

这类刀剑上的兽首实际应为野山羊头[22]。

其实，在商周时期中国北方系青铜器中发现有具有明显歧枝特征的鹿首铜刀。河北怀安狮子口村发现一件鹿首青

铜刀[23]（图十中2），鄂尔多斯博物馆也收藏有一件类似的鹿首青铜刀[24]（图十中1）。目前发现的鹿首刀虽然数量不多，但其形制及造型风格与同时期的羊

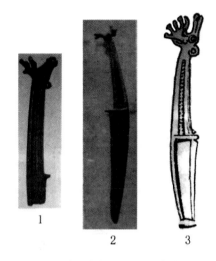

图十 商代晚期至西周前期鹿首刀
1.鄂尔多斯博物馆藏 2.河北怀安狮子口
3.马里亚索沃

首刀酷似，二者年代应大体相同。与羊首刀类似，这种以鹿首形象装饰于刀柄的铜刀很可能诞生于中国北方地区，故可将其称作鹿形纹样的欧亚草原东部传统。

二、欧亚草原地带早期鹿形纹样的传播与交流

欧亚草原上的早期游牧民族具有极强的流动性，这使得各族群之间有着深刻而广泛的交往。上文中，我们将欧亚草原地带所发现早期金属器上的鹿形纹样划分为三大传统，其分别代表了欧亚草原西部、中部和东部地区鹿形纹样的特色。但实际上，各个地区所发现的鹿形纹样是十分复杂的。一个地区发现的金属器上不仅具有该地区特色的鹿形象，还具有其他地区所流行的鹿形纹样。这种鹿形纹样的多样性，反映着欧亚草原上不同族群的文化交往，甚至是人群的流动。

公元前14—前9世纪，在中国北方地区发现的铜刀上装饰的鹿首形象很可能是欧亚草原地区发现金属器上最早的鹿形纹样了（图十中1、2）。这类装饰题材诞生于中国北方地区，是该时期中国北方地区兴起的兽首刀剑中的一种。鹿首刀虽然数量不多，但却构成了鹿形纹样的欧亚草原东部传统。在马里亚索沃也出土有一件卡拉苏克青铜刀，其柄首的兽头也是具有歧枝鹿角的鹿形象[25]（图十中3），显示着这种鹿形纹样具有从中国北方地区向蒙古高原以及南西伯利亚传播的态势。可是这一传统影响的深度有限，进入公元前1世纪后在欧亚草原上再也没有发现类似的器物，鹿形纹样的欧亚草原东部传统就此中断了。

公元前8—前6世纪，位于欧亚草原中部的阿尔泰和图瓦地区的早期游牧文化中的金属器上开始出现鹿形纹样，其中装饰于刀柄（图六中3）或铜镜表面（图五中1）的鹿纹样，不仅年代早，而且独具特色。这种鹿形纹样均用简单的线条勾勒而成，造型粗糙质朴，与稍早时期的鹿石上的鹿形象十分接近，其是金属鹿纹样欧亚草原中部传统的重要特征之一。这种简单的鹿形象向东传播，在中国北方地区也有发现。西周晚期至春秋早期，主要分布于内蒙古东南部的夏家店上层文化进入繁盛期。在夏家店上层文化遗物中，部分金属器表面装饰有鹿形象。在小黑石沟M8501及92NDXAIIM5出土的青铜短剑的柄部均装饰有鹿的形象（图十一中1、2），剑柄上的鹿纹均以简单的线条塑造出多只前后排列的完整大角鹿形象。同时在征集所得的5件青铜圆环牌饰中，也用简单的

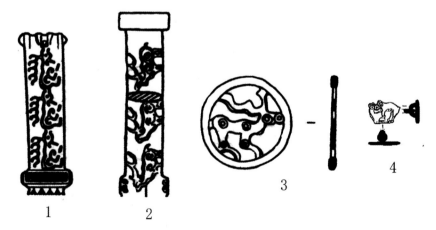

图十一 夏家店上层文化金属器上的鹿形纹饰
1.直刃短剑 92NDXAIIM5:1 2.T字形直刃短剑 M8501:39.
3.青铜圆环形鹿纹饰 4.青铜牌饰 M8501:171

线条表现出大角鹿形象（图十一中3）。这种运用线条勾勒的动物纹样在夏家店上层文化中并不常见，显然不是夏家店上层文化的发明，其明显是受到鹿形纹样欧亚草原中部传统的影响。小黑石沟M8501出土的青铜牌饰还塑造出双鹿交媾的图案[26]（图十一中4）。但须注意的是，此时位于中国北方地区的夏家店上层文化虽然受到了中亚草原的影响而出现了相似的鹿形象，但其数量很少，表明二者交往的深度十分有限。此外，在欧亚草原西部的晚期斯基泰文化中发现的金柄铜镜柄部也有类似的鹿形纹样（图三中3），其与鹿形纹样的欧亚草原中部传统可能也存在着联系。

公元前7世纪—前3世纪，鹿形纹样在欧亚草原西部兴起，鹿形格里芬、写实性卧鹿是该地区最具特色的装饰题材，此即为鹿形纹样的欧亚草原西部传统。这些鹿形象诞生于黑海北岸的斯基泰文化之中，其向东不断传播，在欧亚草原中部及东部地区都有类似的发现。

将鹰、鹿形象混合而成的鹿形格里芬形象很可能是斯基泰人的发明，在公元前6—前3世纪的斯基泰文化中经常能够看到这种神兽图像（图十二中1~3）。欧亚草原中部地区的各游牧文化中，鹿形格里芬纹样并不常见，但阿尔泰地区的早期游牧文化却是一个例外。在公元前5—前3世纪的巴泽雷克墓葬中，我们见到了许多鹿形格里芬的形象（图十二中4~6），这些形象很可能来源于黑海北岸的斯基泰文化。在战国晚期内蒙古西沟畔墓地出土金饰片[27]（图十二中9、10）、陕北神木纳林高兔墓出土金冠饰[28]（图十二中8）、新疆巴里坤东黑沟遗址出土金饰片、银扣饰[29]（图十二中12）上都发现有类似的鹿形格里芬形象，其年代多在战国晚期，晚于阿尔泰地区，应是鹿形格里芬纹样经由巴泽雷克文化向东传播的结果。此外，在阿尔泰地区还发现过一件公元前5世纪的皮革装饰，上面饰有一只虎和鹿角相结合的神兽形象（图十二中7），这种形象应当是鹿形格里芬的一种变体。无独有偶，在内蒙古阿鲁柴登墓葬中出土的战国晚期的黄金牌饰上面装饰有类似的形象[30]（图十二中11），其显然来自于阿尔泰地区。

独具特色的写实卧鹿纹样最早出现于公元前7世纪的斯基泰文化之中，这种鹿形象作为欧亚草原西部传统的代表性纹样，直到公元前3世纪依然能在斯基泰文化及萨夫罗马泰文化中见到（图十三中1~6）。在欧亚草原中部地区与斯基泰文化基本同时的塔加尔文化和塞克文化中，我们都发现了类似的卧鹿纹饰（图十三中7~10），虽然数量不多，但其卧

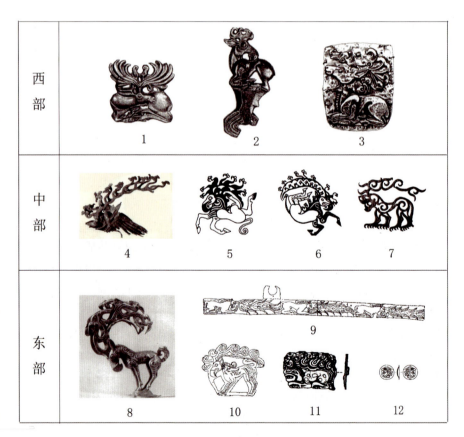

图十二　欧亚草原地带早期鹿形格里芬纹样
1~3.斯基泰文化　4~7.阿尔泰地区早期游牧文化　8~12.中国北方地区狄胡文化

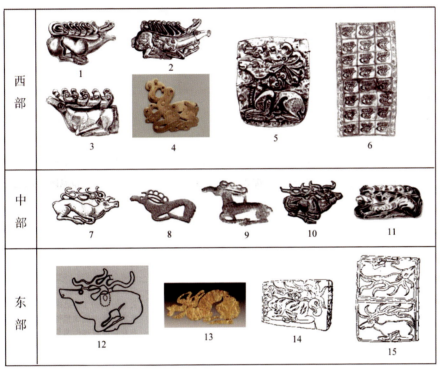

图十三 欧亚草原早期金属器上的卧鹿纹样
1~3. 斯基泰文化 4. 萨夫罗马泰文化 5~6. 斯基泰文化 7~9. 塔加尔文化
10~11. 萨卡文化 12~13. 新疆地区早期铁器时代文化 14~15. 内蒙古地区狄胡文化

鹿形象明显来源于斯基泰文化。公元前4—前3世纪，这一鹿形纹样传播至欧亚草原东部地区。在新疆石门子墓地M6出土的青铜卧鹿牌饰[31]（图十三中12）与斯基泰文化中的卧鹿牌饰基本一致。在新疆哈巴河东塔勒德墓地IIM6[32]（图十三中13）和内蒙古西沟畔墓地发现的金饰片[33]上（图十三中14、15）也有类似的卧鹿纹样。另外萨卡文化中发现了一种将鹿形格里芬与写实卧鹿这两种来源于欧亚草原西部的鹿形纹样相结合的卧式鹿形格里芬形象（图十三中11），在内蒙古西沟畔墓地中也发现一件饰有类似形象的金饰片[34]（图十三中14）。

在中国北方地区发现的写实卧鹿、鹿形格里芬等形象均属于鹿形纹样的欧亚草原西部传统，这些鹿纹样经由欧亚草原中部各文化，传播至中国北方地区。战国中晚期时，中国北方地区与中亚地区的交流达到了前所未有的深度与广度。然而，中国北方地带又可细分为三个相对独立的区域，即以燕山南北为中心的东区、以内蒙古中南部和晋陕高原为主的中区和以甘青地区为中心的西区，各区域发现金属器上的鹿形纹样具有差异性，这种差异反映了各区域与欧亚草原中西部地区联系的密切程度。中国北方地带东区发现的东周时期鹿形纹样极少，仅在河北宣化小白阳墓葬[35]和怀来甘子堡墓葬[36]中出土了两件青铜鹿形牌饰，这里不见欧亚草原上流行的写实卧鹿、鹿形格里芬等形象，这表明此区域与中亚的联系极其微弱。中国北方地带中区是鹿形纹样最为流行的区域，写实卧鹿及鹿形格里芬形象在此都有大量的发现，其中，鹿形格里芬纹样在中亚地区主要在巴泽雷克墓葬中流行，反映着中国北方地带中区与阿尔泰地区的密切联系；同时，阿尔赞墓中出土的金鹿冠饰（图六中1）及巴泽雷克墓中出土的金马面饰（图五中6）说明鹿形象在图瓦和阿尔泰地区早期游牧人群的文化中有着崇高的地位；而在陕北神木纳林高兔墓中出土的鹿形格里芬金冠饰（图十二中8）则反映着阿尔泰、图瓦地区鹿崇拜文化影响到了中国北方地带中区。然而，中国北方地带西区与中亚地区的交流似乎有着不同的孔道。依目前考古发现情况来看，在甘宁地区发现的鹿形纹样并不多，更不见具有代表性的写实性卧鹿及鹿形格里芬形象。相反，该地区山羊纹样十分流行。这些特征与分布在哈萨克斯坦中东部、天山七河和费尔干纳及帕米尔地区的萨卡文化十分相似。这似可说明，与中国北方中区不同，战国中晚期中国北方西区与阿尔泰、图瓦地区早期游牧文化并无太多交流，其与中亚地区往来的对象是萨卡文化，并且这一交流路径很有可能是通过新疆地区完成的。

猛兽捕食鹿是欧亚草原动物纹中一种常见的题材，这一纹样在欧亚草原各

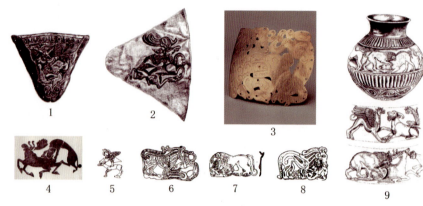

图十四 欧亚草原早期猛兽噬鹿纹样
1~2、9. 斯基泰文化 3. 萨夫罗马泰文化 4. 阿尔泰地区早期游牧文化
5. 新疆地区早期游牧文化 6~8. 中国北方地区戎、狄、胡文化

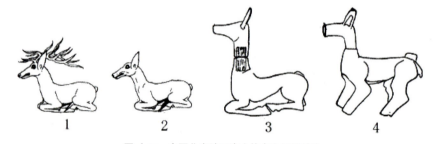

图十五 中国北方地区出土的鹿金属圆雕像
1. 纳林高兔墓葬 2. 纳林高兔墓葬 3. 杨郎墓地IM1:33 4. 杨郎墓地IM7:2

个地区都有发现，尤其是在欧亚草原西部的斯基泰文化和中国北方地带的戎、狄、胡文化中最为常见，但是二者在猛兽噬鹿的艺术形象上具有较大区别。斯基泰文化中的猛兽噬鹿形象具有动感，图像多样化，既有虎噬鹿形象，也有格里芬与鹿搏斗的场面，有极强的艺术特色（图十四中1、2、9）。战国中晚期中国北方地区所流行的猛兽噬鹿纹样却高度程式化，这种纹样经常出现于青铜带饰之上，如在宁夏陈阳川墓地[37]（图十四中6）、张街村墓地[38]（图十四中8）、内蒙古石灰沟墓葬[39]（图十四中7）发现的青铜牌饰上均发现有虎脚踩

鹿的图案。从年代上来看，斯基泰文化中的猛兽噬鹿形象出现较早，且具有向东传播的趋势，我们在萨夫罗马泰文化（图十四中3）、巴泽雷克墓地（图十四中4）和新疆阿合奇县的库兰萨日克墓地[40]（图十四中5）都发现有类似的动物纹样。然而，中国北方地区流行的程式化虎踩鹿形象是否是受到斯基泰文化中的猛兽噬鹿形象影响而产生的，目前尚难判断。

此外，还有一个值得关注的现象。公元前4世纪前后，在欧亚草原西部的萨夫罗马泰文化中发现了一批金银片包裹木芯的圆雕鹿形象，这些鹿全为有角公

鹿（图四中1）。而在中国北方地带的戎、狄、胡文化中，也开始流行一种腹中空的圆雕鹿形象，在陕北纳林高兔墓葬[41]（图十五中1、2）、内蒙古玉隆太墓葬[42]、速机沟墓葬[43]、石灰沟墓葬[44]、宁夏杨郎墓地[45]（图十五中3、4）、于家庄墓地[46]、撒门村墓地[47]、刘坪墓地[48]均有发现，其有银质，也有青铜质，有带角公鹿形象，也有无角母鹿形象。由于两地分隔较远，我们目前很难确指二者是否存在源流关系。但这一现象说明，在公元前4世纪前后，欧亚草原上的金属鹿纹样摆脱了以透雕牌饰为主的艺术形式，流行起了圆雕鹿形象风格。

在战国中晚期的中国北方草原地带还发现有一些其他鹿形象，如在内蒙古呼鲁斯太2号墓出土立鹿铜镜[49]、甘肃马家塬墓地出土的立鹿银牌饰[50]、宁夏于家庄墓地出土的双鹿交配牌饰[51]等，大量存在的鹿形纹样表明这一时期的中国北方地区游牧化程度极高，但这些鹿形纹样数量较少，其来源尚不十分清楚。

综上所述，欧亚草原地带早期金属器上所装饰的鹿形纹样依据地域特色可划分为三支文化传统。鹿形纹样的欧亚草原东部及中部传统出现年代较早，传播地域局限于中国北方地区、蒙古及中亚草原，其影响深度较小，反映此时欧亚草原中东部地区各族群间虽然具有文化交流，但联系并不十分密切。鹿形纹样的欧亚草原西部传统出现年代较晚，其深刻影响着整个欧亚草原地带，这反映该时期欧亚草原地带各族群间文化交流异常紧密，其交流甚至可能是以人群迁徙的形式完成的。

注释：

[1] 乌恩：《中国北方古代动物纹饰》，《考古学报》1981年第1期，第45-62页。
[2] 马健：《黄金制品所见中亚草原与中国早期文化交流》，《西域研究》2009年第3期，第50-64页。
[3] 希罗多德：《历史》，中国社会科学出版社1999年版，第242-310页。
[4] Jacobson, The Art of the Scythians: the Interpenetration of Culture at the Edge of the Hellenic World, New York, 1995.
[5] 文中所引境外出土早期金属器上的鹿形纹样资料，除有特殊注释外，均转引自杨建华先生所著《欧亚草原东部的金属之路》一书。杨建华：《欧亚草原东部的金属之路》，上海古籍出版社2016年版。
[6] 同[2]，第54页。
[7] Joan Aruz etc, The Golden Deer of Eurasia, The metropolitan Museum of Art, New York, 2000.
[8] The Trustees of the British Museum, Frozen Tombs: the Culture and Art of the Ancient Tribes of Siberia, British Museum Publications Limited, 1978.
[9] 杨建华：《欧亚草原东部的金属之路》，上海古籍出版社2016年版，第335页。
[10] 同[9]，第318-319页。
[11] Mark E. Hall, "Towards an Absolute Chronology for the Iron Age of Inner Asia", Antiquity, 71(1997):863-874.
[12] 杜正胜：《欧亚草原动物纹饰与中国古代北方民族之考察》，《中央研究院历史语言研究所集刊》第六十四本第二分1993年版，第241-243页。
[13] 乌恩：《关于我国北方的青铜短剑》，《考古》1978年第5期，第325页。
[14] 郑绍宗：《中国北方青铜短剑的分期及形制研究》，《文物》1984年第2期，第38页。
[15] 黑光、朱捷元：《陕西绥德墕头村发现一批窖藏商代铜器》，《文物》1975年第2期，第83页。
[16] 中国社会科学院考古研究所：《殷墟妇好墓》，文物出版社1980年版，第103页。
[17] 建平县文化馆等：《辽宁建平会的青铜时代墓葬及其相关遗物》，《考古》1983年第8期，第690页。
[18] 铁岭市博物馆：《法库县弯柳街遗址试掘报告》，《辽海文物学刊》1990年第1期，图版陆：1、2。
[19] 新疆维吾尔自治区文化事业管理局等：《新疆文物古迹大观》，新疆美术摄影出版社1999年版，第114页。
[20] 北京市文物管理处：《北京市新征集的商周青铜器》，《文物资料丛刊》第二期1978年版，文物出版社，第17页。
[21] 同[9]，第198-200页。
[22] 林沄：《鹿首乎？羊首乎》，载内蒙古博物馆、内蒙古自治区文物考古研究所：《中国北方及蒙古、贝加尔、西伯利亚地区古代文化》（上），科学出版社2015年版，第134页。
[23] 刘建忠：《河北怀安狮子口发现商代鹿首刀》，《考古》1988年第10期，第941页。
[24] 鄂尔多斯博物馆：《鄂尔多斯青铜器》，文物出版社2006年版，第83页。
[25] 同[12]，第240-241页。
[26] 内蒙古文物考古研究所：《小黑石沟——夏家店上层文化遗址发掘报告》，科学出版社2009年版，第277、289、346、403页。
[27] 伊克昭盟文物工作站、内蒙古文物工作队：《西沟畔匈奴墓》，《文物》1980年第7期，第2、6页。
[28] 戴应新、孙嘉祥：《陕西神木县出土匈奴文物》，《文物》1983年第12期，第24页。
[29] 新疆文物考古研究所、西北大学文化遗产与考古学研究中心：《新疆巴里坤县东黑沟遗址2006-2007年发掘简报》，《考古》2009年第1期，第22页。
[30] 田广金、郭素新：《内蒙古阿鲁柴登发现的匈奴遗物》，《考古》1980年第4期，第335页。
[31] 新疆文物考古研究所：《新疆呼图壁县石门子墓地考古发掘简报》，《文物》2014年第12期，第12页。
[32] 新疆文物考古研究所：《新疆哈巴河东塔勒德墓地发掘简报》，《文物》2013年第3期，第11页。
[33] 同[27]，第2页。
[34] 同[27]，第2页。
[35] 张家口市文管所、宣化县文化馆：《河北宣化县小白阳墓地发掘报告》，《文物》1987年第5期，第48页。
[36] 贺勇、刘建中：《河北怀来甘子堡发现的春秋墓群》，《文物春秋》1993年第2期，第31页。
[37] 延世忠、李怀仁：《宁夏西吉发现一座青铜时代墓葬》，《考古》1992年第6期，第573-574。
[38] 宁夏回族自治区文物考古研究所、彭阳县文物站：《宁夏彭阳县张街村春秋战国墓地》，《考古》2002年第8期，第21页。
[39] 伊克昭盟文物工作站：《伊金霍洛旗石灰沟发现的鄂尔多斯式文物》，《内蒙古文物考古》1992年第1期，第92页。
[40] 新疆文物考古研究所：《阿合奇县库兰萨日克墓地发掘简报》，《新疆文物》1995年第2期，第27页。
[41] 同[28]。
[42] 内蒙古博物馆、内蒙古文物工作队：《内蒙古准格尔旗玉隆太的匈奴墓》，《考古》1977年第2期，第111页。
[43] 盖山林：《内蒙古自治区准格尔旗速机沟出土一批铜器》，《文物》1965年第2期，第44页。
[44] 同[39]，第93页。
[45] 宁夏文物考古研究所、固原博物馆：《宁夏固原杨郎青铜文化》，《考古学报》1993年第1期，第42页。
[46] 宁夏文物考古研究所：《宁夏彭堡于家庄墓地》，《考古学报》1995年第1期，第94页。
[47] 罗丰、韩孔乐：《宁夏固原近年发现的北方系青铜器》，《考古》1990年第5期，第414页。
[48] 李晓青、南宝生：《甘肃清水县刘坪近年发现的北方系青铜器及金饰片》，《文物》2003年第7期，第15页。
[49] 塔拉、梁京明：《呼鲁斯太匈奴墓》，《文物》1980年第7期，第12页。
[50] 早期秦文化联合考古队、张家川回族自治县博物馆：《张家川马家塬战国墓地2008-2009年发掘简报》，《文物》2010年第10期，第8页。
[51] 同[46]，第94页。

（栏目编辑　朱浒）

论焦作出土汉代陶仓楼的形制特征与造物艺术溯源

兰 芳

（江苏师范大学美术学院，江苏徐州，221116）

【摘 要】焦作出土的汉代陶仓楼其形制、规模与种类独具特色。它的造物艺术特征一方面来源于作为墓葬建筑材料的空心砖，另一方面依存于汉代焦作的地域特色与人文环境。古代器物的制造即是技术、文化、信仰等因素互动与影响的结果，它是一个动态的造物场域。焦作陶仓楼的造物场域是历史情境与技术运用的奇妙结合，是一种独特的造物艺术的文化空间。焦作陶仓楼造物艺术性表现在它的模仿性、象征性与仪式性上。在现代转化为一个新的"观看"的审美事件。

【关键词】焦作 汉代 陶仓楼 造物艺术

建筑是社会实践的一部分，也是文化的一部分，好的建筑又是一件艺术品。中国的建筑带有自己独特的民族性，是中国美术考古必须关注的。根据历史的记载，汉代的建筑已经比较发达，可惜没有一个汉代的大型建筑流传至今。考古学的发展，发现了一大批汉代的陶楼，给研究汉代的建筑带来了机遇。在汉代的陶楼中，河南焦作出土的汉代陶仓楼，其规模之大、保存之完好、形制之特殊引起了国内外学术界的重视，研究也积累了一些成果。如对焦作陶仓楼的考古类型的研究、对其装饰特征的研究、对个别陶仓楼的形制分析等[1]。但是，把焦作的陶仓楼放在美术考古的视野中，分析其形制的艺术特征及造物的来源，进而探讨其所体现的造物学的价值还是不够的。作者近期对焦作陶仓楼进行了实地考察，发现了陶仓楼制作的一些新的造物情况，因此写成此文。

一、焦作陶仓楼的形制类型

对陶楼的研究，我们可以追溯到著名建筑学家梁思成。他在1924年左右第一次赴美留学期间，就把一篇研究哈佛大学福格博物馆收藏的一个汉代的三层陶楼的论文译成中文[2]。在1946年完成的英文著作《图像中国建筑史》[3]中对美国密苏里州堪萨斯市纳尔逊·艾金斯博物馆馆藏的一座焦作陶仓楼作详细分析，梁先生主要从建筑学视角研究汉代楼阁的结构与形制。半个多世纪以来，随着考古学的发展，在焦作地区又发现了一大批陶仓楼，引起了考古学界的注意。根据不完全的统计，焦作的陶仓楼已经发现有110多座[4]。目前对焦作陶仓楼的研究多在"图像"方面，如近年焦作陶仓楼的主要研究成果大多从装饰、形式等方面入手。这种视角一方面受西方传统艺术史研究范式的影响，另一方面根源于《周易》提出的"制器尚象"论的影响。因此，长期以来，对缺乏身份认同的匠人留下的物质文化遗产的研究总体处于遮蔽状态。德国学者温克尔曼提出艺术史建立的"风格—情境"[5]的研究方法给我们以启示，我们将探究焦作陶仓楼造物艺术历史情境中蕴涵的器物形态变迁的内在逻辑性，从而追问民间造物艺术传承、发展的内在机制。焦作陶仓楼的制作是汉代特定历史文化时代的产物。本文在对器物制作的历史情境进行还原的基础上，研究焦作陶仓楼造物艺术问题，首先分析焦作陶仓楼的形制类型。

焦作出土的汉代陶仓楼在材料、制作、种类等方面皆有其独特性。从目前已出土的材料看，这批仓楼以泥质灰陶为主，大部分还有彩绘。出土的仓楼从2层至7层，最高达1.99米，楼体可拆分，采用了"模件体系"[6]。从制作看工匠们使用规格化的构件装配成组的仓楼，部分仓楼的尺寸、形制、组合基本相同，构件甚至可以互换（图1）。这种模件化组合结构的陶仓楼在河南省其他地区鲜有发现，目前只在豫中地区出土了一些模件化组合的简式陶仓楼。如1958年在

作者简介：

兰芳（1980—），女，江苏师范大学美术学院副教授，研究方向：古代造物艺术研究。
基金项目：国家社科基金项目艺术学"汉代建筑明器的造物学研究"阶段性成果（编号：15CG151）。

荥阳县河王水库1号东汉墓出土2件二层彩绘陶层楼，两个陶楼的形状相同，尺寸相等，顶与楼可拆分。从种类看焦作出土的汉代陶仓楼其种类远多于其他地区。韩长松在《焦作陶仓楼》中将仓楼分为：楼院式陶仓楼、连阁式陶仓楼、联仓式陶仓楼、简式陶仓楼、模拟式陶仓楼五种类型[7]。本文的研究更多关注器物形制与造物艺术方面的问题，因此，只将前四类仓楼作为研究的重点。

（一）楼院式陶仓楼。这种陶仓楼是焦作地区出土最普遍、延续时间最长的一种仓楼类型，由仓体、楼体和院落

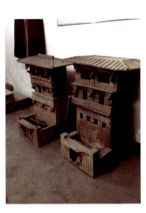

图1　焦作出土陶仓楼（2016年摄于焦作市博物馆）

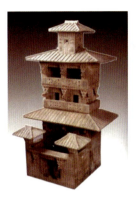

图2　1983年焦作新焦铁路复线工程白庄群M41出土楼院式陶仓楼（韩长松.焦作陶仓楼.郑州：中州古籍出版社，2015：104）

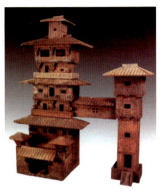

图3　1993年白庄墓区M6出土连阁式陶仓楼（韩长松.焦作陶仓楼.郑州：中州古籍出版社，2015：117）

表1　焦作出土楼院式陶仓楼

序号	出土地点	出土时期	尺寸	特征	出土的墓葬形制
1	1972年焦作市西郊出土五层彩绘陶楼	东汉中晚期	通高134厘米，面阔52厘米，进深46厘米	楼可分拆组装，坐于院落后部。第一、二层为一个整体，呈长方立体形	墓葬形制不详
2	1974年焦作市机床厂南地出土五层彩绘陶楼	东汉中晚期	通高131厘米，面阔52厘米，进深54厘米	楼可分拆组装，楼前用墙围成院落，楼体坐于院落后部。第一、二层为一个整体，呈长方立体形	墓葬形制不详
3	1981年武陟M94汉墓出土的四层陶仓楼	东汉早期	通高129厘米，面阔57厘米，进深51.5厘米	楼可分拆组装，坐于院落后部。第一、二层为一个整体，呈长方立方体形	砖室墓
4	1983年焦作铁路白庄M41汉墓出土的五层陶仓楼	东汉早期	通高131厘米，面阔52.5厘米，进深53厘米	楼可分拆组装，坐于院落后部。第一、二层为一个整体，呈长方立体形	前穹窿后券顶的双室墓
5	1984年焦作市马作村出土五层陶仓楼	东汉中晚期	通高136厘米，面阔52.5厘米，进深44.5厘米	楼可分拆组装，楼前用墙围成院落。楼体坐于院落后部。第一、二层为一个整体，呈长方立体形	墓葬形制不详
6	1996年焦作市河南轮胎厂13号墓出土四层灰陶仓楼	西汉晚期至东汉早期	通高121厘米，面阔44厘米，进深45厘米	楼可分拆组装，坐于院落后部。第一、二层为一个整体，呈长方立体形	墓葬形制不详
7	2009年白庄M121、M122出土的五层陶仓楼	西汉晚期至新莽时期	M121通高112厘米，面阔66.5厘米，进深43厘米	楼可分拆组装，坐于院落后部。第一、二层为一个整体，呈长方立体形	M121和M122形制相同，并排修筑的单室券顶砖室墓，两墓葬前部的耳室相连接，相互联通
			M122通高135厘米，面阔82厘米，进深55厘米	楼可分拆组装，坐于院落后部。第一、二层为一个整体，呈长方立体形	
8	焦作市马作村出土的五层彩绘陶仓楼	东汉中期	通高145厘米，面阔53厘米，进深54厘米	楼可分拆组装，坐于院落后部。第一、二层为一个整体，呈长方立体形	墓葬形制不详

（注）上述内容分别参考资料如下：1.杨焕成.河南焦作东汉墓出土彩绘陶仓楼.文物，1974.02；2.张勇.河南出土汉代建筑明器.大象出版社，2002：167；3.武陟县文化馆.武陟出土的大型汉代陶楼.中原文物，1983.01；4.河南省文物考古研究所.焦作白庄41号汉墓发掘简报.华夏考古，1989.01；5.张勇.河南出土汉代建筑明器.大象出版社，2002：168；6.张勇.河南出土汉代建筑明器.大象出版社，2002：163；7.焦作市文物工作队.焦作白庄M121、M122汉墓发掘简报.中原文物，2010.06；8.张勇.河南出土汉代建筑明器.大象出版社，2002：165.

表2 焦作出土连阁式陶仓楼

序号	出土地点	出土时期	尺寸	特征	出土的墓葬形制
1	1973年焦作马作汉墓出土的五层连阁式陶仓楼	东汉中晚期	主楼通高159厘米，面阔54厘米，进深50厘米	可分拆组装。主楼结构与楼院式陶仓楼同，由院落、主楼、附楼、阁道四大部分，附楼在主楼左侧	墓葬形制不详
2	1988年焦作墙南村西M1出土的连阁式陶仓楼	东汉中期	主楼通高175厘米，面阔168厘米，进深78厘米	可分拆组装。主楼结构与楼院式陶仓楼同，由院落、主楼、附楼、阁道四大部分，附楼在主楼左侧	墓葬形制不详
3	1993年白庄M6汉墓出土的连阁式七层陶仓楼	东汉中期	主楼通高192厘米，面阔168厘米	可分拆组装。主楼结构与楼院式陶仓楼同，由院落、主楼、附楼、阁道四大部分，附楼在主楼左侧	砖砌多室墓，由墓道、甬道、横前室、双后室组成
4	2008年焦作李河M25号汉墓出土的连阁式七层陶仓楼	东汉中期	主楼通高185厘米，面阔162厘米，进深60厘米	可分拆组装。主楼结构与楼院式陶仓楼同，由院落、主楼、附楼、阁道四大部分，附楼在主楼右侧	砖室多室墓，由墓道、甬道、前横室、后双室组成
5	2010年焦作人民西路M1博爱县出土的连阁式七层陶仓楼	东汉早期	主楼通高199厘米，面阔138厘米，进深60厘米	可分拆组装。主楼结构与楼院式陶仓楼同，由院落、主楼、附楼、阁道四大部分，附楼在主楼左侧	长方形砖室墓，由墓道、甬道、东西耳室和墓室四部分组成

（注）上述内容分别参考资料如下：1.张勇.河南出土汉代建筑明器.大象出版社，2002:168；2.张勇.河南出土汉代建筑明器.大象出版社，2002:166；3.索全星.河南焦作白庄6号汉墓.考古，1995.05；4.韩长松等.焦作李河汉墓出土七层连阁式彩绘陶仓楼试析.中国历史文物，2010.01；5.焦作市文物工作队.河南博爱一号汉墓.中国国家博物馆刊，2012.01.

三部分组成（图2）。此类仓楼出土的墓葬形制多样化，既有单室券顶墓，又有单穿隆顶墓和双穿隆顶墓。目前考古发掘已出土的此类陶仓楼具体信息如（表1）所示。

（二）连阁式陶仓楼。由院落、仓体、主楼、附楼及连接主附楼的空中阁道组成，它比楼院式陶仓楼占有更大的空间，体量相对较大，是焦作地区特有的仓楼类型（图3）。此类仓楼出土的墓葬形制以前横堂后双室的大型墓为主。目前考古发掘已出土的此类仓楼具体信息如（表2）所示。

（三）联仓式陶仓楼。其亦是焦作地区独有的仓楼类型，由圆形囷、楼体两部分组成，各部件可拆卸组合（图4）。出土此类型陶仓楼的墓葬型制比较单一，均为单室券顶墓。目前考古发掘已出土此类仓楼共20多座。

（四）简式陶仓楼。在全国各地发现较多，影响范围较广，它由一个长方形仓体和一个简单的楼体组成，两个部位可拆分组装，体量较小（图5）。出土简式陶仓楼的墓葬均为单室券顶砖墓。目前考古发掘已出土的此类仓楼约40多座。

笔者在考察焦作市博物馆及洛阳周边地区发掘的汉代制陶窑址过程中，对

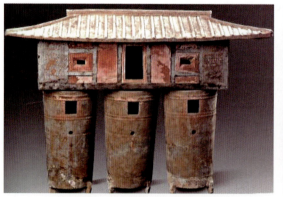

图4 河南马作墓群河南轮胎厂墓区M35出土联仓式陶仓楼（韩长松.焦作陶仓楼.郑州：中州古籍出版社，2015：135）

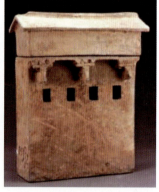

图5 2008年焦作李和墓群M10出土简式陶仓楼（同图4，167）

没经过组合装配的陶仓楼零构件、窑址中发掘出土完整的与破碎的空心砖进行比对，发现无论是院落陶仓楼还是连阁陶仓楼，抑或是简易陶仓楼，其长方体仓体的材料、制作、组合等与同一时期流行的空心砖材料、制作、组合非常相似。于是从文献资料与考古材料入手，大胆推测，探究焦作陶仓楼的制作与空心砖的制作和流行存在着某种特殊关系。

二、焦作陶仓楼的造物特征

作为明器的陶仓楼主要发现在中原地区，其他地区发现的较少，在山东鲁西南、江苏徐州、陕西咸阳等地偶有发现，但是形制与数量都不如焦作的完整与精美。我们有理由认为，焦作之外的大型陶仓楼受到了焦作陶仓楼的影响。这与焦作的地理环境与技术的发展有一定的关系。德国民俗学家赫尔曼·鲍辛格认为技术的影响往往改变了旧的生活关系，突破原先狭窄的社会视域，产生新的社会结构与文化形式[8]。技术的传承与互动在造物艺术的传统与创新相互冲突中塑造了新的内容。两汉时期，木架构建筑技术的进步，导致用于营造大规模宫殿的空心砖材料转向墓葬建筑，这同时迎合了墓葬形制"宅第化"的葬俗。空心砖作为墓葬建筑材料以洛阳为中心向四周发展，其技术因子逐渐渗入其他陶制随葬明器，最典型的器物是焦作陶仓楼。焦作陶仓楼与空心砖流行的时代与区域、材料与制作以及形制与组合等

表3 河南出土空心砖墓室比例

墓葬形制 \ 出土区域	洛阳	郑州	南阳	河南其他区域	总计
空心砖墓	41座	25座	6座	10座	85座
小砖和空心砖混合墓	3座				
比例	52%	29%	7%	12%	100%

方面不谋而合，空心砖模件化构件的基因在汉代焦作特殊的地域环境中得以传播。

（一）时代与区域。从目前考古材料看（表1、表2），西汉晚期、王莽新朝和东汉早期，是焦作陶仓楼大量烧造的时代。东汉晚期陶仓楼仍有出土，但数量明显减少，这一时期出土更多的是简式陶仓楼。陶仓楼在曹魏和两晋时期，作为随葬明器已基本绝迹。空心砖的分布自西汉时从陕西转向河南郑州、洛阳一带，进而扩大到河南大部分地区。据初步统计，目前河南已出土的空心砖墓数量，以洛阳地区的占有量最大（表3）。迄今发现较早使用空心砖的是战国末期，如易州燕下都遗址出土的燕宫砖[9]，凤翔彪脚镇出土的人物大画砖[10]。西汉以后的地面建筑遗址中基本不见空心砖的出土，表明空心砖已被其他材料取代。与此同时，空心砖在墓室建筑中的使用却处于一个相对发达的时期，空心砖被大量用于中原地区的墓室建造中。空心砖椁墓、空心砖室墓的发展推动了空心砖的种类、空心砖的形制走向多样化。除门砖、壁砖、铺地砖等基本用砖外，还出现了用于构建墓门顶部的特殊砖，如河南荥阳康寨汉墓出土的墓门顶部阙形砖和阙门砖，是为了模仿地面建筑而特别制作的，这是迄今所见唯一一例阙形砖和阙门砖（图6）。西汉中期以后，空心砖在墓葬中的作用逐渐被小砖取代，出现了空心砖和小砖混合建筑的墓葬形制。西汉中晚期到东汉初期，小砖逐渐成为墓葬建筑中的主要材料，空心砖仅限于墓门，如门柱、门框、门楣的构建。东汉以后，小砖已完全取代空心砖大量用于墓葬建筑。

（二）材料与制作。焦作陶仓楼形制高大，主体构件尤其是长方体的仓体部分大而稳重，坚硬结实，构造坚实，平整美观。以焦作白庄41号墓出土的五层陶仓楼为例，长方体的仓体高约60厘米、宽52.5厘米、厚30厘米左右。这种形制高大陶仓楼制作材料的承重性及模件化构件特征与空心砖相仿。用于制作空心砖的质料不同于制造小砖那样一般土质均可，制作空心砖需要黏性和韧性都很强的泥土，经过原料的选择，淘洗提炼，器形规整，而后经磨光、彩绘、线刻或压划暗花等复杂的程序，其中，材料的选择与加工是关键的一步。

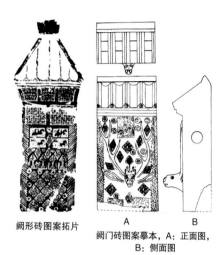

图6 河南荥阳县康寨汉代空心砖墓出土阙形砖和阙门砖（赵清.华夏考古，1996.02:55–59）

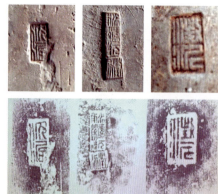

图7 "沈泥"，"永寿元年"，"沈泥"，"澂泥"，"澂泥"
上：东汉陶砖上文字拓片 下：东汉陶砖上刻印的文字（2016年摄于洛阳曹魏时期砖室墓）

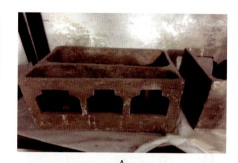

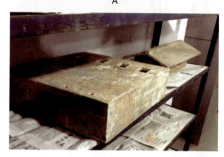

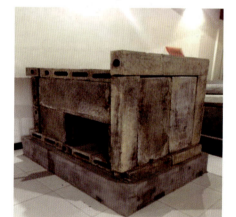

图8 A、B：焦作陶仓楼构件（2015年摄于焦作市博物馆）
C：东汉洛阳出土空心砖墓（2016年摄于河南偃师商城博物馆）

笔者考察了洛阳市寇店镇西朱村曹魏时期的一座王侯墓，墓已被盗。墓室中发现刻有"永寿元年"（东汉桓帝）文字的墓砖，砖上刻文字"沈泥""澂泥"。《说文》曰："沈，陵上滈水也。"段玉裁注："谓陵上雨积停潦也。"《说文》曰："澂，清也。"段玉裁注："澂之言持也，持后清，方言曰澂。"[11]以此为据，这些砖上的文字记录了"澄泥"制陶的一个程序（图7）。坚硬结实的陶仓楼的制造，也不同于一般的陶明器，一般陶明器制作材料所用的陶土不需淘洗，没有"澄泥"的工序，火候较低，胎质疏松。材料的使用往往会影响器物的形制与结构，如河南出土陶仓楼较多的豫西地区及豫东地区，其陶仓楼的形制相对较小，材料以铅釉陶为多。目前全国已出土的低温铅釉陶楼，形制规模大都小于焦作的陶仓楼，仅有河北阜城桑庄东汉墓[12]出土的一件绿釉陶楼是特例，此楼通高216厘米。大多绿釉陶楼各部件均不能拆分，因此，形制更接近于陶塑。焦作陶仓楼的承重性材料与模件化组合特征更多源于建筑构件。笔者考察焦作博物馆时，观察了陶仓楼零散的构件与空心砖的形制、结构极相似（图8）。

（三）形制与组合。两汉时期河南广为流行的墓葬空心砖模块化体系的形成，使墓葬建筑建立在模块化的基础之上，从而"宅第化"墓葬形制也日趋发展，出现了空心砖双室墓，带多个耳室的空心砖多室墓等。由于墓室形制的复杂化，空心砖根据预先设计的构件制造而成，在组建墓葬之前，为方便组合，砖上书写其在墓室内的位置。如"南""南下""北方""西南上""西北上""后"及（门字之半）等文字（图9）。这种标识及组合方法同样出现在焦作陶仓楼中。以焦作市白庄6号墓出土七层连阁彩绘陶仓楼为例，楼由院落、主楼、附楼、阁道四大部分构成，构件多达31件。主楼七层四重檐亭阁式建筑。院落大门楼两坡顶的下面有

图9 空心砖上的构件标识文字（黄明兰.洛阳西汉画象空心砖.人民美术出版社，1982:30-31）

图10 焦作市白庄6号墓出土陶仓楼的构件标识文字（索全星.河南焦作白庄六号东汉墓.考古，1995.05:396-402）

三、焦作陶仓楼的造物艺术特征

中国汉代陶仓楼的发现是一个重要的文化现象，其独特的造型具有极高的艺术价值，所以在20世纪初期就引起海外博物馆的关注，不仅仅在美国，在法国吉美博物馆也收藏有中国汉代的陶楼。20世纪中叶以来陶楼也受到了中国建筑学界的重视，被用来建构中国古代建筑史。但是，对其艺术价值的认识，

"苍（仓）前"，主楼三层右侧有"男（南）方"，五层右侧有"男（南）方"，七层背面有"第十一"，最上面的四阿顶背面"男（南）""第十二"，附楼一、二层背面有"北第二"，三层有"北第三"，阁道主体背面有"中央""北方"，两坡顶背面有"中央""北方"等字（图10）。其他一些构件上也有文字，因痕迹模糊不清，辨认困难[13]。焦作陶仓楼的四种类型全是模件化的组装形制。联仓式陶仓楼与简式陶仓楼的上部楼体部分有些可以互换构件。模件化体系制作方式的规范化与标准化为陶仓楼规模化生产提供了生产保障。

以上材料证明了焦作陶仓楼的造物特征与作为墓葬建筑材料的空心砖制作有一定的关联性。两汉时期，空心砖和陶明器应该在同一作坊中制作，制陶工匠根据市场或买家的需要制作空心砖或其他陶制品。如空心砖上比较常见的常青树纹饰，同在洛阳烧沟汉墓M83出土的陶井井栏下方模印连续的常青树图案。更能直接证明空心砖与焦作陶仓楼之间具有类比关系的是焦作陶仓楼上的彩饰图像。如焦作马村区M121出土的仓楼，在第四层楼体背面绘制一幅虎食鬼魅图，与烧沟M61壁画虎食鬼魅图题材一致（图11）。烧沟M61高浮雕羊头左侧，用淡墨绘出一棵弯曲的高树，树干下刻画一裸体鬼魅，其身上站立一只凶猛的翼虎。《风俗通义》曰："虎者，阳物，百兽之长也，能执搏挫锐，噬食鬼魅。"[14]将烧沟M61这幅壁画解读为"虎食鬼魅"，在学术界虽一直存在争议，但随着考古材料的逐渐丰富，这种解读已得到认可[15]。

综上，焦作陶仓楼与空心砖的关联性有脉可循，焦作陶仓楼地域性突出，其形制影响了河南周边区域，其中，与空心砖较为流行的豫中地区的陶仓楼关联更多。

图11 上：洛阳烧沟M61壁画"虎食鬼魅"图摹本。下：焦作马村区M121陶仓楼背面的"虎食鬼魅"图（王绣、霍宏伟.洛阳两汉彩画.文物出版社，2015:63、69）

其具有极高的艺术性，这个艺术性的价值是由其模仿性、象征性、礼仪性所形成的。

（一）模仿性。焦作的陶仓楼的造型，有一定的现实存在的基础，它模仿了形式的仓楼，其文化内涵是当时历史的反映。焦作陶仓楼的大肆流行反映了"太仓之粟陈陈相因，充溢露积于外，至腐败不可食"[16]的现实场景。国家的大型粮仓在两汉的都城内均有发现，称为"太仓"。如洛阳城的东北隅发现了一组大型建筑遗址，分为东西两院，发掘者认为此处为东汉的太仓所在处[17]。汉代的地主和普通居民也修建仓廪和仓窑，用来储存粮食。焦作白庄M542汉墓出土三层二联仓彩绘陶仓楼的构件上，出现"囷楼万石"[18]的文字（图12），说明汉代焦作确有"囷楼"建筑。《荀子·荣辱篇》杨注："圆曰囷，方曰廪。"[19]《吕氏春秋·仲秋纪》注曰："圆曰囷，方曰仓。"[20]"囷"和"廪"都是用来储存粮食的仓，其区别在于圆和方的形状上。

出土的大量"囷楼"足以说明焦作地区在两汉时期的发达。焦作古称山阳，位于太行山东南与黄河以北，是黄河、卫河的冲积平原。汉高祖三年，置山阳县，属司隶部河内郡，与河东、河南并称为"三河"，其经济和政治地位在西汉之前就已颇负盛名。《读史方舆纪要》载，"山阳城，（修武）县西北六十里，战国时魏邑。秦始皇五年，蒙骜伐魏，拔山阳城"，"汉置县，属河内郡，在太行山南，故曰山阳"[21]。

图12 焦作白庄M542出土二联仓陶仓楼仓前楼梯底面墨书"囷楼万石"文字（韩长松.焦作陶仓楼.郑州：中州古籍出版社，2015：6）

必须放在中国造物的美学中来进行。焦作陶仓楼的造物学原理在于，一方面陶楼是现实的模仿，这种模仿体现了当时的技术的、技巧的制作手段；另一方面，它是观念的产物，焦作陶仓楼作为现实世界的仓楼的仿本，具有了其象征符号的文化内涵，是对死后存在世界的积极肯定，与另一个世界生活的理想建构。

汉代的陶仓楼不是真实的仓楼，也不仅仅是一个模型，它是丧葬文化的产物，是作为明器使用的，但是今天看，

《史记·货殖列传》云："昔唐人都河东，殷人都河内，周人都河南。夫三河在天下之中，若鼎足，王者所更居也，建国各数百千岁，土地小狭，民人众。"[22]西汉中期，"魏之温、轵，韩之荥阳，齐之临淄，楚之宛、陈，郑之阳翟，三川之二周，富冠海内，皆为天下名都"[23]。东汉时期，"河内独不逢兵，而城邑完，仓廪实"[24]。刘秀以此为根据地，发展势力，任命寇恂为河内太守，"光武谓恂曰：'河内完富，吾将因是而起。昔高祖留萧何镇关中，吾今委公以河内，坚守转运，给足军粮，率厉士马，防遏它兵，勿令北渡而已。'"[25]东汉末年，曹丕篡汉，贬汉献帝刘协为山阳公，刘协的龙潜之地即是山阳县。《后汉书·孝献帝纪第九》："冬十月乙卯，皇帝逊位，魏王丕称天子。奉帝为山阳公，邑一万户，位在诸侯王上，奏事不称臣，受诏不拜，以天子车服郊祀天地，宗庙、祖、腊皆如汉制，都山阳之浊鹿城。"[26]可见，汉代是山阳城政治、经济、文化繁荣时期，雄伟壮观的陶仓楼是当时社会发展的一个镜像。

（二）象征性。焦作的陶仓楼不是现实中的楼，它只是一个现实楼的模本。正如古希腊人认为，艺术就是模仿。这个模仿的造型只是"仓楼"理念的一个模本。模本背后是一个文化的信仰在起作用。因为人的生存离不开衣食住行，吃饭才能保存生命，有丰富的食物就成了生命存在的根本。人面对死后世界的理解，也离不开生时的认识。人

们幻想死后也能过着衣食无忧的生活，并且永远保持自己优越的社会地位，便把生时拥有的一切都以象征的符号或者图像的形式放在为死后营造的时空中加以强化。随着历史的发展，汉代人的信仰被现代的考古学所发现，焦作陶仓楼被作为一个新的历史场景而被我们所直观，陶仓楼就转化为象征符号了，其意义价值就更加凸显。

焦作陶仓楼的造物虽然以技术为基础，但是"文化是被嵌入技术中的"[27]。文化、技术、信仰、地域等因素交织在一起形成一个"造物场域"。具体的器物是造物场域的物化形式，是一种符号。人们创造着符号，又受符号的影响。柳宗悦在《工艺文化》中指出："个人没有力量的时代挽救了器物，特别是像工艺那样产生于民众之中的器物，在很大程度上是由时代的力量所左右的。"[28]焦作陶仓楼其实是一种仓住混用型的建筑物，1、2层供仓储，3层以上不便搬运，为住房，它是当时的制造技术嵌入了汉代焦作地区特有文化与信仰的产物。《史记》记载汉武帝听从方士之言，大肆建造高楼以求仙，当时人相信"仙人好楼居"。《史记·封禅书》："明堂图中有一殿，四面无壁，以茅盖，通水，圜宫垣为复道，上有楼……"[29]

（三）仪式性。焦作墓葬中出土的大量陶仓楼，作为随葬品，带有一定的仪式性。是汉代成仙信仰的艺术化产物。汉代人们改变现实生活中"仓楼"的质料与尺度，将其作为随葬品置于墓室中，是丧葬习俗的一种表现。所谓"事死如生""事亡如存"的丧葬观念在汉代人心目中更看重的是"生"与"存"。与先秦以来的"天道"观不同，汉代人更崇尚"神仙"观，这在两汉时期的墓葬形制及随葬品的变化中易可窥见。现存资料亦可证实汉代的厚葬风俗含有功利的因素。"今京师贵戚，郡县豪家，生不极养，死乃崇丧。或至刻金镂玉，檽梓楩柟，良田造茔，黄壤致藏，多埋珍宝"[30]。考古材料中的图像与文字也有相关的内容，如偃师辛村新莽墓M1画像空心砖上刻有龙与虎的祥瑞图，龙虎之间刻文字"富贵宜子孙"（图13）。诚然，这个信仰不是汉代焦作地区特有的，但一种器物的发展与传承依赖于整个造物场域体系的构建，两汉时期的丧葬信仰是焦作陶仓楼造物场域不可或缺的重要部分。

焦作的陶仓楼是一种随葬品，对其的仪式解读可以与文字资料进行互文性阐释。四川大学的姜生认为，汉画像石中，常常有"此人马皆食太仓"，是有一定的道教仪式的意义。根据道教信仰，人死了以后再升仙的过程中经过升仙的旅途劳累、人马困乏，陟升仙界后，要有"天厨贻食"的仪式，古老的"鬼犹求食"思想，在这里达到了新的高度。《太平经》卷120《有过死谪作河梁诫》[31]更深论及赏倡乐、食天仓、衣司农等神仙生活："天有倡乐乐诸神，神亦听之。善者有赏，音曲不通亦见治。各自有师，不可无本末，不成。皆食天仓，衣司农，寒温易服，亦阳尊阴卑，粗细靡物金银彩帛珠玉之宝，各令平均，无有横赐，但为有功者耳。不得无功受天衣食。"《太平经》的"天仓"的宗教想象，的确深刻影响了汉画像石墓中的宗教仪式思想[32]。焦作发现的上百件陶仓楼的实物，为我们认识汉代的神仙信仰的仪式提供了重要的依据。

综上所述，焦作陶仓楼特有的形制受同时期河南地区流行的墓葬建筑材料空心砖制作技术的影响，丰富的种类及独特的文化内涵是汉代焦作地区地域

图13　偃师辛村新莽墓M1画像空心砖（2016年摄于河南偃师商城博物馆）

特色、丧葬信仰、审美风尚等内容的反映。技术、文化、信仰与审美等因素构筑了焦作陶仓楼独有的造物场域。通过焦作陶仓楼各种类型的解读可知，传统器物的造物场域不是平面与静态的，场域中各因素的发展与变化，会引发器物面貌和种类的改变。西汉中晚期空心砖墓葬的流行，对焦作的院落式陶仓楼及连阁式陶仓楼的形制产生有直接影响。至东汉中晚期，随着空心砖被小砖逐渐取代，简式陶仓楼的数量增多，体量宏大的陶仓楼明显减少，至曹魏时期逐渐消失。陶仓楼虽然是随葬品却有很高的艺术价值。其所呈现的造物的美学特征是由它的模仿性、象征性、仪式性所表现出来的。随着考古学的发展，陶仓楼远离了丧葬习俗的信仰，已经成为一种造型艺术，其有意味的艺术形式可以被我们进行审美的"观看"。

注释：

[1] 有关研究论文大约25篇：例如杨焕成：《河南焦作东汉墓出土彩绘陶仓楼》，《文物》，1972.02；郭建设：《东汉焦作陶仓楼及相关问题》，《河南文物考古论文集》，1996年；成文光：《汉代陶仓楼的艺术特征》，《中原文物》，2010.04；成文光：《焦作汉代陶仓楼装饰艺术》，《装饰》，2010.01；郭建设：《焦作汉代陶仓楼装饰艺术》，《荣宝斋》，2007.01；琚丽萍：《河南焦作出土的汉代简式陶仓楼》，《中原文物》，2012.04；武玮：《汉代模型明器所见的丧葬观念》，《中原文物》，2014.04。

[2] 梁思成译：《一个汉代的三层楼陶制明器》，载《梁思成全集》第一卷，北京：中国建筑工业出版社，2001年，第8页。

[3] 梁思成：《图像中国建筑史》，载《梁思成全集》第八卷，北京：中国建筑工业出版社，2001年，第43、48页；北京：生活·读书·新知三联书店，2014年，第27页。

[4] 韩长松：《焦作陶仓楼》，郑州：中州古籍出版社，2015年，第12页。

[5] 参见[德]温克尔曼：《论古代艺术》，北京：人民大学出版社，1989年。作者将艺术作品放到整个古典文明的情境中加以探究，"意图在于呈现一种体系"，揭示艺术的起源、进步、变化和衰落。

[6] [德]雷德侯：《万物》，张总等译，北京：生活·读书·新知三联书店，2005年。

[7] 韩长松：《焦作陶仓楼》，郑州：中州古籍出版社，2015年，第47-48页。

[8] [德]赫尔曼·鲍辛格：《技术世界中的民间文化》，户晓辉译，桂林：广西师范大学出版社，2014年，第3页。

[9] 陈惠：《1964—1965年燕下都墓葬发掘报告》，《考古》，1965.11。

[10] 陈直：《关中秦汉陶器录》，北京：中华书局，2006年，第165页。

[11] [汉]许慎：《说文解字》，[清]段玉裁注，上海：上海古籍出版社，1988年，第558、550页。

[12] 河北省文物研究所：《河北桑庄东汉墓发掘报告》，《文物》，1990.01，第19-30页。

[13] 索全星：《河南焦作白庄六号东汉墓》，《考古》，1995.05。

[14] [汉]应劭：《风俗通义》，王利器校注，北京：中华书局，1981年，第368页。

[15] 孙作云认为这幅画像表现的是"神虎吃女魃"，此说影响甚广。近年，王煜提出这类画像中的被食者并非女魃，而翼虎亦非强良。被食者应是危害死者尸体的鬼魅，翼虎为穷奇。人们在墓葬中画上翼虎穷奇食鬼魅的图像，意在保护死者不受侵害，较好地解释了"虎食鬼魅"画像总是在墓门与主室的原因。（王煜：《汉墓"虎食鬼魅"画像试探—兼谈汉代墓前石雕虎形翼兽的起源》，《考古》，2010.12。）

[16] [汉]司马迁：《史记》，北京：中华书局2005年，第1420页。

[17] 中国科学院考古研究所洛阳工作队：《汉魏洛阳城初步勘察》，《考古》，1973.04。

[18] 焦作市文物考古研究所：《河南焦作白庄三座汉墓》，《中国国家博物馆刊》，2013.08。

[19] [清]王先谦：《荀子集解》，沈啸寰、王星贤点校，北京：中华书局2015年，第79页。

[20] 《吕氏春秋》，陆玖译注，北京：中华书局，2015年，第220页。

[21] [清]顾祖禹：《读史方舆纪要》，北京：中华书局，2016年，第2339页。

[22] [汉]司马迁：《史记》，北京：中华书局，2005年，第3263页。

[23] 《盐铁论》，陈桐生注，北京：中华书局，2015年，第29页。

[24] [宋]范晔：《后汉书》，李贤等注，北京：中华书局，2005年，第642页。

[25] [宋]范晔：《后汉书》，李贤等注，北京：中华书局，2005年，第621页。

[26] [宋]范晔：《后汉书》，李贤等注，北京：中华书局，2005年，第390页。

[27] Ihde Don .Technology and The Lifeworld: From Garden to Earth,Bloomington:Indiana University Press.

[28] [日]柳宗悦：《工艺文化》，徐艺乙译，桂林：广西师范大学出版社，2011年，第154页。

[29] [汉]司马迁：《史记》，北京：中华书局，2005年，第1401页。

[30] [汉]王符：《潜夫论》，北京：中华书局，2014年，第23页。

[31] 王明：《太平经合校》，北京：中华书局，1960年，第579页。

[32] 姜生：《汉帝国的遗产·汉鬼考》，北京：科学出版社，2016年，第434页。

（栏目编辑　朱浒）

马王堆汉墓T形帛画与"远游"北极

姚立伟

（华东师范大学历史学系，上海，200241）

【摘　要】学界关于马王堆汉墓T形帛画所表现的内容，历来众说纷纭，未定一说，究其原因，乃是没有发现与帛画内容整体对应的文献记载。其实，《淮南子·道应训》《大人赋》等传世文献记载与帛画及三重外棺所绘内容较为吻合，帛画内容整体表现了文献记载的北极四域：北海、太阴、玄阙、蒙谷。文献与帛画共同展现出汉人对"远游"北极的追求与向往。

【关键词】汉代　马王堆T形帛画　北极　图文互释

作者简介：
姚立伟（1986—），男，河北唐山人，华东师范大学历史学系博士研究生，研究方向为秦汉魏晋南北朝史。

马王堆一号汉墓T形帛画一经出土，即引来学术界广泛关注。但关于帛画内容，虽有马王堆三号墓和金雀山九号墓出土类似内容的帛画相参照，美术史、考古学、历史学、宗教学等领域研究者纷纷撰文予以解读，但数十年来，依然未能确切释读帛画内容，"主要问题仍是未获关键证据，难免以猜代证"[1]。关键证据是指能够与帛画整体结构及细部内容两相对应的传世文献记载。实际上，在传世文献中并非没有相应记载，主要因研究者在解读帛画内容的过程中，过于重视帛画与墓葬间的联系，而忽略了这些记载。这些记载主要见于《淮南子·道应训》，司马相如《大人赋》，汉武帝《白马歌》，《楚辞·远游》和《山海经》等文献。综合归纳上述文献相关内容，大体而言，为西汉时期人对"远游"北极过程的叙述与描摹，游历的历程为"游乎北海，经乎太阴，入乎玄阙，至于蒙谷之上"[2]，北海、太阴、玄阙、蒙谷四处场景被完整而较为详细地描绘于马王堆汉墓T形帛画之中。

一、马王堆汉墓帛画研究中传世文献的"缺失"与"错位"

自上世纪70年代以来，学者关于长沙马王堆一号墓出土的T形帛画内容探讨甚多。相关学术史回顾的文章已有数篇，如傅举有《长沙马王堆汉墓研究综述（下）》的帛画研究部分[3]，朱青生《铺陈死亡之后的天人合一》[4]，游振群《马王堆汉墓帛画研究综述》[5]，陈锽《帛画研究新十年述评》[6]等。近年又有姜生《马王堆帛画与汉初"道者"的信仰》、巫鸿《马王堆一号汉墓中的龙、璧图像》[7]、王煜《也论马王堆汉墓帛画——以阊阖（璧门）、天门、昆仑为中心》[8]、汪悦进《入地如何再升天——马王堆美术时空论》[9]等研究成果刊出。四篇文章均对T形帛画尤其是一号墓帛画的整体构图或部分细节加以考订、解读，并通过画像细部内容解读以构建解释体系的研究趋向。

在马王堆帛画内容的解读中，图文互释[10]是被广泛使用且又必须被使用的研究方法。安志敏说"古文献记载，又是对帛画研究的不可或缺的依据"[11]。但是，在具体的研究过程中，研究者囿于文献的"缺乏"，便出现"支离"与"杂糅"使用传世文献的做法，如杂采《楚辞》《淮南子》《山海经》等文献中的只言片语，或引证先秦和汉代其他帛画、汉代画像石等出土资料，或引入后世道教文献辅以论证等。但因论证过程中所使用文献的"支离"与"杂糅"，使得学术界关于帛画的命名、性质、内容、思想等问题未能达成共识。并且，一些外国学者对帛画与传世文献间是否存在对应关系产生了怀疑。如1979年，英国汉学家鲁惟一说："创作这幅画时，不太可能有哪一种持久的、单一的传统神话占统治地位，这幅画与同类文学作品很可能都吸收了一些当时的哲学和神话。因而期望确认某种因素或要求找到连续性都是徒劳的，或许中

国传统学者企图在这类资料中找出连续性是一个失败。"[12]美国学者谢柏柯1983年在《早期中国》上也提出质疑："我们真能相信如此精工细作、天衣无缝的画面，是以如此散漫不一的文献材料为背景创作的吗？一个形象来自这个文献，另一个形象来自那个文献？"[13]可见，传世文献在马王堆帛画研究中所处境地较为尴尬，或可称为"缺失"与"错位"，即在过往的研究中，研究者因未曾找到能够与马王堆帛画整体架构相对应的文献，而不得不利用文献记载中的零散资料与帛画细部进行比对、确认来论证。马王堆帛画研究中"文献不足征"，可以说是客观上文献资料的"缺失"。研究者被迫"支离"和"杂糅"使用文献资料来构建各自论证体系，乃因研究者主观构建解释系统的目的而起，这使得文献资料在帛画研究中的使用出现"错位"，而解释系统因建构于零碎文献资料的基础之上，其本身往往根基不稳，呈现出"四不像"的面貌。

因帛画出自汉墓，覆盖于内棺的盖板上，多数研究者较为自然地将其与招魂、死后升天、引魂、丧仪等联系起来，如商志馥认为帛画为非衣，其可能的一种作用为招魂[14]，俞伟超认为帛画内容"可于招魂的风俗中求其解释"[15]，孙作云、郭学仁认为帛画为引魂幡，其作用在于引魂升天[16]，顾铁符、马雍、金景芳、巫鸿均基于先秦及汉初丧仪来考察帛画名称和作用[17]。基于对汉初统治者崇奉黄老思想的认识，大多数研究者认为帛画与神仙世界有一定关系，如商志馥较早提出帛画作用的另一种可能为成仙升天[18]，孙作云认为帛画中的龙、飞廉等与升天求仙有关，尤其帷幕下老妪部分是画死者升仙图[19]，彭景元说"作为黄老思想反映的升仙希望，也在帛画中表现得淋漓尽致"[20]，郭学仁认为帛画"反映了汉初所流行的神仙思想"[21]，贺西林认为"参照子弹库楚墓帛画，这幅帛画的图像也当与神仙思想有关，其主题反映了引魂升天的丧葬观念"[22]。但也有学者持反对意见，如俞伟超以"先秦典籍中，升仙思想找不到明显踪迹"否定了帛画内容中蕴含引魂上天的思想[23]。巫鸿说其"反对马王堆帛画'升天'说的主要原因是这种理解与构成当时招魂和丧葬仪式的基本信仰有冲突"，并认为"把帛画视为'升天'的解释常常基于'叙事性绘画'的概念，而这种艺术形式在西汉早期绘画中尚不存在"[24]，其新作《马王堆一号汉墓中的龙、璧图像》依然对帛画中的升天思想存疑。近年研究成果中，姜生《马王堆帛画与汉初"道者"的信仰》则希望通过借重宗教学方法来揭示帛画中所反映的"死后转化成仙为核心的信仰体系"[25]，王煜《也论马王堆汉墓帛画》认为马王堆汉墓帛画"从图像上将当时人的死后升仙、升天信仰表达得十分充分"，且不能以文献无记载"轻易否定当时存在死后成仙的想法"[26]，汪悦进《入地如何再升天——马王堆美术时空论》也认为帛画描绘的是游魂升仙过程[27]。三篇文章均认为该幅帛画内容与升天成仙有关，但对于升天路径、成仙法门，论述各有不同。

也许诚如俞伟超所言，升仙思想并不见诸先秦典籍，但"远游"思想在汉初文献中无疑是存在的。如《楚辞》《淮南子》以及司马相如的《大人赋》等作品中，均有对周游天下的描绘。如果不考虑马王堆T形帛画与死亡、丧葬的紧密联系，可发现其内容与《淮南子·道应训》《大人赋》《楚辞·远游》所描绘的"远游"北极场景颇为吻合。马王堆三座汉墓，按入葬时间不同，先后顺序为：吕后二年（前186年），二号墓墓主软侯利苍先亡；文帝十二年（前168年），三号墓墓主软侯利苍之子下葬；前168年后数年，一号墓墓主软侯夫人辛追亡故[28]。《淮南子》成书时间为汉武帝建元二年（前139年）[29]；司马相如《大人赋》"约草创于元光年间（前133-前129年），完成于元狩四、五年（前119-前118年）间"[30]；《楚辞·远游》的形成时代则有战国末期、秦代、汉初以及两汉之际等多种说法，近年研究成果定其为西汉初年人所作[31]。可知，《淮南子·道应训》《大人赋》两篇作品晚于马王堆一号汉墓约数十年，《楚辞·远游》也有很大可能性与马王堆汉墓时代接近。马王堆一号、三号墓出土T形帛画与上述作品年代接近，共同构成对北极"远游"情况的图像表达和文字描述，但详略各有不同，将其综合研究分析，可较为全面地展现汉初受黄老思想影响的社会权贵阶层对"远游"北极的追求与向往。

二、《淮南子》《大人赋》《楚辞》等传世文献中的"远游"北极与帛画内容的对应

一号汉墓、三号汉墓中的T形帛画，具有一定的结构与层次，但关于其结构如何，又当划分为几部分，各部分内涵又是什么，历来众说纷纭。姜生《马王堆帛画与汉初"道者"的信仰》对此有所概述[32]，大体有四种说法，现归并、整理如下。一为整体说，如刘敦愿《马王堆西汉帛画中的若干神话问题》中认为"全画所描写的都是地府或阴间的情景"[33]。二为上下两部说，如商志䔤将帛画分为天国和蓬莱仙岛[34]，顾铁符分其为天上、人间两部分[35]，马雍则分帛画为天上境界和左右相交的龙两部分[36]。三为三分说，如《长沙马王堆一号汉墓发掘简报》认为帛画按纵向分为天上、人间、地下三部分，分别以门阙、巨人托举的平台为分界线[37]。四为四部分说，郭学仁《马王堆一号汉墓帛画内容新探》将帛画从上往下分为天国、天空、人间、阴间四部分[38]，李建毛则认为帛画应划分为天上、人间、幽冥（阴间）、地下四部分[39]。

马王堆帛画整幅画面为一个整体，该整体为北极，在北极内部又分为四部分：北海、太阴、玄阙、蒙谷。四处地点见于《淮南子·道应训》中所载卢敖游历北极事迹。《淮南子》卷一二《道应训》载：

卢敖游乎北海，经乎太阴，入乎玄阙，至于蒙谷之上。见一士焉，深目而玄鬓，泪注而鸢肩，丰上而杀下，轩轩然方迎风而舞。顾见卢敖，慢然下其臂，遁逃乎碑。卢敖就而视之，方倦龟壳而食蛤梨。卢敖与之语曰："唯敖为背群离党，穷观于六合之外者，非敖而已乎？敖幼而好游，至长不渝。周行四极，唯北阴之未窥。今卒睹夫子于是，子殆可与敖为友乎？"若士者，䔤然而笑曰："嘻！子中州之民，宁肯而远至此。此犹光乎日月而载列星，阴阳之所行，四时之所生。其比夫不名之地，犹窔奥也。若我南游乎冈㝬之野，北息乎沉墨之乡，西穷窅冥之党，东开鸿濛之光。此其下无地而上无天，听焉无闻，视焉无眴。此其外，犹有汰沃之氾。其余一举而千万里，吾犹未能之在。今子游始于此，乃语穷观，岂不亦远哉！然子处矣！吾与汗漫期于九垓之外，吾不可以久驻。"若士举臂而竦身，遂入云中。卢敖仰而视之，弗见，乃止驾。柸治，悖若有丧也。曰："吾比夫子，犹黄鹄与壤虫也。终日行，不离咫尺，而自以为远，岂不悲哉！"[40]

卢敖所游历地点的顺序为：北海—太阴—玄阙—蒙谷。而马王堆汉墓T形帛画内容与卢敖游历四处极为相符。

（一）蒙谷

一号汉墓T形帛画最上面的部分，画有日月及八个红色圆点，另有二龙及乘龙女子、二兽及乘兽灵异、日下之树、人躯龙尾神、七鸟等。关于其中的八个红色圆点，解释各有不同，有十日说[41]、九阳说[42]和星辰说[43]等。大体可认为帛画中的日月及八个红色圆点代表日月星辰。而蒙谷之地，如若士所言，为"光乎日月而载列星，阴阳之所行，四时之所生"的地方。《淮南子·天文训》说"至于蒙谷，是谓定昏。日入于虞渊之氾，曙于蒙谷之浦"[44]，于此可见，蒙谷与日月星辰关系紧密，可认为这一部分所绘之地即为蒙谷（图1）。

细究的话，八个红色圆点当为八日，与中间绘有金乌的太阳构成九日。至于日下之树，认为其为扶桑树的学者较多[45]，也有桃树说[46]。关于人躯龙尾神，有伏羲说、女娲说、烛龙说、黄帝说、太一说、羲和说、地母说、镇墓神说等多种说法[47]。《山海经·大荒北经》载："西北海之外，赤水之北，有章尾山。有神，人面蛇身而赤，直目正乘，其瞑乃晦，其视乃明，不食不寝不息，风雨是谒。是烛九阴，是谓烛龙。"郭璞注引《诗含神雾》曰："有龙衔精以往照天门中。"[48]《淮南子·坠形训》载："烛龙在雁门北，蔽于委羽之山，不见日，其神人面龙身而无足。"高诱注："一曰：龙衔烛以照太阴。"[49]并注"委羽"为"山名，在北极之阴，不见日也"[50]。《楚辞·大招》也说"北有寒山，逴龙赩只"，也可能是指烛龙[51]。可见烛龙与委羽山，是和北极、太阴紧密联系在一起的。烛龙又与九日、扶桑树共同构成晋人傅咸《烛赋》中所说之"六龙衔烛于北极，九日登曜于扶桑"[52]意象，在傅咸《桑树赋》中也将桑树与"登九日于朝

阳"联系起来[53]。七鸟的意象，应与刘向《楚辞·九叹·思古》中所说"驾鸾凤以上游兮，从玄鹤与鹔鹴。孔鸟飞而送迎兮，腾群鹤于瑶光"[54]有关，七鸟可能表示玄鹤、鹔鹴、群鹤等禽类，而《九叹·思古》这一部分描绘的即为浏览北辰的场景。至于两条大龙及与之为伴的二兽，应为龙与天马，见于汉武帝《太一之歌》，曰"太一贡兮天马下……今安匹兮龙为友"[55]，《天马歌》也载"太一况，天马下……今安匹，龙为友""天马徕，龙之媒，游阊阖，观玉台"[56]，可见天马与龙是相匹为伴的。天马见于《山海经·北山经》，曰："又东北二百里，曰马成之山，其上多文石，其阴多金、玉。有兽焉，其状如白犬而黑头，见人则飞，其名曰天马，其鸣自訆。有鸟焉，其状如乌，首白而身青、足黄，是名曰鹍鶋，其鸣自詨。"[57] 天马的"状如白犬而黑头"及鹍鶋"状如乌，首白而身青、足黄"的形象与帛画所绘二兽及乘兽灵异非常接近。而龙与乘龙女子，亦见《山海经·北山经》，曰"又东北二百里，曰龙侯之山，无草木，多金、玉。决决之水出焉，而东流注于河。其中多人鱼，其状如䱱鱼，四足，其音如婴儿"[58]，所谓"乘龙女子"当为人鱼。《北山经》中龙侯山与马成山相邻，与天马与龙相匹之意吻合。《天马歌》还言及"游阊阖，观玉台"，阊阖位于玄阙之中，玉台则在太阴之内，《天马歌》所描绘的游历北极顺序恰与《淮南子》记述卢敖游历次序相反。

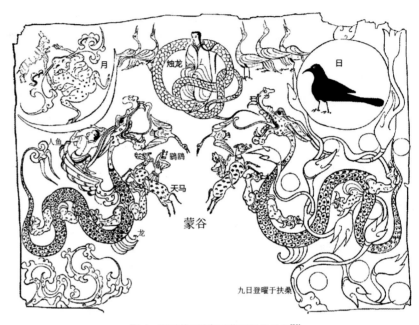

图1　马王堆T形帛画蒙谷部分线描[59]

（二）"入乎玄阙"

关于玄阙、太阴、北海的具体情况，《淮南子》中仅列其名。所幸的是，司马相如《大人赋》中有较为详细的描摹，《史记·司马相如列传》载：

回车揭来兮，绝道不周，会食幽都。呼吸沆瀣兮餐朝霞，噍咀芝英兮叽琼华。嫓侵浔而高纵兮，纷鸿涌而上厉。贯列缺之倒景兮，涉丰隆之滂沛。驰游道而脩降兮，骛遗雾而远逝。迫区中之隘陕兮，舒节出乎北垠。遗屯骑于玄阙兮，轶先驱于寒门。下峥嵘而无地兮，上寥廓而无天。视眩眠而无见兮，听惝恍而无闻。乘虚无而上假兮，超无友而独存。[60]

其中"下峥嵘而无地兮，上寥廓而无天。视眩眠而无见兮，听惝恍而无闻"与《淮南子》中所言"此其下无地而上无天，听焉无闻，视焉无昫"涵义相当。此句之前"遗屯骑于玄阙兮，轶先驱于寒门"所述为玄阙（图2）的情况。而"贯列缺之倒景兮，涉丰隆之滂沛。驰游道而脩降兮，骛遗雾而远逝。迫区中之隘陕兮，舒节出乎北垠"所讲的则是太阴的情况。"回车揭来兮，绝道不周，会食幽都。呼吸沆瀣兮餐朝霞，噍咀芝英兮叽琼华"所述则为北海之中"会食幽都"的场景。

王煜《也论马王堆汉墓帛画》中说"帛画上部天界的下端都有一对立柱状物，其间有两神人作迎接状，学界一致认定为天门、阊阖"[61]。刘向《楚辞·九叹·思古》云："选鬼神于太阴兮，登阊阖于玄阙。"王逸注曰："言

已乃择众鬼神之中行忠正者，与俱登于天门，入玄阙，拜天皇，受敕诲也。"[62] 可见，在东汉王逸看来，阊阖与天门基本可以等同，而阊阖所隔者，其下为太阴，其上为玄阙。上述"遗屯骑于玄阙兮，轶先驱于寒门"裴駰集解引《汉书音义》曰："玄阙，北极之山。寒门，天北门。"[63]《全梁文》中收沈约《与陶弘景书》，其中有"方当名书绛简，身游玄阙"[64]，而所谓绛简，应为红色简书，即马王堆两幅T形帛画中阊阖之后二人手中所持红色物（图3）。至于黑色悬挂之物，学者或认为为铎[65]，或认为为钟[66]，均属乐器一类器物。

玄阙部分的构图模式为上有乐器，下有阊阖（天门），中间有二人。在重庆巫山县的铜牌饰中，其中一枚（图4）之构图与马王堆汉墓T形帛画中玄阙部分构图极为相似。这枚铜牌"下部中间有人物，戴笼冠，蓄胡、瞋目、张口、著袍，双手合拱于胸前，端坐。背后有羽状纹，左右对称。人物两侧为双阙，上下贯通画面，高14.5~17厘米。两阙形制相同，由基、身和屋顶组成，屋顶为重檐式，檐下有拱椽，屋顶有锥形饰物。两阙之间有虹拱状物，其上竖有'天门'隶书榜题，门上方置建鼓。建鼓两侧各有一人，右侧一人左手持矛，右手高高扬起，持桴欲击；左侧一人双手持桴击鼓，在人物附近有两幅星象图，在圆牌饰的边缘处，有云气纹和瑞兽，左侧是虎，右侧为凤鸟，双阙和门旁均刻有云气纹"。该铜牌饰中上有乐器、下有双阙、阙内有人物的构图模式与帛画中玄阙部分一般不二。细节部分，铜牌饰中阙内人物呈张口状，帛画中二人也如此，俞伟超注意到"褒衣带冕二人，口部稍大，略似张口而呼，这二人都位于屋顶上方而皆作呼号状"[67]。所不同的是，该铜牌饰中多出两幅星象图，为我们标示出其与北极的紧密联系，"推测右边二连星是虚宿，左边三连星为危宿，此二宿在星象图中常相并提，是北方七宿的主体，在此也有表示方位之意"[68]。

（三）"选鬼神于太阴"

在玄阙与太阴（图5）两地的间隔有一展翅而飞的怪鸟，一说为飞廉[71]，一说为鸮[72]。仔细观察马王堆三号汉墓帛画中该怪鸟，其身上有与龙身上类似的鳞片（图6），可断定其为鱼而非鸟，且该鱼身有十翼，当为鳕鳕鱼，见于《山海经·北山经》，"其状如鹊而十翼，鳞皆在羽端，其音如鹊"[73]。太阴之地的形状，按《大人赋》中的描述，为"贯列缺之倒景"，所谓"倒景"，应即"倒井"。西汉水井之形状，因有陶井模型出土（图7），可知其为"口小底大之罐形"。[74]所谓倒井，应为入口宽广，而出口狭隘，从"迫区中之隘陿兮，舒节出乎北垠"可知太阴之地的

图2 马王堆T形帛画玄阙部分线描

图3 马王堆T形帛画中的绛简[69]

图4 重庆巫山县淀粉厂出土铜牌饰[70]

出口较为狭小。帛画中二龙穿璧上面一部分为研究者所重视，认为其结构为壶形，如商志䫇指出帛画"作者以双龙穿璧，纠蟠构成壶形，上面以展翅而飞的蝙蝠作壶盖"[75]，姜生也说"马王堆三号汉墓出土的T形帛画中也出现了由双龙构成的、两个底部相共的壶形空间"[76]，汪悦进说"1号墓、3号墓帛画都将下部双龙处理成两个壶形的叠加，而且是下面的壶形壶口朝下，上面的壶形壶口上仰"[77]。所谓壶形结构，乃是《大人赋》中所言之"倒景"。

关于平台（即玉台）上所画之人物场景，贺西林认为一号墓帛画"中间者无疑是墓主之魂的化身，而前后数人可能代表其在另一个世界的臣吏或侍从"[78]，姜生则说"墓主人面朝西而立，示以西登昆仑悬圃……跪在尊贵妇人面前的两位戴长冠的官员应是神界的使者，分别代表'得道受书'和奉献'玉浆'的仪式程序"[79]。但三号墓帛画此部分与一号墓略有不同，"中间偏左，绘一高大的男子，左侧有三个男子相迎，右侧有六个侍从相随"[80]，并没有受道书、饮玉浆的画面。该部分场景应为刘向《楚辞·九叹·思古》所说"悉灵圄而来谒，选鬼神于太阴"[81]，灵圄指众神。也见于《大人赋》，载曰："邪绝少阳而登太阴兮，与真人乎相求。互折窈窕以右转兮，横厉飞泉以正东。悉徵灵圄而选之兮，部乘众神于瑶光。"[82]更详细情况见于《楚辞·远游》，载曰："祝融戒而还衡兮，腾告鸾鸟迎宓妃。张《咸池》奏《承云》

图5　马王堆T形帛画太阴部分线描

图6　马王堆T形帛画中鱃鱷鱼与龙身鳞片[86]

图8　金雀山九号汉墓帛画第二组人物[87]

图7　成都、广州、西昌等地汉墓出土陶井模型[88]

图9　金雀山九号汉墓帛画第三组人物与马王堆T形帛画玉台上场景

兮，二女御《九韶》歌。使湘灵鼓瑟兮，令海若舞冯夷。玄螭虫象并出进兮，形蟉虬而逶蛇。雌霓便娟以增挠兮，鸾鸟轩翥而翔飞。音乐博衍无终极兮，焉乃逝以徘徊。舒并节以驰骛兮，逴绝垠乎寒门。"王逸为"祝融戒而还衡"作注曰："南神止我，令北征也"，为"逴绝垠乎寒门"作注曰："经过后土，出北区也。寒门，北极之门也。"[83]可知，这两句之间所述情形当发生在北极之内，应为太阴之中。虽在马王堆一号、三号汉墓帛画中未找到对应场景，但在金雀山九号汉墓帛画中则可找到相应画面，即第二组人物（图8）中所画有鼓瑟者、吹笙乐师、中间舞女及左边"面对乐舞而坐，正按着节奏伴唱"的二人[84]，正与"张《咸池》奏《承云》兮，二女御《九韶》歌。使湘灵鼓瑟兮，令海若舞冯夷"相对应，鼓瑟者为湘灵，伴唱者为御《九韶》歌之二女，"中间舞女"为海若。第三组五个男子场景，则和马王堆汉墓帛画玉台上的场景类似（图9）。金雀山九号汉墓帛画五组人物画位于双龙之上，帷幕之下，反映的正是"选鬼神于太阴"的场景，帷幕之上类似屋顶建筑应为玄阙之简化。双龙所穿玉璧，在《山海经》中较为常见，用于祠祭诸神，如《北山经》中载："其十神状皆彘身而八足蛇尾。其祠，皆用一璧瘗之。"[85]

（四）"经乎北海"与"会食幽都"

马王堆帛画下部绘有一力士托举平台，立于两神鱼之上，两足间有一黑斑红蛇，旁有神马、神龟及鸱鹗。关于神龟及鸱鹗，孙作云、郭学仁认为其为玄武[89]；安志敏认为非玄武，为"鸱龟曳衔"，意味着死而复生[90]；何新认为鸱龟即玄武[91]；姜生认为鸱龟组合为代表太阴冥府的符号[92]。《楚辞·远游》谓："召玄武而奔属。"王逸注曰："呼太阴神使承卫也。"[93]大体可以认为，帛画中神龟及鸱鹗组合与太阴之地关系较为密切，其所处之地应为北海与太阴交界之地，其上面的部分为太阴之地，其下则为北海之域。

关于最下方交缠的双鱼，商志䪨认为为鳌[94]，姜生认为为战国方士所称的大鲛鱼[95]，见于《史记·秦始皇本纪》载："方士徐市等入海求神药，数岁不得，费多，恐谴，乃诈曰：'蓬莱药可得，然常为大鲛鱼所苦，故不得至，愿请善射与俱，见则以连弩射之。'始皇梦与海神战，如人状。问占梦博士，曰：'水神不可见，以大鱼蛟龙为候。今上祷祠备谨，而有此恶神，当除去，而善神可致。'乃令入海者赍捕巨鱼具，而自以连弩候大鱼出射之。自琅邪北至荣成山，弗见。至之罘，见巨鱼，射杀一鱼。"[96]虽商志䪨、姜生分别将两条大鱼释为鳌或者鲛鱼，略有不同，但均认为其上的力士身份为北海之神禺强[97]。《列子·汤问》中说岱舆、员峤、方壶、瀛洲、蓬莱诸仙山"之根无所连箸，常随潮波上下往还，不得蹔峙焉。仙圣毒之，诉之于帝。帝恐流于西极，失群仙圣之居，乃命禺强使巨鳌十五举首而戴之。迭为三番，六万岁一交焉"。晋张湛注引《大荒经》曰："北极之神名禺强，灵龟为之使也。"[98]《山海经·大荒北经》载："北海之渚中，有神，人面鸟身，珥两青蛇，践两赤蛇，名曰禺强。"[99]《山海经·海外北经》载："北方禺强，人面鸟身，珥两青蛇，践两青蛇。"郭璞注曰："字玄冥，水神也。庄周（《庄子·大宗师》）曰：'禺强立于北极。'一曰禺京。一本云：北方禺强，黑身手足，乘两龙。"[100]禺强两足间黑斑红蛇，应为玄蛇，《山海经·海内经》载："北海之内，有山，名曰幽都之山，黑水出焉。其上有玄鸟、玄蛇、玄豹、玄虎、玄狐蓬尾"[101]，而玄虎位于帛画太阴部分玉台之下，玄豹见于帛画玄阙部分阊阖之上。海神禺强所托举者，应为幽都。一号墓帛画中关于这部分的场景，为"七个男人拱手对坐，左侧四人，右侧三人，前侧陈设着三个鼎、两个壶，后侧陈设食案，案上摆满成叠的耳杯等食器，并有一个旁加横杆、上罩锦袱以备抬送食品的用具"[102]，三号墓帛画这部分为"八个作半侧面的女子分坐在左右两侧……中间陈设着四个壶，右侧有四鼎，左侧似盒，平板的左右边缘，各陈设两个樽"[103]。关于这幅场景，有厨房、告别仪式、宴饮、待食、人间祭享等多种解释[104]，多与饮食有关。该场景当为《大人赋》中所言"会食幽都。呼吸沆瀣兮餐朝霞，噍咀芝英兮叽琼华"[105]。帛画中的神马，郭学仁认为是巨虚，一种有角、似马的神兽[106]。《山海经·海外北经》中说："北海内……有素兽焉，状如马，名曰蛩蛩"，郭璞

认为"即蚑蚑巨虚也"[107]。那么，帛画下部的区域当为北海（图10）无疑。

图10 马王堆T形帛画北海部分线描

综上，通过将马王堆一号、三号T形帛画以及金雀山九号汉墓帛画内容与《淮南子》《大人赋》《天马歌》《楚辞》等相关记述的对应，可以认为三幅帛画内容与诸文献记载十分吻合，描绘的正是西汉时较为流行的"远游"北极故事。该故事反映在一号汉墓T形帛画中，自下而上依次为：游北海—会食幽都—选鬼神于太阴—登闾阖—名书绛简—入玄阙—至于蒙谷。但在帛画与文献作者采纳这则故事的过程中，又各有侧重，如《淮南子·道应训》重在对蒙谷之上的描述，《天马歌》未及北海场景，金雀山九号汉墓帛画则较为钟情于"选鬼神于太阴"的场景，《大人赋》《楚辞·远游》和两幅T形帛画虽对北极的整体历程均有涉及，但可以看出T形帛画的作者对北海、幽都、蒙谷之上场景的勾勒更为细致，而对"选鬼神于太阴"的场景较之金雀山帛画为简略。基于上述认识，大体可以认定马王堆一号、三号墓T形帛画与金雀山九号墓帛画均为叙事性绘画，所描绘的乃是其时流传较广的"远游"北极故事。

三、马王堆一号墓T形帛画与四重套棺

马王堆一号汉墓T形帛画所绘制为卢敖游历北极的历程，但未及若士游历北极之外的情况，即若士所说之"若我南游乎冈㝢之野，北息乎沉墨之乡，西穷窅冥之党，东开鸿濛之光。此其下无地而上无天，听焉无闻，视焉无眴。此其外，犹有汰沃之汜。其余一举而千万里，吾犹未能之在。今子游始于此，乃语穷观，岂不亦远哉！然子处矣！吾与汗漫期于九垓之外，吾不可以久驻"。及"若士举臂而竦身，遂入云中"[108]。这一部分情节虽未反映在帛画内容之中，却有一部分呈现在同帛画一起出土的四重套棺的最外两层棺之上。

一号汉墓的四重套棺从外向里依次为：黑漆素棺、黑地彩绘棺、朱地彩绘棺、锦饰内棺。帛画所在的位置为锦饰内棺与朱地彩绘棺之间。朱地彩绘棺的足挡上画有双龙穿璧，头挡画有高山与腾跃的双鹿，盖板画有二龙二虎相斗图像，左侧面画有赤色山、两条粉褐色的龙、一只赤褐色的虎、一只藕褐色的伏鹿、一仙人、一朱雀，右侧面画有勾连云纹[109]。朱地彩绘棺中所绘内容部分与帛画内容重合，如双龙穿璧与帛画中太阴相当，而左侧面的龙与"藕褐色伏鹿"组合为龙与天马组合，虎当为玄虎，此部分与帛画中蒙谷相当。朱雀可能与《楚辞·远游》描述北极之中的"鸾鸟轩翥而翔飞"意象有关，至于双龙双虎（图11），可能与"玄螭虫象并出进兮，形蟉虯而逶蛇"意象有关，王逸注："螭，龙类也。象，罔象也。"注"形蟉虯而逶蛇"为"形体蜿蟺，相衔受也"[110]。虎与大虫之关联见于晋人

图11 马王堆一号汉墓朱地彩绘棺盖板纹饰[112]

干宝《搜神记》[111]。朱地彩绘棺与帛画紧密联系、互为配合地构成北极游历意象。

黑地彩绘棺"的外表，以黑漆为地，彩绘了复杂多变的云气纹，以及穿插其间、形态生动的许多神怪和禽兽"[113]，这些神怪的图像多为兽身兽头、人身兽头、兽身人头的组合形象，见于《山海经》中关于各地神的记载，如"其神状皆鸟身而龙首""龙身而人面""人面而马身。其七神皆人面牛身""羊身人面""人面蛇身""蛇身人面""马身而人面""人身龙首""人身而羊角""人面兽身""豕身而人面""鸟身而人面""龙身而人面"[114]等，可知黑地彩绘棺所绘乃为四方及九天之外的诸神世界，乃是若士所言"南游乎冈寅之野，北息乎沉墨之乡，西穷窅冥之党，东开鸿濛之光"及"九垓之外"的场景，《楚辞·远游》中作"经营四荒兮，周流六漠"[115]。黑地彩绘棺所绘诸神与帛画及朱地彩绘棺中奇禽异兽，在汉人观念中，是需要区别对待。在《山海经》中，对待诸神，多用祭祀，而对于帛画中所绘之奇禽异兽则较为重视其功用，如认为人鱼"食之无痴疾"，鹈鹕"食之不饥，可以已寓"[116]，鳡鳡鱼"可以御火，食之不瘅"[117]等。

至于最外层的黑漆素棺，为若士所言"下无地而上无天，听焉无闻，视焉无眴"的反映，《大人赋》中作"下峥嵘而无地兮，上寥廓而无天。视眩眠而无见兮，听惝恍而无闻。乘虚无而上假兮，超无友而独存"[118]，《楚辞·远游》中则说是"超无为以至清兮，与泰初而为邻"，王逸注此二句为"登天庭也""与道并也"[119]。姜生也认为"最外层黑漆素棺所表现的乃是《淮南子·原道》所论'与道为一''与道同出'，终得'全其身'而'与道游'的终极理想境界"[120]。

帛画和朱地彩绘棺、黑地彩绘棺、黑漆素棺按从里向外的次序分别代表了"远游"北极、周游神乡、与道并存三重境界。帛画与外面的三重棺共同完成了《淮南子·道应训》中卢敖游历和若士游历故事的讲述。

注释：
[1] 姜生：《马王堆帛画与汉初"道者"的信仰》，《中国社会科学》2014年第12期，第178页。
[2] 刘文典：《淮南鸿烈集解》卷十二《道应训》，中华书局1989年版，第406页。
[3] 傅举有：《长沙马王堆汉墓研究综述（下）》，《求索》1989年第3期，第110-112页。
[4] 喻燕姣：《"纪念马王堆汉墓研究发掘三十周年国际学术讨论会"综述》，《湖南省博物馆馆刊》2005年第2期，第99页。
[5] 游振群：《马王堆汉墓帛画研究综述》，《湖南省博物馆馆刊》2010年第7辑。
[6] 陈锽：《帛画研究新十年述评》，《江汉考古》2013年第1期。
[7] [美]巫鸿：《马王堆一号汉墓中的龙、璧图像》，《文物》2015年第1期。
[8] 王煜：《也论马王堆汉墓帛画——以闾阖（璧门）、天门、昆仑为中心》，《江汉考古》2015年第3期。
[9] 汪悦进：《入地如何再升天——马王堆美术时空论》，《文艺研究》2015年第12期。
[10] 朱存明、朱婷在《汉画像西王母的图文互释研究》中说："图像如同文本一样，也是历史档案的一个重要形式，图像不仅描绘历史，而且本身就是历史，是一种直觉表现的形象的历史。所谓'图文互释'的研究方法，狭义地来说，就是研究图像与文字的相互补充、相互解释；广义来说，图像与文字各有优势与局限，古人认为言不尽意，因此需要立象以尽意，而图像要被正确的理解，也需要文字来说明，图文相互指涉某个对象、某种观念、某种意义。"（《徐州师范大学学报》2010年第6期，第88页。）
[11] 安志敏：《长沙新发现的西汉帛画试探》，《考古》1973年第1期，第43页。
[12] 贺西林：《从长沙楚墓帛画到马王堆一号汉墓漆棺画与帛画——早期中国墓葬绘画的图像理路》，载朱青生主编：《中国汉画学会第九届年会论文集》（上），中国社会出版社2004年版，第450页。
[13] [美]巫鸿：《礼仪中的美术——马王堆再思》，载[美]巫鸿：《礼仪中的美术》，生活·读书·新知三联书店2005年版，第101页。
[14] 商志𩡝：《马王堆一号汉墓"非衣"试释》，《文物》1972年第9期，第43页。
[15] 顾铁符：《座谈长沙马王堆一号汉墓——关于帛画》，《文物》1972年第9期，第60页。
[16] 孙作云：《长沙马王堆一号汉墓出土画幡考释》，《考古》1973年第1期，第54页。郭学仁：《马王堆一号汉墓帛画内容新探》，《美术研究》1993年第2期，第67页。
[17] 顾铁符：《座谈长沙马王堆一号汉墓——关于帛画》，第56页；马雍：《论长沙马王堆一号汉墓出土帛画的名称和作用》，《考古》1973年第2期；金景芳：《关于长沙马王堆一号汉墓帛画的名称问题》，《社会科学战线》1978年第1期；[美]巫鸿：《礼仪中的美术——马王堆再思》，第101-122页。
[18] 商志𩡝：《马王堆一号汉墓"非衣"试释》，第43页。
[19] 孙作云：《长沙马王堆一号汉墓出土画幡考释》，第55-57页。
[20] 彭景元：《马王堆一号汉墓帛画新释》，《江汉考古》1987年第1期，第75页。
[21] 郭学仁：《马王堆一号汉墓帛画内容新探》，第67页。

[22] 贺西林：《从长沙楚墓帛画到马王堆一号汉墓漆棺画与帛画——早期中国墓葬绘画的图像理路》，第453页。
[23] 俞伟超：《马王堆一号汉墓帛画内容考》，载俞伟超《先秦两汉考古学论集》，文物出版社1985年版，第156页。
[24] [美]巫鸿：《礼仪中的美术——马王堆再思》，第109–110页。
[25] 姜生：《马王堆帛画与汉初"道者"的信仰》，第179页。
[26] 王煜：《也论马王堆汉墓帛画——以阆阓（璧门）、天门、昆仑为中心》，第97页。
[27] 汪悦进：《入地如何再升天——马王堆美术时空论》，第144页。
[28] 湖南省博物馆、湖南省文物考古研究所：《长沙马王堆二、三号汉墓》，文物出版社2004年版，第238页。
[29] 熊礼汇：《〈淮南子〉写作时间新考》，《武汉大学学报》1994年第5期，第106页。
[30] 刘南平、班秀萍：《司马相如考释》，天津古籍出版社2007年版，第263页。
[31] 金荣权：《〈楚辞·远游〉作者论考》，载中国屈原学会编《中国楚辞学》第八辑，学苑出版社2007年版，第298–299页。
[32] 姜生：《马王堆帛画与汉初"道者"的信仰》，第177–178页。
[33] 刘敦愿：《马王堆西汉帛画中的若干神话问题》，《文史哲》1978年第4期，第66页。
[34] 商志䪨：《马王堆一号汉墓"非衣"试释》，第44–45页。
[35] 顾铁符：《座谈长沙马王堆一号汉墓——关于帛画》，第59页。
[36] 马雍：《论长沙马王堆一号汉墓出土帛画的名称和作用》，第123页。
[37] 湖南省博物馆、中国科学院考古研究所、文物编辑委员会：《长沙马王堆一号汉墓发掘简报》，文物出版社1972年版，第6–7页。
[38] 郭学仁：《马王堆一号汉墓帛画内容新探》，第67页。
[39] 李建毛：《马王堆一号汉墓帛画新解》，《南方文物》1992年第3期，第85页。
[40] 刘文典：《淮南鸿烈集解》卷一二《道应训》，第406–410页。
[41] 孙作云：《长沙马王堆一号汉墓出土画幡考释》，第54页。安志敏：《长沙新发现的西汉帛画试探》，第46页。
[42] 钟敬文：《马王堆汉墓帛画的神话史意义》，载朱东润等主编《中华文史论丛》1979年第2辑，上海古籍出版社1979年版，第83–85页。刘晓路：《马王堆帛画再认识：论其楚艺术性格并释存疑》，《文艺研究》1992年第3期，第112–114页。
[43] 罗琨：《关于马王堆汉墓帛画的商讨》，《文物》1972年第9期，第48页。
[44] 刘文典：《淮南鸿烈集解》卷三《天文训》，第109页。
[45] 孙作云：《长沙马王堆一号汉墓出土画幡考释》，第54页。安志敏：《长沙新发现的西汉帛画试探》，第46页。
[46] 彭景元：《马王堆一号汉墓帛画新释》，第70页。
[47] 贺西林：《从长沙楚墓帛画到马王堆一号汉墓漆棺画与帛画——早期中国墓葬绘画的图像理路》，第467–468页。
[48] 袁珂：《山海经校注》卷十七《大荒北经》，巴蜀书社1992年版，第499–500页。
[49] 刘文典：《淮南鸿烈集解》卷四《坠形训》，第150页。
[50] 同上，第138页。
[51] [汉]王逸注、[宋]洪兴祖补注：《楚辞章句补注》卷十，吉林人民出版社2005年版，第223–224页。
[52] [清]严可均辑：《全晋文》卷五十一，商务印书馆1999年版，第533页。刘晓路：《马王堆帛画再认识：论其楚艺术性格并释存疑》中认为，"'九日登曜于扶桑'，简直就是对旌幡最直截了当、最准确的文字注解！"（第113页）
[53] 《全晋文》卷五十一，第534–535页。
[54] 《楚辞章句补注》卷十六，第314页。
[55] [汉]司马迁：《史记》卷二十四《乐书》，中华书局1959年版，第1178页。
[56] [汉]班固：《汉书》卷二十二《礼乐志》，中华书局1962年版，第1060–1061页。
[57] 袁珂：《山海经校注》卷三《北山经》，第104页。
[58] 同上，第103–104页。
[59] 图1、2、5、9右、10，出自湖南省博物馆、中国科学院考古研究所：《长沙马王堆一号汉墓》（上集）（文物出版社1973年版，第40页），添加文字稍作说明。
[60] 《史记》卷一百一十七《司马相如列传》，第3062页。
[61] 王煜：《也论马王堆汉墓帛画——以阆阓（璧门）、天门、昆仑为中心》，第93页。但王煜认为阆阓与天门"还不完全等同，阆阓在天门之前"。
[62] 《楚辞章句补注》卷十六，第313页。
[63] 《史记》卷一百一十七《司马相如列传》，第3062–3063页。
[64] [清]严可均辑：《全梁文》卷二十八，商务印书馆1999年版，第309页。
[65] 贺西林：《从长沙楚墓帛画到马王堆一号汉墓漆棺画与帛画——早期中国墓葬绘画的图像理路》，第466页。
[66] 汪悦进：《入地如何再升天——马王堆美术时空论》，第143页。
[67] 顾铁符：《座谈长沙马王堆一号汉墓——关于帛画》，第60页。
[68] 重庆巫山县文物管理所、中国社会科学院考古研究三峡工作队：《重庆巫山县东汉鎏金铜牌饰的发现与研究》，《考古》1998年第12期，第78、84页。
[69] 傅举有、陈松长：《马王堆汉墓文物》，湖南出版社1992年版，第21、23页。
[70] 重庆巫山县文物管理所、中国社会科学院考古研究三峡工作队：《重庆巫山县东汉鎏金铜牌饰的发现与研究》，第79页。
[71] 杨辛、于民：《西汉帛画初探》，《北京大学学报》1973年第2期，第109页。郭学仁：《马王堆一号汉墓帛画内容新探》，第65页。
[72] 孙作云：《长沙马王堆一号汉墓出土画幡考释》，第58页。
[73] 袁珂：《山海经校注》卷三《北山经》，第84页。
[74] 刘诗中：《中国古代水井形制初探》，《农业考古》1991年第3期，第215页。
[75] 商志䪨：《马王堆一号汉墓"非衣"试释》，第44页。
[76] 姜生：《马王堆帛画与汉初"道者"的信仰》，第188页。
[77] 汪悦进：《入地如何再升天——马王堆美

术时空论》，第137页。

[78] 贺西林：《从长沙楚墓帛画到马王堆一号汉墓漆棺画与帛画——早期中国墓葬绘画的图像理路》，第465页。

[79] 姜生：《马王堆帛画与汉初"道者"的信仰》，第192页。

[80] 湖南省博物馆、湖南省文物考古研究所：《长沙马王堆二、三号汉墓》，第106页。

[81]《楚辞章句补注》卷十六，第313页。

[82]《史记》卷一百一十七《司马相如列传》，第3058页。

[83]《楚辞章句补注》卷五，第174-175页。

[84] 刘家骥、刘炳森：《金雀山西汉帛画临摹后感》，《文物》1977年第11期，第30页。

[85] 袁珂：《山海经校注》卷三《北山经》，第120页。

[86] 傅举有、陈松长：《马王堆汉墓文物》，第24页。

[87] 图8与图9左出自刘家骥、刘炳森：《金雀山西汉帛画临摹后感》，第30页。

[88] 刘诗中：《中国古代水井形制初探》，第219页，自左至右分别出土于成都凤凰山西汉墓、广州西村西汉墓、西昌礼州汉墓、西昌礼州西汉墓。

[89] 孙作云：《长沙马王堆一号汉墓出土画幡考释》，第59页。郭学仁：《马王堆一号汉墓帛画内容新探》，第66页。

[90] 安志敏：《长沙新发现的西汉帛画试探》，第49页。

[91] 何新：《马王堆帛画新释》，载何新：《诸神的起源：中国远古神话与历史》，生活·读书·新知三联书店1986年版，第263页。

[92] 姜生：《马王堆帛画与汉初"道者"的信仰》，第187页。

[93]《楚辞章句补注》卷五，第172页。

[94] 商志醰：《马王堆一号汉墓"非衣"试释》，第44页。

[95] 姜生：《马王堆帛画与汉初"道者"的信仰》，第188页。另外还有鱼妇说（安志敏：《长沙新发现的西汉帛画试探》，第49页；贺西林：《从长沙楚墓帛画到马王堆一号汉墓漆棺画与帛画——早期中国墓葬绘画的图像理路》，第461页），鲸鲵说（孙作云：《长沙马王堆一号汉墓出土画幡考释》，第60页），鳢说（彭景元：《马王堆一号汉墓帛画新释》，第75页），龙鱼说（郭学仁：《马王堆一号汉墓帛画内容新探》，第66页）等。

[96]《史记》卷六《秦始皇本纪》，第263页。

[97] 持禺强说者还有王孝廉（《中国的神话世界》，作家出版社1991年版，第251页）、贺西林（《从长沙楚墓帛画到马王堆一号汉墓漆棺画与帛画——早期中国墓葬绘画的图像理路》，第461页）。另有奴隶说（孙作云：《长沙马王堆一号汉墓出土画幡考释》，第59页），鲛说（马雍：《论长沙马王堆一号汉墓出土帛画的名称和作用》，第123页），鲧说、句芒说（郭学仁：《马王堆一号汉墓帛画内容新探》，第66页），土伯说（何新：《马王堆帛画新释》，第263页）等说法。

[98] 杨伯峻：《列子集释》卷五《汤问篇》，中华书局2012年版，第145-146页。

[99] 袁珂：《山海经校注》卷十七《大荒北经》，第485页。

[100] 袁珂：《山海经校注》卷八《海外北经》，第295页。

[101] 袁珂：《山海经校注》卷十八《海内经》，第525页。

[102] 湖南省博物馆、中国科学院考古研究所：《长沙马王堆一号汉墓》（上集），第42页。

[103] 湖南省博物馆、湖南省文物考古研究所：《长沙马王堆二、三号汉墓》，第107页。

[104] 贺西林：《从长沙楚墓帛画到马王堆一号汉墓漆棺画与帛画——早期中国墓葬绘画的图像理路》，第462页。

[105]《史记》卷一百一十七《司马相如列传》，第3062页。

[106] 郭学仁：《马王堆一号汉墓帛画内容新探》，第66页。

[107] 袁珂：《山海经校注》卷八《海外北经》，第294页。

[108] 刘文典：《淮南鸿烈集解》卷一二《道应训》，第407-409页。

[109] 湖南省博物馆、中国科学院考古研究所：《长沙马王堆一号汉墓》（上集），第26页。

[110]《楚辞章句补注》卷五，第175页。

[111] [晋]干宝：《搜神记》卷二，中州古籍出版社2010年版，第45页。

[112] 湖南省博物馆、中国科学院考古研究所：《长沙马王堆一号汉墓》（上集），第163页。

[113] 同上，第15页。

[114] 袁珂：《山海经校注》卷一至五，第9、23、44-45、68、95、102、119、126、135、159、181、188、198页。

[115]《楚辞章句补注》卷五，第176页。

[116] 袁珂：《山海经校注》卷三《北山经》，第104页。

[117] 同上，第84页。

[118]《史记》卷一百一十七《司马相如列传》，第3062页。

[119]《楚辞章句补注》卷五，第176页。

[120] 姜生：《马王堆一号汉墓四重棺与死后仙化程序考》，《文史哲》2016年第3期，第149页。

（栏目编辑　朱浒）

魏晋南北朝墓葬图像中的四神形象

姚义斌

(南京航空航天大学艺术学院,南京,210016)

【摘　要】四神图像是中国古代墓葬图像中的重要母题之一,学术界对四神的重点集中于两汉时期,而对于从魏晋到南北朝期间,四神形象在中原和南方地区骤然减少又重新复兴的研究尚有所不逮。本文通过对魏晋南北朝时期墓葬中的四神形象进行梳理和分析后认为,两汉以来,四神图像和谶纬经学之间存在着密切的联系,魏晋时期儒学衰微乃是四神形象减少的原因之一,而南北朝时期四神形象的再度流行也与儒学重新受到统治者重视有关。由于谶纬经学的式微,南北朝时期四神图像的内涵也发生了明显的变化。

【关键词】四神　图像　魏晋南北朝墓葬　儒学

作者简介：
姚义斌（1969—）,安徽巢湖人,南京航空航天大学艺术学院副教授,美国达慕斯大学访问学者。研究方向：中国美术史、美术考古。

四神作为中国古代极为受人崇拜的一组祥瑞动物,当然地受到学术界极大关注,相关文著不胜枚举,成果斐然。但学术界普遍忽略了一个问题：东汉时期墓葬中大量出现的四神图像,却在魏晋时期的中原和南方地区遽然减少乃至绝少出现,直到南北朝之后才又重新开始复兴。与此同时,河西、云南、东北等地在魏晋时期保留了四神图像传统,却又在南北朝时期归于沉寂[1]。

我们固然可以认为上述现象与魏晋时期的"薄葬"有关联,但考诸已发现的曹魏时期大墓,如西高穴大墓、高平陵、曹氏家族墓等,以及湖北鄂城、安徽马鞍山、江苏南京等地的孙吴时期大墓,论其规格与葬制,较之东汉时期的大墓有过之而无不及,无论如何也谈不上"薄葬"。即便如此,这些大型墓葬中也没有发现四神类图像,这就不能不引发我们作出如下思考,造成魏晋时期四神图像遽然减少的原因是什么？为什么北魏和南朝时期的墓葬图像中四神形象重新出现？后来出现的四神图像和东汉时期的四神图像是否具有意义上的一致性？

一、魏晋南北朝时期四神图像的分布

在对魏晋南北朝墓葬中的四神图像问题进行分析之前,我们首先整理魏晋南北朝时期墓葬图像中的"四神"形象。

迄今为止已发现的魏晋南北朝时期的四神图像,大致可以分为三个阶段：

第一阶段为公元三世纪初至四世纪初,约相当于三国至西晋时期。这一时期的四神形象主要分布于河西地区,包括佛爷庙M133、M37、M39等墓葬[2]；嘉峪关毛庄子魏晋墓木板画[3]、甘肃高台地埂坡晋墓等[4]。此外江苏地区的南京将军山西晋墓（M12）[5]、南京板桥新凹子西晋墓[6]、宜兴周墓墩西晋墓[7]、浙江地区的嵊县石璜镇M75[8]、富阳市鹿山街道天纪二年墓和甘露二年墓[9],以及湖北新洲旧街西晋墓[10]等,均发现有砖印或砖刻的四神形象。

第二阶段为四世纪初至五世纪中叶。北方大约相当于十六国及北魏迁洛之前,在南方则为东晋刘宋时期。

本阶段南方和北方地区的墓葬中均少见四神形象,迄今为止较为明确绘有四神形象墓葬仅有三座,其中辽宁袁台子东晋墓西壁下部有墨线勾勒的白虎和朱雀、北壁绘有玄武、东壁下部绘有青龙[11]；云南昭通后海子霍承嗣墓北壁绘玄武、东壁绘白虎、西壁绘青龙、南壁绘朱雀[12]；大同云波里北魏壁画墓甬道南壁有龙、凤纹[13]。

与此同时,在东北集安地区积石墓葬中开始出现四神形象,较为典型的如长川1号墓前室藻井下部第一层顶石绘有四神（南向顶石绘朱雀和麒麟）[14]；山城下983号墓墓室叠涩藻井的东南、西南第一重抹角侧面正中,各绘一朱雀,朱雀两侧为卷云纹[15]。

第三阶段为五世纪中叶至六世纪末,在北方包括北魏晚期（北魏迁洛之后）至北齐北周时期,在南方则为齐梁陈时期。

这一时期，南方地区有西善桥油坊桥南朝墓[16]、西善桥宫山大墓[17]、丹阳建山胡桥南朝墓[18]、江苏丹阳胡桥南朝大墓[19]、雨花台石子岗南朝墓[20]、南京市栖霞区狮子冲南朝墓[21]。此外，浙江余杭县闲林埠镇南朝墓[22]、福建闽侯县造纸厂南朝墓[23]、福建闽侯南通镇古城村南朝墓[24]、常州市郊戚家村南朝画像砖墓[25]、襄阳贾家冲南朝墓[26]、河南邓州彩绘画像砖墓[27]、浙江余杭小横山南朝墓群等墓葬中均有模印的四神形象。

北朝早中期的四神形象主要集中于洛阳地区，北魏元天穆墓志盖、冯邕妻元氏墓志盖、元义墓志盖、苟景墓志盖、元恩墓志盖、尔朱袭墓志盖[28]、洛阳升仙石棺[29]等均有四神形象。洛阳出土的北魏尔朱袭墓志盖四周雕刻青龙、白虎、朱雀、玄武四神，四神背上各有一仙人骑乘，其中骑在白虎上的为一年轻女子，骑在青龙上的为一中年男子。洛阳市北邙山上窑村北魏画像石棺两侧面分别雕刻大幅的仙人骑龙、骑虎图像。其中龙背上为一戴冠有须的男子，左手架一鸟，右手执羽扇；虎背上为一头戴花冠的女子，左手执羽扇，右手握如意，龙、虎前均有三位羽人引导，后面有乘龙凤的伎乐和侍女相随。

北朝晚期，四神形象主要集中出现于山西、山东和河北地区，大致在东魏和北齐统治区域内。四神形象多不完整，绝大多数是在墓道入口处两壁绘制青龙和白虎，如北齐东安王娄睿墓[30]、北齐崔芬墓[31]、太原南郊北齐墓[32]、河北磁县东魏元祜墓等均在墓道入口处绘有龙、虎形象[33]，而磁县东魏茹茹公主墓除了墓道入口处的龙虎形象之外，墓门上还绘有朱雀、墓室北壁绘有玄武[34]。

这一时期东北地区四神图像较多，集安地区主要有四神墓和五盔坟4号、5号墓；在平壤及其周边有大安里1号墓、八清里壁画墓、双楹塚、辽东城塚、天王地神塚、梅山里四神塚、德花里2号墓、劳山里铠马塚等[35]。

二、魏晋南北朝四神图像的阶段性特点

上述三个不同阶段的四神形象特点也不相同。

三国至西晋时期，四神主要出现在南方地区的南京及其附近地区、浙江嵊州地区、湖北武昌地区、河西地区等。南京为六朝京畿所在，是南方政治经济和文化中心；嵊州在六朝时期称山阴，为会稽郡治所，是浙江地区经济最为发达的地区；武昌所在的古鄂州乃是长江中游地区的经济军事和文化重镇；河西地区的敦煌则是"华戎所交一都会"。四神图像出现在上述地区，可谓顺理成章。

这一时期的四神图像呈现出区域性差异的现象，长江流域各地墓葬中的四神图像多为不完全形态，制作上也相对比较简单。例如湖北武昌附近的新洲旧街西晋墓出土的墓砖中，有多种模印四神形象的画像砖，包括龙纹砖一块、玄武纹砖一块，以及虎纹和玄武纹结合纹砖多块[36]。四神均为模印，以阳线刻画四神的身体轮廓和身上的斑纹，由于制作相当粗率，故而四神形象难以辨认（图1）。

四神形象的完全形态迄今只发现一例，即南京将军山M12西晋墓，该墓葬中的四神不仅形象俱全，而且制作相当精致，四神形象均以浅浮雕的形式模印而成，足爪、羽毛等细节刻画周密，神形兼备。四神有多种组合方式，第1种砖的两侧面分别为青龙和白虎，两端面分别为朱雀和玄武（图2）；第2种为带有纪年文字的三神砖，上为朱雀、下为玄武、右为白虎、左为反书铭文；第3种砖的两侧面分别为青龙和白虎，两端面中一端为朱雀，另一端为麒麟。

与长江流域发现的四神情况形成对比的是，河西地区已发现的四神形象普遍较为完整，四神俱全，布局讲究。敦煌地区墓葬中四神的布置规律是将青龙、白虎砖镶嵌在墓门门楼的斗栱两

图1　湖北新洲旧街

图2　南京将军山西晋墓M12

图3 敦煌佛爷庙湾M133:13-3

图4 敦煌佛爷庙湾M37:7-3

图5 敦煌佛爷庙湾M39:3-4

图6 敦煌佛爷庙湾M37:4-4

侧，青龙砖居左，白虎砖居右，朱雀、玄武砖一般相对应地镶嵌在墓门照墙的上、下部位，完全符合传统的左青龙、右白虎、前朱雀、后玄武的所谓东、西、南、北四方位[37]（图3-图6）。高台地区墓葬中的四神则集中布置在墓室中，如地埂坡M1西晋墓。该墓为双室土洞墓，后室平面方形，覆斗顶，顶部中央方形藻井，上彩绘莲花，四坡上绘四神，南坡朱雀，北坡玄武，东坡青龙与蟾蜍，西坡白虎和三足乌[38]。

东晋至刘宋时期，四神图像在南方地区多地均有发现，但是中心地区（南京地区、湖北荆襄等地）同一墓葬中的四神图像仍然不完整，多数为龙纹和虎纹组合。如南京雨花台姚家山东晋墓M3中出土有模印青龙和白虎的画像砖，青龙砖均位于墓室和甬道北壁，白虎砖均位于墓室和甬道南壁[39]（图7）。与此同时还出现了由数块模印花纹砖组合而成的拼镶画像砖，如南京栖霞区万寿村出土的画像砖墓（万墓1），该墓葬中发现了由两块砖侧面拼合的龙纹和由三块砖侧面拼合的虎纹[40]（图8）。

较为重要的是镇江隆安二年墓[41]（图9）。该墓的四神画像砖共有24块，包括玄武画像砖六块、白虎画像砖六块、青龙画像砖四块、朱雀画像砖八块。从发掘报告公布的情况来看，这六组四神的分布并无规律，四面墓壁均有四神散布于各层，与其他神祇形象间错布置。与汉代以来四神画像严格按照前后左右或东西南北方位进行布置的情况大相径庭。

值得注意的是，这一阶段较为偏远地区的大中型墓葬中绘制的四神图像反而完整，位置安排也严格按照方位进行。例如云南省昭通东晋霍承嗣墓北壁上层下方正中画蛇缠龟相斗，有墨书题字"玄武"。东壁（左壁）上层白虎画于中心位置，作奔走状，有墨书题字"左帛虎"。西壁（右壁）玉女穿暗红色长袍，墨色鞋，双手拿草正在喂龙，玉女左边有一青龙，淡褐色，张口吐舌正在吃草，其上方有朱书题字"右青龙"，玉女右上角有墨书题记"玉女以草授龙"和朱书题记"金女规聪而祠"（图10）。南壁（前壁）上层下方，正中画

图7 南京姚家山东晋墓M3

图8 南京万寿村万墓1

图9 镇江隆安二年墓

朱雀，暗红色，头上戴胜，作展翅待飞状，高33厘米，有墨书题字"朱雀"。朱雀足下画一只褐色的兔子[42]。

辽宁袁台子东晋壁画墓，墓室西壁上部绘"奉食图"，下部画白虎、朱雀，皆墨线构图。白虎张嘴露齿舌，昂首曲身扬尾，作奔跑姿态。虎上方画展翼的长尾朱雀，作飞翔姿态。玄武图绘于北壁龛上部。龟浅绿色，昂首俯卧，被长蛇缠绕（图11）。东壁下部绘一昂首、张嘴露红舌的青龙，龙曲身张足，卷尾。龙上方绘一展翅飞翔的朱雀[43]。

与此同时，在北魏统治区域和高句丽统治区域内也开始出现四神形象。大同云波里北魏壁画墓甬道南壁有虎、鸟纹[44]。高句丽地区较为典型的如禹山下墓区三室墓（第二、三室藻井上绘制四神，第三室藻井上绘双四神）；此外长川1号墓前室藻井下部第一层顶石绘有四神，东面为夹一朵莲花相向振翅的一对朱雀，朱雀身后各绘一麒麟，南面绘一向左奔驰的白虎，北面绘一右向的青龙，西面为两组相向的玄武[45]（图12）；山城下983号墓墓室叠涩藻井的东南、西南第一重抹角侧面正中，各绘一朱雀，朱雀两侧为卷云纹[46]。这两个地区的四神形象，一是并不完整，二是位于墓壁的角落，显示出这一时期的该地区的四神信仰并不规范。

南北朝中晚期，四神在南京及其周围地区大量出现，尤其是高规格的墓葬中，由数百块砖拼镶而成的四神和其他人神形象组合在一起，共同构筑起繁缛神秘的墓室世界。前述南京宫山大墓等

图10 云南昭通霍承嗣墓

图11 辽宁朝阳袁台子东晋墓

图12 吉林集安长川1号墓

图13 江苏丹阳建山南朝墓"羽人戏虎"

图14 浙江余姚小横山南朝墓M109

墓葬均属于南朝中晚期的王侯墓葬，其共同特点是四神严格按照方位布置，其中的龙虎均作"羽人戏龙"或"羽人戏虎"之状，四神与"竹林七贤和荣启期"大型拼镶画像砖或者"狮子"等形象组合，并常常伴随着佛教类纹饰（图13）。

在一些等级稍低的贵族墓葬中也出现了"四神"形象。前述浙江余杭小横山墓群，时代大约在齐梁之间，该墓群多个墓室中都出现了砖印的四神形象。如M1墓室东西壁现存的两组顺砖中，下面一组为素面，上面一组中部模印拼镶的大幅龙虎图案，现仅存龙虎的下肢部分。东壁图像为龙，西壁图像为虎。此外，在该墓葬的残砖中还发现两块梯形"朱雀"砖，及十余块带有"玄武"或"玄"字纹的砖，"应该是砌于墓室北壁的玄武，从组合之后的形状推算，玄武的大小应与东西壁上的龙虎纹相近"，同一墓群内的M109墓室东西两壁分别镶嵌一块仙人骑虎、仙人骑龙画像，龙虎身前各有一持草引导的仙人[47]（图14）。

迁都洛阳的北魏墓葬壁画中仍然基本不见四神形象，但是部分北魏贵族墓葬中的石葬具上却开始出现精美的四神形象，包括石质墓志盖、石棺等。前者如北魏元天穆墓志盖和尔朱袭墓志盖，两块墓志盖边饰几乎完全相同，均在墓志盖的四周雕刻青龙、白虎、朱雀、玄

图 15 洛阳北魏尔朱袭墓志盖

图 16 洛阳北魏画象石棺

图 17 北周李诞墓石棺左帮

图 18 北齐库狄迴洛墓门扉白虎摹本

武四神，四神背上各有一仙人骑乘，其中骑在白虎上的为一年轻女子，骑在青龙上的为一中年男子[48]（图15）；后者如洛阳升仙石棺、洛阳市北邙山上窑村北魏画像石棺等，这些石棺的帮、挡等处的画像基本相同，两侧棺帮分别雕刻大幅的仙人骑龙、骑虎图像[49]（图16）。

北朝晚期，四神形象仍然广泛用于石棺上，与北魏时期流行的仙人骑龙虎图像不同的是，河北蠡县南埝村发现的石棺左右帮分别雕刻青龙和白虎，前后挡则分别雕刻朱雀和玄武，除朱雀下方阴刻门扇之外，整个石棺上别无其他装饰[50]。相比之下，西安出土的北周李诞石棺除了在前后挡板和左右帮板上刻画四神形象外，在石棺盖板上还有伏羲女娲、太阳及星象图等，石棺前挡为双朱雀对首，朱雀下方门扇左右各有一袒胸露腹、手执长戟的门神（图17）。而且整个石棺用忍冬纹作边饰，画面中用祥云纹作填充，局部描金，整个石棺显得非常富丽堂皇[51]。

龙、虎还经常被刻绘于墓门或墓道口两端的墓壁上，一者用于辟邪，二者为左右两侧的护卫。娄叡墓、库狄迴洛墓[52]、徐显秀墓[53]的墓门上均绘有龙、虎图像（图18）。茹茹公主墓[54]和湾漳北齐大墓墓道入口处两壁绘有大幅的青龙和白虎图。在南方地区，江苏丹阳胡桥吴家村大墓甬道石门门额上隐约可见龙、凤图案。墓道前端绘苍龙、白虎，意在卫护墓主的灵魂升天（或升仙），这是战国秦汉以来羽化升仙思想的延续。其中值得注意的是，娄叡墓的两扇墓门扉上，东绘青龙，西绘白虎，相向飞腾于彩云中，但是考古发掘报告又称墓室四壁中栏另残存有青龙、白虎、玄武等部分痕迹，因而推知墓壁内原绘有四神图像。这种情况为其他墓葬所不见，值得进一步讨论。

三、四神图像与儒学兴衰之关系

从以上对墓葬图像中的四神形象分析可以得知，四神图像勃兴于两汉时期，魏晋时期遽然衰落，到南北朝时期又重新兴起，这一发展脉络正好与儒学的兴衰同步。这就不得不让我们重新审视和讨论四神图像与儒学之间的关系。

四神观念出现之早，至少可以推溯到商代的"四风"观念，到春秋战国时期四神观念开始流行，而在诸子百家中，儒家最早提出了"四神"或"四灵"。在《礼记》《周礼》《吕氏春秋》等著作中，四神不仅作为四方的标识，同时也是四方星宿的名称。

降至西汉，特别是汉武帝之后，儒学大行其道，这一时期的儒学是以儒家宗法理论观点为体，以阴阳五行说为用，神学意味浓厚的庞杂思想体系。史书称，"汉兴，承秦灭学之后，景、武之世，董仲舒治《公羊春秋》，始推阴阳，为儒者宗。宣、元之后，刘向治

《穀梁春秋》，数其祸福，传以《洪范》，与促舒错"。特别是今文经学盛行并被立为官学后，以灾异、谶纬解经成为当时的潮流，"五经之义，皆以谶决。贾逵以此兴《左氏》，曹褒以此定汉礼。于是五经为外学，七纬为内学，遂成一代风气"[55]。

《玉烛宝典》引《诗·含神雾》称："五帝并设神录，集谋者也。五精星座，其东苍帝座，神名灵威仰，精为青龙。其南赤帝座，神名曰赤熛怒，其精为朱鸟。其西白帝座，神名曰柘举，其精为白虎。其北黑帝座，神名曰协光纪，其精为玄武。其中黄帝座，神名含枢纽，其精有四象。"在西汉刘向的《说苑·辨物》一文中，他就将天上的四神和人间的政治结合到一起，认为"凡六经帝王之所箸，莫不致四灵焉。德盛则以为畜，治平则时气至矣"，并用大篇幅段落说明四神的出现和皇帝德政之间的关系。

东汉光武帝刘秀借图谶起兵，"爱好经术"。所以以谶纬为主要内容的经学在东汉前期获得了空前发展，谶纬之说风行于世。汉章帝元和二年曾下诏制定礼仪制度："《河图》称'赤九会昌，十世以光，十一以兴'。《尚书璇机钤》曰：'述尧理世，平制礼乐，放唐之文。'……《帝命验》曰：'顺尧考德，题期立象。'且三五步骤，优劣殊轨，况予顽陋，无以克堪，虽欲从之，末由也已。每见图书，中心恧焉。……褒既受命，及次序礼事，依准旧典，杂以《五经》谶记之文，撰次天子至于庶人冠婚吉凶终始制度，以为百五十篇。"从这一段记载可以看出，无论是汉章帝的诏书还是王褒制定礼制，其理论依据完全是《河图》《尚书璇机钤》《帝命验》和《五经》谶记等谶纬之书，可见谶纬之说已经深深地影响到当时社会的日常生活。作为谶纬之说重要内容之一的四神形象大量出现在墓葬中也就毫不奇怪了。

由于以谶纬为特征的经学所宣扬的伦理规范和道德精神难以起到纲纪天下的作用，崇尚强力、讲究"法术势"的法家刑名之学自然突出起来，成为一股强大的社会思潮。尤其是随着东汉党锢之祸的发生，数以千计的官僚士族、太学生及郡国生徒被杀，经学的根基被摧残殆尽，为皇权服务的神学经学开始走向衰亡。所以时人感叹："今之学者，师商、韩而尚法术，竟以儒家为迂阔，不周世用。"[56]而东汉末年的董卓之乱，则是给了经学毁灭性的打击，《后汉书·儒林列传》载："初，光武迁还洛阳，其经牒秘书载之二千两（辆），自此以后，参倍于前。及董卓移都之际……典策文章，竞共剖散……后长安之乱，一时焚荡，莫不泯尽焉。"故而到了曹魏时期，中原地区已经难以找到能够解经的博学之士了。《三国志》记载："正始中，有诏议圜丘，普延学士。是时郎官及司徒领吏二万馀人，虽复分布，见在京师者尚且万人，而应书与议者略无几人。又是时朝堂公卿以下四百馀人，其能操笔者未有十人，多皆相从饱食而退。"[57]加之三国鼎立，魏蜀吴统治者均"览申商之法术"。在这种思想背景之下，儒学特别是东汉以来盛行的经学传统不再受到重视，儒学"天人感应"及作为其重要内容的四神不再受到重视就成为自然而然的事情了。

到西晋时期，虽然司马氏崇奉儒学，但是一方面，司马氏是以儒家的礼仪制度为其核心，而非重视经学，另一方面，在此期间，儒学和玄学、佛教三者之间也互相汲取交融，即王戎所谓"将无同"。在玄学调和名教与自然关系的思维进程中，儒学也逐渐被玄学化，玄学化的儒学成为儒学发展史上的一个特殊而又重要的发展阶段。

四、南北朝时期四神再现和儒学复兴

在此期间，墓葬中的四神图像独流行于河西地区，这也和河西地区在魏晋之际较为完整地保留了东汉以来的儒学传统有关。

东汉以来，河西地区公私之学大兴，建武元年（25年），武威太守任延大力提倡官学，"造立校官，自掾吏子孙，皆令诣校受业，复其摇役。章句既通，悉显拔荣进之。郡遂有儒雅之士"。而且河西地区的官僚在离职后也有兴办私学的传统，吕思勉先生曾针对这一现象说："汉儒居官者，多不废教授……去官而必教授。"这说明在当时，河西地区有大量私学，且教授的多为儒家经典。如李询、张负、侯瑾等

人，均在去官之后兴办私学，生徒人数常在数百，甚至多达千人。五凉时期，其地更是人才济济，以致"区区河右，而学者酪于中原"。

陈寅恪先生曾说，五凉"文化上续汉、魏、西晋之学风，下开（北）魏、（北）齐、隋、唐之制度，承前启后，继绝扶衰，五百年间延续一脉，然后始知北朝文化系统之中，其由江左发展变迁输入者职位，尚别有汉、魏、西晋之河西遗传"[58]。正是因为河西地区儒学在魏晋时期中原激荡之际仍然能够保持传统，故而四神之传统能够在河西地区长盛不衰。

尤其需要指出的是，北魏统一北方之后，为了维护自身统治的需要，开始推行儒学。道武帝"初定中原，虽日不暇给，始建都邑，便以经术为先"，并"诏尚书吏部郎中邓渊典官制，立爵品，定律吕，协音乐。仪曹郎中董谧撰郊庙、朝觐、飨宴之仪"，推行一整套儒家礼仪。439年，北魏灭北凉，大批河西学者迁往中原，他们或著书立说，弘扬学术；或进入仕途，参与典章，成为恢复儒学的重要力量。如河西儒学者李冲不仅倡立三长制，还积极推动孝文帝的汉化政策。史书称之"机敏有巧思，北京明堂，圆丘，太庙，及洛都初基，安处郊兆，新起堂寝，皆资于冲"。

北魏统治者从两汉儒学中汲取的最重要内容，一是礼乐制度，一是"以孝治天下"的统治理念。孝文帝说："礼乐之道，自古所先。故圣王作乐以和中，制礼以防外。"《隋书·经籍志》载："魏氏迁洛，未达华语，孝文帝命侯伏侯可悉陵，以夷言译《孝经》之旨，教于国人，谓之《国语孝经》。"嗣后的孝明帝、孝武帝均多次召集群臣亲自讲解《孝经》。孝文帝还大倡礼制于民间，使北魏社会向儒家理念转化。以致北魏"礼俗之叙，粲然复兴；河洛之间，重隆周道"。在北魏中后期洛阳及附近的大量孝子和四神形象，正是儒学在北方地区复兴的反映。

与此同时，南方地区的儒学也在逐渐恢复。与北方地区不同的是，南方局部地区一直断断续续保持着四神传统，这是缘于东汉末年南渡的北方学者与南方本地学者的共同努力，从而使得儒学在南方地区获得了延续。这从嵊州地区（古山阴）三国、西晋时期的四神画像砖上能够得到反映。永嘉之乱后，南渡的东晋王朝开始重视儒学，晋元帝刚刚即位，就在建武元年下诏"置史官，立太学"。后来又"置《周易》《仪礼》《公羊》博士"，重新恢复儒学的地位。值得注意的是，恰恰就在这一阶段，完整的四神形象在镇江隆安二年墓中重新出现。南朝刘宋时，重视教育，倡导儒学，尤其重视儒家《礼》学。宋武帝刘裕曾经下诏，"古之建国，教学为先"，并在元嘉年间立儒、玄、史、文四学，由当时名儒雷次宗等人主讲儒学。梁武帝也崇尚儒学，曾在天监七年下诏"建国君民，立教为首，砥身砺行，由乎经术"，诏令皇室贵胄往就儒学。梁武帝并亲屈舆驾，祭奠儒圣，其规模空前，一改魏晋以来儒学门庭冷落的境况，儒学一时大兴。故焦循说："正始以来，人尚清谈，迄晋南渡，经学盛于北方……梁天监中，渐尚儒风。"[59]这种重儒风气，一直影响到陈朝。在此条件下，南方地区墓葬中的四神形象大量出现，也就毫不为怪了。

综上所述，四神作为中国古老的祥瑞形象，在春秋时期被儒学采纳并在两汉时期由于谶纬经学的发展得到发扬光大，并在魏晋之际随着谶纬经学的式微而转向衰落，仅在局部地区得到保存。到了南北朝时期，由于南北方统治者纷纷重新重视儒学，四神形象也随之在墓葬中大量使用，我们认为，在这一历史进程中，四神形象和儒学的兴衰之间存在着相当密切的联系。当然，正如南北朝时期的儒学不完全等同于两汉儒学一样，南北朝时期大量出现的四神形象也与两汉时期的四神形象存在着明显的内涵上的差异。但这是另外一个话题，有待另辟专文进行讨论。

注释：

[1] 需要说明的是，自魏晋以后，在鸭绿江两岸直至大同江地区，四神形象一直按自身的轨迹发展，但这是另外一个话题，不在本文论述范围之内。
[2] 戴春阳. 敦煌佛爷庙湾：西晋画像砖墓[M]. 北京：文物出版社，1998.
[3] 孔令忠等. 记新发现的嘉峪关毛庄子魏晋墓木板画[J]. 文物，2006(11):75-85.
[4] 甘肃省文物考古研究所. 甘肃高台地埂坡晋墓发掘简报[J]. 文物，2008(9):29-39.
[5] 南京市博物馆南京市江宁区博物馆. 南京将军山西晋墓发掘简报[J]. 文物，2008(3):16-23.
[6] 南京市考古研究所. 南京板桥新凹子两座西晋纪年墓[J]. 中国国家博物馆馆刊，

2015(12):60-77.

[7] 罗宗真.江苏宜兴晋墓发掘报告——兼论出土的青瓷器[J].考古学报,1957(4):83-105.

[8] 嵊县文管会.浙江嵊县六朝墓[J].考古,1991(3):800-813.

[9] 张恒编著.古剡汉六朝画像砖[M].杭州：浙江人民出版社,2010:24-33.

[10] 王善才.湖北新洲旧街镇发现两座西晋墓[J].考古,1995(4):381-384.

[11] 辽宁省博物馆文物队朝阳地区博物馆文物队朝阳县文化馆.朝阳袁台子东晋壁画墓[J].文物,1984(6):29-45.

[12] 云南省文物工作队.云南省昭通后海子东晋壁画墓清理简报[J].文物,1963(12):1-5.

[13] 大同市考古研究所.山西大同云波里路北魏壁画墓发掘简报[J].文物,2011(2):13-25.

[14] 吉林省文物工作队,集安县文物保管所.集安长川一号壁画墓[C].东北考古与历史(第一辑).北京：文物出版社,1982:154-169.

[15] 李殿福.集安洞沟三座壁画墓[J].考古,1983(4):308-314.

[16] 罗宗真.南京西善桥油坊村南朝大墓的发掘[J].考古,1963(6):291-300.

[17] 南京博物院.南京西善桥南朝墓及其砖刻壁画[J].文物,1960(8,9):37-42.

[18] 南京博物院.江苏丹阳县胡桥、建山两座南朝墓葬[J].文物,1980(2):1-12.

[19] 南京博物院.江苏丹阳胡桥南朝大墓及砖刻壁画[J].文物,1974(2):44-56.

[20] 南京市博物馆南京市雨花台区文化局.南京雨花台石子岗南朝砖印壁画墓(M5)发掘简报[J].文物,2014(5):20-38.

[21] 南京市考古研究所.南京栖霞狮子冲南朝大墓发掘简报[J].东南文化,2015(4):33-48.

[22] 杭州市文物考古所.浙江省余杭南朝画像砖墓清理简报[J].东南文化,1992(Z1):123-126.

[23] 福建省博物馆.福建闽侯南屿南朝墓[J].考古,1980(1):59-65.

[24] 福建博物院.闽侯县古城村南朝墓发掘简报[J].福建文博,2012(4):39-42.

[25] 常州市博物馆.常州南郊戚家村画像砖墓[J].文物,1979(3):32-38.

[26] 襄阳文物管理处.襄阳贾家冲画像砖墓[J].江汉考古,1986(1):16-32.

[27] 河南省文化局文物工作队.邓县彩色画像砖墓[M].北京：文物出版社,1958.

[28] 西北历史博物馆.古代装饰花纹选集[M].西安：西北人民出版社,1953:37.

[29] 洛阳博物馆.洛阳北魏画象石棺[J].考古,1980(3):229-241.

[30] 山西省文物考古研究所、太原市文物管理委员会.太原市北齐娄叡墓发掘简报[J].文物,1983(10):1-23.

[31] 山东省文物考古研究所、临朐县博物馆.山东临朐北齐崔芬壁画墓[J].文物,2002(4):4-26.

[32] 山西省考古研究所、太原市文物管理委员会.太原南郊北齐壁画墓[J].文物,1990(12):1-10.

[33] 中国社科院河北工作队.河北磁县北朝墓群发现东魏皇族元祜墓[J].考古,2007(11):3-6.

[34] 磁县文化馆.河北磁县东魏茹茹公主墓发掘简报[J].文物,1984(4):1-9.

[35] [朝鲜]金瑢俊.高句丽古坟壁画研究[J].美术研究,1959(4):

[36] 王善才.湖北新洲旧街镇发现两座西晋墓[J].考古,1995(4):381-384.需要指出的是,原报告称墓砖上的其中一种动物纹为"长尾四脚兽",经过对报告所附拓片的仔细辨认,原报告所称"长尾四脚兽"应为玄武。

[37] 戴春阳.敦煌佛爷庙湾西晋画像砖墓[M].北京：文物出版社,1998；郭振伟.敦煌佛爷庙湾出土的"四神"画像砖[J].陇右文博,2002(1).

[38] 甘肃省文物考古研究所、高台县博物馆.甘肃高台地埂坡晋墓发掘简报[J].文物,2008(9):29-39.

[39] 南京市博物馆,雨花台区文化广播电视局.南京市雨花台区姚家山东晋墓[J].考古,2008(6):26-35.报告推测该墓中的玄武画像砖已损坏。

[40] 南京市文物保管委员会.南京六朝墓清理简报[J].考古,1959(5):231-236.

[41] 镇江市博物馆.镇江东晋画像砖墓[J].文物,1973(4):51-55.

[42] 云南省文物工作队.云南省昭通后海子东晋壁画墓清理简报[J].文物,1963(12):1-5.

[43] 辽宁省博物馆文物队,朝阳地区博物馆文物队,朝阳县文化馆.朝阳袁台子东晋壁画墓[J].文物,1984(6):29-45.

[44] 大同市考古研究所.山西大同云波里路北魏壁画墓发掘简报[J].文物,2011(2):13-25.

[45] 吉林省文物工作队,集安县文物保管所.集安长川一号壁画墓[C]//东北考古与历史(第一辑).北京：文物出版社,1982:154-169.

[46] 李殿福.集安洞沟三座壁画墓[J].考古,1983(4):308-314.

[47] 杭州市文物考古研究所,余杭博物馆.余杭小横山东晋南朝墓[M].北京：文物出版社,2013:333-334.

[48] 金维诺主编.中国美术全集·画像石画像砖(三)[M].合肥：黄山书社,2010:454.

[49] 洛阳博物馆.洛阳北魏画象石棺[J].考古,1980(3):229-241.

[50] 张丽敏.北朝四神浮雕石棺[J].文物春秋,2009(4):67-69.

[51] 程林泉.西安北周李诞墓的发现与研究.西部考古(第一辑)[C].西安：三秦出版社,2006:391-400.

[52] 王克林.北齐库狄迴洛墓[J].考古学报,1979(3):377-428.

[53] 山西省考古研究所、太原市文物考古研究所.太原北齐徐显秀墓发掘简报[J].文物,2003(10):4-40.

[54] 汤池.东魏茹茹公主墓壁画试探[J].文物,1984(4):1-9,97-102.

[55] 皮锡瑞.经学历史[M].北京：中华书局,1981:109.

[56] 陈寿.三国志·魏书·杜畿传[M].北京：中华书局,1959:502.

[57] 陈寿.三国志·魏书·钟繇华歆王朗传"裴注"[M].北京：中华书局,1959:420.

[58] 陈寅恪.隋唐制度渊源略论稿[M].北京：生活·读书·新知三联书店,1954:41.

[59] 焦循.雕菰楼集卷12"国史儒林文苑"[M].苏州：苏州文学山房,1924.

（栏目编辑　朱浒）

克孜尔石窟降伏六师外道图像嬗变考

满盈盈

（江南大学设计学院，江苏无锡，214122）

【摘 要】克孜尔石窟的降伏六师外道图像现存于114窟、97窟和80窟。年代最早的114窟确定了以释迦牟尼佛为中心的构图方式，97窟和80窟的两幅图像则在此基础上先后增加了空间概念和时间维度——97窟出现了天上的空间，80窟又增加了斗法数日后的景象。最大的改变是97窟和80窟削弱了斗法的情节，而着重表现了佛的胜利场面。图像嬗变的原因除了与所依据的文本有关外，石窟中的不同位置、不同的功能也决定了图像的差异。这些微小的更新和变革汇聚在一起，形成了广泛而深远的影响力。

【关键词】克孜尔石窟 降伏六师外道 图像 嬗变

作者简介：
满盈盈（1980—），女，汉族，新疆哈密人，江南大学设计学院副教授，博士，硕士生导师。主要研究方向：佛教美术。
项目基金：本文受江南大学开放创新设计研究院、中央高校基本科研业务费专项资金（2015JDZD13）资助。本文系教育部人文社会科学 研究规划基金项目"龟兹石窟造像思想研究"（15YJA760024）阶段性成果。

克孜尔石窟中的降伏六师外道图像的嬗变显示出龟兹画工在同一题材表现过程中针对不同位置和功能的不同目的、不同侧重和不同创造，具有独特的研究价值。本文试对图像的演变作出分析，对图像的历史意义和设计依据进行复原，并对图像嬗变背后的原因作一探讨，以求教于方家。

一、克孜尔降伏六师外道图像

降伏六师外道图像在国内其他地区不甚出现，克孜尔石窟此题材壁画现存于三个洞窟中，即114窟、97窟和80窟[1]。降伏六师外道大意讲的是佛与六师经过一番显神通的较量，最终将六师降伏的故事。114窟、97窟与80窟的三幅图像围绕着不同的情节展开。以下分述之。

114窟是其中年代最早的洞窟。阎文儒教授认为114窟大约在两晋时期，即3世纪中到5世纪初[2]。1989—1990年中国社会科学院考古研究所实验室对114窟主室正壁木头进行了碳十四测定，数据显示其年代在公元242至415年之间。新疆龟兹石窟研究所将其年代定为约4世纪[3]。114窟为中心柱窟，主室平面方形，纵券顶。降伏六师外道图像绘于主室前壁圆拱形壁。焰肩佛居中坐于方座上，右手持说法印。佛左侧四人，右侧两人，佛前跪拜一人，均为外道形象[4]。其下方的门道上方绘一列七身小坐佛。（图1）

另一窟为97窟，关于其年代，阎文儒教授认为在第三期，即约在南北朝到隋代（5世纪初—7世纪初）。宿白教授认为该窟在第二阶段，大约接近于公元

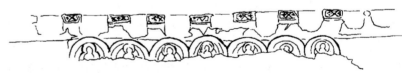

图1 克孜尔石窟第114窟

图 2　克孜尔石窟第97窟

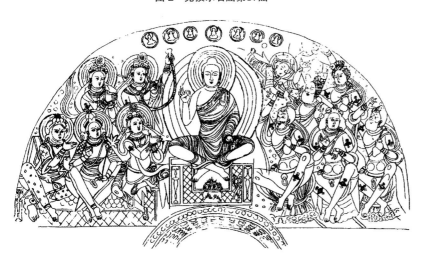

图 3　克孜尔石窟第80窟

395（±65）—465（±65）年，以迄6世纪前期。新疆龟兹石窟研究所将其年代定为约7世纪[5]。97窟为中心柱窟，主室平面方形，纵券顶。主室正壁中部开1拱券顶龛，龛外上方半圆端面绘降伏六师外道图像[6]。佛结跏趺坐，两侧分别为天人和六师外道，最上端为七身坐佛与日天、月天。（图2）

80窟也绘有此图像。阎文儒教授认为该窟在第三期，即约在南北朝到隋代（5世纪初—7世纪初）。宿白教授认为该窟在第一阶段，大约接近于公元310（±80）—350（±60）年。新疆龟兹石窟研究所将其年代定为约7世纪[7]。80窟为中心柱窟，主室平面方形，纵券顶。正壁中部开1拱券顶龛，龛外上方半圆端面绘降伏六师外道图像[8]。佛交脚坐，周围为天人和六师外道，最上端为七身坐佛，最下端为釜内四个人头与地狱小鬼。（图3）

4世纪和7世纪出现降伏六师外道图像并非偶然。从佛教的传播来看，有两次大乘佛教的兴盛，一次是4世纪鸠摩罗什宣扬大乘佛教，一次是7世纪中原大乘佛教回流龟兹；联系历史，龟兹有两次大动荡，一次是4世纪吕光破龟兹，一次是7世纪阿史那社尔伐龟兹。而这两件宗教和历史事件的相互关系是密切的：4世纪时，鸠摩罗什出生于龟兹，初学小乘，又转学大乘，宣扬大乘佛教。《晋书·卷九十五·列传第六十五》记载："然罗什自得于心，未尝介意，专以大乘为化，诸学者皆共师焉。年二十，龟兹王迎之还国，广说诸经，四远学徒莫之能抗。"吕光破龟兹后，掠走了鸠摩罗什，大乘佛教势头衰落了；7世纪时，据《旧唐书·卷三·本纪第三》记载：臣服于唐朝的突厥人阿史那社尔，"破龟兹大拨等五十城，虏数万口，执龟兹王诃黎布失毕以归，龟兹平，西域震骇"。之后，"始徙安西都护府于其都，统于阗、碎叶、疏勒，号四镇"[9]。虽然后来在与西突厥和吐蕃的征战中，安西都护府数次迁出、迁入龟兹，但据《旧唐书·卷一百九十八·列传第一百四十八》记载："长寿元年，武威军总管王孝杰、阿史那忠节大破吐

蕃，克复龟兹、于阗等四镇，自此复于龟兹置安西都护府，用汉兵三万人以镇之……为夷人所伏。"这一时期，中原政权的巩固、中原文化的深入，都达到了前所未有的程度。据慧超的《往五天竺国传》记述："又从疏勒东行一月至龟兹，即是安西大都护府，汉国兵马大都集处。此龟兹国，足僧足寺，行小乘法，吃肉及葱韭也。汉僧行大乘法。……且于安西，有两所汉僧住持，行大乘法，不食肉也。"中原政权建立了稳固的统治，大乘佛教因此在龟兹得到了发展。克孜尔的降伏六师外道图像正是映射出了龟兹所经历的宗教和历史的波澜。

以上三幅降伏六师外道除了独特的图像内容和深刻的历史背景，图像的位置和体现的意义也都是非同寻常的，其图像嬗变背后的造像思想更值得我们深入探寻。

二、图像特征

克孜尔中心柱洞窟主室前壁上方的半圆端面上多绘"兜率天说法图"[10]。114窟首先在这里绘制了降伏六师外道图像。佛周围人物都穿着短裙，而且没有头光，因此所绘应为外道。佛座前拜倒的人物，象征六师外道的徒众。这里表现的正是佛经上所说的，六师投河而死之后，"六师徒类九亿人众皆来师佛，求为弟子"[11]。按照经文，一边是佛，另一边是六师外道，他们斗法对峙。但画工并没有在壁画构图上采用对等的结构。因为从视觉角度上，把六师外道放在与佛对等的位置上，难以突出主题，展现佛的伟大。画工以佛为中心进行布局，周围为六师外道，与"降魔图"结构相似。两侧人物各有叙事，但彼此之间少有联系紧密的顺序，也没有着意将观众的目光引导到中心偶像身上。而且，114窟佛像的焰肩也不见于97和80窟两幅图像。"焰肩佛"这一名称，是对两肩发出火焰的佛陀像的普遍称谓。这种"焰肩佛"的名称，从迦毕试到中亚广泛流行[12]。可能是吸收了伊朗文化传统的观念，意在体现王的"威光"[13]。后来这种形象被佛教所借用，在犍陀罗的迦毕试形成了"焰肩佛"的造型。在近年所发现的犍陀罗雕刻中，约有十件双神变的作品，在佛的两肩周围放射出火焰[14]。整体看来，114窟图像更重视再现这一事件，也或许是这种叙事情节过于"真实"，所以画工以"焰肩"突出了释迦降伏时的神迹。而早期的克孜尔壁画中，焰肩广泛地出现在佛陀、弟子和僧人身上[15]。另外，七佛位于图像下方门道上，可见当时的七佛或未与降伏六师外道题材形成密切联系。

从114窟确定了以释迦牟尼佛为中心的构图方式，延续到了后来的97窟和80窟。但相对于114窟写实性的表现，97窟和80窟更像安排好的舞台场景，两侧人物与114窟差异明显。

97窟的图像更多地继承了114窟的某些样式。比如佛的坐姿为结跏趺坐，台座的焦点透视，以及佛两侧人物内部构成一些情节。97窟的佛结跏趺坐、双足心向上、平放大腿上。从艺术风格看，佛的坐姿和悬裳的样式与罗里央唐盖出图的佛说法像如出一辙。此说法像是布特卡拉一号遗址所发现的最早佛像，其特征接近规模最大、历史最长、最具创造性的印度秣菟罗的作品，更似"印度式"[16]。但是97窟也发生了一些新的变化。佛头上方是一列七身小禅定佛，七佛的位置移入降服六师外道的画面中，二者建立了直接的联系。其原因可能与经文的变化有关，也可能是画工对过去的相关艺术元素进行了重组。此外，在七佛的两端还绘出日天与月天[17]。日天与月天通常出现在主室券顶。中心柱窟的主室券顶是"佛教宇宙和过去世"的部位[18]，而在正壁表现"天上"的空间概念，画工认为需借助日天与月天来"说明"，并以此来与降伏六师外道的画面相连接。无独有偶，这种"说明"的方式也出现在同一时期224窟前室东壁，绘围绕佛陀的众护法神图像中，佛陀的上部也是日天与月天[19]。还有密迹力士和金刚力士出现在"降伏六师外道"中[20]。为了平衡画面，他们一左一右分置。最大的变化是两侧人物的安排与114窟截然不同，而类似于兜率天说法图的人物安排。但这一尝试使得佛龛上半圆形壁面的空间略显不够，于是画面向佛龛两侧延伸，成了倒U形构图。

80窟则具有了更多崭新的特征。首先，佛呈交脚坐式。交脚像创造并流行于犍陀罗地区，而不见于中南印度。交脚像在大夏安息（前一世纪）时期就已

经出现在钱币和浮雕等非佛教造像中，一般是王者或贵族的坐相，是权力和地位的象征[21]。贵霜朝货币上刻印的阎膏珍及孚维什伽王的肖像为此坐势。而且在佛陀释迦牟尼、王侯贵族、婆罗门中可见到这种坐法。[22]迦毕试地区兜率天说法浮雕中，还出现了交脚坐主尊[23]。克孜尔石窟的交脚像，主要出现在兜率天说法图中。它们多绘制在中心柱窟主室前壁上方半圆形内[24]。其次，构图更为紧凑，摒弃了两侧人物内部形成情节的方式。人物排列规整，层次清晰，几乎都采用了交脚坐式。这种重复而整齐的姿势使得艺术形象更为统一，增强了听法的气势。细节中又追求变化，如左侧第一排中间人物的手势区别于左右。两侧安排的数列听法的菩萨，除了右侧第一排中间人物和从天而降的金刚密迹外，均引导我们的视线注目于释迦。佛高大而居中的造型形成视觉中心，周围人物的视线、手势及建筑的设置也将观众的目光引导到中心偶像身上，强化了这一"向心式"视觉效果[25]。至此，真正的偶像式构图形成了。再次，七佛与中心人物拉开了距离，分层清晰，而不需要借助日天、月天来表现"天上"的概念。七佛更为独立地放在"天"的位置，与之相对应的地狱放在画面底部的"地下"的位置。佛座前有一釜，釜中有四个人头，釜左边有一鬼。这表现了时间维度上的延伸。从"降伏"的主要情节扩展到地狱，这是斗法数日后的情景。加上这一笔，无疑是要把佛的神通力推到无以复加的地步，表现出佛陀对地狱众罪人的解救和重生的慈悲[26]。此外，80窟平面化、图案化地表现坐垫，更具有龟兹本地特色。整体形式与第17窟的兜率天说法图非常相似。

三、差异原因

对比可见，114窟的降伏六师外道图像更重视对经文的图解，97窟和80窟越来越重视从视觉领域构成画面——想要表现的不是斗法，而是佛的胜利。尽管它们的艺术手法并不相同：97窟的图像更接近于印度艺术，佛的造型和周围人物是富有活力的、热情的、动感的，体现出抒情、自由和愉快的情绪，具有浪漫主义情怀；80窟的图像更贴近犍陀罗艺术，佛的造型及周围人物都是平静的、庄重的、静止的，而且具有更为理性的空间安排。

首先，图像的差异与所依据的文本有关。克孜尔石窟的降伏六师外道图中，"七佛"在义净所翻译的《根本说一切有部毗奈耶杂事》中出现，而"地狱"情节却是《贤愚经》中所记载的[27]。义净所携回的说一切有部的典籍，是当时印度流行的典籍。在佛教发展过程中，新的思想、新的内容不断汇入这些形成已久的典籍当中。可以说，义净所译的典籍具有7世纪印度流行说一切有部典籍的时代特征[28]。但是，《贤愚经》有着独特的成经历程。它并非如其他佛经一样，是从印度梵本或西域胡本赍至中原译出，而是整理、编纂而成的。此经先是在于阗记录，而后在高昌汇总，最终在凉州定名。因此并不存在与汉译《贤愚经》完全对应的梵文本或胡本[29]。从80窟的图像来看，可能存在龟兹流行的"胡本"，其内容可能杂糅了《贤愚经》和《根本说一切有部毗奈耶杂事》两种经文的部分内容。

其次，在石窟中的不同位置有着不同的功能要求，也决定了图像的差异。降伏六师外道图像最初出现在114窟主室前壁上方的半圆形，到97窟和80窟图像则移至正壁佛龛上方的半圆形。主室正壁上方和前壁上方是两个相对的半圆形位置。进入主室，首先看到的是正壁上的雕塑与绘画，绕中心柱旋礼后才能看到主室前壁上方的绘画。正壁作为礼拜的主要对象，相对于前壁位置更为重要。因此，当97窟和80窟"降伏"位于正壁时，画工显然觉得如114窟描绘出佛为外道所包围不适合，因此表现出虽是"斗法"，但视觉角度更似"听法"的偶像式构图。降伏六师外道和兜率天说法图这两种壁画就画在相同的或相对的位置并具有相同的构图。97窟和80窟降伏六师外道图的来源就是兜率天说法图。位置决定了功能，97窟和80窟的图像是配合主尊礼拜的图像，而114窟的图像则可有更多独立的表达。

最后，克孜尔石窟艺术的创作通过无名画工之手展示出来，而他们总是这样或那样受到来自文化、历史时期和观赏者的巨大影响。被广为称颂的壁画成为艺术创作的范本，壁画的绘制者按照范本绘制壁画，之后会与观赏者之间形

成直接或间接的沟通，再根据僧徒和信众的反馈，在经文允许的范围内进行创新和变革。如按照龟兹人的审美习惯来展开画面，并使壁画的内容适合特定的文化环境。随着时间的推移，宗教思想的发展，审美意识的变迁，不同的壁画绘制者针对不同的观众，即使在同一题材上，也不可避免地在形式和内容方面发生改变，一次次地进行着有限却实在的创新。这些微小的更新和变革汇聚在一起，形成了广泛而深远的影响力。

四、结语

114窟图像为早期的"降伏六师外道"范本，奠定了以后以佛为中心的基本构图，这种在中心设置高大人物的构图也是最适合绘制在半圆形壁面的。壁画忠于经文的叙事模式，选取了一个"情节式"的片段来构成了画面。而97窟和80窟的两幅图像则先后在此基础上增加了空间的概念和时间的维度——97窟出现了天上的空间概念，80窟又增加了斗法数日后的景象。最大的改变是省略了斗法的情节，而表现了看似已经胜利的场面，这一侧重点的建立是基于视觉艺术的。可以说，114窟、97窟和80窟的降伏六师外道共同展示出了克孜尔石窟具有代表性的同一题材图像的发展序列。

克孜尔石窟艺术融合东西文化，创造了灿烂辉煌的艺术成就。龟兹人始终以好奇的精神、探索的眼光、热情的心态、开放的思维，对不同的民族、不同的文化敞开胸怀。在接受了外来文化之后，克孜尔石窟艺术在一开始表现出相当程度的依赖和借鉴，稳定一段时间后，人们就根据龟兹的文化背景、龟兹人的审美和喜好，对它们进行有选择的整合，原有的图像根据需要重新构成，有的继续存在，有的从此消亡，它们并没有都保持原样。文化通过适应变化而产生多样性，新的形态便从旧的形态中脱颖而出。图像不仅可以作为历史的证据，更能够补充历史典籍失记的讯息。克孜尔石窟为我们展示了多种文化丰富的交汇，对图像的渊源、生成、流变及其文化特质作系统的考析，能够探究新疆古代不同民族由地域分化走向统一融合的进程，揭示龟兹文化的多元一体性特征。克孜尔石窟中图像发生的嬗变，背后有着深厚的历史文化成因。据此可以描绘出不同文化从传入至衰亡过程中东西方文化汇流的脉络，揭示龟兹在东西方文化交流方面无可替代的作用，并从更深层次上还原龟兹古国的历史风貌，再现那湮没在茫茫沙海中古老而绚烂的文明。

（文中线描图来源：赵莉.克孜尔石窟降伏六师外道壁画考析[J].敦煌研究，1995（1）：154、155.）

注释：
[1] 赵莉.克孜尔石窟降伏六师外道壁画考析[J].敦煌研究，1995（1）：146，148.
[2] 阎文儒.新疆天山以南的石窟[C]//龟兹文化研究编辑委员会.龟兹文化研究二.乌鲁木齐：新疆人民出版社，2006：391.
[3] 新疆龟兹石窟研究所.克孜尔石窟内容总录[M].乌鲁木齐：新疆美术摄影出版社，2000：142，303.
[4] 赵莉.克孜尔石窟降伏六师外道壁画考析[J].敦煌研究，1995（1）：149.
[5] 新疆龟兹石窟研究所.克孜尔石窟内容总录[M].乌鲁木齐：新疆美术摄影出版社，2000：121.
[6] 新疆龟兹石窟研究所.克孜尔石窟内容总录[M].乌鲁木齐：新疆美术摄影出版社，2000：121-122.
[7] 新疆龟兹石窟研究所.克孜尔石窟内容总录[M].乌鲁木齐：新疆美术摄影出版社，2000：92.
[8] 新疆龟兹石窟研究所.克孜尔石窟内容总录[M].乌鲁木齐：新疆美术摄影出版社，2000：92-93.
[9] [宋]欧阳修，宋祁.新唐书[M].北京：中华书局，1975：1158.
[10] 霍旭初，赵莉等.龟兹石窟与佛教历史[M].乌鲁木齐：新疆人民出版社，2016：61.
[11] 赵莉.克孜尔石窟降伏六师外道壁画考析[J].敦煌研究，1995（1）：149.
[12] [日]宫治昭.犍陀罗美术寻踪[M].李萍，译.北京：人民美术出版社，2006：193.
[13] [日]宫治昭.犍陀罗美术寻踪[M].李萍，译.北京：人民美术出版社，2006：190.
[14] 殷光明.初说法图与法身信仰：初说法从释迦到卢舍那的转变[J].敦煌研究，2009（1）：10.
[15] 满盈盈.克孜尔石窟中犍陀罗艺术元素嬗变考[J].北京理工大学学报，2011（2）：147.
[16] [意]菲利齐.犍陀罗的叙事艺术[C]//卡列宁，菲利齐，奥里威利.犍陀罗艺术探源.魏正中，王倩编译.上海：上海古籍出版社，2005：162.
[17] 赵莉.克孜尔石窟降伏六师外道壁画考析[J].敦煌研究，1995（1）：149.
[18] 霍旭初，赵莉等.龟兹石窟与佛教历史[M].乌鲁木齐：新疆人民出版社，2016：9.
[19] 霍旭初，赵莉等.龟兹石窟与佛教历史[M].乌鲁木齐：新疆人民出版社，2016：113.

（下转第86页）

巴蜀石窟五十三佛图像考察

邓新航

(东南大学艺术学院，南京，210096)

【摘　要】五十三佛造像是巴蜀石窟中比较有时代性、地域性的一种题材，其信仰来源于南朝刘宋时期的西域高僧畺良耶舍所译《佛说观药王药上二菩萨经》。此类造像在巴蜀地区流行于唐代，始见于盛唐时期，中晚唐时期集中出现，唐代之后迅速衰落。巴蜀五十三佛图像的布局形式，主要受初盛唐时期较为流行的一佛五十菩萨图像，以及北朝以来就已流行的千佛图像布局的影响。同时，受末法思想的影响，五十三佛信仰在北朝至隋代的中原北方地区以礼忏佛名为主，但在唐代的巴蜀地区却以造像供养为主，可见随着时代的发展，该类题材的宗教信仰方式和性质均发生了较大转变。

【关键词】巴蜀石窟　五十三佛　图像布局　信仰方式　末法思想

作者简介：
邓新航（1988—），男，汉族，重庆人，东南大学艺术学院在读博士研究生。研究方向：宗教艺术学。
项目基金：本文系2013年教育部规划基金项目"现象与观念——历史艺术学视角下的先唐艺术文献研究"（项目批准号：13YJA760047）和2012年重庆大学文科类跨学科部项目"西南地区石窟艺术研究及其数字化应用建设"（编号：CDJKXB12005）的阶段性成果。

巴蜀石窟是中国南方地区石窟艺术的杰出代表，其造像题材颇为丰富，唐宋时期在主流社会中所流行的佛教信仰，在这里几乎都能见到，而且诸多题材还具有较强的时代性和地域性特征，较为典型者如菩提瑞像[1]、僧伽[2]、千手观音[3]、天龙八部[4]和毗沙门天王[5]等。随着学者对巴蜀石窟的不断调查与深入研究，近年又有许多新题材得到辨识，五十三佛即为其中比较有特点的一种。

五十三佛的佛名信仰在北朝时期的中原北方地区就已出现，但其相关造像却比较少见[6]。唐代以来，五十三佛信仰并未消失，而是随着巴蜀石窟的蓬勃发展在该地区流行起来，惜至今未见相关研究。本文即在实地考察并参考相关研究成果的基础上，试图对五十三佛信仰及其图像在巴蜀地区流布的相关问题作初步探讨。

一、巴蜀石窟五十三佛图像的分布

据笔者初步调查，五十三佛造像在广元、蒲江、邛崃、丹棱、乐山、自贡、安岳和大足等地均有数量不等的遗存分布。

（一）广元苍溪阳岳寺造像第3号龛

苍溪阳岳寺造像的规模不大，仅有7龛，但其内容却较为丰富，7龛造像题材均不重复，其中第3号龛为五十三佛造像（图1）。该龛为方形浅龛，龛内分七排刻52尊小佛结跏趺坐于莲台上，从上往下，第一排至第七排的佛像尊数依次为8、8、8、8、6、6、8。佛像的袈裟有通肩和双领下垂两种，手印均施禅定印或双手袖于袈裟内。在第五、六排的中部雕圆拱形小龛，小龛内雕一佛二菩萨，合为53佛。在中部小龛龛基和龛外下部还镌刻造像题记，从其内容可知该龛凿于天宝十五年（756）[7]。

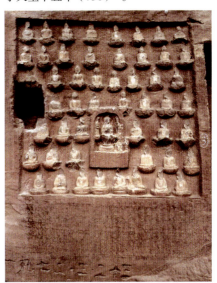

图1　苍溪阳岳寺造像第3号龛　公元756年
（采自成都市文物考古研究所编著《成都考古发现2001》，科学出版社2003年，图版34）

（二）蒲江大佛寺造像第12号龛

蒲江大佛寺造像是一处以弥勒大佛为中心的唐代石窟群，现编号17龛[8]，第12号龛为五十三佛造像（图2）。该龛双层方口，内壁两侧略带弧度，龛内分六排刻52尊佛像结跏趺坐于莲茎相连的莲座上，从上往下，第一排至第六排的佛像布局依次为10、9、8、8、9、8尊。另在第三、四排的中部雕立佛一尊，合为53佛。该龛造像近年被改造修补，细节难辨。从该处石窟群的题材内容、风格

特征来看，初步判断该龛造像为九世纪的作品。

图2　蒲江大佛寺造像第12号龛（笔者拍摄）

（三）邛崃天宫寺造像第48号龛

邛崃天宫寺造像群的规模较大，第48号龛为五十三佛造像（图3）。该龛正壁分五排刻53尊佛像结跏趺坐于莲茎相连的莲座上，从上往下，第一排至第五排的佛像布局依次为10、11、11、12、9尊。该龛造像较为特别，佛像不分主次，而是平均排布，应延续了北朝千佛的布局。其年代也大致在九世纪[9]。

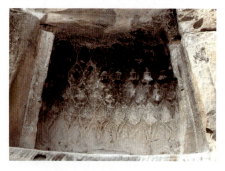

图3　邛崃天宫寺造像第48号龛（笔者拍摄）

（四）邛崃鹤林寺造像第三区8、9号龛

邛崃鹤林寺造像群共分五区，第三区的8、9号龛为两龛紧邻的五十三佛造像。第8龛规模较大（图4），龛内仅刻四排带茎莲台，从上往下依次刻佛像16、12、12、13尊。在龛中部还刻一小龛，内刻一坐佛二弟子。若加上小龛坐佛，该龛共有54尊佛像，比较特殊。第9龛的五十三佛刻有五排，但残损严重[10]。这两龛也为九世纪作品。

（五）邛崃花置寺造像第3、8号龛

邛崃花置寺造像群也发现两龛规模较大的五十三佛造像，并且构图布局大体相似。第3号龛颇为精美（图5），尤其是龛底"宝瓶生莲座"的设计最为巧妙。在龛内下部正壁雕硕大的宝瓶，其瓶口向两侧对称地生长出五排茎脉相连的莲枝、莲叶和莲座，小佛则结跏趺坐于莲台上。另在宝瓶上方生出祥云，祥云正中雕一佛二菩萨像，主尊身后还有繁茂的菩提双树。第8号龛的底部也雕有"宝瓶生莲座"的形式（图6），但没有3号龛的精美细腻，应是模仿3号龛的做法。花置寺有宋代追记的"大唐贞元十四年（798）"铭文，结合该处造像的风格特征来看，这两龛五十三佛造像的

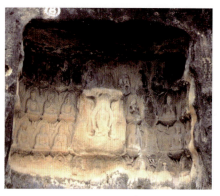

图4　邛崃鹤林寺造像第三区8号龛
（采自成都市文物考古研究所编著《成都考古发现2003》，科学出版社2005年，图版22）

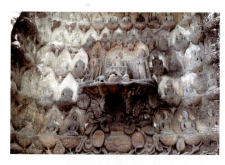

图5　邛崃花置寺第3号龛（笔者拍摄）

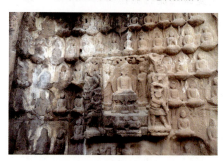

图6　邛崃花置寺第8号龛（笔者拍摄）

时代较早，应为九世纪初期的作品[11]。

（六）丹棱郑山-刘嘴摩崖造像[12]

丹棱郑山造像和刘嘴造像为两处规模较大、相距较近的石窟群，两处造像均散落雕凿在丘陵上的几块大石包上。据笔者实地调查，发现2龛五十三佛造像。

郑山造像第37号龛为五十三佛题材[13]（图7）。该龛造像位于一块大石

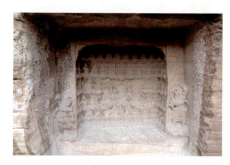

图7　丹棱郑山造像第37号龛（笔者拍摄）

包的底部，为双层方龛，龛形较小，故造像排得十分紧凑。该龛正壁中部雕一佛二菩萨二弟子像，周围则由五排小佛围绕，从上往下，小佛尊数依次为11、13、8、8、12尊，恰好与正壁主佛合为53佛。这些佛像之间用莲茎相连。另在龛门两侧还塑二力士像，为当时四川唐代龛像的流行做法。郑山造像群现存最早的题记为第51号龛的"天宝十三年（754）"[14]，初步判断该五十三佛龛像为盛唐末期至中唐时期的作品。

刘嘴造像群也发现一龛五十三佛造像（图8），但保存状况较差[15]。该龛为

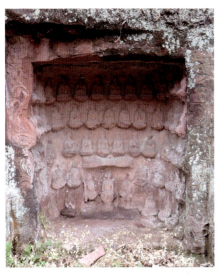

图8 丹棱刘嘴五十三佛造像（笔者拍摄）

双层方龛，龛楣饰S形卷草纹。在内龛底部正中雕一佛二菩萨像，主尊头顶华盖，周围则由五排莲茎相连的小佛像围绕。该龛年代与郑山五十三佛造像不会相隔太久，应为同一时期作品。

（七）乐山夹江千佛岩摩崖造像第49号龛

夹江千佛岩第49号为横长方形双层龛，龛内五十三佛造像不分主次，共有四排佛像，从上往下依次为14、13、13、13尊，佛像均结跏趺坐于莲茎相连的莲座上。外龛外左上角残存"□□□□/五十三佛"题记。该龛造像风化严重，应为中晚唐时期的作品[16]。

（八）自贡荣县佛耳坝摩崖造像第1号龛

自贡荣县佛耳坝摩崖造像群分布在田间一块巨石上，现存47龛，风化较甚，其中第1号龛为唐"兴元元年"（784）的五十三佛造像（图9）。该龛为巴蜀石窟中常见的方形双层龛，龛内正中没有主龛，共有五排佛像，结跏趺坐于莲座上，莲座下由龛底正中生出的莲茎相连。龛外塑二力士像。外龛右壁上部阴刻题记："兴元元年三月八

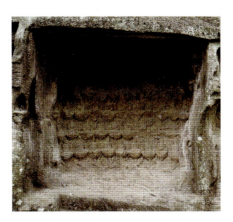

图9 自贡荣县佛耳坝第1号龛
（采自四川省文物考古研究院、自贡市文化广播影视新闻出版局编《四川散见唐宋佛道龛窟总录·自贡卷》，文物出版社2017年，第116页）

日记……/贾秀杨□兴……/张……张□杨……生造"等[17]。

（九）自贡荣县佛耳湾摩崖造像第4号龛

自贡荣县佛耳湾摩崖造像群分布在两块巨石上，数量不大，仅7龛，保存较差。第4号龛为五十三佛造像（图10），其构图形式与上述佛耳坝第1号龛基本一致[18]。由于这两处造像相距较近，因此这两龛五十三佛造像为同一时期的作品。

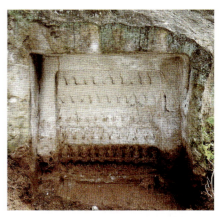

图10 自贡荣县佛耳湾第4号龛
（采自四川省文物考古研究院、自贡市文化广播影视新闻出版局编《四川散见唐宋佛道龛窟总录·自贡卷》，文物出版社2017年，第112页）

（十）安岳岳阳镇菩萨湾摩崖造像第5号龛

安岳菩萨湾摩崖造像群现存19龛，其中第5号龛为五十三佛造像（图11）。颇为特别的是，该龛正壁小龛内有3尊坐佛像，小龛周围则由六排共50尊佛像将其包围，从上往下依次为9、10、6、4、11、10尊。这些佛像莲座下均有从龛底生出的莲茎相接。在该龛右壁残存造像题记，据考其应为晚唐、五代时期的作品[19]。

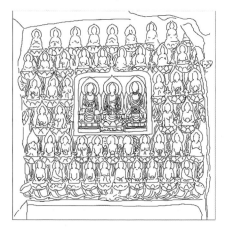

图 11 安岳菩萨湾造像第5号龛
（采自米德昉、高秀军《大足法华寺第1窟四佛尊格问题探讨》，《四川文物》2016年第4期）

（十一）大足法华寺造像第1号窟

大足法华寺造像规模不大，其中第1号窟为平面呈长方形的小型洞窟，窟内正壁、左右两壁均有造像。该窟五十三佛并不是凿于同一壁面上，而是分布在左、右两壁，其中左壁两排小佛共16尊，右壁三排小佛共37尊，合为53佛，这些佛像也结跏趺坐于茎脉相连的莲座上。考古报告判断该窟造像凿于武德元年至天宝元年（618-742）之间，当是巴蜀地区同类题材的较早实例[20]。但该窟五十三佛分两壁布局的情况比较特殊，倒与山西隰县七里脚千佛洞第2窟的五十三佛布局情况相似[21]，且两者年代相近，可能存在着某种联系。

通过以上的调查梳理，我们初步得出以下几点认识：

第一，五十三佛造像目前在巴蜀地区共发现14龛，分布在川北的广元，川西的邛崃、丹棱、蒲江，川南的乐山、自贡，以及川东的安岳和大足等地，尤以成都周边的邛崃、丹棱两地最为集中。可见该题材在唐代巴蜀民众的佛教信仰中具有一定的普遍性。

第二，五十三佛造像在巴蜀地区主要流行于唐代，或许与当时的宗派传播有关。该类题材较早见于盛唐前后，稍后集中出现在中晚唐时期，唐代之后该信仰逐渐衰退[22]。可见这种题材具有较强的时代性。

第三，巴蜀五十三佛造像的构图布局有主要两种形式，一种是龛内无主尊，这种形式不多。另一种构图颇为巧妙，相当流行，其基本特征是：在正壁中央处凿小龛一个，小龛内塑一尊或三尊佛像及胁侍；小龛周围则镌数排小佛像将其包围；这些小佛像均结跏趺坐于莲茎相连的莲花座上。我们将这种构图样式称为"主尊中心式"布局。此外，由于艺匠的构思设计，以及壁面限制等原因，这53尊佛像的排法并不固定，或为四排、五排，或为六排、七排，且每排的尊数亦无规律可循，但大体上会寻求对称的设计，从而增强其神圣性，以便瞻拜者心理上的平衡与敬仰。

二、巴蜀石窟五十三佛图像的经典来源及思想性

五十三佛为过去佛，其相关信仰及名号最早见于《佛说观药王药上二菩萨经》，该经为南朝刘宋时期的西域高僧畺良耶舍在建康译出，经中详细记录了药上菩萨对法子所宣讲五十三佛的具体名号[23]。值得一提的是，据《高僧传》记载可知，畺良耶舍还曾于"元嘉十九年（442）西游岷蜀，处处弘道，禅学成群"[24]。可见畺良耶舍必定会在蜀地大力弘传《佛说观药王药上二菩萨经》，因此蜀地僧俗对该经应该不会陌生。又据南朝梁僧祐所撰《出三藏记集》卷四《新集续撰失译杂经录》记载，在当时还流传两部与五十三佛相关的经典，即《过去五十三佛名》和《五十三佛名经》，惜这两部经典现已不存[25]。但从这两部经名来看，两者应是五十三佛信仰崇拜的直接经典。由此可知，五十三佛信仰在南北朝时期就应被广大僧俗所熟知。晚至宋代，在居士王日休所校辑的《佛说大阿弥陀经》之"五十三佛分第三"中，也记录了五十三佛的具体名号[26]，但该经所记五十三佛名与《佛说观药王药上二菩萨经》的完全不一样，可能是宋代僧俗依据佛教中国化发展的现实需要所编撰的一部伪经。

巴蜀五十三佛造像的经典来源应是南朝所译的《佛说观药王药上二菩萨经》。广元苍溪阳岳寺造像第3号龛小龛内坐佛间残留"普光佛""普明佛"的佛名，以及龛外下部的题记，将其与原经相互对照，可知这些题记除某些语句省略外，其余完全照录该经原文[27]。

关于造五十三佛的缘由，《佛说观药王药上二菩萨经》曰："释迦牟尼佛告大众言：'我曾往昔无数劫时，于妙光佛末法之中出家学道，闻是五十三佛名，闻已合掌，心生欢喜；复教他人

令得闻持,他人闻已,辗转相教,乃至三千人。"[28]可见释迦佛曾在妙光佛末法之时,欣闻五十三佛名而获成佛之无量功德。同时,该经还宣称十方现在诸佛也是闻得五十三佛名,从而各皆成佛的。

那么信众造五十三佛将会获得什么样的益处呢?《佛说观药王药上二菩萨经》曰:"若有善男子、善女人及余一切众生,得闻是五十三佛名者,是人于百千万亿阿僧祇劫不堕恶道。若复有人能称是五十三佛名者,生生之处常得值遇十方诸佛。若复有人能至心敬礼五十三佛者,除灭四重、五逆及谤方等,皆悉清净;以是诸佛本誓愿故,于念念中即得除灭如上诸罪。"又"若有众生欲得除灭四重禁罪,欲得忏悔五逆十恶,欲得除灭无根谤法极重之罪,当勤诵上药王、药上二菩萨咒,亦当敬礼上十方佛,复当敬礼过去七佛,复当敬礼五十三佛,亦当敬礼贤劫千佛,复当敬礼三十五佛,然后遍礼十方无量一切诸佛,昼夜六时,心想明利犹如流水,行忏悔法,然后系念念药王、药上二菩萨清净色身"[29]。不难看出,信众信仰五十三佛的方便法门很是简便,仅是通过"得闻""称名""敬礼"等宗教行为,就可免堕恶道、除灭四重五逆,从而获得无上清净。

三、巴蜀石窟五十三佛"主尊中心式"图像布局的来源

巴蜀地区五十三佛"主尊中心式"图像布局的来源主要有二:一是千佛的图像布局形式;二是西方净土变之早期形式——一佛五十菩萨的图像布局形式。此外,邛崃花置寺第3、8号龛"宝瓶生莲座"的形式有可能还受到了成都南朝造像的影响。

千佛图像是北朝佛教艺术中颇为流行的题材,广泛见于中原北方地区的敦煌、炳灵寺、麦积山、云冈和龙门等各大石窟,以及诸多造像塔、造像碑中[30]。整体观之,这些千佛的构图形式主要有两种:一是千佛不分主次,不分大小,在洞窟的四壁平均排布,显得十分规整。如敦煌莫高窟第428窟北壁前部人字披下的五排影塑千佛,艺匠将其布局规划得相当整齐规范,且每身尊像旁还有千佛名号的榜题(图12)。二是千佛的中部位置有一龛较大的龛像作为中心,以此作为一个焦点,其余千佛则对称地分布周围。如敦煌莫高窟第311窟北壁中央的一幅壁画,即以一幅较大的说法图置于千佛的中间[31]。第二种形式的影响较大,基本上成为之后唐、宋千佛图像固定不变的构图形式。值得一提的是,千佛图像少见莲茎相连的情况。

不难看到,千佛的第二种构图形式应对五十三佛的图像布局产生过较为直接的影响。譬如,巴蜀石窟较早的苍溪阳岳寺第3号龛五十三佛造像,不仅诸佛像之间未用莲茎相连,而且坐姿之间还可见佛名号及供养人姓名的题记,显然这些构图因素都是中原北方地区千佛图像较为普遍的做法。

其实,从狭义上讲,五十三佛指的就是千佛名号之一种,这应该是五十三

图12 敦煌莫高窟第428窟北壁前部影塑千佛
(采自敦煌研究院编《中国石窟·敦煌莫高窟(一)》,文物出版社,2011年第2版,图版161)

佛图像布局类似于千佛布局的主要原因。关于千佛名号的广狭义之分，贺世哲、梁晓鹏和沙武田等均有相关研究[32]。狭义的千佛即指过去庄严贤劫千佛、未来星宿劫千佛、五十三佛、三十五佛、十方佛等有具体名号、数量的佛像群体，而广义的千佛则指数量多但缺乏具体名号的佛像群体。同时，在北朝千佛图像布局逐渐稳定的情况下，后出现的五十三佛图像必定会对已有的图像进行适当的借鉴或改造。若换个角度来看，五十三佛图像也可当作千佛图像的一种简要形式。

但是，稍加比对，我们也不难发现巴蜀五十三佛"主尊中心式"图像布局与千佛图像的两点显著差异：其一，千佛的横、竖排列往往是整齐划一的，但巴蜀五十三佛造像每排的尊数却并不相等，而是根据壁面情况等原因灵活设计，从而避免或减弱了千佛整齐排布在视觉上所带来的单调感觉；其二，除苍溪阳岳寺第3号龛外，巴蜀其余五十三佛龛像内的佛像均用莲茎相接，这也是千佛图像少见的构图方式。

那么巴蜀五十三佛图像用莲茎相连的形式渊源在哪里呢？我们认为，很大程度上看，唐代颇为流行的一佛五十菩萨的图像布局对巴蜀五十三佛图像产生过较大影响。

一佛五十菩萨是西方净土变的早期表现形式，在河南、巴蜀、敦煌等地的唐宋石窟中均有发现，尤以巴蜀地区的遗存最多，且雕塑技艺也颇为精湛。王惠民对此作过详细的调查和研究，指出该类"图像特征是：从主尊佛的佛座下蔓生出莲茎（或树状莲），分枝上坐着许多菩萨，具数有五十，故称一佛五十菩萨，或加上二大菩萨而称一佛五十二菩萨"[33]。譬如，开凿于唐代早期的绵阳碧水寺第19号一佛五十菩萨造像（图13），龛内造阿弥陀佛三圣像，主尊座下莲茎通龛底，两侧浮雕莲花、莲蕾，其主茎向左、右伸出数条支茎，46尊小菩萨基本呈对称地坐在覆莲座上。这些小菩萨均为坐姿，但姿态动作却丰富多变，极富动感。又如，巴中南龛第116号龛一佛五十菩萨的艺术水准相当高明（图14），其龛形为巴中地区特有的形似房屋建筑的屋形龛，龛内正壁雕阿弥陀佛与观音、势至，其周围龛壁则满雕连茎莲花上西方世界的五十菩萨。与主尊正襟危坐，神圣庄严的形象不同的是，这些菩萨的坐姿、朝向、动作均显得开放自由，仿佛不受拘束，展现了西

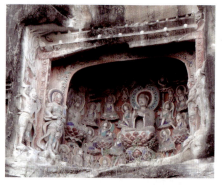

图14　巴中南龛第116号龛（笔者拍摄）

方极乐世界的庄严美好。

显而易见，巴蜀五十三佛造像的构图灵感来自于一佛五十菩萨造像，但因为五十三佛为过去诸佛，为了凸显佛陀的威严与神圣，五十三佛在排列上没有五十菩萨那样灵活和自由，而是整齐排列，这是两者比较大的一个差别。

巴蜀五十三佛图像受一佛五十菩萨图像影响的原因，主要基于以下三点：

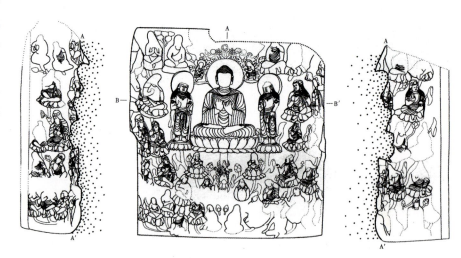

图13　绵阳碧水寺第19号龛平、剖面图
（采自四川省文物考古研究院等《四川绵阳碧水寺唐代摩崖造像调查》，《文物》2009年第2期）

第一，从出现的时间上看，一佛五十菩萨图像早在初唐贞观年间就已出现且流行开来，而巴蜀五十三佛图像晚在盛唐时期才开始出现，因此，前者早已成熟并固定的构图形式必定是后者模仿的绝好样本；第二，从尊像数目上看，两者亦十分接近，五十菩萨加上西方三圣像恰好就是53尊；第三，从出现的地域上看，两者均在巴蜀地区流行。

最后，值得一提的是，邛崃花置寺第3、8号龛"宝瓶生莲座"的形式较为特别，其渊源可能来自成都南朝造像。从目前的考古资料来看，"宝瓶生莲座"的形式最早见于成都出土的部分南朝造像上，如四川博物院藏1号、2号造像碑，成都文物考古研究所藏西安路4号、5号背屏式造像，以及四川大学博物馆藏2号背屏式造像等[34]。兹以西安路5号背屏式造像为例（图15），该背屏正面雕三坐佛，身后浮雕二菩萨四弟子。尤为巧妙的是其佛座设计，其座下底部平座上置一宝瓶，瓶内向上生出莲叶、莲花、莲茎，三枝粗大的莲茎又顺势结出三个硕大莲台。艺匠使用流畅的线条构图，将整个莲座的造型塑造得生机盎然，给人饱满、大气、浑然天成之感。邛崃离成都不远，作为天下重镇而繁荣的中心成都在当时又拥有大量寺院，从唐代两地颇为频繁的文化交流来看，邛崃花置寺两龛五十三佛"宝瓶生莲座"的样式或粉本极有可能从成都地区传来[35]。

四、从北朝、隋代礼忏佛名到唐代造像供养：五十三佛信仰方式的转变

五十三佛信仰虽说在南北朝时期就已出现并逐渐传播开来，但是其相关造像在当时并不怎么流行，比较常见的是在石窟、造像碑中镌刻五十三佛名号，而且多与三十五佛、二十五佛、七佛等佛名组合出现。

从现有考古资料来看，北朝、隋代刻有五十三佛名的遗存主要有以下四例：

1. 河南登封中岳嵩阳寺碑。该碑为东魏天平二年（535）雕造，其碑阳凿一佛二菩萨二弟子龛像，碑阴凿94个小佛龛，并在龛侧镌佛名。这94佛恰为五十三佛、三十五佛与六佛的组合，有忏悔灭罪的宗教内涵。从佛名来看，五十三佛当源自《佛说观药王药上二菩萨经》[36]。

2. 河南安阳宝山大住圣窟。该窟为高僧灵裕于隋开皇九年（589）主持开凿，在窟门两侧除刻有《佛说观药王药上二菩萨经》的五十三佛名外（图16），还

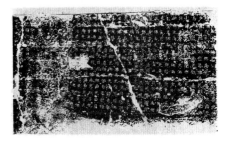

图16 宝山大住圣窟五十三佛名拓片
（采自河南省古代建筑保护研究所《宝山灵泉寺》，河南人民出版社1992年，第297页）

刻有西晋竺法护译《佛说决定毗尼经》的三十五佛名，以及北魏菩提流志译《佛说佛名经》的二十五佛名、七佛名等多部佛经[37]。据杨学勇考证，该窟刻经反映的是华严经卢舍那"十方三世"思想和末法思想，而实际用途是礼佛忏悔灭罪，而不是三阶教的普佛思想[38]。

3. 河北曲阳八会寺石经龛。该石经龛凿于隋开皇年间，在龛内四壁镌刻多部佛经，内容十分丰富。五十三佛名刻于东壁面，与其同刻一壁面的还有千佛名、二十五佛名、七佛名等。在这些佛名前均刻有"佛说佛名经"，可知此处的五十三佛名并不是出自《佛说观药王药上二菩萨经》，而是出自《佛说佛名经》[39]。

4. 北京房山云居寺雷音洞。该经窟由静琬法师主持开凿，窟内刻有五十三佛名、千佛名、十方佛名、三十五佛名等。由于窟内立有四根石柱，信徒可绕

图15 成都文物考古研究所藏西安路5号背屏式造像线描图
（采自四川博物院等编著《四川出土南朝佛教造像》，中华书局2013年，第165页）

柱右旋进行礼拜忏悔[40]。

不难看到，北朝、隋代镌刻五十三佛名的重要特征，即是与其他佛名的组合出现，单独铭刻五十三佛名的实例尚未发现。这种成组成阶佛名的大量出现，似乎与隋代高僧信行所创三阶教之《七阶佛名》有较大关系，因此有学者指出隋代曲阳八会寺、大住圣窟等刻经可能为三阶教徒所为[41]。但是在三阶教创立之前，《佛说观药王药上二菩萨经》《佛说决定毗尼经》和《佛说佛名经》等经典早已为《七阶佛名》礼忏方式的出现奠定了基础，故经过张总、杨学勇等详细考证，认为反而是北朝至隋的诸多佛名经典影响了三阶教的形成[42]。因此，不管是北朝、隋代镌刻的五十三佛名，抑或唐代巴蜀地区所流行的五十三佛造像，在没有更为充足的证据发现之前，不能将其纳入三阶教的范围[43]。

那么，唐代之前在中原北方地区所流行的五十三佛等佛名的信仰，应是当时僧俗礼忏的直接对象。礼忏即礼拜忏悔，是僧俗一种较为常见的日常宗教修行方式，其目的主要是通过向佛礼拜并忏悔自己所犯下的恶业以求消除自身业障，从而摒除一切修行成佛的障碍。罗炤指出，在安阳宝山大住圣窟、曲阳八会寺刻经龛等镌刻的一系列佛名，反映的是一种与南朝众多礼忏文献不同的、在北朝两次灭佛和"末法"思想盛行背景下形成的北方礼忏系统[44]。也即是说，北朝至隋代，五十三佛的信仰方式主要是镌刻佛名，信徒通过"称名"或"敬礼"等简便的礼忏方式来减轻前生今世所犯下的罪孽。

值得一提的是，在龙门古阳洞内有一龛北魏永平四年（511）黄元德等人所造弥勒佛与五十三佛的组合造像[45]；西安北郊未央区也出土一件三面造像石，据题记可知，其为北魏太昌元年（532）任长生等人所造释迦、弥勒、五十三佛与十六佛的组合造像[46]，十六佛信仰应出自《法华经》卷三《化城喻品》[47]。这两例造像应受北朝末法思想的影响，为北朝中原北方地区仅见的五十三佛龛像。可见，唐之前的五十三佛造像并不流行，但由于它们出现的时间较早，可能对巴蜀地区的五十三佛造像产生过直接或间接的影响。

进入唐代，中原北方地区鲜见镌刻五十三佛名的情况，但在石窟当中雕凿五十三佛造像却在巴蜀地区流行起来，可见五十三佛的信仰方式发生了较大转变，即由之前的礼忏佛名到唐代的造像供养。宗教信仰方式的变化，时代不同只是其表层原因，从当时的社会背景以及佛教繁荣持续发展的情况来看，我们认为可能还有两点深层次的原因。

其一，唐代信徒末法思想意识的弱化。末法思想是指释迦牟尼涅槃后，佛教经过正法、像法、末法三个发展阶段。北朝至隋代，在中原北方地区大量镌刻石经的重要起因，其实就与当时末法思想的流行有关，尤其是在经历了北魏太武帝和北周武帝两次大规模的灭佛运动之后，信徒对佛教能否继续发展的忧患意识最为强烈。隋代费长房在《历代三宝纪》卷十二中有对当时情况的如下记载："昔魏太武毁废之辰，止及数州，弗湮经像。近遭建德周武灭时，融佛焚经，驱僧破塔，圣教灵迹削地靡遗，宝刹伽蓝皆为俗宅，沙门释种悉作白衣，凡经十年，不识三宝，当此毁时，即是法末。"[48]两次灭佛对佛教的创伤不可谓不大。此时虔诚的信徒们意识到写在皮纸、木简或绢帛等上的佛典不易保存，镌刻石经恐怕是他们护经护法的重要手段。因此，为了防止法灭，祈求佛法永存，他们就在石窟中大量刻经[49]，五十三佛的佛名信仰就是在这样的背景下而出现的。唐代国力强盛，加上统治阶级对佛教的重视和利用，无不为佛教的繁荣发展提供了良好的契机，因而此时信徒的末法意识并没有北朝晚期那样强烈和集中，故刻经存法的积极性逐渐减弱，五十三佛名的题记也就很少出现。

其二，巴蜀地区唐代千佛造像较为流行[50]，但从造像经济上考虑，信徒出资镌造千佛的花费肯定要比造五十三佛的高，那么若仅造五十三尊佛（或二十五尊，或三十五尊，或百余尊等）就可以达到造千佛的功德，对于普通百姓来说，这何尝不是一种明智之举呢？况且从广义上讲，虽言千佛，但其数量往往并不固定，可以造千尊，可以造数百尊，乃至少到几十尊。无论尊数多少，其信仰内涵应是相同的。随着佛教的深入发展，这种"实用性"的信仰意识应被信徒广泛接受。因此，我们认为五十三佛可能还是千佛造像的一种"替代"。

五、结语

五十三佛是巴蜀石窟当中比较有时代特色和地域特色的一种造像题材，该类造像不仅丰富了巴蜀石窟的题材内容，而且对中国佛教美术史的研究具有一定意义。通过对五十三佛图像在巴蜀地区流布的分析，以及与中原北方地区五十三佛信仰的相互比较，我们初步得出的结论如下：

第一，五十三佛造像在巴蜀地区兴起于盛唐时期，中晚唐时期有较为集中的出现，唐代之后鲜见。这种造像在巴蜀地区分布广泛，数量较多，是唐代巴蜀社会中一种比较流行的信仰。

第二，五十三佛造像的"主尊中心式"图像布局主要受一佛五十菩萨和千佛图像布局的影响。此外，邛崃花置寺两龛五十三佛"宝瓶生莲座"的造像样式很可能还受到了成都地区南朝造像的影响。

第三，唐代之前，五十三佛信仰主要在中原北方地区流行，受北朝末法思想的影响，此时五十三佛的信仰方式主要以礼忏佛名为主。唐代以来，由于统治者的大力支持，宽松的环境氛围和民众宗教信仰需求的高涨迎来了佛教在中国的第二次繁荣发展，此时北朝流行的末法思想逐渐减弱，由此促进了五十三佛信仰方式的转变，故该类信仰在巴蜀地区以开窟造像的信仰方式为主。

总之，巴蜀石窟的题材内容体系十分丰富，本文所探讨的五十三佛只是其中比较有代表性的一种，其实还有许多未辨识或未系统梳理的造像题材，留待我们今后对其进行进一步的调查和研究。

注释：

[1] 罗世平《广元千佛崖菩提瑞像考》，《美术研究》1991年第1期，第51-57页；雷玉华、王剑平《试论四川的"菩提瑞像"》，《四川文物》2004年第1期，第85-91页；雷玉华、王剑平《再论四川的菩提瑞像》，《故宫博物院院刊》2005年第6期，第142-148页。

[2] 李小强、邓启兵《"成渝地区"中东部僧伽变相的初步考察及探略》，中国古迹遗址保护协会石窟专业委员会、龙门石窟研究院编《石窟寺研究》（第一辑），文物出版社，2011年，第237-249页；高秀军、李向东《新发现资中月仙洞两龛僧伽变相初考》，《敦煌研究》2016年第2期，第46-54页。

[3] 胡文和《四川道教佛教石窟艺术》，四川人民出版社，1994年，第273-279页；[日]罗翠恂著，庚地译，于春校《四川西部中晚唐千手观音造像研究——以夹江千佛岩084号龛为例》，《四川文物》2015年第1期，第61-69页。

[4] 刘成《四川唐代天龙八部造像图象研究》，四川大学硕士学位论文，2004年。

[5] 樊珂《四川地区毗沙门天王造像研究》，四川大学硕士学位论文，2007年。

[6] 从现有资料来看，中原北方地区较为单纯的五十三佛造像仅发现三例：一是龙门古阳洞内有北魏永平四年（511）黄元德等造弥勒并五十三佛像（温玉成《龙门北朝小龛的类型、分期与洞窟排年》，龙门文物保管所、北京大学考古系编著《中国石窟·龙门石窟（一）》，文物出版社，1991年，第179页）；二是西安北郊未央区出土的北魏太昌元年（532）任长生等人所造释迦、弥勒、五十三佛与十六佛的组合石造像（西安市文物保护考古所编著《西安文物精华·佛教造像》，世界图书出版公司，2010年，第24页）；三是山西隰县七里脚千佛洞第2窟初盛唐时期的五十三佛像（郑庆春、王进《山西隰县七里脚千佛洞石窟调查》，《文物》1989年第9期，第71-80页）。

[7] 雷玉华、王剑平、罗宗勇《苍溪县阳岳寺摩崖石刻造像调查简报》，《四川文物》2004年第1期，第44-49页。

[8] 卢丁、雷玉华、[日]肥田路美主编《中国四川唐代摩崖造像——蒲江、邛崃地区调查研究报告》，重庆出版社，2006年，第116-129页。

[9] 卢丁、雷玉华、[日]肥田路美主编《中国四川唐代摩崖造像——蒲江、邛崃地区调查研究报告》，重庆出版社，2006年，第252-253页。

[10] 卢丁、雷玉华、[日]肥田路美主编《中国四川唐代摩崖造像——蒲江、邛崃地区调查研究报告》，重庆出版社，2006年，第334-335页。

[11] 卢丁、雷玉华、[日]肥田路美主编《中国四川唐代摩崖造像——蒲江、邛崃地区调查研究报告》，重庆出版社，2006年，第347、354页。

[12] 丹棱郑山-刘嘴摩崖造像群未见详细的考古报告，这2龛五十三佛造像为笔者调查所得。

[13] 第37号编号见该龛造像内龛底部正中处，应为当地文管所先前调查所留，此处我们采用其编号。

[14] 王熙祥《丹棱郑山——刘嘴大石包造像》，《四川文物》1987年第3期，第29页。

[15] 该龛造像未见编号。值得一提的是，在该龛造像的数米处也发现一龛疑似五十三佛的龛像，但其风化残损太甚，故此处存疑。

[16] 四川省文物考古研究院、西安美术学院、乐山市文物局、夹江县文物管理所《夹江千佛岩——四川夹江千佛岩古代摩崖造像考古调查报告》，文物出版社，2012年，第128-129页。

[17] 四川省文物考古研究院、自贡市文化广播影视新闻出版局编《四川散见唐宋佛道龛窟总录·自贡卷》，文物出版社，2017年，第116页。

[18] 四川省文物考古研究院、自贡市文化广播影视新闻出版局编《四川散见唐宋佛道龛窟总录·自贡卷》，文物出版社，2017年，第112页。

[19] 四川大学考古学系、成都文物考古研究

所、安岳县文物局《四川安岳岳阳镇菩萨湾摩崖造像调查简报》，《敦煌研究》2016年第3期，第35-45页。

[20] 重庆大足石刻艺术博物馆《大足法华寺石刻造像调查简报》，《大足石刻研究》2002年第2期，第8-15页。

[21] 郑庆春、王进《山西隰县七里脚千佛洞石窟调查》，《文物》1989年第9期，第71-80页。

[22] 值得一提的是，在蒲江龙泉寺第2号唐代弥勒大佛龛的旁边，有后代补凿的一组六个横长方形小龛，龛内各造一排小佛像，考古简报判断其可能为明代开凿的五十三佛造像（参看卢丁、雷玉华、[日]肥田路美主编《中国四川唐代摩崖造像——蒲江、邛崃地区调查研究报告》，重庆出版社，2006年，第135-136页）。如若属实，这将是目前所知巴蜀地区最晚的五十三佛造像。由于笔者并未到该石窟调查，惜考古简报又未刊布其图片，因此本文暂时不将其纳入研讨范围。

[23]《大正藏》第二十册，第660-666页。

[24] [梁]慧皎《高僧传》卷三《畺良耶舍传》，《高僧传合集》，上海古籍出版社，1991年，第23页。

[25] [梁]僧祐撰，苏晋仁、萧鍊子点校《出三藏记集》，中华书局，1995年。

[26]《大正藏》第十二册，第327页。

[27] 据胡文和考证，都江堰灵岩山唐代石刻经版中可能也有《佛说观药王药上二菩萨经》（胡文和《灌县灵岩山唐代石经》，《四川文物》1984年第2期，第35页）。

[28]《大正藏》第二十册，第662页。

[29]《大正藏》第二十册，第663页。

[30] 参看贺世哲《关于北朝石窟千佛图像诸问题》，《敦煌研究》1989年第3期，第1-10页。

[31] 敦煌研究院编《中国石窟·敦煌莫高窟（二）》，文物出版社，2011年第2版，图版43。

[32] 参看贺世哲《关于北朝石窟千佛图像诸问题》，《敦煌研究》1989年第3期，第1-10页；梁晓鹏《敦煌莫高窟千佛图像研究》，民族出版社，2006年；沙武田《千佛及其造像艺术》，《法音》2011年第7期，第55-57页。

[33] 王惠民《一佛五十菩萨图源流考》，兰州大学敦煌学研究所、麦积山石窟艺术研究所编《麦积山石窟艺术文化论文集（上）》，兰州大学出版社，2004年，第529页。

[34] 四川博物院、成都文物考古研究所、四川大学博物馆编著《四川出土南朝佛教造像》，中华书局，2013年，第102、108、160、165、180页。近年，在成都青羊区下同仁路新发现百余尊南朝至唐代的佛教造像，其中几例造像的佛座也为"宝瓶生莲座"的形式（成都文物考古研究所《成都市下同仁路遗址南朝至唐代佛教造像坑》，《考古》2016年第6期，第55-81页）。北朝造像鲜见这种佛座样式，可见，"宝瓶生莲座"应是巴蜀南朝造像的新样式。

[35] 卢丁也撰文指出唐代成都周边石窟的造像样式或许受成都寺院造像、绘画样式的影响，但同时他认为成都周边石窟的造像样式并不能代表成都大寺院的典型样式（参看卢丁《成都周边地区唐代石窟造像样式形成的相关问题》，《四川文物》2014年第3期，第59-64页）。

[36] 张总《中国三阶教史》，社会科学文献出版社，2013年，第503-507页。

[37] 河南省古代建筑保护研究所《宝山灵泉寺》，河南人民出版社，1992年，第15-18页。

[38] 杨学勇《有关大住圣窟与三阶教的关系问题》，《中原文物》2008年第1期，第68-73页。

[39] 刘建华《河北曲阳八会寺隋代刻经龛》，《文物》1995年第5期，第77-86页；赵洲《河北省曲阳县八会寺石经龛》，中国古迹遗址保护协会石窟专业委员会、龙门石窟研究院编《石窟寺研究》（第一辑），文物出版社，2010年，第10-61页。

[40] 张总《中国三阶教史》，社会科学文献出版社，2013年，第518-519页。

[41] 李裕群《北朝晚期石窟寺研究》，文物出版社，2003年，第245-252页。

[42] 关于三阶教核心思想的来源，参看张总《中国三阶教史》，社会科学文献出版社，2013年；杨学勇《三阶教<七阶礼>与佛名礼忏》，《敦煌研究》2016年第1期，第92-101页。

[43] 有一条史料显示，三阶教势力可能影响到巴蜀。据唐韦述《两京新记》"义宁坊南门之东化度寺"条载："隋左仆射齐国公高颎宅，隋开皇三年，颎舍宅奏立为寺。时有沙门信行，自山东来，颎立院以处之……寺内有无尽藏院，即信行所立。京城施舍，后渐崇盛。贞观之后，钱帛金绣，积聚不可胜数。常使名僧监藏，供天下伽蓝修理。藏内所供天下伽蓝修理，燕凉蜀赵，咸来取给，每日所出，亦不胜数……"（[唐]韦述撰，陈子怡校正《校正两京新记》，西京筹办委员会出版，西安和记印书馆代印，1936年，第18页）可见巴蜀在唐贞观年间就有从三阶教无尽藏院领取资金并修理寺院的活动，那么三阶教推崇的相关经典可能会影响巴蜀。但这种影响究竟多大，还需更多材料来支撑。

[44] 罗炤《宝山大住圣窟刻经中的北方礼忏系统》，中国古迹遗址保护协会石窟专业委员会、龙门石窟研究院编《石窟寺研究》（第一辑），文物出版社，2010年，第161-179页。

[45] 温玉成《龙门北朝小龛的类型、分期与洞窟排年》，龙门文物保管所、北京大学考古系编《中国石窟·龙门石窟（一）》，文物出版社，1991年，第179页。

[46] 西安市文物保护考古所编著《西安文物精华·佛教造像》，世界图书出版公司，2010年，第24页。

[47] 在南响堂第2号窟内四壁列龛的龛柱上，就刻有十六佛的名号，赵立春认为是隋代补刻上去的（赵立春《响堂山石窟北朝刻经试论》，《文物春秋》2003年第4期，第28-41页）。

[48]《大正藏》第四十九册，第107页。

[49] 关于北朝刻经与末法思想的关系，参看李裕群《北朝晚期石窟寺研究》，文物出版社，2003年，第239-245页。

[50] 巴蜀石窟中的千佛造像，虽然我们未做具体统计，但就近几年对巴蜀石窟的调查来看，千佛造像几乎遍及全川。比如巴中地区的南龛第12、119号龛，西龛第63号龛，恩阳千佛崖第3号龛；邛崃地区的花置寺第5、6号龛，盘陀寺第2号龛等，均为唐代的千佛造像。

（栏目编辑　张同标）

麓台读山樵
——王原祁密笔山水体势阐微

郑 文

（华东师范大学美术学院，上海，200241）

【摘 要】仿古是王原祁绘画集大成的重要途径，"宋法元趣"是他针对当时北方崇宋贬元之风提出的，在其艺术实践中，对元代画家的取法亦是重要一环，历来都关注于他对黄公望的研习，事实上，王原祁50岁北上为官之后对王蒙繁密纵横、莫可端倪的体势变化进行了深入不断的解读，这对形成其密笔山水格法起到了重要作用。

【关键词】王原祁 仿 体势 格法 王蒙

作者简介：
郑文（1968—），女，江苏江阴人，华东师范大学美术学院副教授、副院长、硕士生导师。研究方向：山水画理论与实践。

王原祁（1642-1715），字茂京，号麓台，又号石师道人，江苏太仓人。出身世家，是明万历大学士王锡爵之后裔，王时敏之孙。王原祁仕途顺畅，二十八岁中举，次年中进士，授任县知县，行取给事中，迁礼部任中允，入侍南书房，供奉内廷，历任侍讲学士、太子詹事，官至户部左侍郎。康熙四十四年奉敕主持编纂《佩文斋书画谱》。为官期间，遍览名画，笔耕不辍，日益精进，其画深受康熙喜爱，画名日高，成为朝野公认的画坛领袖，他与王时敏创立的娄东画派被尊为画学正脉。

王原祁一生的绘画风格可分为三个时期，正与其仕途生涯相契合。康熙三十年是其入京为官的起始，亦是早、中期画风的分界，中、晚期的分界点是康熙四十五年，则是王原祁升任翰林后大量笔墨供奉的一段时期。王原祁虽与祖父王时敏一样痴迷子久，钻研甚深，然其至诚笃厚的秉性和存诚持敬的儒家修养使之追求浑朴、厚重的画品，黄鹤山樵苍莽沉郁的格法更合适王原祁。通过梳理其作品发现，王原祁取法王蒙山水主要集中于50岁到70岁之间，正是其艺术成熟趋于完善之际。而这段时期，王原祁几乎定居北京，北方的地貌特征和文化趣味对他应有所影响，其画也由平远为主转向深远、高远为主，而王蒙松秀苍茫的笔墨和体势则能兼顾南方松秀的气质和北方式的高远气象，为王原祁构建自己独特的密笔画风起到了重要作用。

由王原祁题跋可知，王时敏藏有王蒙《丹台春晓图》《林泉清集图》[1]两图。此外，王原祁早年在云间曾见过王蒙的《夏日山居图》，此图是王原祁拟仿最多、用功最久的一幅作品。从董其昌、王时敏和王翚的画作及题跋中亦可知王蒙更多的重要作品皆在江南，如《具区林屋》《青卞隐居》《秋山萧寺图》《秋山行旅》《夏山高隐》等图；《佩文斋书画谱》中记载了王蒙21幅作品，这些作品都应曾为王原祁所品鉴，其对王蒙风格必是相当熟悉。

一、对黄鹤山樵山水的阐发

王蒙画多从赵文敏风韵中来，又泛滥唐宋名家，而以董源、王维为归，故其纵逸多姿，又往往出文敏规格之外[2]。山水多至数十重，树木不下数十种，径路迂回，烟霭微茫，曲尽山林幽致；他在笔法和墨法上皆有拓展，善用披麻皴，亦兼破墨法。王蒙晚年山水营造出"层巅崒嵂摩苍穹，咫尺可论千万重"的幽深意境，钱杜在《松壶画忆》中把这种画法总结为："淡墨勾石骨，纯以焦墨皴擦，使石中绝无余地，再加以破点，望之郁然深秀。"[3]王蒙晚岁这种构图繁密、笔墨苍浑的密体山水对王原祁影响尤为深刻。

针对当时北方崇宋贬元之风，王原祁认为"元季四家俱宗北宋，以大痴之笔，用山樵之格，便是荆关遗意也"[4]，同时提出"宋法元趣"，他指出："画法莫备于宋，至元人搜抉其义蕴，洗发

其精神，实处转松，奇中有淡，而真趣乃出。"[5]王原祁视黄鹤山樵山水为元画中之一变，主要体现在其纵横离奇，莫可端倪的体势变化中，但究其本则与子久、云林、仲圭迹虽异而趣相同[6]，由此亦认为"叔明笔墨始奇而终正，犹之大痴笔墨，先正而后奇也。出入变化径异，而源流则一，参观而自得之"[7]。

基于"笔不用烦，要取烦中之简；墨须用淡，要取淡中之浓。要于位置间架处，步步得肯，方得元人三昧"[8]的认识，王原祁亦从王蒙山水中得出"画贵简，而山樵独烦，然用意仍简，且能借笔为墨，惜墨为笔，故尤见其变化之妙"[9]。此与董其昌的认识如出一辙："黄鹤山樵学王右丞，虽繁实简，简在更不可及也。"[10]其中的"简"应是指画中体势精练，用意明确。此处"烦"通"繁"，应是指画中景致繁多和皴法用笔繁密丰富。

经由对王蒙山水的深入研习，王原祁认识到黄鹤山樵在元画中的独特价值："黄鹤山樵，元四家中为空前绝后之笔，其初酷似其舅赵吴兴，从右丞辋川粉本得来，后从董巨发出笔墨大源头，乃一变本家法，出没变化，莫可端倪，不过以右丞之体，推董巨之用，而学者拘于见闻，谓山樵离奇夭矫，别有一种新裁，而董巨之精神不复讲求，山樵之本领终归乌有，于是右丞之气韵生动为纸上浮谈矣。"[11]面对时人不解山樵笔法，以奇幻之笔造出险幻之状来惊人炫俗，王原祁认为这是拘泥于形迹，执着于某处如何用笔用墨所造成的。他说："山樵皴法变化，人学之者每不能得其端倪。余谓山樵用笔实有本源，脱略长短粗细之迹，察其中之阴阳刚柔，探取生气，面目自见，真得董巨骨髓也，不识有会时否？"[12]由此只有理解了山樵画法是从南宗诸家中变化而出，体认神逸之韵，穷究向上之理，才能获得王蒙神韵。

王蒙山水在繁复布置中形成了纵横跌宕的气势，在幽深谨严中获得了穷极变化后的平淡，因而能不露牵合之迹，正如王原祁所理解的黄鹤山樵画"琐碎处有淋漓，苍莽中有妩媚，所谓奇而一归于正者"[13]。基于"山樵用龙脉多蜿蜒之致"的认识，王原祁将王蒙纵横夭矫的结构重组，通过小块积成大块之法，以"龙脉"来统整，提出："尤妙在过接应带间，制其有余补其不足，使龙之斜正、浑碎、隐现、断续，活泼泼地于其中，方为真画。如能从此参透，则小块积成大块，焉有不臻妙境者乎！"[14]同时，王原祁亦深悟到王蒙绘画与心性修养间的关系："方知山樵于腾挪变化中取天真之意，柔则卑靡，而刚则错乱，必须因势利导，任其自然，平心静气，若存若忘，方有少分相应处。余常谓画中有心性之功，诗书之气，可从此学养心之法矣。"[15]

借用王原祁仿大痴的感受，亦合适他对王蒙山水的探索："画以神遇，不以形求。元季之大痴，更于此中伐毛洗髓，不可以强求，不可以力致也。余学大痴，自少至老，已屡变其法，章法合局矣，而笔墨未到，知用笔用墨矣，而机趣未融，刻意求机趣，而闲处神韵未能与心目相随，皆与大痴隔膜者也。今老矣，犹望其与古人，恐此必不得之数也。"[16]

二、拟黄鹤山樵体势阐微

通过梳理可以发现，王原祁保留了王蒙山脉的结顶方式，这种狮子头状的小石堆叠方式是其取势的重要部分。从结构位置看，他保留了山樵体势翻转、腾挪变化的特点，山体严谨而繁复，相互呼应、揖让，疏密互补，曲折贯穿脉络秩序于其间，而变幻出运动的气势。山之脉络奇中求正，但少王蒙的舒朗跌宕、纵逸自如。山峦多回旋、闭合，而少黄鹤山樵的开放性。从笔墨看，他较少使用王蒙画中破笔点的节奏变化，继承了黄鹤山樵多变的披麻皴法，重视笔墨的轻重疾徐、燥湿疏密的变化；用墨由淡入浓，以意运气，以气会神。

王原祁仿王蒙山水有两类：其一，以平远为主，兼及赵孟頫之意。此类作品极少；其二，以高远、深远为主，王原祁仿黄鹤山樵笔主要源自此类。在此类作品中又有本色画和变体画之别，本色画以王蒙《夏日山居》和《林泉清集》《丹台春晓》为传统；晚年的变体中则又融合了董巨、赵文敏、郭熙、黄公望等传统，变化出其独特的密笔山水风格。

王原祁早年受董其昌画学理论及地理环境的影响，跟随祖父王时敏，以黄

公望为主要学习对象。入京为官后，取法王蒙的各种形制作品日见增多，且变化不小。通过对此类作品进行细分，发现王原祁作于1701年前的作品尚保留着较强烈的江南地域特色，以深远和平远为主，山峦结构和体势还处于不断探索阶段，用笔较为繁琐，墨色较为润泽。1701年后至1705年的作品中气势益见雄浑，以高远和深远为主，兼及平远，山峦取势明确，主山多居于画幅中间；用笔追求松柔中含刚健，墨色层层积染，皴擦丰富浑厚。1706年后则是其融会贯通之时，借助于王蒙画法，他能更为自由地将各种南宗画法融入其中而成自家体法。

1. 1701年前早期仿山樵笔

1693年春作《闲圃书屋》（图1）在王原祁仿山樵笔中显得较为独特，此画以平远为主，兼深远，王蒙痕迹不多，山石体势多回旋，有郭熙卷云皴法，又融合了米点，表现的乃是江南秀润之景。此后所仿山樵笔不再有此平远之景，即使作平远，如1711年的《仿元四家山水图册》（图2）则是拟叔明与赵吴兴之合体，状平远之景，显然与此画不同。

早年在松江见到的王蒙《夏日山居图》（图3）对王原祁影响深刻，不仅在其画跋中多次提及，在其仿作中亦多有借鉴。1694年初秋为索芬[17]作《仿王蒙夏日山居图轴》（图4）显然是王原祁精心之作，此画除近景老松、绵延山脉之势及干笔皴擦中带有《夏日山居图》之意外，很难让人联想到它们两者间的关

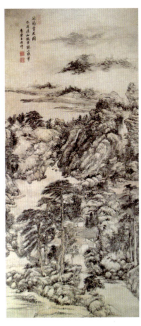

图1　闲圃书屋图，
1693年，上海博物馆

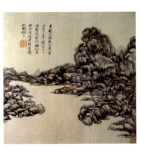

图2　仿元四家山水图册之四，
1711年，清华大学美术学院

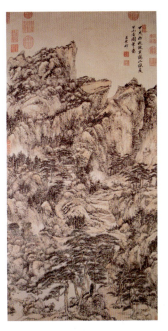

图4　仿王蒙夏日山居图，
1694年，台北"故宫博物院"

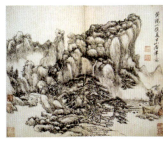

图5　仿古山水图册之一，
1696年，南京博物院

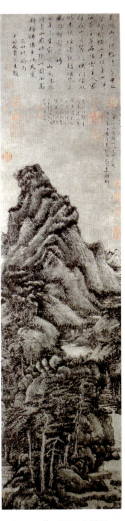

图3　王蒙，夏日山居图，
1368年2月，北京故宫博物院

系。但细观则能发现，王原祁画面中由近及远的几层开合起伏之势源于此画，只是王原祁此画中景物更为细琐、丰富，它取深远之势，主山脉络走画面边角，并向深远延展，故画面繁密中见疏朗之趣。此画虽不同于《闲圃书屋》，但画面深远疏朗的意趣则是相同的。同样以《夏日山居图》为蓝本作于1696年

《仿古山水册》中的"仿王蒙夏日山居图"（图5），此册为博尔都[18]所作，亦是同时期册页中的精品。画中近坡松林，及之后连绵不断的山峦与1694年所作颇有相似处，山脉结构不再开放，其山石堆叠取势更为明确，正验证了册中之跋"位置出入不在奇特，而在融洽稳当，点染笔墨不在工力，而在超脱浑

厚。古人殚精竭思，各开生面，作用虽别，而神理则一，非惟不易学，亦不宜知也"。

王原祁于1696年夏作的《仿王蒙山水》（图6）明显取法于王蒙《丹台春晓》（图7）。《丹台春晓》近景重且塞满画面，此画正与此相反，近景疏朗、开阔，此特征亦多见于其1701年前的仿王蒙山水中。显然此时王原祁虽精研于王蒙繁复山脉的建构，但疏朗萧散、古隽浑逸之趣亦占主导，故画面多取深远之意，望之郁然深秀。

2. 1701-1705年中期仿山樵笔

王原祁在1701年作了三幅仿王蒙笔意的立轴作品，其中一幅直至1705年才完成。比较这三幅作品，能较清晰地体会到王原祁此阶段对黄鹤山樵的研习过程。完成于1701年的两幅作品分别作于暮春和仲冬。作于暮春的《仿王蒙笔意图》（图8）主势依画幅中轴线向上生发，纵深的主脉显示出北宋山水高远为主的气势，画面浑穆端庄。完成于仲冬的《仿王蒙山水图》（图9）取势略偏，山石纵横捭阖增加了画面活泼的动感，气势亦不减前幅。开始于1701年完成于1705年的《仿王蒙笔意图》（图10）融合了前两幅作品的取势特点，以深远高远为主，近坡松林直接从画面底部而出，主山居于画幅中央，山势起伏变化，气势雄强。画面取中轴主势是此时期不同于前一时期最显著的特点。

完成于暮春的《仿王蒙笔意图》，其山石垒叠之法与1696年《仿古山水册》的《仿王蒙夏日山居图》颇为相

图7 王蒙丹台春晓，1354年5月，台北"故宫博物院"，有王时敏收藏印

图6 仿王蒙山水，1696年夏，北京故宫博物院

图8 仿王蒙笔意，1701年暮春，上海博物馆

图9 仿王蒙山水图，1701年仲冬，北京故宫博物院

图10 仿王蒙山水，1701-1705年，北京故宫博物院

似，但它更强调其间斜正、浑碎、隐现的关系，山脉关系也更为复杂。作于仲冬的这幅作品显然对山石垒叠之法作了发展，在由近及远的主势中分出二三层大开合，取山石包围推展之势，并在山脉转折之处垒以小石以取变化，使脉络转换丰富且更具跌宕感。同时，他在深远和高远的基础上增加了平远，使画面的空间关系较前幅更为丰富。

开始于1701年，完成于1705年重九的《仿王蒙笔意图》，章法和山石垒叠之法与1701年仲冬的这幅作品颇为相似，显然都取法于《夏日山居图》。然此画山峦脉络更加精炼，它取深远、高

图11 仿王蒙山水，1706年冬，北京故宫博物院

图12 仿王蒙松溪山馆图 轴 纸本 墨笔 118.5cm×54cm

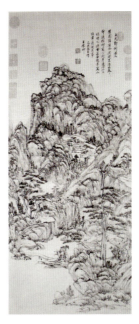

图13 仿王蒙笔意，己丑春1709年，台北"故宫博物院"

远之意，高峰耸峙、林峦相间，自山麓至山顶，层累而上，均呈陡崖盘桓之势。此画虽不是一气呵成，但却能一气贯之，山峦阴阳向背、纵横起伏、环抱映带、跌宕欹侧，皆舒卷自如，正是体会到了王蒙以繁化简的精妙变化。

3. 1706年之后晚期仿山樵笔

1705年王原祁任《佩文斋书画谱》总纂官，此书历三年完成，被余绍宋称为"自有书画谱以来最完备之作"[19]，这一经历使王原祁的见识和学养日见深厚，绘画日益精进，融会贯通，终成大器。

作于1706年冬日的《仿黄鹤山樵笔》（图11）可谓集王蒙晚岁苍劲笔墨和北宋严正体势之大成。画中王原祁题跋道："黄鹤山樵为赵吴兴之甥，酷似其舅，有扛鼎之笔。以清坚化为柔软，以涌荡化为夭矫，其骨力在神不在形，此画中之犹龙也，写此请正澹翁，亦另开一面耳，非敢望出蓝之誉也。"此画布局虽似于1701年暮春的《仿王蒙山水》，气象则更见雄伟，体势亦更为丰富，画中山石多圆转回旋之势，山峦在使转腾挪起伏变化中相互映照，其间置建筑、林木、山泉、瀑布，以疏通气脉。据此画风格，大致可推断王原祁绘制给康熙帝的《仿王蒙松溪山馆图》（图12）亦作于这几年。这两幅作品布局以满为特点，体势盘旋，但风韵上略有不同，如果说《仿王蒙山水图》较为婉约的话，《仿王蒙松溪山馆图》则可称为豪放。《仿王蒙松溪山馆图》章法和体势开合上颇似郭熙《早春图》，其

中山脉的起伏转折又融合了王蒙的《青卞隐居图》。

作于1709年春的《仿王蒙笔意》（图13），据画跋所记，此是王原祁在心闲身逸时的兴会甚合之作，画面中景山脉在体势上改回旋为放逸，笔墨简淡。它一改原先仿作中沉雄苍莽之气，而更具黄公望萧散之神味。作于1711年《山水图册》中的《仿叔明笔墨》（图14），此画体势圆润，用笔沉着，墨色浑厚，更有董源意趣。与此章法、体势几乎相同的还有二幅，作于1710年秋的《仿黄鹤山樵小景》（图15）是王原祁仿作中极少设色中的一幅，此画以浅绛为主，局部薄施三绿，画中皴擦减少，山体更为明确，颇得赵孟頫清逸的意味；作于1712年秋的《写夏日山居》（图16）是目前所见较晚的一幅，此画用笔老辣而不拘于形迹，虽粗服乱头，而益见其妩媚也。

三、结语

纵横离奇、苍莽雄浑是王原祁对山樵格法的诠释，也是其密体山水的特色。他将王蒙脱化无垠的山水结构重组，以小块积成大块之法，贯以"龙脉"统整；山体严谨而繁复，山峦多回旋、闭合，保留了山樵体势翻转、腾挪变化的特点，山势脉络奇中求正，而又幻化出运动的气势。

王原祁这种浑穆磅礴的密体山水体势筑基于王蒙，对其而言，王蒙山水的

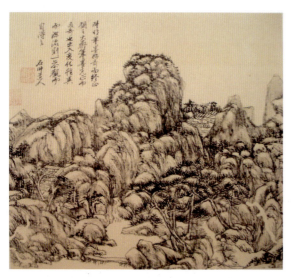 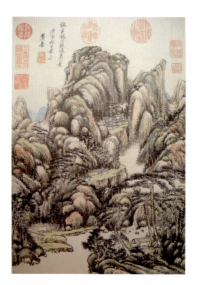 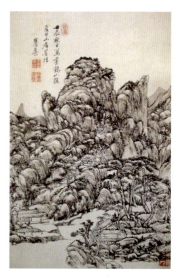

图14 仿元四家山水图册之一，30cm×30cm　　图15 仿黄鹤山樵小景图，41.3cm×28cm　　图16 写夏日山居，49cm×31cm

丰富性可以使他更为自由地融入各种体势和画法以表现各种意味，同时，通过合并、拆分等方式，又能拓展出更为丰富的体势，并通过溯源王维、董源、巨然、赵孟頫、郭熙、黄公望等宋元诸家而自出机杼。其作品在一定程度上突破了董其昌以来对王蒙格法偏向萧散繁茂的认识，更多地指向其浑厚刚健的源头。

注释：

[1]《王司农题画录》，载万新华：《王原祁》，江西美术出版社，2012年版，第299页。
[2] 董其昌：《画旨》，西泠印社出版社，2008年版，第53页。
[3] 钱杜：《松壶画忆》，西泠印社出版社，2008年版，第60页。
[4]《麓台题画稿》烟峦秋爽仿荆关，载《中国书画全书》第八册，上海书画出版社，1994年版，第703页。
[5]《麓台题画稿》仿大痴长卷[为郑年上作]，载《中国书画全书》第八册，第704页。
[6]《麓台题画稿》仿王叔明[为周大酉作]，载《中国书画全书》第八册，第707页。仿王叔明[为周大酉作]："元画至黄鹤山樵而一变，山樵少时酷似赵吴兴，祖述辋川，入董巨之室，化出本宗体，纵横离奇，莫可端倪，与子久云林仲圭相伯仲，迹虽异而趣则同也，今人不解其妙，多作奇幻之笔，愈趋而愈远矣。"
[7] 此段话是王原祁《仿元四家山水图-仿叔明笔墨》册上的自跋，此册清华大学美术学院藏，1711年作。载万新华：《王原祁》，第185页。
[8]《麓台题画稿》题仿梅道人[与陈七]，载《中国书画全书》第八册，第706页。
[9] 此为王原祁《仿王蒙笔意图》上的画跋，作于1701至1705年重九完成，藏于北京故宫。
[10] 此是董其昌《山水书画合册》上的画跋，此册现藏于北京故宫博物院，载陈辞编著《董其昌全集》（中），河北美术出版社，2007年版，第162页。
[11]《麓台题画稿》"仿黄鹤山樵巨幅山水"，载《中国书画全书》第八册，第709页。
[12]《仿王蒙山水图》此画藏于北京故宫博物院，画中跋："山樵皴法变化，入学之者每不能得其端倪。余谓山樵用笔实有本源，脱略长短粗细之迹，察其中之阴阳刚柔，探取生气，面目自见，真得董巨骨髓也，不识有会时否？康熙辛巳（1701）仲冬麓台祁。"
[13]《王司农题画录》，载万新华：《王原祁》，第301页。
[14] 王原祁《雨窗漫笔》，载《中国书画全书》第八册，第710页。
[15]《王司农题画录》，载万新华著《王原祁》，第308页。
[16]《麓台画跋增订》，载万新华著《王原祁》，第320页。
[17] 索芬（？-1708），字素庵，号蓼园、晴云主人，满洲正黄旗人，权臣索额图之子，喜书画，富收藏，尤偏爱王蒙山水。
[18] 博尔都（1649-1708），字问亭，号东皋渔父、朽生，太祖努尔哈赤曾孙，袭封辅国将军，后坐事追削爵位，康熙十九年（1680）复爵。
[19] 余绍宋《书画书录解题》卷八，浙江人民出版社，1982年版，第26页。

（栏目编辑　顾平）

一幅不起眼的册页山水隐藏着一次私密之旅
——兼论董其昌的"干冬景"风格

王洪伟

(清华大学美术学院,北京,100084)

【摘 要】万历辛卯(1591)秋,座师许国在"争国本"事件中被迫致仕,董其昌就这次政治变故的态度究竟如何,目前缺乏明确的记载。《纪游图册》第十九开的《西兴暮雪》一作值得重视,不仅寥寥数语的跋文隐藏着重要的历史信息,而且荒寒的雪景意象对现实政治境遇带有很强的隐喻性。董其昌翰林院期间的"干冬景"风格,亦蕴含着一份"得君行道"的政治诉求。

【关键词】董其昌 《西兴暮雪》 跋文 许国 "争国本" "干冬景"

作者简介:
王洪伟(1973—),博士,就职于清华大学美术学院中国艺术学理论研究所。研究方向:晚明山水画史、20世纪艺术史学。

时至万历辛卯(1591)年初,三十七岁的翰林院庶吉士董其昌学习山水画的时间已经长达十五个年头了,他业已积累了比较丰富的创作经验,按理说此时应该能显露一些属于自己的艺术风格了。然而,目前似乎没有一件可靠的存世作品能够证明这种推论。不过,辛卯(1591)这一年绝对是一个不容忽视的重要转折点,董其昌对自己的艺术风格与主题画意有了新的思考,这奠定了他之后绝非止于满足树立文人画正统地位和分宗立派的变革方向。可以说,士大夫身份的晚明画家董其昌,借助传统雪景山水画法及画意建立起一套新的视觉语言体系,并以此来隐喻自己的仕宦境遇及对晚明政治文化的独特理解。他的山水作品,不仅展现了一位文人画家"集其大成"的艺术世界,而且在其"取势"强烈的"干冬景"风格当中,折射出一位有着"得君行道"内在理想的士大夫焦虑的精神世界。那么,我们为何能作出这样的判断呢?坦白地讲,主要线索都隐藏在一幅不起眼的册页山水当中。

一

现藏台北"故宫博物院"的《纪游图册》几乎没有受到过学界的真正重视,它不仅与董其昌一些风格成熟的重要"大作"无法相提并论,甚至连它的真伪,目前都成了具有争议的问题。这件图册共计十九开,其中包含三十六幅

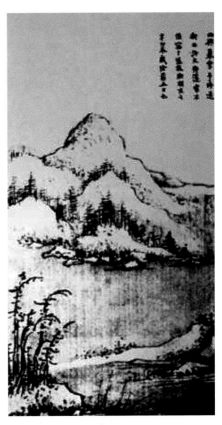

图1 《西兴暮雪》,绢本水墨,纵31.9厘米,横17.5厘米,台北"故宫博物院"藏

山水画作和两件书法墨迹,创作时间大约从万历辛卯(1591)岁末持续到万历壬辰(1592)三四月间,或许要更迟一些。图册中除了第十九开画作之外,其余作品(包括书法墨迹)基本都是董其昌壬辰春途经黄河期间,因"阻风待闸,日长无事"而作,所绘内容多取自他自辛卯三月始一年以来所游经的各处胜景。在整件图册当中,第十九开右侧的山水作品显得格外特别。其一,它有独立的画题,名曰《西兴暮雪》(图1)。其他三十五幅作品上虽不乏跋语,有的甚

至长达近百字，但却都没有以如此明确的画题来点醒画意。董其昌当时虽然途径钱塘江南岸的西兴一地，但从风格和画意来看，它与"聊画所经"的纪游玩赏性山水不甚符合。这是一幅典型的雪景山水，千峰叠玉，万木僵仆，意境荒寒的景致带着明显的情绪性内容。画题之"暮雪"一词，也不禁令人联想到潇湘八景之"江天暮雪"那种夜幕降临、漫天飞雪之际，愁思萦怀的士大夫贬谪羁旅之处境。其二，画上跋文仅有寥寥数语，看似简率了无深意，但却提到数月前（辛卯秋前后）在"争国本"事件中一位仕途失意的政治人物，这种即便很隐晦但的确涉及当时政事的题跋现象，在董其昌的艺术创作生涯中是不多见的。其三，从创作时间上看，这幅作品较之其他作品至少要早两个月左右，理应位列图册之首，但实际上却被"刻意"藏匿于图册之末。或许，正是因为处于整件图册之末的缘故，以上诸多特别之处长期以来几乎从未引起过研究者们的关注。笔者之所以对它产生了特殊兴趣，主要是在针对《纪游图册》"双胞案"（"台北本"和"安徽本"）真伪甄辨的讨论中，发现了其中隐藏着一些从未被重视过的历史内容。通过它们，我们很有可能叩问出沉寂在历史深渊中长达四百二十余年的，一位初涉政坛的翰林院庶吉士在仕宦初期就已积聚起来的一股政治性焦虑情绪。因此，我们必须抓住这份历史恩赐，否则，士大夫身份的画家董其昌很多不为人知的内心世界，可能还将被尘封许久。那么，这幅不起眼的册页山水到底能够给我们带来哪些有价值的信息呢？

从政治前景来看，万历辛卯（1591）这一年对于董其昌个人而言，绝对是一个非常关键的时期。在两年前的己丑（1589）科试中，董其昌曾以二甲第一名的优异成绩入选翰林院庶吉士。获选翰林院庶吉士，是明代士人重要的进身之阶。据《明史》（卷七十）记载："庶吉士之选，自洪武乙丑，选进士为之，不专属于翰林也。永乐二年既授一甲三人……庶吉士遂专属翰林矣。"[1]通计有明一代宰辅一百七十余人，出身于翰林者十之有九，翰林之盛则前代绝无。自明英宗天顺戊寅（1458）开始，更是出现了"非进士不入翰林，非翰林不入内阁，南北礼部尚书、侍郎及吏部右侍郎，非翰林不任。而庶吉士始进之时，已群目为储相"[2]的状况。所以，从这种选官制度看，董其昌能够入选庶吉士无疑代表一个极好的政治开端。截至万历辛卯三月，董其昌在翰林院的学习时间已近两年。要不了多久，其庶吉士期限就即将结束，"解馆"之后的具体任职及去向都已提上了议程。毋庸置疑，他凭借当初二甲第一名的优异的成绩，再加上翰林院诸位老师的褒扬与荐举，其未来的仕途应该是极其光明的。然而，若就实际形势而论，当时朝廷里发生的诸多变故似乎喻示着万历辛卯这一年对董其昌而言，又绝非是一个好的年景。因为在不到一年的时间里，他就先后失去了两位重量级政治人物的护佑，一位是馆师田一儁，一位是座师许国。这些变故对这位刚刚踏上仕途并踌躇满志的年轻庶吉士而言，无疑是一个不小的打击，其内心的焦灼不安之情可想而知。而令人感兴趣的问题是，董其昌对待这些变故的态度与做法却显得有些吊诡。先是辛卯三月初，时任礼部左侍郎并执掌翰林院的馆师田一儁，"辞疾归，未行卒"（《明史·田一儁传》）。身为学生，董其昌自觉有着义不容辞的责任，坚持要护送其师棺椁回福建。所以，他专为此事"请急"（董其昌《邢子愿法帖序》），对即将散馆后的个人去留、任职等大事都置之不顾。这一做法在当时显得极为高调。《明史·董其昌传》中还专门明确地记载了他的这次护行壮举："礼部侍郎田一儁以教习卒官，其昌请假，走数千里，护其丧归葬。"[3]其好友陈继儒（1558—1639）也曾云其"匍匐数千里，舆其榇，送还闽中"（《陈眉公先生集》卷三十六）。董其昌的这次护送行为不仅明确见载官方正史和好友文集，而且他本人在不同的书画题跋中也多次提及过，表面上看似不着意，但处处透显着一丝得意之感。此举在当时也颇受同僚们的赞叹，如邢侗（1551—1612）在《松江董吉士玄宰以座师田宗伯丧南归，慨然移疾护行，都不问解馆期，壮而赋之》一诗中云："射策人传董仲舒，玉堂标格复谁知。环堤御柳青眠儿，近苑宫桃匠笑初。乡梦数过黄歇水，生刍先傍马融居。多君古谊兼高尚，硕谢铜龙缓佩鱼。"[4]"缓佩鱼"一语，意即指董其昌不顾翰林院

解馆后封授官职之事。董其昌自己将此行称作"挂剑之游"。护行往返之旅大致从辛卯三月中旬持续到秋季，前后长达六个多月的时间。旅途跋山涉水，晓行夜宿，身心之劳顿自非寻常出行可比。

另外一件政治变故发生在辛卯（1591）九月前后，董其昌此时应该在完成护行任务后的归京途中[5]。这次变故起于"争国本"事件。当时，工部主事张有德"以仪注请"和"群臣争请册立"等行为，违反了之前"廷臣不复渎扰，当以后年（1592）册立"的约定，极大地忤怒了万历皇帝。当时内阁首辅申时行"适在告"，身为内阁二辅的许国，"欲因而就之，引前旨力请。帝果不悦，责大臣不当与小臣比"。面对万历皇帝的严辞批评，许国深感不安，"遂求去。疏五上，乃赐敕传归"（《明史·许国传》）[6]。于是，他就在这次突发事件之后被迫致仕了。这次变故是万历年间"争国本"初期发生的一件较大的政治事件，可谓轰动朝野。董其昌即便在事情发生的当下并不知晓，但回到京城后对座师许国的政治遭遇定会有所耳闻，但目前所掌握的历史资料并没有显示他就此事发表过任何明确而公开的个人意见。而与董其昌己丑（1589）同科登第的焦竑，在许国被迫致仕之后专门撰写了《赠尊师少傅许公归新安诗序》。所以，董其昌这种冷淡态度与其"高调"护行馆师田一儁归葬闽中的做法，反差极大。董其昌虽然有着"忧谗畏讥"的懦弱性格，然而，就实际的人品和交友情况而论，却又决非

那种趋炎附势的小人，他终生都非常看重自己与师友们之间的情谊。更何况，座师许国在当年的科场上对董其昌的确有着莫大的知遇之恩，尤其是他之前曾经历过两次乡试失败。而且，在许国致仕几年之后，董其昌不仅为座师许国作过祝寿之诗《问政山歌为太傅许老师寿》，还曾在《许伯上配鲍太孺人墓志铭》一文中，公开以"文穆公门下士"的身份由衷地盛赞座师"以纯德素风，刑于门内，家法之美，为当代士大夫所称"[7]，敬仰之情溢于言表。许国对董其昌亦以天下士相许，并托以生死交。由此可见，他们之间的师生关系是非同一般。我们虽然并不期望董其昌对座师遭遇的此次政治变故摆出其明确的个人立场，但他似乎也不应该表现得如此冷淡和缺乏最基本的同情心。那么，董其昌在许国因"争国本"而被迫致仕这件事上，到底持什么态度？他到底有没有做过一些具体的举动呢？或许，董其昌本人内心也不愿被后人误解为冷漠无情缺乏感恩之心。所以，他以一种"曲笔"的方式，在《纪游图册》第十九开那幅不起眼的雪景山水画面的角落里，为我们留下一点蛛丝马迹式的线索。画面右上方存有这样一则楷书跋文：

西兴暮雪。予时送新安许太傅还家。不值宿于逆旅，厌明及之。辛卯冬岁除前五日也。

这则跋文虽然只有寥寥数语，但能确凿地证明董其昌在座师许国致仕

后不久，就与之有过一次亲密接触。具体时间为万历辛卯年末，主要目的是护送其师回老家新安。但跋文语意过于简要，使人无法全面了解这次送归之旅的行踪始末，进而也越发突显这次师生会面行为的私密感，似有不愿为人知晓之意。按常理来讲，亲自护送座师还家本应是一件非常荣幸之举，但董其昌为何要将这次师生会面的事实深深地藏匿于《西兴暮雪》一作角落的题跋里，又将之置于纪游性质的图册之末，并且终其一生从未再提及此次送归之旅呢？这种情形与董其昌数次回想护行馆师田一儁归葬经历，形成极大的反差。画题之"暮雪"与送行途中意外"宿于逆旅"的现实境遇相映衬，处处使人联想起"桂棹兮兰枻，斲冰兮积雪"和"暮雪天地闭，空江行旅稀"等诗句中描述的行旅窘境。画面群峰积雪、满目荒寒的景致，是否说明董其昌是在有意地暗示座师许国刚刚被迫致仕之时，那种"荣衰之际，人所难处"（董其昌《许伯上配鲍太孺人墓志铭》）的落寞心境呢？这不禁令笔者又想起了他送归另外一位新安友人时的诗句："寂寞玄亭路，苍茫钓客舟。何当送归夜，风雨满西楼。"[8]（董其昌《汪子归新安送别》）若将最后一句中的"雨"字换成"雪"字，再配以《西兴暮雪》之景致，并联系许国被迫致仕"孤人倚楼"现实境遇的话，足令观者顿生一股真切的同情之感！现今《容台集》中收录的《送许使君》一诗，是否专为此次送行而写，无法确证。但联系其中所云"蠙珠总逐廉

泉出，龙性真于俗网疏。任是风尘满天地，可能磨泐许公渠"等诗句之意，倒是较为符合许国当时的政治境遇。

二

目前可知的历史信息都是支离断续的片段，甚至被董其昌本人刻意地加上了一层"密码"。就表面价值而论，"雪夜送归"这个微小的历史事件本身是微不足道的，但由被刻意隐藏的行为而展开的因果联想，却将掀起对董其昌早期画法变革更深层的现实动机与历史意义的追问，因此而展现中国山水画风格史上一种新的政治性内涵，也将会促使我们将风格形态与画家境遇结合起来一并考虑。

那么，除了现实遭遇的"逆旅"因素之外，董其昌为何要选择以一幅雪景山水来暗示座师许国的政治境遇呢？可以说，中国皇权政治体制的特点及其长久延续，对很多士大夫身份的画家在题材风格的选择上产生了深远影响。他们以某种能够隐喻现实境遇的题材或风格进行创作之时，也一定表达着艺术之外的某种文化性或社会性立场。雪景山水这种具备隐喻性的题材与风格的形成，恰恰就体现出古代皇权制度下士大夫画家在政治境遇与艺术表达之间双向互观的结果。不同时代的雪景山水风格的演变逻辑，并不完全受制于艺术形式与自然形态关系的呈现方式，它在相当程度上已经成为那些士大夫身份的画家，对自身所处时代政治文化的理解手段和情感寄托之所，真实地表达了他们在各自不同境遇中的生存体验。发展到董其昌的时代，雪景山水已经形成一套特殊的表意系统。所以，若从宏观的思想史价值而论，这种风格在士大夫画家手中的发展演变与画意丰富过程，将会绝好地验证思想史研究的那个核心议题：人的各种表达方式是基于对自身所处环境的有意识的反应[9]，是绝对可以"作为精神史的美术史"来理解的。那些不断增生的风格形式与画意内涵，注定会成为士大夫仕宦思想研究的一份重要视觉证据，也将鲜明地呈现古代政治思想演生的阶段性特征。那么，士大夫身份的画家董其昌，究竟是如何通过借助雪景题材创造出新的风格形式与笔墨结构，并折射其不能明言的精神世界的呢？

《西兴暮雪》一作，可能是董其昌现存有纪年作品当中最早的一件，甚至是其唯一一幅描绘自然雪景的实景山水。其疏简的笔意虽然带有很强的文人趣味，但依旧呈现出一股雪意盎然的自然景致。这样的艺术手法直白地告诉观者：它延续着传统雪景山水题材隐喻士大夫身处逆境而遗世独立的主题画意。从画意传统来看，《西兴暮雪》一作继承了宋代雪景题材所表现的士大夫面对崇辱荣衰的感受与寄托。美国学者姜斐德（Alfreda Murck）曾认为，对11世纪七八十年代的流放者而言，与他们心境更为接近的是以冬季而"阴"之主导的范式。对于那些遭受政治厄运的士大夫们而言，"暮雪"意象很可能就是其仕宦生涯衰亡的一种象征。"雪埋没了熟悉的路标，方向迷失了，大自然的层次隐匿不见。它使行动（仕途的发展）变得盲目而危险。"[10]针对冰雪意象与政治境遇的关系，最早可溯至《九歌·湘君》"桂棹兮兰枻，斲冰兮积雪"。汉代王逸曾注云："言已乘舟，遭天盛寒，举其棹楫，斲斫冰冻，纷然如积雪，言己勤苦。"宋代朱熹进一步解释说："盖此篇本以求神而不答比君之不偶，而此章又别以事比求神而不答也……言乘舟遭盛寒，斲斫冰冻，纷如积雪，则舟虽芳洁，事虽辛苦而不得前也。"董其昌自己在《长安送客》一诗中所云"雪深辞白社，冰合走黄河"一语，亦在暗示政治境遇的艰难。

随着董其昌政治阅历的丰富，他几乎完全掩饰了传统雪景山水"值物赋象"的自然主义倾向，创造出备受苏州画派诟病的了无雪痕的"干冬景"风格，如《婉娈草堂图》（1597，图2）。石守谦对《婉娈草堂图》新颖画法与雪景之关系是如此理解的：董其昌从他所研习的与王维有关之雪景山水中，自认终于找到了潜藏在那看似浑然天成的墨染中之"笔势"的奥妙，即那种平行而下的"直笔"皴法，画面上强烈的明暗对比实际上即来自于与王维有关的雪景山水，如《江山雪霁图》。《江山雪霁图》岩石画法的明暗效果，是为了刻画接近自然特征的雪景之目的，白雪覆盖的部分多为岩石裸露突出之处，显得较为明亮，石块下部或褶皱间的空隙出现较深的阴影效果。山石岩块的表面除了

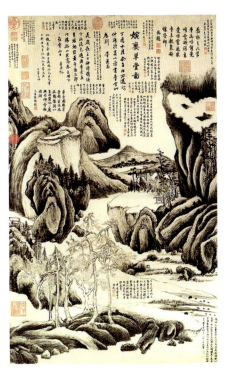

图2 《婉娈草堂图》，纸本水墨，纵111.3厘米，横68.8厘米，台北私人收藏

一些少量的线条勾勒外，也缺乏细皴，阴暗面主要依靠墨染而成，未见如前者由皴笔层叠的现象。而《婉娈草堂图》中岩石坡岸上的明暗关系，仅仅是延续了雪景的视觉观感特点，由于画家本意与描绘自然雪景无关，遂可以随意地将"有皴"面加以延伸，"无皴"面予以缩减。从表面上看，这似乎只是阴暗面的扩大，而由明暗的虚实关系来说，此则是原来关系的颠倒。但两者在笔墨所成的视觉效果却有类似之处，都在岩块简易的平行重复分面之中，呈现平面的强烈明暗对比[11]。的确，《婉娈草堂图》中的"笔皴"确实比过去所见自宋代以下各家皴法更为简朴，山石阴暗面原来该有的墨染，被转化成这种笔势的直笔皴面，单纯而巧妙地装饰了其画上山与石的不同正、侧面。如画面右边山崖石块上那种重复层叠并缺少明显交叉编结的直线皴笔，由岩块分面边缘处的密浓，逐渐过渡到较为疏淡，最后终于消失而成似具强烈反光的空虚边缘，而隔邻的另一片岩面则由此未着笔墨的边缘起，再开始另一个由浓密转疏淡的渐层变化，如此往复，形成一种平行积叠的山石形态。石守谦看重董其昌新颖画法与雪景之间的关系，但又认为其画法创变仅是相当"偶然"地受到雪景山水这个题材影响，"画家本意与雪景无关"。他对作品画意的如此理解，显然偏离了画家的创作本意，其中的主要原因正在于他完全将董其昌看做是一个穿着朝服的"山人"，其服官的主要用意仅仅就是追求经国之大业之外的个人艺术理想。这种理解显然没能将董其昌选择雪景手法的基础性原因，与其现实的政治境遇联系起来，更没有将研究视野扩及《西兴暮雪》的创作情境上，进而使其所关注的董其昌画法创变意义，仅仅停留在画法技术这个表象层面，少了一份对这位晚明士大夫画家任职翰林院期间政治境遇的关怀意识。

事实上，这种特殊"干冬景"风格，是董其昌个人对传统雪景画法及画意的一份新综合。其间蕴含着他基于自己的仕宦经历，对万历时期文官集团的政治处境和士大夫出处心态的独特理解。通过这种新颖的风格，我们不仅能深入理解其以之探求宋代士大夫那种"非逃世之事，而逃世之机"（苏轼《雪堂答潘邠老》）的出仕情怀，同时也会从山石积叠和动势强烈的画面结构当中，感受其在艰难的仕宦境遇中积蓄良久的内在焦虑。其"风格化"的创作手法，虽与北宋时期带有自然主义风格的雪景寒林山水不同，不能令人直观地感受到雪景意象，但却没有舍弃雪景之"积素未亏，白日朝鲜"（谢惠连《雪赋》）的内在画意，以及对士大夫崇尚的"内圣"之学与"外王"理想的隐喻能力。按照字面推理，"积素"可以对应"内圣"，"朝鲜"可以对应"外王"。在其"可见"的风格形式当中，弥散着"不可见"的人文思想内容。而这些都将从另一个角度强化身处晚明混乱局势中选择出仕的董其昌，甚至是绝意出仕但有着"并介"理想的陈继儒，都同样有着士大夫那种"盖有经世之志，非甘老于山林者"（叶梦得《石林燕语》卷七）的内在品质。其抽象性的风格形式，曲折地表达着更加深刻的生存智性与政治问题。可以说，这种抽象性的视觉图像并不缺乏对画家仕宦境遇的叙述能力，它代表着晚明时期一种新的政治生态。缺乏自然雪意的"干冬景"山水，不仅体现出董其昌对传统雪景山水风格画法的转化能力，更是展示其通过风格形式与题材意蕴隐衷仕宦境遇的智慧，这与其所写"手写浪淘沙，峨眉雪可扫"（董其昌《题画小赤壁图》）之诗句相得益彰。仅一"扫"字，就可以看出他从政治境遇坎坷而又

没有失去兼济理想的苏轼身上，学到了一份旷达与忧思。董其昌一方面以"豹隐神逾王"和"木晦于根"来提醒身处政治漩涡的士大夫们要学会全身远祸，另一方面又托"白雪郢中翻"（董其昌《游灵岩山范园》）来暗示其处江湖之远时的忧君之责，其内涵与北宋士大夫身处逆境时坚守的"形固不能释，心以雪而警"（苏轼《雪堂答潘邠老》）的精神，是完全一致的。由此可见，《容台诗集》中众多写雪的诗句，都不是单纯地描绘景色。画家既以白雪喻示吾生飘零的顺、逆境遇，又以"郢中飞雪再征歌"表明自己时刻怀有士大夫那种治国平天下的耿耿忠心。这种政治理想在其"罡风九野吼，残雪四郊明。宦辙嗟车耳，兵符问毂城"（董其昌《宿毂城驿》）一诗中，也得到了更加深刻的体现。而董其昌颇为自得的"下笔便有凹凸之形，此最是悬解，吾以此悟高出历代"一语中塑造山石"凹凸"形态的创作手法，仍有超越风格趣味之外的对政治境遇及生存智慧的隐喻意图，绝非如美国学者高居翰（James Cahill，1926—2014）所说，是受意大利传教士利玛窦所携铜版画的"明暗对照技法（chiaroscuro）"的影响所致[12]。这种"凹凸"手法的内在画意，依旧可以通过"任地班形""何虑何营"（谢惠连《雪赋》）"此凹也，此凸也。方雪之杂下，均矣，厉风过焉，则凹者留凸者散。天岂私于凹凸哉？势使然也。势之所在，天且不能违，而况人乎"（苏轼《雪堂答潘邠老》）等古仁人论"雪"

与"遇"之关系的言论，获得很好的理解。"素因遇立"一说，既表达了白雪（素）飘飞"任地班形"之"适性"的自然状态，也暗示士大夫应有"氤氲合化，庶物从生，显仁藏用，即有为迹，功不归己"（李霖《道德真经取善集》）的政治素养。诸多证据都能显示，董其昌早期画风、画法变革基础与雪景山水及政治境遇两者有着莫大的关系。基于此论，董其昌创造的直笔皴法及其重在"取势"效果的内在画意及思想渊源，不仅可以由此而解，而且其"严处余朔雪，处处点苍山。风磴吹花息，阴崖积素闻"（董其昌《赋得乱山残雪后》）等诗句中的"积素"（明）与"阴崖"（暗）等语汇，亦极其形象地对等其刻画山石的凹凸明暗手法。如若再将"燕市悲歌地，周南留滞年。交期论世外，标格在诗前。不灭遗书字，高吟宝剑篇。严村犹汉腊，归棹雪江边"（董其昌《送赵孟清归桐庐》）一诗联合起来考虑的话，董其昌所看重的雪景画意与政治境遇之间的隐喻关系，可能就会得到进一步的强化或证实。所以，就当前学界对其风格内涵的理解分歧，笔者认为有必要从董其昌的诗文当中寻求一些可靠的参考依据，来弥补风格分析无法呈现的思想内容。

从现有资料和作品分析，董其昌画作中的"留白"效果除了来自雪景山水"借地为雪"的创作手法外，与米氏云山的内在关系也很大。他真正以米氏云山风格创作的时间，大致始于翰林院庶吉士初期，如万历辛卯（1591）入闽之

行，而内在意图仍与其政治抱负有关。这与他同时期的《忧旱吟》（阁试）、及题画诗"出山云时云出山，化为霖雨遍人寰"（《题画赠周奉常》）的济世之志，完全可以达到图文之间的象征与呼应。甚至，他对"云峰石迹"和"云峰石色"的区分与运用，都有内在的想法。董其昌一生虽然创作了很多"山居图""招隐图"等隐居性质的作品，但其担任翰林院编修期间为好友陈继儒所作《婉娈草堂图》，绝非昭示他当时仅有归隐之思。孤高的"婉娈草堂"周围岩岫盘郁、怪石嶙峋及云水飞动不安的隐居环境，显然令观者产生一种绝境难通之感，并非寻常意义上的隐居类型作品。在借鉴雪景山水画法的同时，此作并没有遗弃雪景之画意，大量纵向山体的边缘留白效果，显然是对"素因遇立"（即"得君行道"）内涵的一种暗示。其"钝拙"[13]的风格，也不禁令人想起楚辞《招隐士》中所描绘的那种凶险的自然环境——"猕猴兮熊黑，慕类兮以悲。攀援桂枝兮聊淹留。虎豹斗兮熊黑咆，禽兽骇兮亡其曹"。这实质上表露出画家在万历丁酉（1597）前后对"吏耶隐耶俱不俗"（董其昌《乐寿图歌为潘百朋寿》）仕隐关系的理解，甚至可能还有一种"王孙兮归来，山中兮不可久留"的劝诫之意。总之，这种新颖的艺术风格绝非单纯的隐居画意可以概括，其中一定表达着董其昌在仕与隐之间的心理"拉锯关系"——它们为董其昌的画作增添了一种风格形式与时代气氛交织的复杂性：这些紧张的拉锯关

系不仅是晚明政局的征兆或表现，同时也是晚明历史文化中不可或缺的要素。对于一个时代而言，当机敏和灵巧的特质已经被质疑，而且不断地被贬为低俗的用途时，"钝拙"之风正好派上用场。尽管"钝拙"之风是属于贤士高隐的理想，并不见得就与现实事物的实践有所扞格。显而易见的是，敏锐和粗犷的结合，恰好适合晚明的时代气息[14]。这种关系也被若明若暗地隐藏在其风格化的山水作品当中。此外，他在早期仕宦阶段还作有相当数量的馆课、阁试及有现实针对性的政论性文章，文章内容显示董其昌亦为"素怀社稷大计"之士（如《爱惜人才为社稷计（丁酉江西呈）》《勤政励学箴》等）。然而，直至目前为止，学界几乎从未拿出一种真诚的态度去阅读分析董其昌的此类诗文），也养成了书写《雪赋》《月赋》及《登楼赋》等古人诗篇来影射自己政治境遇的习惯。直到六十八岁（天启二年）时，他还通过书写《白羽扇赋》（1622）来抒发"苟效用之得所，虽舍生而何忌"的出仕抱负。

所以，诸多类似行为都表明了画家董其昌的确有着士大夫兼济天下的理想，这些都将是其特殊艺术风格画法及内在画意进入思想史范畴的一个重要基础。换言之，董其昌基于自己政治境遇借助传统雪景主题与画意所实施的风格画法创变，具备深刻的思想史价值。这一观点虽然不会引起学界的过分惊诧，但我们至今对其创化"干冬景"风格的内在逻辑，恐怕还不甚了解。在古代"士贱君肆"的皇权体制下，晚明士大夫基于普遍性明哲保身的处世原则，虽然将"修身"与"治国"一切两段，但其内在的政治理想却没有完全泯灭，只不过两者之间的内在性冲突转化为一种更加隐性的生存焦虑，甚至有时会表现为"狂狷"的形态。士大夫身份的画家董其昌，恰是通过其个人"难以言喻的纷扰不安"（高居翰语）的风格形式和"未若兹雪，因时兴灭"隐喻出处关系的雪景题材，来排遣"君子思不出其位"那份内心压抑良久的智性忧郁。故此，笔者在关注董其昌将传统雪景山水画法"风格化"的过程中，没有忽视他在重构这种题材的视觉经验与历史特质时的个体性格及具体境遇等现实因素的影响。诚然，一个画家能如此有意识地选择一种特殊风格与画意隐喻自己的现实境遇，这种选择的背后一定带有复杂的原因，而绝非能完全由美学理论或文人趣味来决定。其所论"南北宗"也好，"文人画"也好，以及大量的论画主张，只不过是其艺术风格"集其大成"的理论体现而已，那么，其新颖风格所能隐喻的现实内容及个人境遇又是什么呢？事实证明，一个人随着年龄的增长和阅历的丰富以及各种交游关系的渐趋复杂，其思想也会越发"渊深"，对其内在的一些想法的掩饰能力或手段也将越强，甚至可能达到董其昌那种对自己的精神世界讳莫如深的程度。

可以说，较之晚明时期的大多数人，董其昌有着更敏锐的性格气质和更深厚的政治素养。其友人李日华曾如此评价说："此老平生跌宕，忧谗畏讥如此。然世波虽险，以高流冲之，适增千古奇观耳。"故此，观者想要从自然景色再现的角度去探求董其昌画法创变中的雪景意象的话，那一定是徒劳的。就创作手法而言，董其昌的"干冬景"风格，无疑具有很强的"隐秀"色彩。它将原本趋近于自然主义风格的雪景山水，转换为一种更加含蓄、抽象，充满形式感，但却蕴含丰富的思想内涵，使得画家在隐晦地表达"出"与"处"、仕与隐纠结的时候，避免像以往那种以自然主义风格的雪景山水，很容易被看作是失意的士大夫在发牢骚和表达失落情绪。毕竟，万历时期，由于皇帝与大臣之间的关系日渐紧张，文官集团内部也有着错综复杂的矛盾与冲突，无论是在朝为官者，还是辞官归隐者，在行为举止上都变得谨小慎微，甚至整个晚明时期都弥漫着一股浓重的"政治性"焦虑。若仍以世人皆能领会的传统雪景山水手法进行创作，显然不太适合当时的政治局势，很可能被曲解为对其政治遭遇的不满，甚至是直接对最高统治者万历皇帝本人怠政与不公的抱怨。

综合考量，董其昌虽以书画鉴藏与创作名世，但在古代社会制度之下，儒家的济世理想和士大夫的身份本质，无论如何都不会让他以现代意义上的"艺术家"的独立姿态生存于世。这种情形也就决定了他风格画法创变的本质基础，一定与当时复杂的历史境遇和政治文化，有着莫大的关系。但这也造成了古代士大夫类型的画家在身份上的纠结

色调——"在政务中他们是amateur，因为他们所习习的是艺术，而其对艺术本身的爱好也是amateur式的，因为他们的职业是政务"（美国学者列文森语）。所以，董其昌的一生，所面对的不仅仅是之前优厚的艺术传统、士大夫的基本身份，还要求他面对一个儒家的"道统"问题，这是中国古代以学者（包括画家）兼官僚为特征的所谓"士大夫政治文化"的一个缩影。翰林院期间，艺术创变诉求与特定政治境遇的交织，促进董其昌积极地借助某些具有历史观念和象征意图的画法、画题隐衷着自己的仕宦境遇和政治理想。可以说，董其昌早期画法创变以接近实景的《西兴暮雪》开始，到"干冬景"风格的出现，他成功地借助传统雪景画法完成了从风格形式到画意内涵、从个体境遇到晚明政治的巧妙融合。其经历的复杂政治境遇，使得雪景山水形象在新的视觉体系中变得极其抽象化，而内在画意也就愈加的隐晦起来。所以，当吴门画家讥诮他不会画雪景时，他所回应的"吾素不写雪，只以冬景代之"这句话，看似是不同画派之间的风格之争，却有从士大夫身份角度隐衷政治境遇的微言大义之效！

若用英国学者苏立文（Michael Sullivan，1916—2013）评价20世纪中国艺术家的话来评价董其昌，笔者觉得也未为不可。那就是：其对题材与风格的选择的确是"拜时政所赐"，其"忧逸畏讥"的性格，亦令其在晚明复杂的政治境遇中逐渐"学会了如何利用风格和题材去避免风险"[15]。借此见解可以进一步推论，一方面，重要而新颖风格的产生一定是画家独特心智历程的体现；另一方面，任何一种特殊风格蕴藏的历史性愈强，则其被赋予的主体意识和时代因素也就愈加浓郁，这样的风格逐渐会成为一种复杂的思想代码或图像象征。这里亦要求我们具备从图像或手法的"习俗惯例"转向"象征符号"的发现与解释能力。由此出发，我们就能基于董其昌个体的人性经验和生存智慧，去深刻地理解从《西兴暮雪》到"干冬景"风格创变的内在逻辑，以及其特殊笔墨画法中蕴含古代士大夫的人文思想及对晚明时局的现实关怀意识。所以，董其昌独创的这套笔墨体系，与20世纪逐渐盛行的"文人画"观念下的笔墨趣味观念之间的区别，是一个需要重新审视的问题。而且，这也将直接关系到董其昌作品鉴定标准的有效建设。

伴随古代社会体制的解体，士大夫这个群体已经消失了百余年，因此，形成于古代皇权体制下的雪景山水也失去了原有的双重创作基础。但以雪景意象隐喻现实人生境遇的做法，在20世纪却被一些画家意外地继承了下来。笔者偶在《读书》杂志（2016年第2期）上看到李兆忠撰写的《心在天山，身老沧州——有感于张仃一九八一年的新疆之行》一文。作者认为，人生的因缘际会，常常成为艺术的"触机"，甚至可以促成一个艺术家创造出艺术的奇迹。画家张仃（1917—2010）对雪景题材的喜爱与选择，就隐含着他自己那份特殊的人生境遇。生于东北辽宁的张仃，自幼在冰雪世界中长大，十分了解雪性。而描绘雪景的真实原因，却是这样的：他本是一位艺术家，对政治没有什么特殊的兴趣，出于济世救民的宏愿加入革命队伍，从此卷入激流与漩涡。后来，作为一名党员、院领导的他，在历次政治运动中，不得不表态，甚至说违心话，办违心事，浪费了时间精力、荒废了业务不算，还因此背下了黑锅。所以，"文革"期间，张仃就开始尝试画雪景，以此来排遣自己心头的郁闷与压抑。而他晚年依旧好画雪景，那是因为画家内心依旧有着渴望"净化"灵魂的强烈愿望。最终，"一生饱受坎坷、心性高迈的张仃，经过艰苦卓绝的艺术探索，终于在焦墨抒写的冰雪世界里找到了灵魂的栖息地，实现了人格精神的飞跃与升华"。或许，张仃并没有从艺术史的角度了解过士大夫选择雪景题材的心理动机，但就其基于自己特殊人生境遇选择雪景入画的事实来看，极好地证明了这种题材真实地具备着对现实遭遇的隐喻能力，这也成为雪景山水及部分画意在现代艺术创作中得到延续的一个鲜活例证！

结语

就不同的研究观念而论，以往学界从艺术变革方面将董其昌视为"模山范水"的始作俑者，从无产阶级论角度将其看作"恶棍地主"之属，因"民抄董宦"一案又将其冠以"流氓画家"

之名，在政治功绩上也过分把他贬为"上流无用"之徒，即便是将之仅视为"朝服山人"的温和批评，目前看来都有失公允。董其昌身上的确有着晚明士人"多务虚誉而希美官，假恬退而为捷径"的一些外在表现，但这并不代表他在仕宦初期的十年间缺乏诚挚的揽辔澄清的济世理想。其《西兴暮雪》以及众多"干冬景"作品曲折地表达着董其昌的政治理想。之所以说是"曲折"，主要是目前学界针对董其昌作品中的新颖手法来源的解释出现过诸多分歧，而最根本的原因是画家本人改变了以往的惯常艺术手法。那种惯常手法是经过前代画家们的长期实践，在特定母题、风格形式及内在画意之间构成一种默契的表意系统。大多情况下，它们不需要再借助超出母题与风格之外的复杂线索去呈现，进而也就不会出现理解上的太多分歧。由此可见，诸多不辨原委沿袭陈说的现象提醒我们，若想真正推进当前的董其昌研究深度，应尽量避免在研究伊始就以任何一种惯常的文化观念和方法论来框定研究者的思维，要将每一份"问题意识"建立在对画家政治境遇和风格构成真挚的关怀之上。

注释：

[1] [清]张廷玉等：《明史》，北京：中华书局，1974年第1700页。
[2] [清]张廷玉等：《明史》，北京：中华书局，1974年第1702页。
[3] [清]张廷玉等：《明史》，北京：中华书局，1974年第7395页。
[4] 引自郑威《董其昌年谱》，上海：上海书画出版社，1989年第21页。
[5] 董其昌完成这次护行任务后，并非像有些学者所说是直接回到松江老家，而是先回到北京，于十月中下旬才正式"归里"。
[6]《明史·申时行传》更加详细地记载了这件事的本末："时行连请建储。十八年，帝召皇长子、皇三子，令时行入见毓德宫。时行拜贺，请亟定大计。帝犹豫久之，下诏曰：'朕不喜激聒，近诸臣奏章概留中，恶其离间朕父子。若明岁廷臣不复渎扰，当以后年册立，否则俟皇长子十五岁举行。'时行因戒廷臣激扰。明年八月，工部主事张有德请具册立仪注。帝怒，命展期一年。而内阁中亦有疏入。时行方在告，次辅国（许国）首列时行名。时行密上封事，言：'臣方在告，初不预知。册立之事，圣意已定，有德不谙大计，惟宸断亲裁，勿因小臣而妨大典。'于是给事中罗大竑劾时行，谓阳附群臣之议以请立，而阴缓其事以内交。中书黄正宾复论时行排陷同官，巧避首事之最。二人皆被黜责，御史邹德泳疏复上。时行力求罢，诏驰驿归。"
[7] [明]董其昌：《容台集》，邵海清点校，杭州：西泠印社出版社，2012年第489页。
[8] [明]董其昌：《容台集》，邵海清点校，杭州：西泠印社出版社，2012年第29页。
[9] [美]史华兹：《关于中国思想史的若干初步考察》，载《中国思想与制度论集》，台北：联经出版事业公司，1977年第3页。
[10] [美]姜斐德：《宋代诗画中的政治隐情》，北京：中华书局，2009年第86页。
[11] 石守谦：《董其昌〈婉娈草堂图〉及其革新画风》，见《从风格到画意：反思中国美术史》，北京：生活·读书·新知三联书店，2015年第291—314页。
[12] 参见王洪伟《从风格描述到学术意图——高居翰对〈葑泾访古图〉新颖画法来源的推论》，《文艺研究》2017年第1期。
[13] "钝拙"一词，是美国学者高居翰结合王己迁从文人画角度对董其昌笔墨"生""拙"的理解，与自己对董其昌新颖画风与晚明时局的"拉锯关系"（敏锐力与粗犷力的对立）的领悟而创造出的一个新的审美类型。
[14] [美]高居翰：《山外山——晚明绘画（1570—1644）》，上海：上海书画出版社，2003年第112页。
[15] [英]苏立文：《20世纪中国艺术与艺术家》，陈卫和、钱岗南译，上海：上海人民出版社，2013年第249页。

（栏目编辑　顾　平）

从李叔同美术广告创作试论其汉字的书写与设计

龙 红[①] 王玲娟[②] 余慧娟[①]

（重庆大学艺术学院，重庆，401331）[①]
（重庆师范大学文学院，重庆，400047）[②]

【摘 要】于艺术而言，李叔同是一个难得的全才，凡所涉猎，几乎无所不精。他不但一生倾情于纯粹书画等艺术之修炼，而且对设计艺术亦理解深刻，颇多创获。曾利用当时参与《太平洋报》"画报"的编辑工作即成为《太平洋画报》的主编之机，在十分有限的时间里，设计、创制美术广告竟有250余件，其卓越意匠、峭拔构图、超逸气象和典雅韵致令人叹服。李叔同特别注意对手写的"书法"样式进行"再设计"，从而使其美妙的书法不仅具有信息功能，还能让其起到"文字就是图形"的装饰效果。就李叔同美术广告系列作品进行深入研究和探析，对于当下汉字的书写与设计问题的理性认识及实践活动具有非常重要的现实意义。

【关键词】李叔同 美术广告 魏碑 图案 书写 设计意匠

作者简介：

龙红（1967—），重庆人，艺术学博士，现任重庆大学艺术学院教授、副院长、硕士生导师。研究方向：艺术考古、艺术史论。

王玲娟（1970—），女，湖南安仁人，艺术学博士，现任重庆师范大学文学与新闻学院教授、硕士生导师，重庆抗战文史研究基地研究员。研究方向：艺术文献学、汉语言文学。

余慧娟（1972—），女，四川渠县人，艺术学硕士，现任重庆大学艺术学院副教授。研究方向：美术史论研究及版画创作。

林子青先生编著的《弘一法师年谱》[1]，为宗教文化出版社所推出的"中国近现代高僧年谱系列"之一，掐指算来，至今近20年了，而离1942年（民国三十一年壬午）弘一大师音公绝笔书写"悲欣交集"四字的圆寂之时则已72年了。确如林子青先生"自序"中言："随着时光的流逝，和他同代已故的高僧大德已逐渐为人们所淡忘；但大师逝世以后，人们对他的怀念景仰却是与日俱增的。因为大师生前以美术书法驰誉当世，修养高深，行解相应，所谓'明昌佛法，潜挽世风'，是中国道俗公认的律宗高僧。"[2]李叔同向来主张人"应先器识而后文艺"和"应文艺以人传，不可人以文艺传"等观点，通视李叔同的一生，其本人便是如此观点的身体力行者。至于1937年"七七事变"后，做了19年和尚的弘一法师，面对日本侵华暴行，极度愤慨，不仅坚决拒绝日本人之威逼利诱，并在厦门掷地有声地向僧俗庄严宣告："吾人吃的是中华之粟，所饮的是温陵之水，身为佛子，于此时不能共任国难于万一，自揣不如一只狗子。""出家人宠辱俱忘，敝国虽穷，爱之弥笃！尤不愿在板荡时离去，纵以身殉，在所不惜。"足见其为天地之间伟丈夫的壮美形象。人们尊誉李叔同为"爱国高僧"，其理昭然，当之无愧，实在令人景仰之至。[3]事实上，"念佛不忘救国，救国必须念佛"[4]的李叔同绝非仅是一位"爱国高僧"所能言尽的，倘若简单地视之出家为消极避世，恐怕大错而特错了。李叔同的一生的确昭示出多方面的启示精神和研究价值，深入发掘其思想的精华，无疑于今弘扬民族精神，复兴中华文化，当具相当的现实意义。

一

于艺术而言，李叔同真是一个难得的全才[5]，"因为他多才多艺，于艺术领域几乎无所不精"[6]，且有书法、篆刻、诗词"三绝"之誉。《弘一法师年谱》中，对李叔同1912年（民国元年壬子）的行踪便有如此记载："是年春，自津至沪。初任教城东女学，三月十三日，'南社'社友在沪愚园集会，师始参与，并为《南社通信录》设计图案及题签。"[7]于此，显然扩大了我们过去对李叔同的认识印象，他似乎一生倾情于纯粹书画等艺术之修炼；然而现在，我们知道了他对设计艺术的涉足。而且，为了生计考虑，李叔同还参与了当时《太平洋报》之"画报"的编辑工作，成为《太平洋画报》的主编。接着，年谱陈述道："这时陈英士创办《太平洋报》于上海，师被聘为该报文艺编辑，主编《太平洋报画报》。曼殊著名小说《断鸿零雁记》，即师任编辑时刊登于《太平洋报画报》者。他曾以隶书笔意写英文《莎士比亚墓志》，与曼殊为叶楚伧所作'汾堤吊幕图'，同时印入《太平洋报画报》，称双绝。同时又与柳亚子等创办'文美会'，主编《文美杂志》。六月，以各体字戏写陶诗一首，

赠义兄许幻园。时以隶书笔意写《莎士比亚墓志》，刊于《太平洋报》。七月间，于《太平洋报》登'李叔同书例'鬻书，其间曾于《太平洋报》发表《南南曲》赠黄二南，及《咏菊》于《题丁慕韩绘黛玉葬花图》二首。"[8]而不久即于"秋间，太平洋报社以负债停办，师应旧友经亨颐之聘赴杭，任浙江两级师范学校图画音乐教员"[9]。

实际上，李叔同大师在《太平洋报》的文艺主编工作不足一年时间。这在黄山书社2011年出版的《李叔同美术广告作品集》（图1）"前言"中，有着如此明确的文字显示："《太平洋报》的筹备工作做得很细致，进展稍微慢了一些。出版日预定在1912年的4月1日……"[10] "在四月，此类美术广告的最新设计最多，以后有逐次减少之势。七月初，以书法代替广告渐多。至七月中，李叔同已决定辞去广告部主任之职，转赴杭州，受聘于浙江第一师范学堂任教职，美术广告更为少见，只偶尔出现一两幅。"[11]

尽管从时间上看，并不太长，但却在这仅有几月而不足一年的有限时间里，李叔同所设计、创制的美术广告，统计起来，排除重复刊出的1件之外，竟有250余件。要知道，这是李叔同一人独为而无任何帮手协助的情况下设计和制作的结果，是其"每天无时无刻不在制作，以致忙得不可开交"之战绩！[12] 当我们捧着散溢着浓郁墨香的《李叔同美术广告作品集》，一一拜读和赏鉴其中的精美设计之作，不能不为其卓越意匠、峭拔构图、超逸气象和典雅韵致所深深折服。

二

就李叔同任《太平洋报》广告部主任这一重要职务期间所设计制作的美术广告作品，若按涉及内容而论，大概包括十一大类[13]：

一、为《太平洋报》所作的广告；
二、为文化艺术活动所作的广告；
三、为学校招生等所作的广告；
四、为社会团体等所作的广告；
五、为新闻报纸所作的广告；
六、为杂志刊物所作的广告；
七、为出版、印刷机构及图书等所作的广告；
八、为医师行医所作的广告；
九、为商业活动开展所作的广告；
十、为禁烟活动所作的广告；
十一、为其他事宜所作的广告。

广告者，广而告之也。时至当下，我们来理解"广告"一词，当是向公众介绍商品、服务或文娱体育节目等的一种宣传方式，一般通过报刊、广播、电视、网络、招贴等形式进行[14]。今天的广告内容与形式，显然较之过去，是大大地丰富和拓展了。然而，不管是什么广告，其所依托的主要媒介样式无外乎两大类，一是针对视觉感官的，一是针对听觉感官的。而在电业并不发达之时，音响效果的营造便有极大的局限，于是，着眼于视觉官能的发挥，则成为设计制作者的主要用心所在。讨论李叔同美术广告作品的设计与制作，便是在这样的前提或范畴下展开的。

所谓"版式设计"，即在版面上将有限的视觉元素进行有机的排列组合，将理性思维个性化地表现出来，是一种具有个人缝合艺术特色的视觉传达方式。总体上看，李叔同十分讲究版面的编排，强调版面图像的装饰性、绘画性和插图性的表现，尤其讲究版式设计中的标题的醒目性和阅读性，形成了严谨、朴素、庄重的风格，同时强调广告作品中版面设计的功能效用，进一步寻求广告版面设计与内容、设计者与读者之间的密切关系，开创了我国近现代艺术设计中版式设计的先导。

图1 《李叔同美术广告作品集》封面

倘若将李叔同在《太平洋报》"文艺"副刊作主编期间所承担的美术广告设计任务视为一项较大文化工程的话，那么，李叔同则数职兼具，充当着此项文化工程的设计者、书写者、绘画者以及镌刻者。事实上，不管李叔同设计制作的美术广告所涉及的内容何不同，而就其形式构筑来看，主要就是两种状态：或纯文字表达，要么单为手工设计，要么手工体与印刷体结合，参差错落，主次分明；或文图结合，图文并茂，颇具令人震撼的视觉张力。总体上，每一件美术广告作品，实现了整饬与变化的有机统一，是静与动的交响。

表面上看，这一件件广告作品，为的是在十分有限的空间环境中，如何去实现影响效果的最大化。而实际上，这一件件并不太大的图式，其中不少甚至仅有方寸，但正是李叔同的精心营构，使得件件作品具有莫大的视觉张力，而自具意境深邃的无穷艺术魅力。难怪，李叔同在当时异常前卫的上海滩掀起了一场令人叹为观止的"美术广告热"，个中原因，应该是不难理解的。

仔细检视李叔同的美术广告作品，似乎其所运用的基本语言并不时髦，算不得如何新奇。但"看似寻常最奇崛"，正如郭长海、郭君兮指出："实际上，用今天的美术术语来考察，李叔同美术广告的制作方法，就是一种版画的刻制。他汲取了传统的木刻年画的制作方法，又吸收了日本画界新兴的木刻艺术，而形成了自己一套独特风格的木刻画。"[15]很大程度上，李叔同设计制作的美术广告作品之非凡视觉效果，赖依于其版画作为硬边绘画的特别属性，由此蕴含着奇崛而沉雄的力量，在和谐与有序上，较好地实现了多样统一、调和对比、均衡对称及节奏韵律之形式美构成[16]。

我们可以十分清楚地看到，贯穿于李叔同整个美术广告作品的形式要素，委实不能淡然或忽略其坚强的书法艺术精神的支撑。事实上，书法意味浓厚的广告标题或其他手写文字，相比起一般印刷书体，的确更为醒目。除了为数不多的几件广告作品不是运用其最为拿手的方笔一路雄健风格的魏碑书体进行关键或主要内容部分的字体设计之外，基本都以魏碑书法面目成为其字体设计的样态风貌。这为数不多的例外，比如篆隶笔意表现的"沈筱庄铁笔广告"（图2）[17]、篆与隶书表现的"国学会广告"（图3）[18]、隶书表现的"新剧同志会开幕广告"（图4）[19]、黑体变形表现的"《民报》广告（一）"（图5）[20]、隶书表现的"《民国新闻》广告（一）"（图6）[21]、隶书表现的"《民国新闻》广告（三）"[22]、隶书表现的"天津《天民报》广告（一）"[23]、隶书表现的"商务印书馆共和国教科书广告（二）"[24]、隶书与老宋表现的"商文

图2 李叔同设计"沈筱庄铁笔广告"

图3 李叔同设计"国学会广告"

图4 李叔同设计"新剧同志会开幕广告"

图5 李叔同设计"《民报》广告（一）"

图6 李叔同设计"《民国新闻》广告（一）"

印刷广告（二）"[25]、黑体变形表现的"商文印刷广告（七）"[26]、隶楷笔意表现的"成记西式理发广告"[27]等，当然，其中还有极少不用手写体而只以印刷体组合而成的广告，此不赘举。

寻绎李叔同一生的艺术修炼，可谓多方面共习并进，真是集诗词、戏剧、音乐、美术、书法及篆刻于一身，各种艺术种类几乎都达到了常人难以企及的高度或境界，甚至具有相当的历史开创意义。特别令人关注的是，李叔同出家之后，诸艺悉弃，而唯独留着书法备用，方便于佛教的弘法传播活动，并由此将书法面目革故鼎新，生成了禅意十足的新样式，被信众们尊称为"弘一体"。这实在让人深思。某种角度上，或可谓之"无心插柳"之成也。于此，蔡丏因（冠洛）先生就有非常精辟的论述："大师由儒入佛，又善诗词，其西洋画与音乐，久为艺坛所重。披剃以后，将平日一切辗转熏染之习气，洗涤净尽，独为人书写经偈。盖不仅以书重，严净淡远，如见其人，尤足重也。然大师以弘法为急，人因其书以重法方为不负。"[28]

所以，某种角度而论，书法之于李叔同，诚为一生研修之艺术，几乎达到了一刻不可稍离的境况，若言之为深入其血肉直至骨髓，亦不为过。本来，中国文化背景中的汉字书写，迥异于他国的文字——一种简单或单纯的语言符号表达状态。特殊的历史发展，有着特殊的历史积淀，很大程度上形成了人生经历之表征或标志，言之为一个人身心健康或生存状态的显示物，其实并不夸张，因为它犹如"脑电图"或"心电图"一般，实现着"书为心画"的微妙功能。

若以李叔同的出家为界，其书法艺术的历史发展演进，大致可以分为前后两个时期。正是由于出家前后不同的心绪、环境、为人、做事以及人生目标和追求等所致，于书法之"法"与"意"的表现、强调，尤其是将二者有机融合的神妙演绎情况，确实存在着较大的差异。

十分值得注意的是，每当言及弘一法师的书法艺术，我们的脑海中不禁呈现出似乎不食人间烟火的字形狭长、相互独立、简洁凝练、平中寓奇的"弘一体"来。这异常坚强的书法个性风格，实际上是李叔同出家以后的事情，明显为其写字皆依西洋画图——图案制作原则的极致表现。若探讨"弘一体"形成的原因，当为多方面的，但至少跟社会大环境的浓重影响、弘一法师个人的书写状态调整、外来艺术创造观念的主导吸纳以及多次开示于他的印光大师独到的佛学传播思想等密切相关。如果将这种意趣韵致颇为特别的"弘一体"称作一种崭新的"写经体"，似乎并非不妥。中国传统的汉字书写，意、形并重，但首重意义的传达，此实为其使用功能的体现，在此基础上，进而追求形态上的和谐安定，最终实现境界超迈。或许，一般文人与俗家的汉字书写，多少不论地都存在着字形优美表达的愿望，比较而言，出家人对于文字的理解，强化于意而尽可能地淡化于形的塑造，其实不难理解。的的确确，俗家文人，往往都有将字写好的功利追求，更甚者便是"唯技熟耳""炫人耳目"。但是，于佛家而言，汉字基本功能就是完成其佛学意义传达播扬的目的。比如，印光法师便曾多次郑重提醒弘一不可将写经的字弄得流走花哨，以形害意。他在《复弘一师书一》中指出："写经不同写字屏，取其神趣，不必工整。若写经，宜如进士写策，一笔不容苟简。其体必须依正式体。若座下书札体格，断不可用。古今人多有以行草体写经者，光绝不赞成。"又说："今人书经，任意潦草，非为书经，特藉此以习字，兼欲留其笔迹于后世耳。如此书经，非全无益。亦不过为未来得度之因。而其亵慢之罪，亦非浅鲜。"[29]显然，"弘一体"的形成，与印光大师的"棒喝"不无关系。不过，这是后话。倘若细究深探"弘一体"的铸就，自然不能忽视印光大师的点拨明示；而于"弘一体"的成就，也自然不能离开李叔同早期对魏碑所下的深厚功夫，也正是在他所处的那个特别时代——清朝末年，碑学大兴，李叔同当然被那个时代的书法浪潮和艺术观念及其精神所笼罩，只不过出家之后的书法面貌——宁静和平、超尘出世亦不乏矛盾冲突，方硬为圆柔巧妙置换，丰厚的碑意为清朗持重之禅趣所幻化；至于其夫子自道"朽人之字所示者，平淡、恬静、冲逸之致也"[30]，不正为其坚实筑基于强大魏碑基础——如《张猛龙碑》、"龙门二十品"等等而最终脱胎换骨，臻至

"绚烂至极归于平淡"崇高境界的自然反映吗？如此论题，颇富意味，或将另文研讨。

正如林子青在《弘一法师年谱》中，不止一次提到李叔同对魏碑等石刻书法的学习借鉴，以及以魏碑笔意表现的书法佳构。比如，1896年（光绪二十二年丙申），李叔同17岁，"是年从天津名士赵幼梅学词，又从唐敬严（一作静岩）学篆隶及刻石，所学皆骎骎日进"[31]。虽未明言"魏碑"，但刻石中应当包含着"魏碑"法帖。又如，1916年（民国五年丙辰），李叔同37岁，"师在断食期间，仍以写字为常课。所写有魏碑、篆文、隶书等，笔力毫未减弱"[32]。又如，或在"注释"中谓："手卷通体作小行楷，古媚之气，盎然纸上，盖法师书法原从张猛龙碑阴出。"[33]再如，1929年（民国十八年己巳），李叔同50岁，"是年，夏丏尊以所藏大师在俗所临各种碑帖出版，名'李息翁临古法书'，由上海开明书店发行，师自为序"[34]。此册临古法书作品集，除了石鼓文、峄山刻石、三公山碑、天发神谶碑、黄庭坚松风阁等外，比较明显地用心于魏碑体势的效仿上，包括爨宝子碑、张猛龙碑、始平公造像（图7）、杨大眼造像、司马景和妻墓志等。[35]由此，我们客观地评价，李叔同对魏碑书法的理解确乎达到了比较深刻的高度，不论就其笔法、字法还是章法审视，总体意蕴已然魏晋碑版的韵致和风采（图8）。马一浮就说："大师书法，得力于《张猛龙碑》。晚岁离尘，

图7　李叔同临摹《始平公造像》墨迹

图8　李叔同临摹《广武府郡碑》墨迹

图9　李叔同临摹《张猛龙碑》墨迹

图10　李叔同书"勇猛精进"墨迹

利落锋颖，乃一味恬静，在书家当为逸品。"[36]颇具权威发言权的著名历史笔记小说家郑逸梅则在《艺林散叶》中强调指出："弘一法师作书，得力于《清颂碑》。出家后，所有碑帖，悉以赠人，独留《清颂碑》。"[37]由此可知，《张猛龙碑》（即《清颂碑》）对其出家前乃至出家后的书法影响的深刻程度（图9）。

我们从李叔同传世的几件经典法书，比如《致丏尊书轴》《格言横幅》《法常首座辞世词》及《"勇猛精进"横披》（图10）等，诚可真切地感受到李叔同于《张猛龙碑》的诸多获益，"已能看出他的书法开始从魏碑中蜕变了"[38]。特别于《"勇猛精进"横披》，华人德仍然如此作评："弘一大师是民国七年（1918）秋剃度出家的，冬天写了这幅横披赠送给好友夏丏尊。'勇猛精进'为《华严经》句，书用魏碑体。他出家前对书法是下过苦功的，篆隶草真各种碑版书法都临摹，似乎对魏碑下的功夫最多。这幅字点画结体不求似某一碑志，而是出于己意，用笔逆涩迟重，庄严而端厚，字形向前倾侧，透露出法师皈依宗教时排除一切、矢志不回的决心。"[39]因此，李叔同的书法世界，坚实地筑基于魏碑代表《张猛龙碑》当是事实，只是后来不断地"转益多师"，特别是佛学的深厚积淀，对社

会人生的深刻领悟得以巧妙转化及表现，亦如朱光潜言之"以出世的精神做着入世的事业"，于是，书法大变，"由康有为倡导的'入碑'变为虔诚的'禅宗'；由方硬、丰厚的碑意衍为不激不厉的，心平手稳的禅意"，这种浸透"禅意"的书法意象，真是一派天机，实可谓"一种熔文、史、哲、书于一炉的'综合艺术'"[40]。所以，于此，笔者是绝不能赞同王家葵的说法。也即针对上海开明书店出版发行的《李息翁临古法书》，王家葵竟然如此作论："今观其在俗时所作《李息翁临古法书》，书峄山碑、临张猛龙、写龙门刻、模松风阁，点画无不毕肖，而神采气韵全无，倘非上人遗墨，弃置废纸篓中亦不足惜。""尽管品种多样，但几乎只是实用美术式地描摹字形，丝毫没有原碑的气韵神采。"[41]显然，这样的观点或看法，大可质疑或商榷。笔者的确未敢苟同，认真起来，如此观点或看法实在是经不住推敲的，颇有哗众取宠或随意点评发挥之嫌。今从李叔同虎跑出家前以魏碑所书"前尘影事"四字以及同样为魏碑笔意所题写的三行小字款跋"息霜旧藏此卷子，今将入山修梵行，以贻丐尊，戊午仲夏并记"（图11），亦能让人好生感受到李叔同对于魏碑范式的准确把握和超迈创造。就是此前李叔同曾有二十余日的断食，"仍以写字为常课。所写有魏碑、篆文、隶书等，笔力毫未减弱"。实际上，这在夏丏尊《弘一法师之出家》一文中也有非常明确的反映。[42]由此可见，魏碑

图11　李叔同书"前尘影事"墨迹

图12　李叔同临摹《爨宝子碑》墨迹

确为李叔同出家之前的常习书体（图12）。翻检李叔同有关的法师墨迹，正可实证这一问题（图13）。

应当说，李叔同对于魏碑——特别是方笔一路魏碑的理解是非常之深的，正是其对魏碑的精湛认识和悉心揣摩，魏碑便在其内心深处铭刻下了相当强烈的印迹，以至于在李叔同出家为僧之后的不短时间里，除了以特色鲜明的"弘一体"书写佛经偈语楹联之类的作品之外，还不时地以颇为心仪熟悉的魏碑体式题辞作记，并洋溢着十分愉悦的趣味，亦富含着浓厚的禅意。比较具有代

图13　李叔同临摹《石门铭》墨迹

图14　李叔同临摹《魏司马景和妻墓志铭》墨迹

图15　李叔同临摹《新义小品拓本》墨迹

表性的书写，比如李叔同1930年（民国十九年庚午）五十一岁时，"书'以戒为师'一小幅，赠与月台佛学社庚午冬

考试品行最优者"（图14），以及庚午二月所书"当勤精进，但念无常"与庚午六月所书"佛光"二大字[43]，均是一派魏碑的峻拔超脱风度（图14、15），亦不乏雍容豁达情怀。

当然，要能比较准确地理解或领悟李叔同在美术广告中的丰富书法韵味，必须得有一定的笔墨还原能力。既然呈现于大家面前的诸多广告设计作品，已经不是书写行为所留下的本来面貌了，而是经过刀刻之后的痕迹状态，其间的确存在着形式的转换问题，亦即笔锋与刀锋的有机结合与合理生发。那么，如何"透过刀锋看笔锋"[44]的水平高低，则是真正认知设计作品审美内涵的关键所在。

于此，不能忽视的问题是，汉字的书写，显然不能简单或直接地进入美术广告的设计之中，仍然需要一定的形式转化，正如李叔同本人所强调的观点——广告一定要图案化，艺术化。于是，还要特别注意对手写的"书法"样式进行"再设计"——一种再创造，从而使其美妙的书法形态不仅具有信息功能的作用，还要让其起到"文字就是图形"的装饰效果，更加美观大方，弥生艺术感染力。[45]

三

李叔同创造了一个个性鲜明、特色突出的美术广告世界。正如上文所指出的，总体上审视，其美术广告的设计主要依托于传统版画的创作方法和技巧，自然具有版画之硬边绘画的艺术特点。具体过程大概是：先设计出每件广告的初步稿子，然后按照传统版画的制作方式反刻于板子上，待各种板块刻制完成后，即按大小比例比较均衡地排列组织在一起，并最终置入版框之中，形成一张错落有致、井然有序的美丽画图。相反，回溯起来，便是"这块整版被分割成若干方块，每个小方块大小不一。整版竖过来看，拼接起来是对称的；再横过来看，拼接起来，也是对称的。有的通栏，有的占一角落，有的图在文字之中，有的文字在图形之中。网状图案，条形花边，碑体大字，蝇头小楷，真是无美不备，美不胜收"[46]。

我们从李叔同250多件美术广告作品中，可以十分清楚地感受到蕴含其中的浓郁传统文化艺术之氛围。不管何种类型的广告作品，往往都在文字安排布局、大小正斜对比以及文字与图像的有机结合等方面极其用心，呈现出既现代而又古典的浓重意味。李叔同十分清楚各形式要素的功能，非常重视点、线、面的审美作用之精心发挥，强调这种动静感对人们审美情感的微妙支配作用，"由此产生的垂直线具有庄严、坚强、稳重之感，水平线具有宁静、安定、平和之感，斜线具有向上、积极、飞跃之感，折线具有冷淡、坎坷、不安定之感，曲线具有优雅、秀美、柔和之感，等等。面是立体的界限，它可以是线移动而成的面，点扩大而成面，线宽增大而成面，亦可是点密集而成的面，线集合而成的面，线条环绕而成的面，等等"[47]。他对广告设计因素的各种版面编排形式的探索，以此来寻求最有意思最为便捷的信息传达、交流、集中以及信息阅读的方式，并具体体现于加强整体的结构组织——水平结构、斜向结构、垂直结构等有效融合，不断加强文案的集合性，使文案中多种信息组合成块状，从而使版面秩序具有了相当的条理性，于是在视觉感官上生发出莫大的艺术魅力，而最终达到既牵动眼线又润泽或震撼内在心灵的微妙效果。

很大程度上，李叔同所强调指出的广告设计之于文字方面与图案方面的有机结合以及要采用多种形式恰当表现之等观念，实与现代艺术设计中所提倡的"版式设计"诸理念具有异曲同工之效，或者亦可谓意欲建造一种"和谐的组合方式"，就是"与视知觉相联通的一个'感知场'"[48]。因为，"和谐一向被认为是美的基本特征，也是构成的最高形式"[49]。比如，广告作品的主题鲜明突出——放大标题名字的主体形象，成为版面视觉中心——一个相对集中的兴奋点，以此来表达主题思想；将广告文案中多种信息（文字与图像）作整体编排设计，则有助于标题和主题图像的建立；广告版面中注意标题、文案和图像四周的空白量的适当保留，将使被强调的广告主体部分更加鲜明突出。

（一）纯文字广告

纯文字形成的广告，个别情况是巧妙借鉴传统篆刻艺术精神，比如公益性广告"不吸卷烟"和"奉劝不吸卷烟"

等（图16），点画横斜，穿插迎让，虚实对比，疏密反差，厚重奇崛点线，连同空白分割界栏，使画面具有强大的震撼力量，无异于在生命的珍视问题上来了一个重重的棒喝，令人不禁警醒却步[50]。更多的情况，或完全手工体面貌，或手工体与印刷体巧妙相融，均主次分明，极具视觉张力。特别是手工大字部分，画龙点睛，成为整个广告作品的重心所在。比较优秀者如下：

1.《太平洋报》苏州代派处广告。[51]

2.《李叔同书例》（阳文）广告（图17）。[52]

3.上海《觉民报》广告（图18）。[53]

很显然，李叔同是颇为熟悉文字并善于表现文字的，毕竟他是书法篆刻

图16　李叔同设计"'不吸卷烟'广告"

图17　李叔同设计"《李叔同书例》广告"

图18　李叔同设计上海"《觉民报》广告"

的圣手。他不仅知道"文字是记录语言的符号"，而且非常懂得"在字的形式上，汉字很早就形成了要求每个字大体上能容纳在一个方格里的特点……一般以'方块字'之称表示汉字形式上的这个特点"的用字道理[54]，但是，李叔同又决不囿于此点常规，并赖依于他对汉字源流的透熟把握，常常在汉字的书写发挥之时，灌注着极强的变通处理与艺术审美精神，从而生发出东坡先生评价画圣吴道子作品即《书吴道子画后》所谓"出新意于法度之内，寄妙理于豪放之外"[55]的佳妙效果，令人耳目一新。

（二）文图并茂广告

纯文字样式的广告设计，在遵从中国传统图画创造基本规制基础上，又合理地吸收西方美术画面构成的某些形式原理，使得每件作品具有了较好的视觉效果。旧式广告，往往很不注意图案的运用。但由于纯文字的设计，不管多么用心思量，画面所具有的视觉冲击力相比起文字与图像二者的结合来看，一定程度上还是显得有些不足的，至少给予人们的感官影响或刺激，容易拘于单薄或单一。所以，在此意义上，文图并茂，交相辉映，更能够彰显美术广告作为视觉艺术作品的充分影响力和强烈传播性。而这些广告中的图画表现，非常巧妙地化用民间剪纸或皮影艺术等魅力，比如《太平洋报》副刊版内栏目题字及题头花系列作品[56]；亦能合理地借鉴或发挥传统花鸟、山水、人物诸艺术及汉代画像砖石、殷周青铜纹饰甚至彩陶神秘图案艺术的浪漫风采，比如"南社通讯处广告"（图19）[57]、"电政总局广告"[58]等。因此，这些优秀的设计作品，或充满着浓郁诗情，饱蕴着无限生机，或婉约优美，或昂扬崇高。其中，典型案例如下：

1.北京《新中华报》广告。[59]

2.广东《太平洋广告》（一）（二）（图20）。[60]

3.《女子国学报》广告（图21）。[61]

而就文字与图案两者之间的结合关系与状态考察，甚为丰富复杂。不仅有惯常较为规整如矩形、三角形一般的稳定性构图，也有文字点缀于不规则的异形图案画面之中或装饰于其旁的情况，实用功能强调的基础上，更有几分清新诗意的流溢荡漾。总体上审视，文字与图案的结合呈现出三种明显景况：或文字与图案的对等组合，画面显得单纯明净，比如第12页和第17页的《太

图19 李叔同设计"南社通讯处广告"

图20 李叔同设计广东"《太平洋广告》（一）"

图21 李叔同设计"《女子国学报》广告"

平洋报》副刊版内栏目题字及题头花（一）等设计便属此类（为避免冗长注释，于此所举之例不再一一加注，例子源自著作，均指前文郭长海、郭君兮编著的《李叔同美术广告作品集》，下文亦同。笔者注）。或文字包含在图案之中，即图案对文字形成包围情状，画面紧凑，精神十足，此类例子不少，比如第6页《太平洋报》第二张眉栏标题及边花、第7页《太平洋报》第三张眉栏标题及边花、第22页《太平洋报》广告栏目尾花、第141~142页广东《太平洋报》广告（一）（二）等设计便属此类。或文字与图案异形融合，穿插、交错、叠加、渗融，不一而足，画面丰富多彩，别致生奇，形成强大视觉冲击力，很好地实现了广告艺术引人注目的传播功能。应该说，此类美术广告占多数，充分体现出设计的综合性和艺术感染力，成为李叔同美术广告中最具代表意义的一类，比如第93页北京《新中华报》广告、第149页《女子国学报》广告、第156页《中国实业杂志》广告（五）、第165页商务印书馆《共和国民新读本》广告、第190页自由社《临时政府新法令》广告、第209页商文印刷广告（三）等设计便属此类。而这类设计作品，画面内容与层次的异常丰富，极大地拓展和提升了美术广告为有限空间中的信息容量，特别是其浓重的叙事性，让每一个观者不禁被深深地吸引着。于是，广告本身所容聚的内容自然而然地深入人心，成为水到渠成的事情。正是在此意义上，我们说，李叔同的广告设计在当时具有相当的前卫价值和引领作用，创造了一种视觉艺术的崭新风气，的确臻至了他人难以企及的艺术高度，分明显著地超越了一般的实用功能，而直指不凡的审美境界。

当然，不管是单纯的文字构筑广告作品——或者纯粹手工书写转换而成的设计样式，或者手工书写与印刷体式结合而成的设计样式；还是文字与图案的组合交融，凡此两大类情形，若从画面布局形成的空间关系划分来看，换个角度审视，则又可以概括为如此三种主要类型：

第一，外廓为长条形制，其上下或者左右空间分割，一般形成一比一基本均等状态，比如第79页浙江两级师范学校毕业广告等，此可谓基本布局状态。

第二，外廓为矩形制，但细究其内部形式与内容，似又分为两两结合与相互破形两种不同情况，前者既有方、方结合，也有方、圆结合，比如第139页河南《河南自由报》广告、第215页商文印刷广告（九）、第22页《太平洋报》广告栏目尾花和第138页河南《大中民报》广告等设计；后者既有方、方破形，亦有方、圆破形，比如第208页商文印刷广告（二）、第70页上海城东女学招生广告（二）等设计。

第三，空间层次或纵深透视关系表达，使得绘画本身的二维性获得突破，画面内部关系变得较为丰富多彩，如果说第38页的《太平洋报》"征求学生毛笔画"广告中文字与图画基本形成前后两个层次，换言之生动图画退居文字内容之后，仿佛成为其背景的话，那么第98页的《民报》广告（一）则通过文字的透视变形及图画部分的形状之巧妙改变，直接显示出较为鲜明的空间透视关系，某种程度上，左右两边的"民报"和"大扩张"确乎得到了鲜明强调。但是，画面的焦点似乎还是在

印刷的小字部分，于是深深地吸引着读者的眼球。又如第108页的上海《觉民报》广告，通过画面的折叠、明暗等强调或提示，明显形成了黑、灰、白三种状态，眼睛所及之最近处为白底黑字的"觉民报"，而阴影上的"阳历五月初十出版"则形成第二层次，黑底白字的背景，自然就是那最为深远的部分。但非常有意思的是，第一层次的"觉民报"三字又通过对一定界栏的突破处理，将字势十分微妙地深入到了第三层次里面，而在不同面的构成中，由于交错或重叠的巧用，往往产生多样化的变幻效果，使面的重叠或回环更具有视觉吸引力[62]。换言之，第三层次背景又与第一层次景象很好地贯通起来，可以不断地"往""返"，其妙处也正在这可"往"而又可"返"，仿佛形成了时间的打通与回环，正为老子《道德经》中所谓"大曰逝，逝曰远，远曰反"之哲理体现。所有文字内容颇为丰富，均如散文之"形散神聚"一般实现着广告传播的目的。李叔同非常强调"构成的时空要素"，并由此较好地形成运动感。我们知道，"空间和时间是一切构成在运动和结构方面的本质属性，没有空间和时间，就无所谓运动。而对运动感（长、宽、高三维之外的第四维空间）的重视，又是现代设计中的重要因素。所以，构成在某种意义上说，就是建立一种新的时空秩序"[63]。当下有别于传统形式的现代刻字，往往在空间的关系上着意强调，实际上此件设计作品已经具有了现代刻字艺术的空间把握理念，

某种角度上，言之为开启了现代刻字艺术创造的先河，似乎并不为过，因此，值得高度重视。与此异曲同工之例不少，比如第229页天津造胰公司广告等便是。

在李叔同美术广告的设计中，文字与图案的交相辉映十分显著。形式与广告内容的统一，版式设计所追求的完美形式必须符合广告主题的宣传内容，这是版式设计的前提。当我们进一步深入关注其文字与图案的结合，倘若聚焦于文字与植物纹样的相互关系问题探讨时，更能自然感受到有机融合的巧妙与微妙。事实上，这些广告作品的设计，将植物图案巧妙地处理为整幅作品的外框，或者成为文字内容的区域划分标志，总是显得非常完整。这种构成方法，即"是从整体到局部的'分割'，相当于以线为元素在框架中进行结构，结果，仍然表现出整体＞部分+部分的规律"[64]。比如从第141~143页的三件广东《太平洋报》广告，均是主要以植物的杆、枝、叶形成的图像，并连同背景山水与花草等一起切割画面，划分区域，彰显出各自不同的视觉功能。一方面，植物图像较好地体现了"线"的丰富有序关系；另一方面，则通过植物的完整性，强调了有树必有其根与土的生命逻辑。换言之，某种角度上似乎暗示出报业与读者之间的密切不可分割的关系，诗画地显示了相互之间的共融一体。通过以上的概略分析，我们发现，李叔同别具一格的美术广告，实在是令人耳目一新的艺术珍品。其特色显明的设计面

貌，始终与其早期以魏碑为倾注对象的书法追求紧密地联系在一起，于是构筑起美丽坚强的图案世界。倘若同一广告内容要在不同时间的报纸上出现，李叔同便非常注意设计样式的改变和更新，从笔画到结字，乃至章法趣味的取向或侧重上，都有悉心考究，真正做到了匠心独运，绝不雷同（图22）。我们的确能够从"李叔同美术广告用字与魏碑书法比较表"中获得印证（图23）。如此这般，使同一内容的不同期广告更加丰富多彩，达到了新颖求变，避免雷同的目的，"从这些广告设计作品中我们可以很清楚地看出，李叔同的广告学思想体现着鲜明的启蒙立场，这与他对书法的不断的探索追求是一致的，力求多变、创新"[65]。完全可以说，李叔同在

图22 李叔同书偈语"生不知来处"立轴墨迹

图23　李叔同美术广告与魏碑书法之用字比较

那么早的时代，具有了相当的开创意义。至少在以下四个方面显示出卓越非凡的建树：

第一，讲究形式美感；

第二，注重文字简练；

第三，重视图案运用；

第四，追求设计创新。[66]

所以，一方面，李叔同广告作品具有两维的装饰性特征，存在于一个平整的表面上，通过几种形态组合关系达到空间的层次效果，产生了形与形之间的组合关系，这种关系主要有：形与形的分离而不接触，有一定距离；形与形边缘相切，接触；形与形之间相互交叠，交叠的地方产生新的形象。这种设计方法的成功应用，不仅增添了画面的实际空间效果，而且产生了更为丰富的崭新视觉形象。

另一方面，李叔同广告作品具有强烈的绘画性和叙事性特点。他将广告中的主体形象以插画的形态直白地表现出来，既凸显了作者很好的绘画功底，又与广告文案有机结合，清晰地传递出了广告的丰厚信息。同时，其广告作品中的插图绘画风格还具有相当智慧而风趣的诙谐性和幽默感，这种图文并茂的广告设计形式能极佳地达到广告宣传的目的，成为老百姓喜闻乐见的形式。

要之，形式美是李叔同美术广告作品完成的状态，充分体现了作品的视觉秩序美。李叔同在广告创作的过程中，以形式的设计性来传达广告的丰富信息，不仅能产生美好的视觉效果，还能清晰地传达广告的思想和情感，这是艺术形式运用所要达到的最终目的。所以，追求思想性和形式美相结合的设计原则已经成为李叔同美术广告作品设计的核心思想。

四

是的，深入探究李叔同美术广告的设计意匠[67]，怎能离开其一生的艺术修为？特别是应重点关注于其出家之前的方方面面的认知和把握。对其美术广告的研究，事实上便是一种综合研究，尤其包括艺术学之诸门类，比如书法学、绘画学、设计学乃至音乐学、戏剧学等。自然不能只是触及一端，否则，不是易于以偏概全，就是流于泛泛而谈。

过去，当我们初步接触到李叔同关于如何写字时，总会疑惑于他将"写字"与"图案"联系议论之语，甚至会以为其言不过是"玄之又玄"的"故弄玄虚"罢了。今天，当我们较为深入地讨论了李叔同规模显著而又无比精彩的美术广告世界后，许多问题自然豁然开朗，一些难点亦将迎刃而解。至此，每当看到类似于《弘一法师年谱》所记：1913年（民国二年癸丑），"是年，浙江两级师范学校，改称为浙江省立第一师范学校。师仍任教图画音乐"，"夏间，集师生诸作，编为《白阳》，全部中英文，俱由师书写石印，浙江一师校友会出版。其封面亦由师设计图案画，至为美观。刊名'白阳'二字，黑底白字，其右书'诞生号癸丑五月'，是为中国杂志封面图案画的滥觞"[68]，必然由衷而生敬意。换言之，如此具有开创意义的事情，与李叔同相联系，似乎并不为怪。由此，足见其在中国近现代艺术史上的卓越地位和特殊价值。

李叔同不论是在书法创作中，还是在美术广告的设计中，整体掌控和局部落实总是体现得很好，相互协调一致，即"从大处着墨，气度弘达舒展，透出他善于把握全局氛围，追求整体意象、整体效果，精于协调局部结构的高超修养"，而这种把握全局的能耐，追溯其因，很大程度上，"是他留学日本、学西洋绘画，学弹钢琴所养成的全景意识的潜在生发"[69]。

从古到今，有关汉字内容的文化

遗产极其丰富。倘若从研究角度审视，不管是设计艺术还是书法艺术，均可称为一种内涵深湛极具审美价值的文化形态。值得注意的是，中国汉字艺术的提法，实际上比中国书法艺术概念来得准确，视觉形态领域大大拓展了，显得更为宏阔，更有胸襟，更有气魄。于此，张道一在《谈汉字的意匠美》和《民间的美术字》等文中明确指出：汉字自古就有"致用""审美"的双重功用，以汉字为基础至少形成了书法、印章与美术字等不同的类别，"在体现形式美的特点上，有着很多共同之处，可说是在同一土壤中所长出的三枝花朵：一种是写，一种是刻，一种是画"，其意趣风韵虽然不同，但在精神上却是相通的[70]。所以汉字艺术的精彩创造，决不能仅仅局限于"书写"二字，"设计"所涉及的时空域仍十分广大。就"书写"本身而言，其中仍然蕴涵着浓郁的"设计"色彩，这是过去为人们所忽视至少是不太重视的方面。汉字的设计与书写的有机统一，不仅是"创符""创物"和"创生"的问题，更是直接臻至"创境"的高妙层面，其中，创符、创物、创生是出发点，创境实际上就是"创和"，乃最终的归宿。汉字任何时候任何情况的在场精彩表现，实际上都少不得"设计"与"书写"的相互配合。我们从刘质平《弘一大师的史略》手稿中的文字记载，亦可理解弘一法师对汉字的"书写"和"设计"二者微妙而有机关系之独特认识和慧见："他谓字之工拙，墨占十分之四，而布局却占十分

之六……"[71]在此基础上，进一步深入理解李叔同于美术设计中对汉字的种种表达，蕴意涵情仍然是其中比较讲究的内容，传统的审美观念产生着重要作用，包括图腾崇拜、吉祥观念、意象生成等，美术设计中的汉字表达，分明成为一种汉字图形——一种"具有独特艺术价值的文字艺术"了[72]。

因此，汉字艺术发展的历史实际上是设计与书写互动交融共同作用的结果，构成了一部浩瀚的设计与书写交相辉映的历史巨著，尚有待于我们去发现或发掘蕴涵其中的诸多神奇和奥秘。正是在此意义上，李叔同的美术广告恰好成为我们关注汉字的书写与设计问题的近现代时段之较好范例。换言之，对李叔同这些美术广告系列作品的深入研究和探析，对于汉字的书写与设计问题的理性认识具有非常重要的当代意义。甚至可以毫不夸张地讲，这是一种新的客观的研究思路，如果沿着这条思路将中国汉字的发展和运用历史系统地整理书写下来，不仅可以激发书法研究和创作者们对汉字本身的敏感度兴趣度，亦可弥补因没有对汉字诸形态中的"设计"予以足够关注而淡忘了设计意匠的现实不足；另一方面，从事设计艺术工作的人亦能从中扩展视野，在其汉字设计与书写的实践中切实获得新的方法论的启示。

李叔同在圆寂之前，曾经夫子自道："朽人于写字时，皆依西洋画图案之原则，竭力配置调和全纸面之形状，于常人所注意之字画、笔法、笔力、结构、神韵乃至某碑、某帖、某派，皆一致屏除，决不用心揣摩。""故朽人所写之字应做图案画观之则可矣。不唯写字，刻印亦然。仁者若能于图案研究明了，所刻之印必大有进步。因印文之章法布置，能十分合宜也。"（图24）[73]

图24 李叔同书"晨鹊、夜寝"对联墨迹

此语确是大可玩味的。至少，蕴涵着如此几层意思：第一，李叔同应是了悟了汉字书写与西洋画图案之间的能够融通的原理、原则或规律；第二，汉字的书写，某种角度上看实在是离不开构思与设计的，不管是单字，抑或篇章整体，这种构思与设计，确与西洋画之构成理念大致相当；第三，很大程度上，以写字与西洋画图案作比，充分说明了东西方文化的联系审视与打通观照，或对彼

图25　李叔同题辞墨迹（局部）

图26　李叔同美术广告中"报"字比较

此的修炼及进境的达成均有良好助益。当我们深入考察和探研李叔同非凡卓绝的美术广告时，不能不为其超迈独特的设计意匠所叹服。

显然，李叔同的多才多艺，绝非虚语，从250多件的美术广告设计中，我们完全能够清楚地感受到他作为一代全能艺术大师——集文章、诗词、绘画、音乐、书法、篆刻、戏剧等诸方面于一身者的伟大魅力。就拿音乐元素贯注于美术广告的设计之中来讲，实在可于设计之"时间的延续效果"上能够得见，因为"构成的时间要素与空间要素密切相联而成为运动要素。时间要素在构成中主要表现为延续性，这一方面与音乐有某些相通之处。只是音乐的运动主要由听觉感知"[74]。可以说，李叔同如此精彩绝伦的美术广告作品的创造，实在是得力于其卓越诸艺的坚强支撑（图25）。但就技术层面的"用刀"与"刻法"问题，就不能忽视其曾经自创且颇为自负的"椎刀"之法，李叔同在《与晦庐论刻石书法书》中说："刀尾扁尖而平齐若椎状者，为朽人自意所创。椎形之刀仅能刻白文，如以铁笔写字也。扁尖形之刀可刻朱文，终不免雕琢之痕，不若以椎形之刀刻白文能得自然天趣也。"于此，或谓："弘一刻印运刀如行笔，力求妙得自然之天趣，他刻字正如他作书法一样，有笔有墨，不假任何雕饰，其优点也是'出尘绝俗，不染人间烟火气'，有耐人寻味的独到之处"[75]。试想，如此精湛的金石之功，转换甚至直接运用于美术广告的刻制之中，所能体现出来的无限生命力量和深邃审美意境等，自显别样的风采（图26）。

是的，我们确乎能够在其精彩无比的美术广告中，深切地体味到浓烈而浪漫的词章美、造型美和旋律美。正如德国著名艺术史论家阿道夫·希尔德勃兰特在其著《造型艺术中的形式问题》中指出的："艺术的表现不能只是对大自然机械的仿造，而必须遵照把视觉价值处理得富有表现力的那些条件。因此，事实上当一个艺术家在心里把他单纯的表现转变成富有表现力的空间价值时，他的这种表现是对整个世界的表现。"[76]所以，在此意义上，完全可以说，李叔同创制的这250多件美术广告作品，"致广大而尽精微"，充分彰显了生活之美、人生之美、自然之美乃至天地相融、四时和谐的宇宙之美！

注释：

[1] 林子青编著：《弘一法师年谱》，北京：宗教文化出版社，1995年版。

[2] 林子青编著：《弘一法师年谱》，北京：

宗教文化出版社，1995年版第9页。
[3] 洪瑞著：《中国佛门书画大师传》，深圳：海天出版社，1993年版第161-170页。
[4] 刘正成主编：《中国书法鉴赏大辞典》，北京：大地出版社，1989年版第1420页。
[5] 本文行笔均称"李叔同"，亦为尊重历史起见。《弘一法师年谱》关于《大师姓名、别号及其家世概略》即谓："留学日本东京美术学校时，初名哀，继名岸。创立话剧团体'春柳社'时，艺名息霜，报刊署名惜霜。归国后，任上海《太平洋报画刊》编辑，正称李叔同，后加入柳亚子领导的文学革命团体'南社'，又名凡。任教杭州浙江省立第一师范学校时，名息，字息翁。民国五年试验断食后，改名欣，号欣欣道人；旋又名婴，字微阳，号黄昏老人。出家后，法名演音，号弘一，别署甚多。"正因为"大师在家与出家之名号虽多，要之在家以李叔同之名，出家以弘一之法号为世所通称"，故本文言称大师时一般为"李叔同"，且不加"先生"，非不尊也，为的是行文简洁。参见林子青编著：《弘一法师年谱》，北京：宗教文化出版社，1995年版第1-2页。
[6] 郭长海、郭君兮编著：《李叔同美术广告作品集》，合肥：黄山书社，2011年版第4-5页。
[7] 林子青编著：《弘一法师年谱》，北京：宗教文化出版社，1995年版第63页。
[8] 林子青编著：《弘一法师年谱》，北京：宗教文化出版社，1995年版第63页。
[9] 林子青编著：《弘一法师年谱》，北京：宗教文化出版社，1995年版第63页。
[10] 郭长海、郭君兮编著：《李叔同美术广告作品集》，合肥：黄山书社，2011年版第2页。
[11] 郭长海、郭君兮编著：《李叔同美术广告作品集》，合肥：黄山书社，2011年版第4-5页。
[12] 郭长海、郭君兮编著：《李叔同美术广告作品集》，合肥：黄山书社，2011年版第4-5页。
[13] 林子青编著：《弘一法师年谱》，北京：宗教文化出版社，1995年版第9页。
[14] 中国社会科学院语言研究所词典编辑室编：《现代汉语词典》，北京：商务印书馆，2012年版第486页。
[15] 郭长海、郭君兮编著：《李叔同美术广告作品集》，合肥：黄山书社，2011年版第4页。
[16] 陈望衡主编：《艺术设计美学》，武汉：武汉大学出版社，2000年版第137-143页。
[17] 郭长海、郭君兮编著：《李叔同美术广告作品集》，合肥：黄山书社，2011年版第54页。
[18] 郭长海、郭君兮编著：《李叔同美术广告作品集》，合肥：黄山书社，2011年版第55页。
[19] 郭长海、郭君兮编著：《李叔同美术广告作品集》，合肥：黄山书社，2011年版第60页。
[20] 郭长海、郭君兮编著：《李叔同美术广告作品集》，合肥：黄山书社，2011年版第98页。
[21] 郭长海、郭君兮编著：《李叔同美术广告作品集》，合肥：黄山书社，2011年版第100页。
[22] 郭长海、郭君兮编著：《李叔同美术广告作品集》，合肥：黄山书社，2011年版第102页。
[23] 郭长海、郭君兮编著：《李叔同美术广告作品集》，合肥：黄山书社，2011年版第111页。
[24] 郭长海、郭君兮编著：《李叔同美术广告作品集》，合肥：黄山书社，2011年版第162页。
[25] 郭长海、郭君兮编著：《李叔同美术广告作品集》，合肥：黄山书社，2011年版第208页。
[26] 郭长海、郭君兮编著：《李叔同美术广告作品集》，合肥：黄山书社，2011年版第213页。
[27] 郭长海、郭君兮编著：《李叔同美术广告作品集》，合肥：黄山书社，2011年版第248页。
[28] 林子青编著：《弘一法师年谱》，北京：宗教文化出版社，1995年版第2页。
[29] 李园净编：《印光法师文钞嘉言录》，庐山东林寺印经处，编号：A-031-2016，赣新出内准字第0009432号，第111页。
[30] 刘正成主编：《中国书法鉴赏大辞典》，北京：大地出版社，1989年版第1416页。
[31] 林子青编著：《弘一法师年谱》，北京：宗教文化出版社，1995年版第6页。
[32] 林子青编著：《弘一法师年谱》，北京：宗教文化出版社，1995年版第140页。
[33] 林子青编著：《弘一法师年谱》，北京：宗教文化出版社，1995年版第140页。
[34] 林子青编著：《弘一法师年谱》，北京：宗教文化出版社，1995年版第173页。
[35] 王家葵著：《近代书林品鉴录》，济南：山东画报出版社，2009年版第26页。
[36] 刘正成主编：《中国书法鉴赏大辞典》，北京：大地出版社，1989年版第1416页。
[37] 郑逸梅著：《艺林散叶》，北京：中华书局，1982年版第294页。
[38] 刘正成主编：《中国书法鉴赏大辞典》，北京：大地出版社，1989年版第1417页。
[39] 刘正成主编：《中国书法鉴赏大辞典》，北京：大地出版社，1989年版第1418页。
[40] 刘正成主编：《中国书法鉴赏大辞典》，北京：大地出版社，1989年版第1417页。
[41] 王家葵著：《近代书林品鉴录》，济南：山东画报出版社，2009年版第24-26页。
[42] 林子青编著：《弘一法师年谱》，北京：宗教文化出版社，1995年版第83-86页。
[43] 林子青编著：《弘一法师年谱》，北京：宗教文化出版社，1995年版第180页及该著图版页。
[44] 启功著：《论书绝句》，北京：三联书店，1990年版第66-67页。
[45] 欧阳超英、刘文泽著：《李叔同的书法艺术和广告设计》，《艺海》2013年第10期，第86页。
[46] 郭长海、郭君兮编著：《李叔同美术广告作品集》，合肥：黄山书社，2011年版第4页。
[47] 陈望衡主编：《艺术设计美学》，武汉：武汉大学出版社，2000年版第125-126页。
[48] 诸葛铠著：《图案设计原理》，南京：江苏美术出版社，1991年版第157页。
[49] 诸葛铠著：《图案设计原理》，南京：江苏美术出版社，1991年版第171页。

[50] 郭长海、郭君兮编著：《李叔同美术广告作品集》，合肥：黄山书社，2011年版第256-258页。

[51] 郭长海、郭君兮编著：《李叔同美术广告作品集》，合肥：黄山书社，2011年版第34页。

[52] 郭长海、郭君兮编著：《李叔同美术广告作品集》，合肥：黄山书社，2011年版第50页。

[53] 郭长海、郭君兮编著：《李叔同美术广告作品集》，合肥：黄山书社，2011年版第108页。

[54] 裘锡圭著：《文字学概要》，北京：商务印书馆，1988年版第1-19页。

[55] 蒋述卓等编著：《宋代文艺理论集成》，北京：中国社会科学出版社，2000年版第269页。

[56] 郭长海、郭君兮编著：《李叔同美术广告作品集》，合肥：黄山书社，2011年版第12-20页。

[57] 郭长海、郭君兮编著：《李叔同美术广告作品集》，合肥：黄山书社，2011年版第43页。

[58] 郭长海、郭君兮编著：《李叔同美术广告作品集》，合肥：黄山书社，2011年版第88页。

[59] 郭长海、郭君兮编著：《李叔同美术广告作品集》，合肥：黄山书社，2011年版第93页。

[60] 郭长海、郭君兮编著：《李叔同美术广告作品集》，合肥：黄山书社，2011年版第141-142页。

[61] 郭长海、郭君兮编著：《李叔同美术广告作品集》，合肥：黄山书社，2011年版第88页。

[62] 陈望衡主编：《艺术设计美学》，武汉：武汉大学出版社，2000年版第126页。

[63] 诸葛铠：《图案设计原理》，南京：江苏美术出版社，1991年版第157页。

[64] 诸葛铠：《图案设计原理》，南京：江苏美术出版社，1991年版第160页。

[65] 欧阳超英、刘文泽著：《李叔同的书法艺术和广告设计》，《艺海》2013年第10期，第86页。

[66] 欧阳超英、刘文泽著：《李叔同的书法艺术和广告设计》，《艺海》2013年第10期，第86页。

[67] 刘正成主编：《中国书法鉴赏大辞典》，北京：大地出版社，1989年版第1416-1418页。

[68] 林子青编著：《弘一法师年谱》，北京：宗教文化出版社，1995年版第69页。

[69] 刘正成主编：《中国书法鉴赏大辞典》，北京：大地出版社，1989年版第1416页。

[70] 张道一著：《张道一文集》，合肥：安徽教育出版社，1999年版第871-887页。

[71] 郑逸梅著：《郑逸梅笔下的书画名家》，上海：上海书画出版社，2002年版第62页。

[72] 陈原川著：《汉字设计》，北京：中国建筑工业出版社，2005年版第36-61页。

[73] 洪瑞著：《中国佛门书画大师传》，深圳：海天出版社，1993年版第161-170页。

[74] 诸葛铠著：《图案设计原理》，南京：江苏美术出版社，1991年版第166页。

[75] 洪瑞著：《中国佛门书画大师传》，深圳：海天出版社，1993年版第161-170页。

[76] [德]阿道夫·希尔德勃兰特著，潘耀昌等译：《造型艺术中的形式问题》，北京：中国人民大学出版社，2004年版第19页。

（栏目编辑　胡光华）

（上接第46页）

[20] 霍旭初，赵莉，等.龟兹石窟与佛教历史[M].乌鲁木齐：新疆人民出版社，2016：114.

[21] 刘波.敦煌与阿姆河流派造像美术比较研究[J].敦煌研究，1999（2）：33.

[22] [日]肥塚隆.莫高窟275窟交脚菩萨像与犍陀罗诸先例[J]刘永增，译.敦煌研究，1990（1）：17.

[23] [日]宫治昭.涅槃和弥勒的图像学：从印度到中亚[M].李萍，张清涛，译.北京：文物出版社，2009：260.

[24] 满盈盈.克孜尔石窟中犍陀罗艺术元素嬗变考[J].北京理工大学学报，2011（2）：146.

[25] 巫鸿.礼仪中的美术：巫鸿中国古代美术史文编[M].北京：三联书店，2005：360.

[26] 霍旭初，赵莉等.龟兹石窟与佛教历史[M].乌鲁木齐：新疆人民出版社，2016：212.

[27] 赵莉.克孜尔石窟降伏六师外道壁画考析[J].敦煌研究，1995（1）：205.

[28] 霍旭初.玄奘、义净法师的译经与龟兹壁画内容解读[C]//朱玉麒.西域文史（第五辑）.北京：科学出版社，2010：85.

[29] 赵莉.克孜尔石窟壁画中的《贤愚经》故事研究[C]//贾应逸，霍旭初.龟兹学研究（第一辑）.乌鲁木齐：新疆大学出版社，2006：174.

（栏目编辑　胡光华）

高剑父、潘达微艺术异同论

张繁文

（广州美术学院，广州，510260）

【摘 要】 高剑父和潘达微早期的艺术道路具有很多相似的地方，表现在四个方面：参加商业美术活动，投身工艺美术实践；创办艺术类学校，培养人才；编撰教材，启蒙社会；创办画报，鼓吹革命。但是在1920年代前后他们的艺术探索忽然走向了对立面，在技法上、题材上、理念上均表现出了很大的不同。造成二者不同的原因有很多，其中个人气质、求学经历是其中两个重要的原因。

【关键词】 高剑父 潘达微 相似性 差异性 原因

作者简介：
张繁文（1974—），山东阳谷人，广州美术学院副教授，美术学博士。研究方向：近现代美术史。
基金项目：本论文为2014年广东省哲学社会科学"十二五规划"一般项目（项目编号：GD14CYS04）阶段性成果之一。

高剑父与潘达微是清末民国在广州涌现出来的两个艺术明星，当然于现今艺术界而言，高剑父的名声无疑响亮很多，二者相比无论是从艺术成就还是从艺术传承效果来看，显然并不处在同一个层面上。不过从他们人生阅历和艺术思想来说，二者表现出惊人的相似性。如果将1920年作为一个特定的时间节点来划分，将二者的艺术历程分为前后两个阶段，我们认为在前一个阶段二者的艺术之路几乎如出一辙，他们都在社会革命与艺术实践的互动中建立了功勋，既服从于社会革命的大环境深入到第一线为革命抛头颅洒热血，也进行艺术方面的探索包括绘画创作、工艺实践、学校创办等。而到了1920年代前后，二人则远离革命，躲入艺术的象牙塔，出人意料的是二人完全走到了对立面，不光是在艺术创作上而且在艺术活动中，均表现出很大的差异。这个差异在1926年的"新旧论战"中得到充分的展现。无论从整个近现代广东的艺术史实来权衡，还是从艺术与革命相互关系来审查，将二者置于一个平面进行比较研究具有一定的价值和意义。本文将二者置于特定社会背景下，从他们的行为事迹和客观事实出发，以大量史料为支撑，对其艺术创作和艺术理念进行多侧面的探讨，展现二者之间的相似性、区别性以及其背后深层的社会根源和个人原因。

一、高剑父、潘达微艺术活动的相似性

高剑父与潘达微的人生经历和艺术经历具有很大的相似性，他们所从事的社会革命和艺术探索是岭南这个独特的人文环境和地理环境等综合因素一起作用的结果。丹纳在《艺术哲学》中将文学、艺术在内的精神文化的发展和走向归结为种族、环境、时代几大因素作用的产物，毫无疑问，高潘二人所处的社会环境和自然环境深深影响了他们的艺术思想和创作。明清以来岭南尤其是核心的广州一直被作为中西交往的前沿地带，蔓延百年之久的外销画商业、中国与西方列强发生的系列战争以及清末不断涌现出来的改良思想和革命思想，都对二人的艺术人生产生过影响。在辛亥革命前后他们都利用早年奠定的绘画基础和技艺进行艺术探索以启蒙社会，在经营商业美术、撰写教材以及创办画报等领域，都站在同一个阵营中，做出了诸多事迹，这在二者的艺术人生中表现出极大的趋同性。

1. 参加美术商业活动，投身工艺美术实践

高剑父和潘达微浸染于广州这个前沿开放的文化重镇，受到商业影响是不言而喻的。作为很早就受到传统艺术熏陶并掌握了扎实的绘画技法的年轻才俊，二人很自然在艺术和商业之间找到一条捷径，在这条道路上，二人既能实现艺术救国的理想，又能很好地为革命筹备资金。受到广州传统陶瓷业的影响，二人在早期都经历过创建陶瓷公司振兴传统工艺的活动，并在一起开办展览。1908年高剑父同潘达微于河南保光里开设"博物商会美术瓷窑"（图1），

图1 博物商会烧制的磁盘

图2 《时事画报》登载高剑父《江西瓷业大扩充》

图3 潘达微为女儿潘剑波拍的裸体照片

图4 潘达微为黄面包车夫拍摄的照片

创办广彩作坊，烧制工艺美术陶瓷，同时以商会为革命营地，进行一些秘密革命活动[1]。

相比较而言，高剑父在陶瓷业上的用功更深一些，高剑父与孙中山曾经谈论过关于革命成功后投身陶瓷业的想法，这在高剑父后来的文章中多次提到。此外高剑父还撰写了《中国瓷业大王计划书》，尽管这个计划书并没有被保存下来，我们可以推测，在计划书中应该有高剑父在革命成功后创办陶瓷工厂的设想和具体做法。事实上，高剑父在1910年代的的确确身体力行进行过陶瓷事业的行动。1912年冬，高剑父携刘群兴等人前往景德镇，在当地成立了"中华瓷业公司"，后来由于李烈钧的讨袁事件使该公司搁浅。1914年，高剑父又携刘群兴等人第二次赴景德镇创办瓷业公司，结果也未成功[2]。从高剑父一生的事迹来看，他对创建瓷业公司的信心是充足的，尽管由于清末民初特定的社会现实，他的诸多努力都付诸东流，但是这个理想曾经是高剑父的精神支柱（图2）。

潘达微除了与高剑父一道于河南保光里开设"博物商会"烧制美术陶瓷外，还热衷于其他商业美术活动，对广告设计、月份牌绘制、话剧编导以及摄影均感兴趣。他曾经为治疗疟疾的发冷丸策划过美术广告。1913年潘达微曾任职于香港南洋兄弟烟草公司，负责美术设计工作，还出版发行过《名画日历》，他以自己擅长的人物画和山水画绘制过月份牌，绘图精美，深受好评。他于1906年在广州开设过照相馆，后来他还在广州惠爱西路开设"宝光"照相馆，展出世界摄影名作，还为女儿拍摄了裸体照片在橱窗陈列展出，引起轰动（图3）。1926年他与李崧、刘体志等人组成第一个业余摄影团体"景社"，多次举办摄影展[3]。他还曾经在摄影领域获得过"国际摄影沙龙"奖，获奖照片是以黄昏街灯下踯躅行走的黄包车夫为主题而进行拍摄的（图4），表现出作者对社会底层人的同情。

2. 创办艺术类学校，培养人才

高剑父和潘达微均热衷于艺术教育，他们先后创办过多所艺术院校，更经常奔赴各级各类学校任美术类课程的教学工作。其中二人共同于1908年创办过缤华女子习艺院，招收社会女子入学，培养课程包括刺绣、绘画、手织等

制作工艺[4]。他们的教学也取得了很好的效果，多次斩获大奖。1910年6月5日，南洋劝业会在南京开幕，广东馆出品"四千余种二万余件"，广东教育馆出品"三十四类二千五百余件"，其中缤华女艺院的整批绣品获超等奖（集体二等奖）。

除了缤华女子习艺院外，高剑父还参与过南中工艺美院、广州市立美术学校以及上海女子图画刺绣院的创建工作并担任院长，他还在佛山市立美术学院、广东甲种工业学校等机构担任过校长，在中山大学、南京大学、广州市立美术专科学校担任过教授。资料显示高剑父还先后在很多学校比如两广优级师范学堂[5]、述善学堂、时敏学堂、撷芳女校等学校担任过图画课的教学任务。当

图5 《真相画报》第十二期封面

然伴随着高剑父一生的艺术事业是春睡画院的创办与经营，从1923年开始一直到其去世，春睡画院伴随了高剑父接近30年的时间，尽管中间由于战争的缘故多次停办。总的来说，春睡画院培养了大批绘画人才，不少成为后来画坛的领军人物。

潘达微除了与高剑父一起创办过缤华女子习艺院并担任教员外，他还在广州南武学堂、培淑女校、撷芳女校等机构担任过图画课教员。1912年，他在广州花地黄大仙庙创办孤儿教育院并任院长，由于经费短缺，他变卖了母亲遗下的房产以筹集资金。该院先后创办有50多个班，毕业生达千余人。后来他还创办广东女子教育院，专门收容无依靠、受欺凌的贫困妇女。当然这些学校培养课程也形式多样，很大的可能性是潘达微在其中主要讲授与美术相关的课程，具体效果如何，由于资料的缺失，我们难以作出判断。

3. 编撰教材，启蒙社会

著述方面也为高剑父和潘达微所热衷，当然他们的著述主要是在技法类方面，范围主要涉及艺术的相关领域，高剑父在陶瓷、铅笔画著述方面，潘达微在漫画著述方面都做了一些尝试。

《论瓷》（第一篇《绪言》）《论古瓷原始于瓷器》《陶器图案叙》等是高剑父在1910年代的著述，它们大都分散刊登在《真相画报》（图5）上。这些著述从篇章上来说并不长，大都立足于陶器、瓷器的发展史进行阐述。从刊登在《真相画报》第十六期上的《论瓷》

图6 潘达微《小儿滑稽习画帖》局部

第一篇《绪言》来看，《论瓷》应该是一个系统严密的著述，前有绪言，后面应该是具体的程序和做法，不过由于躲避迫害的缘故，《真相画报》于第十七期即告终止，使本应该做大做强的事业搁浅了。此外高剑父等画报编辑还在画报上以图片展示的形式登载系列制瓷工序流程，从取土到练泥，从镀锡匣图到修模，最后再到洗料和炼炉，详细罗列了瓷器烧制的整个工序，为人们认识瓷器工艺的制作工序提供了标准范式。关于绘画技法，高剑父写过《铅笔画范本》，在铅笔画技法讲解方面尤为精到，被认为"因其真知灼见或系统传授西方美术技法为学界所重"[6]。

潘达微在艺术著述方面集中表现在漫画领域，他编写了《小儿滑稽习画帖》（图6），于1908年在《时事画报》上连载。《小儿滑稽习画帖》是潘达微编绘的第一本儿童漫画美术教材，他将自己对社会时局的看法以及社会上的各种丑怪现象，结合美术基础练习内容，以趣味盎然的漫画画出，使美术教学不

再是呆板单调的传统模式，受到孩子们的欢迎。此外书中也介绍了西画线条和透视画法，为国人观察了解西画技法提供了一扇窗。

4. 创办画报，鼓吹革命思想

作为一种现代媒体，画报因为兼具图像和文字两个元素，为近现代媒体人所重视。作为具有深厚艺术素养的革命家，高剑父和潘达微均善于利用画报这种媒体揭露事实真相，唤醒世人。《时事画报》是一个由一批具有革命思想的年轻人办起的，潘达微、高剑父是其中的重要发起人，从发刊词来看，其目的为"开通群智，振发精神"，使画报成为提升世人思想的工具。由于二人均具有绘画基础和天赋，他们"考物及纪事俱用图画"，使"阅者可以征实事而资考据"[7]。从画报刊登的图文来看，图画者均为当时名家，包括谭云波、罗宝珊、郑侣泉、冯润芝等人。高剑父和潘达微也经常登载自己的绘画作品，不过二人画作多数为居廉一系的画风，在图文结合上并不算成功。

除了《时事画报》外，高剑父还与其弟高奇峰创办《真相画报》，继续鼓吹革命。相比于《时事画报》，《真相画报》"批判精神越来越深刻，表现技法越来越熟练和多样，真正展现了作为通俗美术样式'漫画'的风貌"[8]，尤其是一些新闻照片，以鲜明的政治倾向发表了一批孙中山和革命党人民国初期活动的珍贵照片。从第14期到17期，刊登《谋杀宋教仁先生之关系》和《谋杀宋教仁先生之铁证一斑》，将宋教仁被刺

图7 《时事画报》登载宋教仁被刺杀照片

事件公之于众，凶手和主谋的往来信件也被刊登出来（图7）。在揭露事实真相方面，画报可谓英勇无畏，泼辣大胆。

潘达微除了与高剑父一起创办《时事画报》以外，他还创办过《赏奇画报》《时谐画报》《平民画报》《微笑画报》等。在《时事画报》上，潘达微发表了《美人时局图》，揭露官场利用妻妾买官卖官的现象，结果被勒令查封；在《微笑画报》上，潘达微刊登郑曼陀、谢之光等人的商业美术作品；在《平民画报》上经常刊登自己的漫画以讽刺当局。此外他还兼任过《七十二行商报》笔政，撰文抨击时政。

通过上述文章分析，高剑父和潘达微二人在很多方面的做法上的确是一致的。如利用媒体宣传工艺救国，创办学校培养后进以及编撰教材启蒙后学等方面，二人的确是走在了几乎一致的步调上。有很多活动也是二人共同参与完成的，比如创办《时事画报》，开设缤华女艺院，烧制美术陶瓷等等，这些活动是二人肩并肩一起走过来的。其实走在这样的一个步调上背后有深远的社会原因和个人原因。在中国面临被瓜分的现实面前，二人首先选择的是社会革命的道路，身体力行地进行社会改革也都是时代的大背景，社会革命思想带来他们以艺术来辅翼革命的系列举动。二人所进行的系列活动，包括创办学校培养后学，以艺术的形式创办画报，编撰教材传授技艺，都本着救亡图存这一社会现实的感召，如果说二者的工艺救国思想是革命救国和社会现实的直接推动的话，那么创办学校、编写教材、创办画报，则是革命救国和工艺救国思想的具体实现。当然二者在同一个步调进行系列活动的原因，除了社会现实的原因外，还有他们自身的原因，他们都喜欢艺术，展现出过人的艺术天赋，此外他们早年均接受了一定的艺术训练，打下了比较扎实的绘画功底。高剑父在岭南名家居廉手下断断续续学习了好多年，对花鸟画的创作情有独钟，从高剑父流传下来的早期作品中可以看出端倪。潘达微也是天赋异秉，师从广东名家吴英粤，掌握了一些基本的绘画技法。

二、高剑父、潘达微艺术的差异性

高剑父和潘达微在早年可以说共同参与了社会革命并致力于美术的探索和创作，不过在1920年代前后，二人艺术

上忽然呈现出分道扬镳的倾向，这一倾向在震惊画坛的"新旧论战"中充分表现出来，曾经艺术上的知己和革命中的战友在没有硝烟的战场上进行了一场角逐，或者由于战争年代培养的革命情感的缘故，或者由于多年创办画报、创建学校生发的同事情谊的缘故，二者并没有直面对方，现身说法，整个火药味十足的论战，在两人却显示出波澜不惊的状态。这场论战发生在1926年，其中一方为春睡画院阵营，一方为国画研究会阵营，表面上看来论争双方是各自阵营的年轻小将方人定和黄般若，其实背后的真正主角是高剑父和潘达微[9]。

那么二人艺术理念和艺术创作的差异性表现在什么地方呢？当然对其二人艺术进行比较是一个非常复杂的课题，原因很多，首先二人在这个时间段内流传下来的作品数量较为稀少，潘达微至今流传下来的作品为数较少，应该不超过20幅，高剑父流传下来的作品相对较多，但是1926年以前的作品数量也并不是太多，就以二人作品为对象进行研究具有一定的难度；此外二人在"新旧论战"中并未发表过言论，难以考究二人当时的思想状况。抛开论战中的相互揭短和意气用事成分，客观分析双方在论战前后的活动状况及其作品，我们认为双方差异主要表现在如下几个方面。

1.取法范围上：高剑父取法日本画和传统中国画，而潘达微则取法明清绘画。尽管在1920年代高剑父对中国传统进行过一段时间的深入钻研，而且在1930年代、1940年代高剑父还走向了传统文人画的模式中，不过在1920年代以前高剑父的的确确是深受日本画影响的，无论是用大面积的水墨烘染还是用笔用墨的细节处理，高剑父都与"新日本画"中的横山大观、竹内栖凤等具有明显的继承关系，我们在其《鱼唼落花》《斜阳古道》《山村晓雨》（图8）等作品明显感受到高剑父在"新

图8　高剑父《山村晓雨》

日本画"中所得到的技法的灵活运用。而潘达微则表现出纯粹的传统文人画思维，无论是作品的构图还是用笔用墨技巧，都呈现出典型的传统绘画面貌，而且潘达微山水主要汲取的对象是董巨、黄公望、"四王"等传统南派山水，对北派山水以及某些职业画家的山水都是没有涉及的。可以看出潘达微是个极为矛盾的画家，他在社会革命中表现出过人的胆略，但是在艺术探索上却表现出惊人的谨慎。我们看其《拟大痴山水》（图9）、《莫再商量到米颠》等都严格按照传统文人画模式进行绘制，并无新意可言。

2.题材上：高剑父山水、人物、花鸟都画，表现出艺术改革家宽阔的视野。对高剑父流传下来的作品进行统计，花鸟数量最多，山水尽管数量不如花鸟，但是有些山水作品可称为鸿篇巨

图9　潘达微《拟大痴山水》

制，更倾注了高剑父大量的心血，人物画则较为稀少。由于多方面的原因，高剑父的绘画题材呈现出复杂的一面，有些作品并不是传统题材分类法所能包容的，比如《东战场的烈焰》（图10）、《风雨骅骝》等就不宜归到哪一个门类中去。他从艺术辅翼革命的理念出发，运用象征手法，画了大量的猛兽画诸如狮子、猛虎、骏马、雄鹰等形象，表现

图10 高剑父《东战场的烈焰》

革命党人威武雄壮、坚毅自信的精神面貌。他的《东战场的烈焰》以真实现场无情揭露日本侵略者轰炸东方图书馆的罪行，此外《弱肉强食》等以曲折手法映射现实，表现高剑父在题材选择上的灵活性。而潘达微则显示出一种矛盾的心态，他在1910年前后也以艺术为革命工具，运用漫画来映射现实，很多经典漫画对清政府进行了辛辣的讽刺。可以说潘达微在人物画探索上是有过人的天赋和胆量的，但在1920年后他辛辣讽刺的人物画消失了，传统的山水花鸟多了起来，在艺术探索上走进"为艺术而艺术"的模式中。潘达微的绘画题材基本局限在山水花鸟领域，很少画人物画。他的山水画明显继承的是董巨一系的山水，具有明显的"四王"面貌特征，尤其是王时敏和王原祁的风格倾向较为明显。其在1924年完成的《仿麓台山水》是学习王原祁的风格的一个典范，上面落款曰："麓台喜用浅绛，近人仿之之多不如其苍润偶成，是图苍润略近而气象又不似麓台，一艺之难如此。"可以看出潘达微对王原祁的"苍润偶成"心摹手追，能达到王的苍润，但是在气象上却不能及，感叹学麓台之不易。潘达微花鸟画除了具有一定程度的"居派"特征外，由于受到海派影响的缘故，也具有一定程度的海派特征，其中吴昌硕的笔法墨法在其花鸟画中得到一定程度的展现。

3.理念上：高剑父和潘达微二者在"新旧论战"中很少有言论发表，论述二者这个阶段的艺术主张及倾向并不容易，但是"新旧"双方阵营的主张以及前后双方的艺术活动也可以说是潘高二人艺术理念的体现。"旧派"认为在1920年代这个特定的历史阶段，应该发扬国粹，在继承的基础上谈出新，不应将西画的思维与技术引入国画。而"新派"认为折中中西为现代艺术发展的必经阶段，折中不光在技法上来进行，在题材上、理念上都应该折衷，不过"新派"也并不是对传统一味反对，而是在取法西画时立足传统。其实"新旧"双方代表了两种倾向，一是在"传统自身基础上变革"的倾向，一是在"融合中西以变革"的倾向，今天站在历史的角度来审视双方，可以说哪一种倾向都有成功者，否定一种都是有失公允的。

4.影响上：高剑父与潘达微相比其在艺术上的影响力显然大很多，他在构建"新国画"事业中展现的雄心非潘达微所能比拟。他在1910年代以前就有创建画派的动机，在1910年代就明确提出创建画派的主张，在《真相画报》版面上以及审美书馆印刷的作品上被标以"折中派""新派"（图11）的标签。可以见出高氏开宗立派的野心。而在1920年代，高剑父以广东省第一回美术展览会的举办为契机（图12），筹办新派画展，并于几年后展开与国画研究会的论战，使新派画逐渐铺开，再通过一系列向上海、南京等地的传播活动，使岭南

图11 《真相画报》登载折中派、古派、申派之作品

画派逐渐走向全国。在影响力上，高剑父可以说是开宗立派的领军人物。而潘达微的艺术理想并不像高剑父那样显示出明显的扩张意识，尽管他在1910年前后也通过教学，将绘画艺术传播到学生中去，但是这样的教学只是小范围的。当然在影响力上潘达微相比于高剑父显示出来的弱势还与其短暂的生命有关，潘达微终其一生只活了48岁，正是在其艺术生命的黄金阶段撒手人寰，留下了太多遗憾。

三、高剑父、潘达微艺术差异性产生的原因

气质是个人生来就具有的心理活动的典型而稳定的动力特征，是人格的先天基础。在心理学上气质一般被分为四种类型，胆汁质、多血质、黏液质、抑郁质。在艺术创作上四种气质类型的艺术家往往都占据着一定的比例，而且每一种气质类型都对其艺术风格的形成产生至关重要的作用，每一种气质类型也对艺术家艺术之路的选择规划产生莫大的影响。高剑父和潘达微两人尽管都曾经英勇投入到辛亥革命的洪流中去，但是他们的气质秉性有着很大的差异，在一定程度上也影响了他们的革命行为，也在一定程度上影响了他们艺术风格的形成，导致他们在后来艺术人生的规划上呈现出不同倾向性。

据高剑父的学生比如黎明以及和高剑父多有接触的人回忆，高剑父属于典型

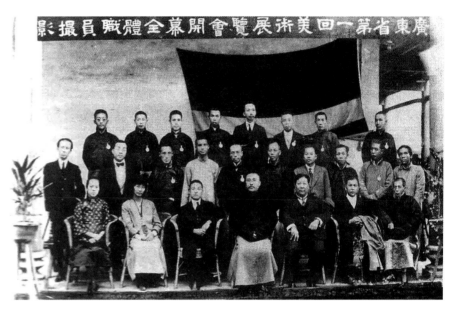

图12　广东省第一回美术展览会开幕全体职员合影

的多血质类型，做事情比较冲动，与朋友谈话很少坐下来细谈，而是随时走动，踱来踱去，有时走动中会忽然冒出一个新的问题，这种反应迅速，容易冲动的性格完全符合了他多血质的气质特征。在艺术选择取向上，他似乎也是忽左忽右，辗转腾挪，在水彩画、博物画、铅笔画、水墨画等方面随意切换，在水墨画上，他山水、花鸟、人物都有探索，有时在同一个时间段他既从事南宋山水的探索也尝试明清山水的学习，表现出一条并不稳定的取法路径，这在很大程度上与他本人的气质特点相一致。

而潘达微则不同，从他的为人处世来分析，他应该属于黏液质类型。孙进在《潘冷残之画例》中说到潘达微的性格："冷残貌癯而顾，沉默寡言，任侠尚义，肝胆照人，有如雪白……暇则潜修内典，静参禅悦，布衣素食，谢绝酬应，弗求闻达于当世。"[10]林志鹏在《忆冷残道人》中说道："（潘达微）为人恬淡自适，不慕利禄，盖超然有凌世拔俗之志。"[11]甄冠男在《潘达微先生之生平》中说道："（潘达微）为人谦逊慈和，夙以侠义称重于乡党，有古君子之遗风。"[12]王远在《哭达微兄》一文中也说到"其性恬淡"。据其子潘国华回忆说："父亲朴素节约，善良慈祥，生平不讲求享受，日常生活里，衣食住行十分简单……喜爱独自在房绘画……平常寡言笑。"可以看出潘达微是个沉静内敛的人，能克制忍让。沉静内敛的气质类型也有诸多优点，就是具有耐久力，能埋头苦干，做事严肃认真、持之以恒。

两种截然不同的气质类型，也带来高潘两人不同的处世哲学，导致他们在艺术创作和艺术之路的规划上发生偏

离。高剑父和潘达微均深刻认识到清末民初工艺救国的重要性,他们也都投入到工艺救国的实践当中去,但是他们的工艺救国的实践过程和方式并不相同。潘达微的《小儿滑稽喜画帖》呈现出编辑严谨,心思缜密的特征,从最基本的点线开始,分练习、对临、摹印三项基本内容,诸期刊登,既具有逻辑的严密性也具有时间的持续性。而高剑父在陶瓷方面的努力也是坚韧不拔的。但是我们从高剑父在《真相画报》上刊登的陶器图说来看,尽管行文具有很强的鼓动性,但是延续性明显不够,刊登几次即宣告终止。当然高剑父在编撰陶器图说上的昙花一现,可能也与其复杂的革命经历有关。高潘二人在1920年代前后在国画探索上选择了截然不同的道路。高剑父毅然举起革新的大旗,以独特的面目崛起于画坛,欲将中西、古今乃至印度、波斯等国艺术熔于一炉,显示出高剑父热情活泼富有朝气的一面,但是也表现出浮躁冒进、粗枝大叶、体验不够深刻的一面。潘达微则显得沉稳很多,在山水上,他几乎用力于董巨、四王一路的画风,很少发生改变,花鸟画也主要取法居廉加上一些海派的画风,很少取法别派别家,呈现出稳定持久但又略显顽固、因循守旧的倾向。尽管由于早逝的原因,潘达微取得的成就并不算太高,但是他的这种稳定而略显单调的学习取法倾向还是清晰可辨的。

高剑父、潘达微由早年共同参与革命到后来在艺术理念上的分道扬镳当然还有其他多方面的原因,其中另一个重要因素不容忽视,那就是双方的学习视野。二人在早年均进行过传统绘画的学习,掌握了比较扎实的传统绘画基础,但是在后来他们的学习范围产生了明显的反差,走向了对立面。高剑父游学过日本,对日本画坛改革现状看得非常清楚,也浸染较深,对日本从西方引进的水彩画、铅笔画都进行过研习,对日本画坛上曾经流行过的四条派传统绘画也进行过学习。在1910年代前后,高剑父又多次赴日,受到日本画坛上异彩纷呈的现代派艺术以及融合东西的"新日本画"的影响。在诸多艺术风格的合力作用下,高剑父逐步孕育出改革中国传统艺术的折中思想。1930年高剑父又以参加亚洲教育会议的机会赴印[13](图13),领略了泰戈尔叔侄等人的前卫画风(图14)。可以说高剑父的艺术视野是相当开阔的,既掌握了扎实的传统绘画技法,也具有一定的国际视野。潘达微在1910年前后也是对西画进行过学习的,具体他通过何种途径学习西画,由于资料的缺失我们还不得而知,但是我们通过他这个时期编写的《小儿滑稽喜画帖》以及在一些画报上刊登的画作来

图13 高剑父参加亚洲教育会议

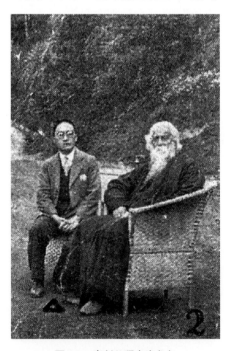

图14 高剑父拜会泰戈尔

看，潘达微对西方的透视学等知识还是有着一定的研究的。潘达微年表以及其他一些文献资料表明，潘达微并没有出过国。其中在1913年由于躲避袁世凯通缉的缘故，潘达微到过南洋，具体有没有下过船或者踏上异国的土地，我们还不得而知[14]，但是有一点是肯定的，潘达微留学国外的可能性是绝对没有的。他既没有在清末乃至民国去过日本学习绘画，也没有去过欧美直接感受西洋艺术，所以在了解和学习西洋画或者"新日本画"等方面，潘达微都是通过间接途径进行的。所以说在中西艺术结合方面，潘达微没有可资凭借的地方，所以他最后走向了一条极为稳定顺畅也最保守的传统之路。这种学习视野的反差恐怕也是造成潘达微和高剑父最后在艺术上分道扬镳的又一个合理解释。

注释：

[1]《时事画报》，1908年。

[2] 高剑父1914年的这次景德镇建厂设立公司，是与一潮州商人合伙的，由于此期间高剑父参与了讨伐龙济光之役，再次投身军政，后来袁世凯党羽李纯攻占江西，江西瓷业公司化为泡影。

[3] 1926年景社成立后，潘达微与社内同仁常在宝光照相馆聚会，相互切磋，多次举办摄影展。潘达微曾亲自选送社员作品参加上海华社的摄影展览活动。1928年上海《天鹏》画报对景社作出评价曰："中国影坛，光社崛起于北，华社峙立于南，粤之冷庐景社，亦卓然并雄，其人才之美，作品之精，皆为人所钦仰。"

[4]《岭南画派在上海》，岭南美术出版社，2013年11月第1版，第68页。

[5] 在1906年，他于伍德彝万松园临摹古画期间还接任日本人山本梅崖两广优级师范学堂的教务，任图画课教师。

[6] 陈正卿《真相画报与岭南画派的艺术活动》，《美术学报》。

[7]《时事画报》1905年第1期。

[8] 陈瑞林：《跨越边界：从〈时事画报〉到〈真相画报〉》，《岭南画派在上海国际学术研讨会论文集》第396页。

[9] 黄大德：《民国时期广东"新""旧"画派之论争》，《岭南画派研究》，上海书画出版社，第59页。

[10]《国民日报》民国二十八年十一月二十五日。

[11]《申报》1929年9月26日。

[12] 谭永年主编，甄冠男编述：《中国辛亥革命回忆录》之《潘达微先生之生平》，1958年。

[13] 高剑父于1930年获得了去印度参加亚洲教育会议的机会，那年10月，高剑父由广州出发，经越南、新加坡、马来西亚、缅甸，最后到达印度，出席12月举行的亚洲教育会议。除了经过的沿途各国外，他还到周边的尼泊尔、锡金、不丹、锡兰、缅甸等国作画。

[14] 1913年潘达微与冯雪秋、谢英伯等在澳门密谋讨袁失败，龙济光在中秋夜设宴诱杀陈景华，下令通缉潘达微，潘达微携家人借道香港，途经南洋，亡命上海。

（栏目编辑　胡光华）

民国摄影中的实验性探索

顾 欣

（华东师范大学美术学院，上海，200241）

【摘 要】 民国摄影的实验性是一个值得关注的话题。辛亥革命前后，文艺界人士对摄影的深入探讨和画报的兴起使民国摄影表现出不同于以往的实验精神，表现在拍摄之前打破固定程式追求趣味化的探索、拍摄过程中的复杂曝光技法的尝试和拍摄后的多种拼贴与组合手段的使用等诸多方面。其实验性探索在广度上涉及摄影创作全程中可人为操纵的各个技术环节，在深度上不仅涉及摄影的观察与表现方式、摄影与其他艺术的融合，还触及摄影观的变革，将摄影的功能从如实记录拓展到艺术审美与思想观念表达工具的层面，为摄影在中国作为独立艺术门类以及摄影的多元化发展奠定了基础。

【关键词】 民国摄影 实验性

作者简介：
顾欣（1976—），男，华东师范大学美术学院讲师；主要研究方向：摄影创作与摄影教育、摄影理论。

陈丹青说，"民国作为国体，是短命的，粗糙的，未完成的，是被革命与战祸持续中断的褴褛过程，然而唯其短暂，这才可观"[1]，于摄影亦如此。民国时期，在政治和文化运动的推动下，摄影由照相馆主导的商业行为拓展到由大批独立摄影人参与的文化与艺术实践，中国摄影出现了第一次发展的高潮，摄影生态开始朝丰富多样的方向发展，职业摄影师和摄影爱好者在积极学习西方先进技术和理念的同时，立足本土进行了许多实验性的探索。

实验性最显著的特点就是突破传统的各种创新性探索，一般指一种新的艺术门类或艺术形式在被大多数人认可和熟悉之前所做的各种尝试[2]，这种尝试"或能带来一种新的观念，或能提供不同的观察方法或表现方式，抑或是新的材料和媒介的尝试"。摄影的"实验性"可以理解为与旧有的摄影相比，在摄影的理念、创作方法和最终的视觉效果上进行了有意识的、求新、求异的尝试。

现有文献中对民国时期摄影的研究，在21世纪之前以对民国时期特定摄影家的研究居多，如对郎静山、庄学本、沙飞等摄影作品的研究。进入21世纪后，可能受文化界"民国热"的影响，摄影领域也有学者开始以"民国"为时间限定词从整体上关注这一特殊历史时期与摄影有关的议题，如分析民国摄影的文化背景，对民国时期照相馆进行史学研究，探讨民国时期的画报与摄影发展的关系，对民国时期的肖像摄影进行研究，关注民国时期的纪实摄影，等等。直接聚焦民国摄影中实验精神的研究有毛卫东先生以"影像实验"为主题对骆伯年的摄影作品进行的研究[3]，但其仅是对骆伯年个人作品的案例式研究，且类似主题的研究并不多见。本文拟依据摄影创作的线性流程，从拍摄之前、拍摄过程中、后期处理诸环节上表现出来的有意识的创新，对民国摄影作为群体的艺术实践在特定历史背景中所作的富有实验精神的探索作一分析和梳理。

一、拍摄之前——打破固定程式追求趣味化

中国本土最早的摄影是从照相馆开始的，清末到民国之前的照片主要是以纪念和留念为目的的程式化肖像摄影和少量风景摄影为主。肖像摄影是作为个人肖像画的替代物出现的，因此照片形式直接受中国传统肖像画（如图1）的影响，表现出非常强烈的模式化风格。十九世纪首赴远东的英国摄影家约翰·汤姆逊对此有生动的描述并辅以漫画（如图2）进行说明："他们都采用同一姿势，主角坐在绝对方正的桌前，桌子像用方块小心搭成的框架，方块一个叠一个，活像演讲厅用来讲解几何原理的装置。桌上有个花瓶，盛着假花——那是模仿自然花卉的俗艳制品。背景是素色布帐，垂着的两幅布帘成了一个等边三角形空间。主人公就身处其中，姿态犹如欧几里得几何学的习题。"[4] 鲁迅在《论照相之类》一文中也描述了当时

图1 作者不详，男子画像，1920年前后（来自《中国照相馆史》）

图2 英国约翰·汤姆逊，中国人物肖像画示意图（来自《中国照相馆史》）

图3 作者不详，男子肖像照，1910年前后（来自《中国照相馆史》）

照相馆的肖像摄影，"……所照的多是全身，旁边一张大茶几，上有帽架、茶碗、水烟袋、花盆，几下一个痰盂……人呢，或立或坐，或者手执书卷，或者大襟上挂一个很大的时表……"[5]。从一些画册中记载的当时的肖像摄影来看，的确表现出刻板、整齐划一的趋同风格（如图3），民国摄影师拍摄的风景摄影相对较少。

民国时期，摄影设备有了进步，照相馆行业迅速发展、竞争加剧，各种摄影新观念交互碰撞，求新求异的各种摄影实践由此蓬勃发展。照相馆为了吸引顾客不断推陈出新，发明一些新颖、新奇的肖像效果，正如一位民国人士所言，"自摄影发明后，业此者均绞其脑力出其新思想以谋进步……"[6]。照相馆较早的实验性探索是从改变拍摄对象和拍摄场景的程式化设置开始的。

（一）通过化装追求新异效果

从古至今，衣着服饰一直被视为分辨人高低贵贱的外在标志。在等级森严的中国古代社会，服装不仅是等级的代表，且什么等级穿着什么服饰有着明确的规定，低等阶的不可向上僭越。清末民初这些旧的礼俗制度正在瓦解，照相馆提供代表不同身份的服饰，人们可以在这里穿上与自己现实身份不同的服饰，扮作某个角色，模拟特定的情节，作一次短暂的虚拟体验。

最早的化装照是慈禧的御用摄影师勋龄为其拍摄的扮观音的系列照片，因此有人称慈禧为中国cosplay艺术摄影第一人，开创了化装照的先河。后来照相馆也推出了各种化装照，包括扮成古人的古装照（如图4）、扮成洋人的洋装照（如图5）、扮作僧人或者道士的乔装照、女扮男装或男扮女装的易装照（如图6），以及戏装照等[7]。这种手法深度契合了人对另一种角色与生活充满想象和憧憬的特殊心理，是按照一定构思进行的摄影创作，虽然看起来只是比较有趣味的肖像照，但各种装束的提供和被摄者的装扮尝试实际上反映了潜意识或意识层面的观念，比如秋瑾有词"身不得男儿列，心却比男儿烈"，即用男装照明志。

这种化装后的肖像照显然抓住了被摄者对另一种生活和身份充满向往或好奇的心态，并将这种短暂的游戏般的体验永久地留作记忆，与过往中规中矩的肖像照相比，虽然同为摆拍，但新式肖像照着装与情境的虚拟性给摄影本身带入了一些游戏的趣味。且从被摄者的差异上不难看出，之前的肖像照对象以老年人为主，作为祖宗画像的替代，而新式的化装照受到年轻人的喜欢。加上这

图4 上海耀华照相馆，扮明代古装图，1904年前后（来自《中国照相馆史》）

图5 上海宝记照相馆，女子洋装与孩童水兵服图，1900年前后（来自《中国照相馆史》）

图6 作者不详，新剧家戴病蝶、高梨痕并头双影，1914（来自《繁华杂志》1914年第4期）

种摄影是通过拍摄之前的场景布置、服饰装扮和化妆后的摆拍实现的，有非常明显的人为痕迹，因此这种手法也成了后来的观念摄影家有意识地使用的创作手法之一。

（二）借助道具制造惊喜

除了直接修饰拍摄对象的化装游戏，摄影师还想出借助特定道具获得特殊视觉效果的创意手法。比如借用镜子作为道具，利用镜面映像照出多个人像。如图7和图8的人像全体照，经过镜面的反射同时展示被摄者前后左右不同角度的肖像。相比于传统一成不变的正面照，全体照提供了一种魔术般的神奇效果，即便是今天的观者似乎也能感受到拍摄者的智慧和顾客观看自己全方位肖像照时的惊奇与欣喜。

图7 上海耀华照相馆，全体照，1905年前后（来自《中国照相馆史》）

图8 上海耀华照相馆，女子全体照，1905年前后（来自《中国照相馆史》）

二、拍摄之中——由简单曝光到复杂曝光

借用镜子的全体照虽然可以同时在

三、拍摄之后——多样化的图像拼贴与组合实验

拍摄之后的实验主要通过在底片或照片上的工作来实现，"摄影蒙太奇"是其重要的手段。"蒙太奇"来源于法语单词"montage"，最早使用在建筑学中，是组合、拼接之意。蒙太奇是一个广泛适用于艺术领域的概念，它的本质在于通过组接、拼接、融合等手法，把两个或多个艺术单元结合到一起，产生超越其本身的含义[10]。上世纪二三十年代在西方艺术创作和美术设计中广泛使用摄影蒙太奇手法，其方法通常是由切割、重组以及拼贴各种不同性质或是相似元素的照片与底片，甚至是再利用某些相片以制造与原本图像内容相矛盾的图像，最后再经由冲洗或翻拍制作成无接缝的作品，有时候文字和色彩也会被加入成为作品构成的一部分[11]。民国时期的摄影师也在创作中尝试了摄影蒙太奇的手段，并加入了自己的创意甚至形成了自己的风格。

（一）底片的实验性探索

1. 集锦摄影，中国画意山水与摄影记录功能的结合

在郎静山所处的时代，反映中国风貌的摄影多为西人所为，摄影往往对准乞丐娼妓、吸食鸦片等旧中国的阴暗面，西方摄影师甚至请模特摆拍中国市井百态图。郎静山对此深感震动与不满，并下决心要拍摄出有中国文化韵味

图9 佚名照相馆，化身照——二我图，1930年前后（来自《中国照相馆史》）

图10 天津中华照相馆，化身照—分身图，1935年前后（来自《中国照相馆史》）

一张照片呈现几个自己，但毕竟还能看出镜子，且照片中的自己也只是同一状态下的不同侧面。民国前后的照相馆还流行一种分身照，可以在同一张照片里看到多个不同的自己，且真如分身术一般真实自然，即便是在数字技术发达的今天看起来也让人惊奇。有的照相馆甚至直接以"二我轩"或"二我照相馆"命名。这种在一张照片出现两个或多个同一人形象的照片当时叫"化身照"或"身外有身"照。比较流行的有鲁迅先生在《论照相之类》一文中提到的"二我图"（一人二影，一站一坐，如图9）和"求己图"（一人二影，一坐一跪）。还有一种"隐匿照"，一人持杯独饮，而杯中也有一个自己[8]。这种照片在拍摄手段上已无法通过拍摄前的摆布实现，而要靠更复杂的拍摄技巧。拍摄分身照片最常用的手段是通过左右遮挡底片法进行重复曝光。左右遮挡有两种方法，一种是"将暗匣遮盖一半，先摄一影，将已摄成的一半遮盖，再露其他一半再摄之"，同样道理也可以"兼摄三影"；另一种更方便、适用于任何镜箱和任何背景的做法是，"先用纸质的镜头盖，剪去三分之一。如果被摄者先立于右方，那么将剪去缺口之处向右，以摄右方之景，然后被摄者调到左方，即将剪去的缺口向左，而摄左方之景"，不过这种方法"镜箱不可稍有移动，露光也不得差别，否则便痕迹显露了"[9]。"隐匿图"也是通过二次曝光，先摄一个较大的瓶，后摄一个较小的人，人就在瓶中了，但这类照片的背景只能用黑色和灰色。这类照片，拍摄分身照时宛如游戏，观赏时妙趣横生，不论所求的图像效果还是拍摄的技法，都表现出一种游戏般的实验趣味。

图11　郎静山，松鹤长春，1943

图12　郎静山，古阁重峦，1936

图13　郎静山，形影相随，1950

的照片来"[12]，此后一直在摄影艺术领域寻找表现中国美的方法。他以相机代替画笔，在相纸上再现了中国画的山水意境，将中国画的高超境界融入摄影艺术之中，中国传统美学是其美学思想根源。集锦照相就是利用暗房技巧，将不同底片上的静物合成在同一张底片上。郎静山认为，一件摄影作品往往不可能每个细节都完美，若"集合各底片之良好部分，予以适宜结合，则相得益彰，非独使废片静物化为理想之境地，且足令人得更深之趣味"。在拼贴的具体手法上，郎静山非常反对广告式的粗糙拼凑，认为那种照片"或许可以成就异想天开的趣味，博人注意，令人发噱，但拼凑痕迹了然可见，若细玩味之，则味同嚼蜡……集锦照相经过作者于放印时之意匠与手术经营之后，遂觉天衣无缝，其移花接木，扭转乾坤，恍然出乎自然，迥非剪贴拼凑者所可比拟也，此

亦即吾国绘画之理法"[13]。郎静山的作品因其独创性、精湛的技艺和完美的传统画意效果被美国摄影学会会长肯尼迪誉为将中国画原理应用在摄影上的第一人，"集锦摄影"也成为一种指代特定技艺和风格的摄影流派。远近清晰、层次井然、目标显著是集锦摄影作品的显著特征，与中国山水画的散点透视法和审美意趣一脉相承。

《松鹤长春图》是用四张底片制作出来的，一张是1933年拍的黄山天都峰，一张是1934年在北平拍的松树，一张是1910年在上海六三花园拍的仙鹤，还有一张是1911年在苏州一座花园里拍的景物。1910年拍摄的仙鹤底片保存了整整33年才被利用进了画面。《松鹤长春》在1950年英国皇家摄影学会举办的影展中，被誉为这次影展中的最佳作品[14]。《古阁重峦》拍摄于1936年，也是利用多张底片的素材拼接，松枝、楼

阁、深山的摆布十分和谐，使得画面呈现出中国画散点透视的观感，意境极为幽远静谧，是一幅画意摄影的佳作，作品上的题识"静山集锦"和印章使作品的中国画意味更加浓郁。《形影相随》也是用同样的手法创作的。

2. 立体浮雕式拼贴，拿来主义与本土化创新

骆伯年是民国时期一位极富热情和实验精神的业余摄影师，他很关注西方流行的摄影方法，并孜孜不倦地探索和实践多样的摄影方式。1935年《科学画报》刊载了一篇介绍国外摄影家偶然发现的能让照片成浮雕样立体效果的方法[15]，第二年骆伯年就在《飞鹰》杂志发表了一幅构图考究、成像清晰的立体浮雕摄影作品《兰江晚泊》。

浮雕照的制作方法是先拍摄一张清晰的负片，定影冲洗后把负片放在一个片框内，在上面叠放一张未曝光的

图14　作者不详，立体浮雕效果照片示意图，1935年左右（来自《科学画报》1935年第9期）

软片、用夹子夹好，然后把片框翻过来（即已制作好的负片朝上），然后用火柴或小白炽灯通过负片对下面的软片进行曝光，得到一张正片。然后把正片放在负片上，让两张胶片的画面相合，然后再稍微将正片向一边移动一点距离，使两片中的相同线条不完全密合。将错位重叠的正负片作为一张底片进行冲洗，就能得到立体的浮雕效果[16]。尽管这是一种源自国外的方法，但我们看到骆伯年的《兰江晚泊》不仅呈现出完美的立体浮雕效果，画面同时带有浓郁的中国山水画的意境，两者完美结合，相得益彰。

（二）照片的拼贴实验

1. 抽象拼贴，从记录内容到追求形式美感

大概是受正片负片同时使用以及当时流行的拼贴手法的启示，骆伯年又自创出一种全新的万花筒式的拼贴方式。具体方法是用一张底片的正面与背面各印放出四张照片，在照片中选取关键的视觉核心，裁切成八个等腰直角三角形，再把这八个三角形两两相对，外轮廓拼合成一个规则的正方形[17]，内部则是米字形对称的万花筒般的效果。这种独具个人风格的抽象拼贴在风格上明显区别于画意派和集锦摄影的朦胧氛围，画面呈现出强烈的形式主义风格。被拼合的图像元素大多都是生活中被忽视的景或物，如植物的树枝、叶脉、台阶、栅栏投影等，但拼合后原来的具象削弱了，图像因线条的重复和对称变成了抽象的光影构成[18]。有人评价其技术中包含了对曝光、底片分层、底片冲洗和拼贴进行的实验，表明其对摄影的兴趣已经超越了使用其单纯记录功能的层面，而进入了对摄影非表现性功能的探索和对于媒介本身的表现过程[19]。图16-图19四幅作品都是骆伯年用拼贴手法创作的。

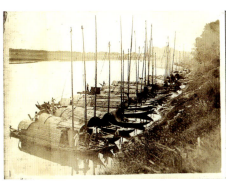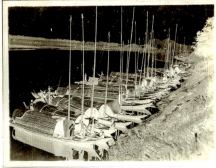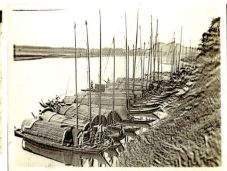

图15　骆伯年，兰江晚泊，1936年（左为正片，中为负片，右为立体浮雕效果照片，来自色影无忌网站http://vision.xitek.com/）

图 16　骆伯年，无题，1930-1940年

图 17　骆伯年，无题，1930-1940年

图 20　黄仲长，如此天堂，1933年
（来自《时代》第4卷第1期封面）

图 18　骆伯年，无题，1930-1940年

图 19　骆伯年，无题，1930-1940年

（来自中国摄影家协会网站 http://www.cpanet.org.cn）

图 21　陈嗣德，疾驰，1932年
（来自《时代》第3卷第3期封面）

2. 都市和政治拼贴，从记录转向主观表达

民国时期，摄影蒙太奇手法在西方美术设计中广为使用，《时代》画报的封面和内页插图中也大量使用了此类手法，主题多为对都市景观和时政现象的讽喻。图20为《时代》画报1933年3月号的封面，一位身着旗袍的摩登女子手抱双膝坐在上海摩天大楼的屋顶上面，女子的比例与身后建筑物的比例明显不符合现实，带有明显的拼贴痕迹，但恰是这种不合比例突出了创作人的意图，成功地将读者注意力的焦点引导到人物与背景的关联上，引发读者对"天堂"意味的联想。图21也使用了同样的手法，经剪贴放大的摩托车尤其是冲出正常边框线的前轮，加强了摩托车扑面而来、呼啸欲出的力量与动感，给人非常强烈

图22 作者不详，无题，1933年
（来自《时代》画报1933年4卷第5期）

图23 作者不详，无中生有
（来自《良友》第95期）

的视觉冲击感。

图22是《时代》画报的编辑用郎静山先生的人体摄影与日本军人的一张图片拼贴出来的作品，将两个对比极端的形象结合在一起，少女的原始图像顿时转化成一个表意符号，成了受辱受难者的象征，整幅画面充满了强烈的隐喻意味，让图片阅读者不由升起强烈的对家园遭侵犯、家人被凌辱的悲愤情绪。

《无中生有》是《良友》第95期刊登的一组时政拼贴，通过剪切国内外名人的头像贴在有特定场景的图片上，重构画面来讽刺时政、娱乐大众，如"罗斯福领导饥饿队伍游行示威""戴季陶吃荤""溥仪督率义军攻打伪军""斯大林与希特勒握手言欢"等。

除了这些作为摄影创作的拼贴，还有一些由杂志编辑对摄影作品排版形成的拼贴，如陈嘉震的《上海之高阔大》，虽然是由独立编排的一组照片构成，但编排方式又不是四平八稳的，有的照片是完整的，有的经过了裁切，有的剪成被摄事物轮廓的形状，尽管这些作品是杂志编辑在摄影基础上的再创作，但这种编排形式客观上生成了一种新的图像呈现经验。民国时期的画报中这种编排一组照片用以表达一种观点的做法十分常见。

对照一下同时代西方的摄影潮流，正是反传统艺术观的达达主义盛行的时候，以断裂、重组、融合为特征的拼贴手法成了达达主义精神内涵有力的表现形式之一。民国时期的中国摄影人显然深谙其精髓，并创造性地加以运用，借以表达个人在时代变革之下的所感所思。有评论者对这些实验性的探索予以高度的评价，认为"《时代》画报的编辑在此（借用郎静山人体摄影的拼贴）呈现了当代中国摄影艺术中最前卫的概念"[20]，尽管与现代的合成技术相比这种拼贴翻拍技术不够成熟，制作也略显粗糙，但这种对摄影形式的探索走在了

图24 陈嘉震，都会的刺激，1934年
（来自《良友》1934年第85期）

图25 陈嘉震，如此上海：上海之高阔大，
1934年（来自《良友》1934年第88期）

图26 作者不详，北平的幌子，1933年（来自《时代》画报1933年第4卷第5期）

图27 邵洵美，自制夫妇漫影，1928年

图28 宝记照相馆，欧阳慧锵肖像，1923年（来自《摄影指南》）

时代的前列，几乎与西方同步发展[21]。

3. 照片与手绘结合，有摄影介入的早期综合艺术

民国时期的画报很多会刊载摄影作品，且有些编辑是美术出身的摄影爱好者，在西方二三十年代的出版工业中照片与插图结合的手法非常流行，受此影响，国内画报中使用照片与插图结合的手法也十分常见。这类作品多出自画报编辑之手，这种将摄影与插图结合的方式在当时不啻于一种颇具反叛意味的图像游戏，具有强烈的以图像言说的观念意味。比如图26《北平的幌子》，作品中汇集了大量北平店铺招牌的照片，作品下方画了两个漫画的人物，一个是满脸堆笑手推销兜售状的商人，一个是大鼻子洋人的背影。1933年年初正值国民政府从北平南迁，国民党奉行"攘外必先安内"的政策，被民众斥为出卖国家利益的"卖国贼"，这一作品有借"幌子"一语双关隐喻当局的意味。

图27是《时代画报》的发行人邵洵美1928年结婚时为纪念他与妻子盛佩玉的结合制作的漫画加摄影的作品——《邵洵美自制夫妇漫影》。作品剪下两人真实的照片头像，贴在一张手绘的漫画上。拼贴完成的作品呈现的视觉效果是，创作者伸出手去抱住太太，他以这个动作表示自己是婚姻中主动的追求者。更具独特意味的是漫画中两人都身着女装，身体丰腴，映衬在城市背景之中，这种打破当时照相馆拍摄结婚照片陈套的做法以及作品中精心设计的细节都在有意识地传递着创作者对婚姻的看法。另一幅民国摄影家欧阳慧锵在他撰写的《摄影指南》书中的自拍肖像也是类似的风格，将摄影肖像与插图式的背景结合。有评论者认为，这种创作手法将摄影和传统的漫画美术形式融合在一起，颇具现代性[22]，邵洵美和欧阳慧锵的作品则可看作自拍摄影的形式之一。

上述三种照片的拼贴实验大大拓展

了摄影的功能，在此之前，摄影的功能仅限于忠实记录和呈现对象，都市和政治拼贴赋予摄影言说的功能，可以通过图像的选择、组合甚至仿真的篡改来表达主观的思想、立场和态度。

四、结语

"实验"是科学研究领域的基本研究方法，其本质含义就在于根据一定的假设有意识地人为操纵、控制一些变量，验证实现某种预期的结果。民国时期不论是照相馆的商业摄影还是个人摄影爱好者，都表现出强烈的有意识地求新、求异、求个性、求独特趣味的实验精神，在实践领域回应了当时文化界对于摄影的创造性和机械复制性之争、为社会的摄影和为艺术的摄影之争、摄影对美的追求和实用技艺之争、具象与抽象之争、清晰与模糊之争等议题，在多个方面为后来的摄影创作开创了新方向。

首先，民国摄影实验性探索在广度上涉及摄影创作全程中可人为操纵的各个技术环节，有意识地尝试或无意识地开启了诸多摄影创作的新手段，比如人像摄影中的置景、装扮与摆拍，遮挡法多次曝光和叠加法多次曝光，摄影蒙太奇手法等。

其次，民国摄影触及摄影观的变革，拓展了人们对于摄影功能的认识。民国摄影人的实验性探索超越了摄影基于机械原理的精确记录功能，在摄影作为视觉审美的形式表现功能和作为思想表达的符号语言功能方面作了初步的尝试，开启了摄影作为艺术创作手段与思想传播工具的新方向，为摄影在中国作为独立艺术门类以及摄影的多元化发展奠定了基础。

再次，创造性地将摄影与文字、漫画等其他艺术形式相结合，虽然当时并非有意识地作为摄影创作的手段，但摄影实践本身从今天的视角来看蕴含着摄影与其他媒介结合的综合艺术意味。

本文仅按照摄影创作工作的时间序列对民国时期摄影中表现出来的实验性探索进行了大致分析。事实上，民国摄影前辈的实验性探索还有更丰富的表现，比如叶景吕先生从26岁开始到88岁去世之前一直坚持每年拍一张肖像照，62年几无间断。就其仪式般的坚持性而言，将其视为持续一生的行为实验也绝非不可，摄影不仅成了个人生命史的记录工具，也映照出六十多年来中国社会与时代的变迁。此外，还有在设备和材料方面的实验性探索，比如有"民国全能摄影人"之称的张印泉不仅精通摄影技法和摄影艺术，还致力于摄影技术的科学研究，自己改制相机和镜头；精通摄影和机械制造的钱景华用了近两年的时间成功研制出中国第一台可以用于拍摄长幅照片的360度转机摄影机，并申请了专利。他们身上表现出来的实验性探索精神着实令人钦佩，也是非常值得去研究的一个主题。随着民国时期文献资料的查阅越来越便捷，愿更多的同行一起关注民国时期的摄影，共同挖掘民国摄影中那些独具创意却被历史尘封或隔断的创作线索。

注释：
[1] 陈丹青谈民国范儿[J]. 新周刊，2010(330).
[2] 臧雪. 实验艺术的"实验性"[J]. 美术观察，2015(8):131-131.
[3][17][18] 毛卫东. 骆伯年:民国业余摄影师的影像实验[J]. 中国摄影，2015(2):13-14.
[4] 杨威. 清末民国(1845-1949)照相馆人物布景摄影研究[D]. 中央美术学院，2013.
[5] 鲁迅.论照相之类，祝帅，杨简茹. 民国摄影文论[M]. 中国摄影出版社，2014:37.
[6] 天虚我生. 家庭常识汇编(第叁集):第四部:工艺,第三类:化身照相:化身照相法[J]. 家庭常识，1918(3)3 :58.
[7] 仝冰雪. 中国照相馆史[M]. 中国摄影出版社，2016:197-205.
[8] 仝冰雪. 中国照相馆史[M]. 中国摄影出版社，2016:208.
[9] 人生. 摄化身照与变幻照[J]. 摄影画报，1935(37):8-9.
[10] 林雨书. 摄影中的蒙太奇[D]. 中国美术学院，2013.
[11] 周韧. 论蒙太奇对纪实类摄影表达方式的影响[D]. 上海师范大学，2010.
[12][13] 张涛. 绝世风华——郎静山的光影一生[J]. 老年教育:书画艺术，2010(3):66-67.
[14] 丁彬萱. 摄影大师郎静山[M]. 上海画报出版社,1990
[15][16] E.M.W. 科学新闻-照相立体化[J].科学画报,1935(9):346.
[19] 董晓安，骆伯年. 骆伯年:三种研究路径[J]. 中国摄影家，2016(8):58-63.
[20] 陈学圣. 摄影在传播时代——从民国期刊看摄影的发展[J]. 美术馆，2009(1):75-97.
[21] 刘慧勇. 民国纪实摄影之推手——《良友》画报与民国纪实摄影的发展[D]. 浙江师范大学, 2012.
[22] 顾铮. "另类"的民国表情——民国肖像摄影野史[J]. 书城，2009(1):51-59.

(栏目编辑　朱　浒)

意指链的断裂和重构
——机械图像时代背景下现代性绘画的意义探究

高中华

(江苏师范大学美术学院，江苏徐州，221116)

【摘　要】在机械图像时代背景下，绘画的再现性功能逐渐被照相、摄影所取代，然而，关于"艺术终结"的预言并没有如期实现。面对机械与信息技术愈加发达的现实背景，本文针对当代绘画，通过对格林伯格现代主义理论及批评的梳理分析，尝试对现代性绘画的意义进行探讨，并为绘画艺术的意指链的重新构建提供新的视角。

【关键词】格林伯格　现代主义　康德　杜尚

作者简介：
高中华（1971—），女，山东蒙阴人，江苏师范大学美术学院副教授，硕士生导师。研究方向：油画（表现绘画研究）。

20世纪以来，艺术史家、艺术理论家们就致力于对机械图像时代背景下绘画意义进行探究。自印象派以来，绘画的再现性功能逐渐被照相、摄影所取代，作为再现性的绘画逐渐脱离了时代的舞台，黑格尔提出绘画走向终结的理论。时至今日，"艺术终结"的预言并没有在本世纪实现，艺术的领域也并没有被哲学所侵占，当代艺术仍然存在且继续发生，并呈现多元化的发展趋势。艺术开始朝向更加主观性、主体性的领域迈进，在此基础上对"艺术是什么"的思考，再一次被提上了日程，成为关注当下艺术和未来艺术的焦点话题。

"机械图像时代"这个概念源自于本雅明《机械复制时代的艺术作品》一书，指向现代性下，一种照相与摄影对艺术与艺术母题的复制行为。本文试图在这样的背景下对现代性绘画进行分析，绘画作为一种艺术行为，对它的定义是否发生了转变，而这样的转变又产生了何种意义。本文通过对几种理论的分析，试图对现代性绘画的意义进行探究，并为绘画艺术的意指链的重新构建提供新的视角。

一、灵韵的远逝与意指链的断裂

在大工业时代背景下，本雅明是较早发现艺术作品意义改变的理论家。在《机械复制时代的艺术作品》中指出："完全的原真性是技术复制所达不到的。"[1]本雅明认为机械复制对艺术作品的应用就是对艺术品"光韵"的丧失，复制品取代了原作的原真性，传统的感知体系遭到破坏。什么是光韵，本雅明认为可见距离下物的显现，既有距离但又不能脱离视界的范围。实际上，机械的复制造成了"贴近之物"的丧失，视觉作为一种凌驾于诸觉之上的官能，有别于19世纪以前的感知体系。

19世纪前西方社会普遍把视觉与其他诸觉看作一整套联结的整体。康德认为："表象的杂多可以在单纯感性的、亦即只是接受性的直观中被给予，而这种直观的形式则可以先天地处于我们的表象能力中，它不过是主体接受刺激的方式而已。"[2]在这里，"杂多"即意味着对多种官能的合理使用，而知性则永远处于中立、客观的自然领域之中，并担任仲裁官的角色。自文艺复兴至19世纪以来，康德哲学普遍反映对于视觉官能与其他诸官能之间的关系，有别于机械图像时代对于生理学领域对身体的应用，知觉作为一种纯粹性成为康德哲学理性认知的依据。从历史观思考，无疑19世纪以前对多种官能的合理使用是艺术作品保持原真性的基础，体现了艺术作品作为该场域下可靠性的体现。

因此，本雅明认为："一件艺术作品的独一无二性是与它置身于其中的传统关联相一致。"[3]作者把艺术作品的起源看作是一种宗教仪式性的膜拜价值。当18世纪一位虔诚的基督徒走进西斯廷礼拜大厅之中时，仰望天穹之上米开朗基罗的《创世纪》，对这位基督徒而言这样的画作意味着一种膜拜性的神迹。但随着机械

图像时代的来临,膜拜价值转换成展示价值,复制性的"观看"成为一种丧失光韵的行为,使作品获得展示价值。

所以,以19世纪为转折点,本雅明认为艺术作品的功能发生了转变,而这种转变伴随着灵韵的远逝与意指链的断裂。绘画的叙事性与再现性被机械复制的图像所取代,对摄影范畴的排斥成为现代主义绘画的主要旋律。以至于,"绘画"概念的能指不再符合当时人们的一般认知,并以现代主义的姿态拒绝古典时代的绘画范畴。通过强调绘画本身的媒介,进而区分原真性与复制品之间的关系,使之成为绘画艺术重获新生的关键。这意味着现代主义绘画的任务就是重新构建机械复制所造成的"灵韵远逝"的断裂,使艺术作品重获价值。

二、格林伯格和抽象表现主义绘画理论分析

格林伯格是20世纪美国最重要的艺术批评家,是现代绘画理论的集大成者。70年代以来,他及其追随者带来的关于现代绘画的理论在西方影响很大。格林伯格和他的抽象表现主义绘画理论贡献之处在于其提出了现代主义绘画的基本属性:平面性、媒介性和纯粹性,即强调绘画的视觉性和形式的特征。

首先,格林伯格认为绘画区别于其他艺术范畴的基础在于对平面性的把握。"马奈的作品径直表明他们是被画在表面上的,因而他的作品可以是现代主义绘画的发轫之作,由于马奈的感召,印象主义者断然抛弃了底色和上光油,使眼睛对颜料管中的色彩深信不疑"[4]。在《现代主义绘画》里,格林伯格强调马奈绘画中浮于表面,忽视透视笔触和颜料这一特点,突出了绘画的平面性。格林伯格表示,平面性是现代主义绘画独一的固有属性,借由平面性的基础,才能表达绘画其他的独特属性,如媒介、形状等。因此,通过平面性,格林伯格拒绝了绘画领域中所有属于雕塑的范畴,从而达到绘画对视觉的纯粹性表达。

格林伯格认为客观再现本身并没有拒绝现代主义绘画的固有属性,绘画只是需要视觉系统的独立运作,防止其他诸觉对视觉的侵犯。但这并不意味着格林伯格拒绝对本雅明所言"灵韵丧失"的拯救,相反运用视觉系统对绘画固有领域的保证,现代主义绘画重新构建了新的价值意义。

其次,格林伯格在《前卫与庸俗》一文中对现代主义绘画的媒介性进行了强调,认为现代主义绘画的意义是抽象的表现,绘画的抽象性来自于媒介和形式。"诗人或艺术家在将其兴趣从日常经验的主题材料上抽离之时,就将注意力转移到他自己这门手艺的媒介上来"[5]。因此,作者认为对媒介的强调是前卫艺术有别于庸俗艺术的关键。格林伯格反对精英化的古典艺术和学院艺术,也不喜欢工业化以来的流行艺术和大众艺术,他认为这些都属于庸俗的艺术,而具有形式主义特征的抽象艺术是取代庸俗艺术的前卫艺术,这样的艺术具备了知识分子对绘画理性的反思,是一种排除外界干扰的对绘画本体的重新考量。

"让我们举个例子,来看一看一个麦克唐纳提到过的无知的俄罗斯农民,带着假定的选择自由站在两幅画面前,一幅是毕加索的,另一幅是列宾的……"[6]格林伯格通过列举列宾和毕加索两人的绘画,来区分再现性绘画和现代主义绘画。农民通过列宾绘画所欣赏到的东西与有教养的观众去观看毕加索的绘画直观上是一致的,但有教养的观众在毕加索的绘画中,却能通过主观性思考得到最终价值观的认可。通过对媒介的强调,如果受众本身参与到绘画作品的主观形式之中,获得了与庸俗艺术截然不同的文化价值观,即可以达到"人人都是鉴赏家"。

因此,对于绘画而言对叙事性再现的强调转变为对再现本身的强调,格林伯格重新定义了现代主义绘画的艺术史。"前卫文化是对模仿的模仿——事实上是对自我的模仿——这既不值得赞美,也不值得批判"[7]。格林伯格延续了康德以来的形式主义理论和自我批判立场,通过康德的哲学思想企图建立起现代主义的美学文化,以达到对理性的把握。可以看出,抽象表现主义绘画拒绝对其他领域的涉及,通过对媒介性的强调,继而保护绘画作为区别于机械图像对绘画原则性破坏的价值意义。

最后,在纯粹性上格林伯格所强调的是两个方面的纯粹性。一方面是视觉系统对绘画领域的纯粹性;另一方面是哲学上强调绘画本身的纯粹性。前者在

视觉方面的纯粹性根基是建立在媒介性、平面性的基础之上，只有通过绘画领域对其他艺术媒介与叙事性的驱除，才能达到视觉系统对绘画领域纯粹性的表达。

三、现代主义绘画理论的终结与当代艺术的转向

格林伯格现代主义理论的终结可以从三个方面进行阐述。通过对现代主义的重新解构，揭示机械图像时代背景下的绘画意义。

首先，从艺术史上来讲，现代主义理论不能覆盖所有的艺术现象与风格。

不可否认，现代绘画的去文学性，是绘画朝向自身探索的深入化，但是如果现代绘画割裂与其他艺术和社会的关系，必将会沦为"为形式而形式"的艺术。鉴于这一点，阿瑟·丹托对格林伯格的现代主义理论提出自己的观点："重要的是，如果格林伯格的说法正确，那么，现代主义的概念不仅仅是一种风格时期的名称，它开始于19世纪的后30年，同样，样式主义作为一种风格时期的名称开始于16世纪的前30年：样式主义画家出现在文艺复兴之后，它之后是巴洛克，而巴洛克之后是洛可可……我认为，现代主义并不是以这方式出现在浪漫主义之后，或不仅仅是；它标志着上升到一个新的意识层面，是作为一种非连续性反映在绘画中的，差不多好像强调模仿的再现变得不再重要，而对再现的手段和方法进行反思倒重要起来。"[8]

在上面的论述中，丹托对格林伯格所构建的现代主义绘画史进行了批判。现代主义绘画与巴洛克、洛可可或新古典主义绝不能等同看待，现代主义艺术在认知上被割裂开来。如果以传统的艺术史学家将艺术史放在文化史中看待的视角来看，可以认为现代主义绘画与资产阶级意识形态的关系被格林伯格割裂了。但是阿瑟·丹托也有着自己的理解视角，他在《艺术的终结》一文中提出："生活在历史中曾经是多么荣幸的一件事啊！但是我一点一点地感受到摆脱了艺术史的羁绊该是多么让人心醉的事……我们不再因为历史而成为那样的人，而是历史由我们来创造。"[9]丹托乐观地强调了我们所处时代的多元与宽容，在他的《普通物品的转化》一文中，提出将普通物品赋予意义后就可以使其成为艺术品。美不再是艺术家专属的东西，某种意义上所有人都可以创造艺术，人人都可以是艺术家。

当下艺术的纷繁复杂的状态，正如丹托所言，乐观来说是多元，也可以说是无标准、无方向的，是美学标准和艺术的典型性消失后的一种状态。

除了丹托，其他理论家也从绘画本身对格林伯格提出质疑，德·迪弗企图通过现代主义绘画的准则去瓦解格林伯格的现代主义理论。"在这个过程里，被牺牲掉的是格林伯格意义上的现代主义绘画，这种现代主义绘画的特殊性根据其特定的历史得到界定，而这种历史实际上逐一摒弃绘画的每个惯例，并终止于斯特拉的黑色画或者通常的单色画。"[10]对于现代主义平面性而言，空白画布作为平面性的最终底线，那是否意味着在斯特拉的黑色画或者单色画之后，人们的判断也就没有了依据，格林伯格的现代主义宣告破裂。将绘画的平面性提高到最高层面是十分危险的，过度地宣扬绘画的前卫性和现代性特征，也是对绘画写实性的一种贬低，这也是不公允的。

迈克尔·佛雷卓德在1966年对斯特拉的极简主义艺术写了批评文章。在《形式之为形式：斯特拉的不规则多边形》[11]中认为，格林伯格的现代主义理论本身充满了悖论。除空白画布以外，任何笔触和喷漆都会造成一种新的错觉主义的生成，对空白画布的添加都会造成视觉上深度的暗示，即导致现代主义绘画的最终作品形态是空白画布。而对媒介性的强调也会导向对实在性的把握，而迪弗与佛雷卓德的观点不谋而合。他认为"早期的极简主义在格林伯格的地盘上与格林伯格战斗，他们把绘画推进到第三维度，这些作品确实在三维中变成了物品"[12]。迪弗企图通过作品的媒介性转向对现成品的把握，以现成品为艺术恰恰是格林伯格一直反对的，而这是格林伯格的现代主义理论所预料不到的。

四、德·迪弗的"审美判断"与意指链的重构

在1917年的纽约军器库展览上一个

名字叫做《泉》的小便器和其他的绘画作品放在一起展览，并被记录在案，自此"艺术"的领域获得扩大，现成品进入了艺术的范畴之中。但康德认为，纯粹的审美是无利害的，是建立在与日常生活的差异之中的，而杜尚通过一个小便器挑战了这样的观念，而事实上得到的答案也是惊人的，通过对体制的运营这个小便器获得了艺术的专名，这意味着艺术（包括绘画）何为或者说艺术与非艺术的区别得到重新思考。

丹托认为当代艺术是一种混乱的状态，具有一种绝对的自由性并拒绝任何历史的艺术边界，哪里拥有界限哪里就被打破。但在《杜尚之后的康德》[13]一文中，后现代理论家德·迪弗认为，格林伯格的现代主义理论和后现代艺术的发展是产生关联的。

一方面，上文中也有所表明，他认为通过艺术作品的媒介性转向对现成品的把握，而这也导致了西方传统美学理念的破坏。迪弗说："由于艺术品注定只能由符号构成，由于'艺术'这个词注定也是个符号，所以艺术所呼唤的普遍赞同也只能停留在隐喻的栏杆前，似乎是一个可望而不可即的东西，一个在符号的队伍中奔跑不停的符号。"[14]这样的论述再次开启了"艺术是什么"的疑问。

另一方面，迪弗把格林伯格的现代主义放置到一个更大的背景中去阐述，认为现代主义的理念不是如同18世纪的唯美主义一样脱离实践，而是企图通过对前卫艺术的熏陶而远离庸俗艺术，从而使全民都具有较高的修养和鉴赏能力，即"人人都是鉴赏家"的乌托邦信仰，这也是启蒙教育的产物。而格林伯格的错误在于过于依赖对纯粹乌托邦信仰的构建，因为迪弗认为艺术是一个"专名"并不是"共名"，也就是说我们秉承自文艺复兴以来的人文主义信念，但却低估了资产阶级政治文化环境对人的影响。

通过对康德美学的分析，迪弗企图使格林伯格与杜尚产生某种关联。"人们必须把共通感（Sensus Communis）理解为一种共同的感觉的理念，也就是一种评判能力的理念，这种判断能力在自己的反思中（先天地）考虑到每个别人在思维中的表象方式，以便避开那将会从主观私人条件中对判断产生不利影响的幻觉，这些私人条件有可能会被轻易看成是客观的"[15]。这表明，康德认为我们的共通感不是建立于政治环境、性别身份或者别的因素之上，而是人类本身的"和善"。也就是说，格林伯格相信每个人都具有来自于人类本身的向善性，建立在这样的情感之上，即"人人都是鉴赏家"。

但是迪弗认为，从现代主义到后现代主义的过渡，即在结构主义的语境中，趣味遭到了剥夺。"在面对与这些重要个案有关的历史记录时，我们必须与康德分离，而这是非常重要的，因为它能帮助我们理解，何以历史记录会强烈地支持'这是艺术'这一主题（当涉及现成品的时候，或者在涉及库尔贝、马蒂斯，或者任何诸如此类的个案的时候），这是一个审美判断，却不一定是一个趣味判断"[16]。这意味着"这是美的"转变为"这是艺术"，但这并不意味着杜尚与康德的决裂，杜尚承接着康德对于共通感中"向善"的情感理念。即从格林伯格"人人都是鉴赏家"转变为杜尚（借约瑟夫·博伊斯之口）"人人都是艺术家"的信念。

结　语

总而言之，本文通过对格林伯格现代主义理论及批评的梳理分析，尝试对现代性绘画的意义进行探讨。第一，通过对艺术作品中"灵韵"的远逝、原真性的丧失，明确机械图像时代下绘画意指链的断裂。这意味着视觉与其他诸觉的联结模式发生转变，传统审美价值的崩塌，同时这也为格林伯格的现代主义理论提出历史使命。

第二，借由对格林伯格现代主义基本属性：平面性、媒介性、纯粹性进行阐述，企图重新构建艺术的意指链。这表明现代主义理论对艺术独一属性的加固而拒绝其他艺术范畴的侵袭，即古典绘画到现代主义绘画的过程就是借助于对雕塑属性范畴的不断驱逐而实现，绘画实现了对本体独立精神的观照。但是对于绘画中的视觉性的评判，格林伯格并没有给出相应的标准，使得抽象表现主义走向狭窄的视域。如果绘画失去了再现性和情感性依托，而成为形式、媒介的纯粹的理念显现，那么现代绘画

最终会变成僵化的程式的模式，孤立无援。

第三，借助阿瑟·丹托和德·迪弗的艺术理论对格林伯格的现代主义进行批判，从艺术史、现代主义本身和意识形态等多个角度对现代主义理论进行解构。从艺术史角度分析，现代主义理论并不能总结出一般性、普遍性的艺术规律；从现代主义本身的准则来看，对平面性的强调自空白画布后走向了终结，而对媒介性的强调也止步于实在性本身。

第四，通过对《杜尚之后的康德》进行分析，尝试把现代主义绘画与后现代艺术放置在更大的范畴中，对现代性绘画的意指链进行重构。这表明康德与杜尚在共通感上是一种承接关系，这无疑扩大了艺术的视野，也为现代艺术走向后现代架起了桥梁，获得了一种较为合理的解释，对现代性绘画意义的探究获得了新的视角与启示。

注释：

[1] [德]瓦尔特·本雅明. 机械复制时代的艺术作品[M]. 王才勇, 译. 北京：中国城市出版社, 2002:8.

[2] [德]康德. 纯粹理性批判[M]. 邓晓芒, 译. 北京：人民出版社, 2004:87.

[3] [德]瓦尔特·本雅明. 机械复制时代的艺术作品[M]. 王才勇, 译. 北京：中国城市出版社, 2002:15.

[4] [美]克莱门特·格林伯格. 激进的美学锋芒[G]. 沈语冰, 译. 北京：人民大学出版社, 2003:205.

[5] [美]克莱门特·格林伯格. 艺术与文化[M]. 沈语冰, 译. 广西：广西师范大学出版社, 2015:7.

[6] [美]克莱门特·格林伯格. 前卫艺术与庸俗文化[J]. 沅柳, 译. 世界美术, 1993:2.

[7] [法]蒂埃里·德·迪弗. 杜尚之后的康德[M]. 沈语冰, 张晓剑, 译. 南京：江苏美术出版社, 2014:171.

[8] [比]蒂埃里·德·迪弗. 杜尚之后的康德[M]. 沈语冰, 张晓剑, 译. 南京：江苏美术出版社, 2014:171.

[9] [美]阿瑟·丹托. 艺术的终结之后[M]. 王春辰, 译. 南京：江苏人民出版社, 2007:14.

[10] [比]蒂埃里·德·迪弗. 杜尚之后的康德[M]. 沈语冰, 张晓剑, 译. 南京：江苏美术出版社, 2014:171.

[11] [美]迈克尔·佛雷卓德. 艺术与物性[M]. 沈语冰, 张晓剑, 译. 南京：江苏美术出版社, 2013:93.

[12] [法]蒂埃里·德·迪弗. 杜尚之后的康德[M]. 沈语冰, 张晓剑, 译. 南京：江苏美术出版社, 2014:180.

[13] [法]蒂埃里·德·迪弗. 杜尚之后的康德[M]//艺术之名：为了一种现代性的考古学. 秦海鹰, 译. 长沙：湖南美术出版社, 2001.

[14] [法]蒂埃里·德·迪弗. 艺术之名：为了一种现代性的考古学[M]. 长沙：湖南美术出版社, 2001:25.

[15] [德]康德. 判断力批判[M]. 邓晓芒, 译. 北京：人民出版社, 2002:135.

[16] [比]蒂埃里·德·迪弗. 杜尚之后的康德[M]. 沈语冰, 张晓剑, 译. 南京：江苏美术出版社, 2014:245.

（栏目编辑　朱浒）

从顾恺之"传神论"看东晋佛玄思想在艺术领域的融合

雍文昂

（中国艺术研究院，北京，100029）

【摘　要】魏晋南北朝时期，顾恺之提出了对后世绘画理论影响深远的"传神论"命题，而这一时期，正是我国历史上佛学与玄学思想互渗、合流的重要阶段。从顾恺之生平对佛学、玄学的接触情况出发，可以发现影响其画论观念的佛玄思想比重，并从而探讨其时佛玄思想在艺术领域的融合情况。

【关键词】顾恺之　传神论　东晋　佛玄思想　融合

作者简介：
雍文昂（1981—），女，中国艺术研究院助理研究员，北京大学艺术学院文学博士。研究方向：宗教美术与美术史。
项目基金：本文系文化部文化艺术科学研究项目"六朝艺术聚落的形态体系与地域流变研究"（项目编号：15DA05）阶段性成果。

唐代张怀瓘在评价六朝画家时曾说："张（僧繇）得其肉，陆（探微）得其骨，顾（恺之）得其神。"又说："神妙无方，以顾为最。"[1]可见，顾恺之绘画给人的感受是以"得神""神妙"为最主要特点的。而从顾恺之自身的传记资料以及画论著述来看，则可知其绘画之中所展现出的这种"神""妙"，其实已在他的思想中自觉。换言之，即顾恺之在图画之时已有意地追求了"神""妙"的艺术境界（图1、图2）。如《世说新语》记云："顾长康画人，或数年不点目精。人问其故，顾曰：'四体妍媸，本无关于妙处，传神写照，正在阿堵中。'"[2]又如顾恺之在其画论中所言："以形写神而空其实对，荃生之用乖，传神之趋失矣。"[3]都可见他对于"传神"之于绘画的意义已认识得非常明确，并把"传神"作为绘画中一项最不可缺失的要素。然而，正如顾恺之所言："凡生人亡有手揖眼视而前亡所对者。"顾恺之在画论中所提出的"传神论"，也同样不会是"空其实对"的言说。笔者认为，顾恺之"传神论"的提出，正是在两晋时期人们对于"形""神"关系的辨析基础上形成的，而这种"形""神"关系的辨析，则又体现着佛学与玄学思想在艺术领域的相互融合。

一、顾恺之对玄学的多方接触

作为魏晋南北朝时期最主要的思潮流派之一，玄学对文艺领域所产生的影响可谓相当显著。从顾恺之的生平结交来看，其对于玄学的接触，来自于多个方面，而玄学对于其画论观念的形成，起到了举足轻重的作用。

正如田余庆在《东晋门阀政治》一书中所言："两晋时期，儒学家族如果不入玄风，就产生不了为世所知的名士，从而也不能继续维持其尊显的士族地位。东晋执政的门阀士族，其家庭在

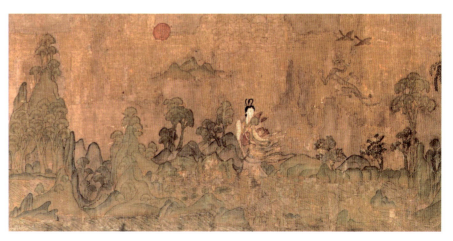

图1　晋　顾恺之《洛神赋图》（局部）绢本设色　27.1cm×572.8cm　现藏北京故宫博物院

什么时候、以何人为代表、在多大程度上由儒入玄，史籍都斑斑可考。他们之中，没有一个门户是原封未动的儒学世家。东晋玄学一枝独秀，符合门阀政治的需要。"[4]顾恺之所处的无锡顾氏家族亦是如此，据《补晋书艺文志》载："难王弼易义四十余条（顾悦之），谨按见宋书闵康之传（在隐逸传）。谨案：'闵传言：晋陵顾悦之难王弼易义四十余条，康之申王难顾，远有情理。'（考悦之，字君叔，曾为扬州别驾，见《世说》言语篇注，顾恺之父也。）"[5]可见，作为门阀士族之后，顾恺之的父亲顾悦之就曾有批驳王弼易经注解的四十余条评论，虽然现今已不可见，但从中仍能大略推断出顾悦之对玄学早已有过接触。

此外，顾恺之一生当中所任职的两处幕府，也均是玄学名士一时汇聚之地：首先，据《世说新语·文学》篇所记："殷（浩）中军为庾（亮）公长史，下都。王（导）丞相为之集。桓（温）公、王（蒙）长史、王（述）蓝田、谢（尚）镇西并在。丞相自起解帐带麈尾，语殷曰：'身今日当与君共谈析理。'既共清言，遂达三更……明旦，桓（温）宣武语人曰：'昨夜听殷、王清言，甚佳；仁祖亦不寂寞；我亦时复造心；顾看两王掾，辄翼如生母狗馨。'"[6]可知桓温在其尚未握有重权之前，就曾受邀参与过规格很高的玄学清谈集会，并时有会心之处。而"简文帝之为会稽王也，尝与孙绰商略诸风流人，绰言曰：'刘惔清蔚简令，王蒙

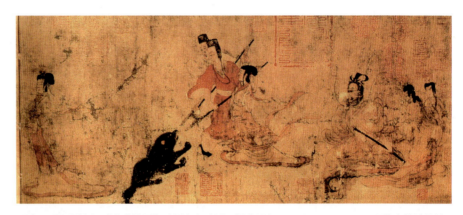

图2　晋　顾恺之《女史箴图》（局部）长卷　绢本设色　24.8cm×348.2cm　现藏大英博物馆

温润恬和，桓温高爽迈出，谢尚清易令达，而蒙性和畅，能言理，辞简而有会。'"[7]则说明桓温在东晋清言玄理的诸多人物中，曾被归属名流之列，并"高爽迈出"，颇具风格。而且，如《世说新语》所载："宣武集诸名胜讲易，日说一卦。简文欲听，闻此便还。曰：'义自当有难易，其以一卦为限邪？'"[8]桓温在自己参与玄理清谈之余，还曾召集其时名士共同讲习，亦可见其对于玄学的喜好。其次，从《晋书》殷仲堪本传的内容来看，殷仲堪亦以清言玄理而知名，"每云：'三日不读《道德论》，便觉舌本间强。'"[9]曾与羊孚论《庄子·齐物论》[10]，更常常与桓玄清谈言理[11]。而且，在玄学方面，殷仲堪还与韩康伯齐名，更足可见其玄学的专精。据《世说新语》记云："殷仲堪精核玄论，人谓莫不研究。殷乃叹曰：'使我解四本，谈不翅尔。'"[12]由此可见，桓温与殷仲堪虽然皆为朝廷要员，且桓温还是兵家武人出身，但二人都雅好玄学清谈，而他们

的喜好，也相应地使得其各自幕府当中玄风盛行。如与顾恺之同属桓温幕府之中的孙盛、郗超[13]等就都以玄学修养著称其时。有统计认为："东晋一代方镇跋扈，幕佐人才最盛，尤以桓温府材料最丰，名姓未失者约50余人，而生平事行有传、文化倾向可考者即有35人。其中，以武干骁勇著称者4人，传统儒学色彩比较浓厚者约8人，玄学名士或玄儒兼综者约23人。"[14]则可看出桓温幕府当中偏重玄学的一时风尚。因此，虽然一般认为玄学清谈之风在东晋时期已逐渐趋近尾声，但从顾恺之的实际接触来看，无论是家庭亲属还是仕途官场之中，玄学依然占据了其往来结交的重要方面。而从史籍记载来看，这些日常结交中的玄学浸润，对顾恺之画论观念的形成以及创作题材的取舍也产生了一定程度的影响。

据《晋书》本传所记："恺之每重嵇康四言诗，因为之图，恒云：'手挥五弦易，目送归鸿难。'"可以说，这则记载很明显地体现出了顾恺之对于

早期玄学名士嵇康的推崇，而且，从对嵇康四言诗的图绘再现当中，顾恺之还再次印证了他注重"传神"的画论观念。如顾恺之在其《论画》一文的开篇即曰："凡画，人最难，次山水，次狗马；台榭一定器耳，难成而易好，不待迁想妙得也。此以巧历不能差其品也。"[15]即是说绘画当中，"传神写照"是最为难以达到的境界，台榭在起初虽然难画，但只要细致地描摹，一旦画成，就很容易得到观者的认可。然而狗马、山水，特别是人物，却需要在绘画时展现出其中的灵韵，才能使欣赏者在观看时感受到每一个生命个体所独有的精神气息。同样的，"手挥五弦"所指的也正是前者描摹形貌的单纯技艺，而"目送归鸿"则更多是指后者对于神情传达的掌控能力。可以说，这既是玄学对于画论观念的一种言理的概括，同时也是顾恺之从玄学当中所得到的灵感启示。除此之外，从《历代名画记》中关于顾恺之画作的记载来看，也不难发现其对于玄学题材的偏爱。如《阮修像》《阮咸像》[16]《木雁图》[17]《七贤》以及《苏门先生像》《荣启期》[18]等，就都是具有玄理意味的图画或是玄学名士、隐士的肖像。

二、顾恺之对于佛学的接纳程度

根据《历代名画记》引《京师寺记》所云："兴宁中，瓦棺寺[19]初置，僧众设会，请朝贤鸣刹注疏，其时士大夫莫有过十万者，既至长康，直打刹注百万。长康素贫，众以为大言。后寺众请勾疏，长康曰：'宜备一壁。'遂闭户往来一月余日，所画维摩一躯，工毕。将欲点眸子，乃谓寺僧曰：'第一日观者请施十万；第二日可五万；第三日可任例责施。'及开户，光照一寺，施者填咽，俄而得百万钱。"[20]可知顾恺之在兴宁[21]中（364年），曾于京师瓦官寺绘制过维摩诘像一躯。而顾恺之画维摩诘像的起因，是瓦官寺初步建造完成之时，僧众设会，请朝贤鸣刹注疏，而顾恺之直打刹注百万，后为勾疏而作。虽然这则记载很明显具有演义成分，但从中亦可推知顾恺之与瓦官寺僧众的一些往来，以及其对于佛学思想观念的接纳。（图3）

首先，从史籍记载来看，瓦官寺

图3 维摩诘示疾 敦煌第220窟

最初是由释慧力兴建而成的。《高僧传》晋京师瓦官寺释慧力传记云："释慧力，未知何人。晋永和中，来游京师。常乞食蔬苦头陀修福。至晋兴宁中，启乞陶处以为瓦官寺。"[22]因此，顾恺之在瓦官寺绘制维摩诘像之时，比较可能有所往来的僧人，即是慧力。此外，从对《高僧传》中其他记述的检索还可获知，东晋时期，继释慧力之后曾在瓦官寺修行或讲法的僧人尚有5人，分别是竺法汰、竺僧敷、竺道壹、释道祖[23]与佛驮跋陀罗[24]。其中，从竺法汰传中所记："汰下都止瓦官寺，晋太宗简文皇帝深相敬重，请讲《放光经》，开题大会，帝亲临幸，王侯公卿莫不毕集。"[25]可知简文帝在位之时[26]，竺法汰曾在瓦官寺开讲《放光经》。另据竺道壹传中"晋太和中出都，止瓦官寺，从汰公受学"的记载，则可知在东晋太和年间（366-371年），竺道壹曾到瓦官寺从竺法汰受学，由此可以推断，竺法汰下都并止于瓦官寺的年代，至晚不会超过371年，而此时距释慧力修造瓦官寺初具规模的"兴宁中"，约有八年时间。其实，从师承关系来看，竺法汰少与释道安共同师承于佛图澄，因此二人在佛学观念上比较相近，后分别为东晋时期"六家七宗"中"本无异宗"与"本无宗"的代表，且"本无异宗"又可看作"本无宗"的一个分支。因此，当竺法汰初到京师，面对多所寺庙，之所以会选择停留在只有堂塔而已的瓦官寺，想来很有可能是因为此寺僧众对其佛教学说的接纳，或言之，释慧力在建寺之初

所秉持的佛学观念上，或许已具有了与竺法汰佛学思想相近的倾向。而且，在瓦官寺讲经说法的诸位僧人之中，不仅竺道壹曾从竺法汰受学，竺僧敷在瓦官寺时，也常与竺法汰清谈义理，深相契合[27]。释道祖更曾入庐山随释慧远修学七年[28]。因而，可以说，瓦官寺确如竺法汰与释道安新野分别之时所愿，成为了其于东南弘传佛法的一处重要道场[29]，而寺中僧众则多属"本无宗"一脉相承。另据《高僧传》记载："（竺法汰）乃与弟子昙一、昙二等四十余人，沿江东下，遇疾停阳口。时桓温镇荆州，遣使要过，供事汤药。安公又遣弟子慧远下荆问疾，汰病小愈诣温。温欲共汰久语，先对诸宾，未及前汰，汰既疾势未歇，不堪久坐，乃乘舆历厢回出。相闻与温曰：'风痰忽发，不堪久语，比当更造。'温忽忽起出，接与归焉。"[30]可见，竺法汰在桓温镇荆州之时，即与桓温有所结交。所以，当竺法汰于其后止瓦官寺时，一方面顾恺之所绘维摩诘像尚在寺壁，竺法汰对顾恺之定有知闻，另一方面顾恺之又已任桓温大司马参军，因此，顾恺之与竺法汰等瓦官寺僧人很有可能也曾有所往来。

其次，在瓦官寺僧众以外，与顾恺之曾有结交的僧人，应当还有竺法旷。据《高僧传》记云："竺法旷，姓皋，下邳人……出家事沙门竺昙印为师……后辞师远游，广寻经要，还止于潜青山石室。每以《法华》为会三之旨，《无量寿》为净土之因，常吟咏二部，有众则讲，独处则诵。谢安为吴兴。故往展敬。而山栖幽阻车不通辙。于是解驾山椒陵峰步往。晋简文皇帝遣堂邑太守曲安远诏问起居……晋兴宁中东游禹穴观瞩山水。始投若耶之孤潭。欲依岩傍岭栖闲养志。郗超、谢庆绪并结居尘外……时沙门竺道邻造无量寿像，旷乃率其有缘，起立大殿……晋孝武帝钦承风闻要请出京事以师礼。止于长干寺。元兴元年卒。春秋七十有六。散骑常侍顾恺之为作赞传云。"[31]可见顾恺之曾为竺法旷作传，而且与竺法旷曾有往来的谢安、简文帝以及郗超、谢庆绪等人，也多与顾恺之相互交集，因此可以推知，顾恺之与竺法旷应相对比较熟识，而顾恺之对于佛学的接触与理解，则有很大程度上可能来自于竺法旷。

再次，据《历代名画记》所载，顾恺之曾画有《庐山会图》[32]，有研究者认为，这幅画所图绘的内容正是释慧远在庐山东林寺结白莲社一事[33]。据《高僧传》中所记："彭城刘遗民、豫章雷次宗、雁门周续之、新蔡毕颖之、南阳宗炳、张莱民、张季硕等，并弃世遗荣，依远游止。远乃于精舍无量寿像前，建斋立誓，共期西方。"[34]可知，释慧远在庐山弘道，信众日广，许多志同道合的居士、名士一时均匀庐山济济一堂，发愿随慧远一起修持佛法，因而乃于东晋安帝司马德宗元兴元年（402年）[35]在庐山精舍的无量寿佛像之前，汇聚盟誓，希望能够一同往生西方极乐世界。而所谓的庐山会，即很有可能是指称此事。

无论是瓦官寺绘制维摩诘像，还是为净土法门高僧竺法旷作赞传，以至于绘制《庐山会图》，都说明了顾恺之对东晋时期佛学思想的接纳程度，而佛学思想对他的画论观点也同样产生了相应的影响。

三、"传神论"与佛玄思想在艺术领域的融合

如前文所述，在顾恺之的生平结交之中，玄学与佛学双方面的人物可谓兼而有之。但如果对这些人物在顾恺之生平活动之中所起到的影响进行再分析的话，则不难发现，在顾恺之的家庭、仕途这些与日常生活最为休戚相关的方面，玄学人物还是占据了主调，而顾恺之与僧人的往来，则尚属方外之友，只在其偶尔的艺术活动或清谈的酬唱应答之中存在。因此，虽然顾恺之在师承关系上可追溯至曹不兴，而曹不兴又从康僧会"设像行道"的过程中吸收借鉴了佛教艺术的绘画技法，但经过百余年时间，流传至顾恺之所生活的时代，在佛教思想逐渐与儒玄思想相互融合、相互生发的同时，佛教艺术的思维与汉地艺术的传统也同样经历着整合。

首先，从顾恺之画论观念所受到的佛学思想影响来看，从前文的论述可知，在顾恺之生平的佛学结交之中，最可能与其有过直接接触的僧人，即是竺法旷。据《高僧传》记载："（竺法旷）出家事沙门竺昙印为师……印尝疾病危笃，旷乃七日七夜祈诚礼忏。至第

七日，忽见五色光明照印房户，印如觉有人以手按之，所苦遂愈。""时东土多遇疫疾，旷既少习慈悲兼善神咒。遂游行村里拯救危急，乃出邑止昌原寺。百姓疾者多祈之致効。有见鬼者，言旷之行住常有鬼神数十卫其前后。"[36]另据《晋书》所记："（顾恺之）尝悦一邻女，挑之弗从，乃图其形于壁，以棘针钉其心，女遂患心痛。恺之因致其情，女从之，遂密去针而愈。""桓玄尝以一柳叶绐之曰：'此蝉所翳叶也，取以自蔽，人不见已。'恺之喜，引叶自蔽，玄就溺焉，恺之信其不见己也，甚以珍之。"[37]可见，一方面竺法旷因修习净土法门并兼善神咒，所以一生多有离形去智的神通感应。另一方面顾恺之性格当中又有着一部分"尤信小术，以为求之必得"的痴顽。因此可知，相较于东晋时期大量译出的般若经义当中的种种思辨，顾恺之对于竺法旷的神通以及上述佛学思想中"神"对于"形"的超越、"神"对于"形"的主宰等具有宗教色彩的观念[38]定然更加容易接受。也正是因为这样的原因，顾恺之才能在其画论当中明确地将"神"与"形"分离看待，从而把必须通过有形来进行展现的绘画艺术，提升到了一种"传神"境界。可以说，这正是顾恺之对前人绘画理论有所超越之处，也体现了佛学思想在艺术领域所产生的一些影响。

然而，在看到顾恺之对佛学思想接受方面的同时，其在绘画创作方面试图淡化佛教艺术思想的影响也毋庸讳言。如前所述，在顾恺之生平结交之中，玄学方面的人物，占据了较大的比重，而这也相应使得其"传神论"的命题保有了明显的玄学思维倾向。换言之，顾恺之虽然师承于曹不兴、卫协一脉，是历史知名的佛教题材画家，但他对于跟随着佛教，从印度流传而来的一些图绘方式可能却并不认同。

有比较研究认为："中国和印度皆重视艺术形似与神似的和谐之美。然而，由于中印文化土壤迥异，中印艺术对'似'与'不似'的阐释和演绎有所不同。中国艺术回应人伦道德范式的中国文化，崇尚人心中之神似胜于形似，追求'不似而似'的美学境界；印度艺术与宗教精神同在，'神'似直指宗教之神，印度艺术在美学与神学的双层规约下呈现出'似而不似'的风貌。"[39]而所谓的"似而不似"，在印度绘画艺术当中，又以"六支"当中第二支的"量"的概念为最显著体现。"量"亦称"量度"，"原词为印度古代逻辑学（因明）术语'量'，即用于支持某种逻辑或哲学论点的论据，在此主要指比例、尺寸、标准、结构等"[40]。即是说，在印度艺术观念中，比例、尺寸、标准、结构是绘画不可或缺的要素，所绘形象，必须按照一定的"量度"来完成，虽有"形似"的外貌，但其实又并非一般的"形"所能拥有。而且，如果从《画像量度经》《梵天尺度论》等艺术论著来看，印度艺术对于"量度"细致入微的要求确实已经超出了一般绘画的共识，正如《梵天尺度论》中所言："绘像量度当为先，合乎尺度美且真。"并进而规定了如转轮王身高应为108指，面部三分额、鼻、颚，每一部分4指，耳朵横宽2指、长度4指，耳孔则可为半指或一指，眉长为4指，耳朵要与眉梢一样齐，眼睛和耳孔又要在一个水平线上等等[41]。可以说，已几乎涵盖了身体的每一个部位，甚至细化到毛发、牙齿等，也均需要按照规定的量度来绘制。当然，如《梵天尺度论》"六支"等艺术理论，正式开始有汉语或藏语译本译出的时间，大约已在13世纪左右[42]。因此，在顾恺之生平之中，不可能对这些理论有过直接的接触。但"量度"的绘画艺术思想，在印度可谓古已有之。据考证，"《梵天尺度论》的核心理论并非一蹴而就，而是在数百年间逐渐形成的，最后整理成稿约在公元1~2世纪之间"[43]。因此，在佛教初传时期，传教的僧人对于上述的造像"量度"标准定然有所掌握，并极有可能口述告知了其时负责雕塑佛像或绘制佛画的工匠，而随着佛教在汉地的兴盛，"量度"的造像规范也逐渐确立。众所周知，印度佛教的造像艺术曾仿效古希腊形制，并被称为像教。然而，与后世西方所形成的逼真写实的风格不同，印度艺术把握形象的方式，更多地来自于对自然物象的经验总结。如上所述的比例、量度等，在艺术家中辈辈相传，逐渐形成了一种普遍的形式美感，从而与科学意义上或解剖学基础上的肌理骨骼相互区别。

同样地，印度艺术对于"量"的偏爱与追求，与前述中国玄学的艺术观

念之间，也存在着一定的差异。因此，在绘画作品，特别是人物画作品当中，不同的人物所展现的"神"自然也不尽相同。而这些与印度艺术所严格执行的"量度"要求显然难于调和。在《世说新语》之中曾有两则顾恺之讲述绘画的故事，其一记云："顾长康画裴叔则，颊上益三毛。人问其故。顾曰：'裴楷俊朗有识具，此正是其识具。看画者寻之，定觉益三毛如有神明，殊胜未安时。'"其二云："顾长康画谢幼舆在岩石里。人问其所以。顾曰：'谢云，一丘一壑，自谓过之。此子宜置丘壑中。'"[44]由此可以看出，顾恺之在画不同人物之时，会采取完全不同的处理，手法灵活多变，有的增加颊上三毛，有的则改变了画作的背景，但其最根本目的其实都是为了传达出所画人物各自不同的"神"。又如《历代名画记》所载："顾生首创《维摩诘像》，有清羸示病之容，隐几忘言之状。"[45]则可见顾恺之所画的维摩诘像，在其生活的时代是一种开创性的尝试，具有不同于以往佛教题材绘画的风制。而顾恺之之所以选择以维摩诘居士像来完成这一创作，笔者认为，其中很重要的一点，也在于顾恺之之期望自己所画的维摩诘像，可以传神为主，并相应淡化其时佛像绘画的"量度"标准制约。

综上，顾恺之在其"传神"观念中所提出的"四体妍蚩，本无关于妙处"，或许可以看做是以形体的无足轻重，反驳过于细化的绘画技法标准。在树立了自己绘画观点的同时，也体现出了魏晋玄学思维对其画论的影响。正如汤用彤指出"汉代相人以筋骨，魏晋识鉴在神明。顾氏之画理，盖亦得意忘形学说之表现也"[46]。

需要指出的是，佛学思想里"神"的概念，在东晋时期的话语体系中，是在对玄学的比附当中产生的，因此与印度艺术的宗教之"神"有所区别。如前所述，在顾恺之与佛教接触的经历当中，他主要来往的僧人应都偏重于释道安本无思想一脉，而从东晋时期六家七宗各自的佛学思想来看，本无宗可以说是比较接近于玄学的一支。正如汤用彤在《汉魏两晋南北朝佛教史》中所言："窃思性空本无义之发达，盖与当时玄学清谈有关。实亦佛教之所以大盛之一重要原因也……而观乎本无之各家，如道安、法汰、法深者，则尤兼善内外。如竺法深之师刘元真，孙绰谓其谈能雕饰，照足开朦。盖亦清谈之人物。故其弟子法深，能或畅《方等》，或释《老》《庄》。而支公盖亦兼通《老》《庄》之人。因此而六朝之初，佛教性空本无之说，凭借《老》《庄》清谈，吸引一代文人名士。"[47]因此，顾恺之的画论观念，虽然明显受到了的佛学与玄学思想双方面的影响，但归根结底仍从属于玄学。

结语

魏晋南北朝时期是各种思潮流派并生共存，互相融汇的时代，而这样的时代思想特征也直接影响了其时艺术理论家观念的形成与演进。如顾恺之就对儒、释、道、玄各家思想皆有融摄。因而从现有的研究论著来看，对其思想倾向就一直难有定论，存在着多种多样的判断：其一，根据陈寅恪在《天师道与滨海地域之关系》一文中所提出的"之"为道民说，认为顾恺之是天师道徒；其二，从顾恺之所绘《女史箴图》《列女仁智图》出发，认定顾恺之的儒家思想；其三，根据顾恺之瓦官寺绘制《维摩诘像》的记载，阐述顾恺之的佛教倾向；其四，从对顾恺之画论观念的解读，判定顾恺之的玄学主张等。而通过对顾恺之的仕途结交以及瓦官寺绘维摩诘像等事件的进一步研究，本文对玄学思想在顾恺之观念中起到决定影响的判断，作出了证明，并由此考察了顾恺之对于东晋时期最具玄学倾向的本无宗佛学的接纳程度。

注释：

[1] [唐]张彦远撰：《历代名画记》，中华书局，1985年，第183页。
[2] [南朝宋]刘义庆：《世说新语笺疏》，中华书局，2007年，第849页。
[3] [唐]张彦远撰：《历代名画记》，中华书局，1985年，第189页。
[4] 田余庆：《东晋门阀政治》，北京大学出版社，1989年，第354–355页。
[5] [清]丁国钧撰：《补晋书艺文志》附录补遗，卷一，中华书局，1985年，第4页。
[6] [南朝宋]刘义庆：《世说新语笺疏》，中华书局，2007年，第250–251页。
[7]《晋书》卷九十三，第2419页。
[8] [南朝宋]刘义庆：《世说新语笺疏》，中华书局，2007年，第257页。
[9]《晋书》卷八十四，第2192页。

[10] [南朝宋]刘义庆《世说新语·文学》第六十二："殷仲堪是东阳女婿，亦在坐，孚雅善理义，乃与仲堪道《齐物》，殷难之。"（《世说新语笺疏》，中华书局，2007年，第286页。）

[11] [南朝宋]刘义庆：《世说新语·文学》第六十五："桓南郡与殷荆州共谈，每相攻难。年余后，但一两番。桓自叹才思转退，殷云：'此乃是君转解。'（周祗《隆安记》曰：'玄善言理，弃郡还国，常与殷荆州仲堪终日谈论不辍。'）"（《世说新语笺疏》，中华书局，2007年，第288页。）

[12] [南朝宋]刘义庆：《世说新语笺疏》，中华书局，2007年，第284页。

[13] 据《晋书》孙盛本传载："孙盛，字安国……及长，博学，善言名理。于时殷浩擅名一时，与抗论者，惟盛而已。盛尝诣浩谈论，对食，奋掷麈尾，毛悉落饭中，食冷而复暖者数四，至暮忘餐，理竟不定。盛又著医卜及《易象妙于见形论》，浩竟无以难之，由是遂知名。"（卷八十二，第2147页。）另据《晋书》郗鉴本传载："超，字景兴，一字嘉宾。少卓荦不羁，有旷世之度。交游士林，每存胜拔，善谈论，义理精微。"可见，郗超虽信奉佛教，但也同样善言玄理。（卷六十七，第1802—1803页。）

[14] 林校生：《桓温与玄学》，中国史研究，1998年第4期，第62页。

[15] [唐]张彦远撰：《历代名画记》，中华书局，1985年，第184页。

[16] "阮修，字宣子，阮咸的侄子。好《老》、《易》，善清谈，举止简易，不喜见俗人。""阮咸，字仲容，阮籍之侄，并称'大小阮'。"竹林七贤之一，玄学名士。（承载译注：《历代名画记全译》，贵州人民出版社，2009年，第292页。）

[17] 典出《庄子·山木篇》："庄子行于山中，见大木，枝叶盛茂，伐木者止其旁而不取也。问其故，曰：'无所可用。'庄子曰：'此木以不材得终其天年。'夫子出于山，舍于故人之家。故人喜，命竖子杀雁而烹之。竖子请曰：'其一能鸣，其一不能鸣，请奚杀？'主人曰：'杀不能鸣者。'明日，弟子问于庄子：'昨日山中之木，以不材得终其天年；今主人之雁，以不材死；先生将何处？'庄子笑曰：'周将处乎材与不材之间。材与不材之间，似之而非也，故未免乎累。'"（晋）郭象注：《庄子注疏》，中华书局，2011年，第359页。

[18] 七贤，指"竹林七贤"，分别为嵇康、阮籍、山涛、向秀、阮咸、王戎、刘伶，均为魏晋时期的玄学名士，其中嵇康、阮籍等更代表了魏晋玄学发展的竹林时期。苏门先生，即指魏晋时期著名的隐士孙登，其与嵇康之间的交游，记载颇丰。荣启期，春秋时人，后世常以其为安贫乐道者的象征，并与"竹林七贤"并论。20世纪60年代中，南京西善桥晋墓曾经出土过"荣启期与竹林七贤"的砖刻，许多学者认为这是模仿顾恺之绘画之作。（参考承载译注：《历代名画记全译》，贵州人民出版社，2009年，第291—293页。）

[19] 《高僧传》作"瓦官寺"，见《高僧传》，中华书局，1992年。

[20] [唐]张彦远撰：《历代名画记》，中华书局，1985年，第180页。

[21] 兴宁是东晋哀帝司马丕的第二个年号，共计三年，为公元363年至365年。

[22] 《高僧传》卷十三，中华书局，1992年，第480-481页。

[23] 《高僧传》记载："竺法汰，东莞人，少与道安同学，虽才辩不逮，而姿貌过之……瓦官寺本是河内山玩公墓为陶处，晋兴宁中，沙门慧力启乞为寺，止有堂塔而已。及汰居之，更拓房宇，修立众业，又起重门，以可地势。"（卷五，中华书局，1992年，第193页。）《高僧传》记载："竺僧敷，未详氏族。学通众经，尤善放光及道行波若。西晋末乱，移居江左，止京师瓦官寺，盛开讲席，建邺旧僧莫不推服。"（卷五，中华书局，1992年，第197页。）《高僧传》记载："竺道壹，姓陆，吴人也。少出家，贞正有学业，而晦迹隐智，人莫能知，与之久处，方悟其神出，琅琊王珣兄弟深加敬之。晋太和中出都，止瓦官寺，从汰公受学，数年之中，思彻渊深，讲倾都邑。"（卷五，中华书局，1992年，第206页。）《高僧传》记载："释道祖，吴国人也……祖后还京师瓦官寺讲说，桓玄每往观听，乃谓人曰：'道祖后发，愈于远公，但儒博不逮耳。'"（卷六，中华书局，1992年，第238页。）

[24] 据《高僧传·晋长安释僧肇》传中有记云："禅师于瓦官寺教习禅道，门徒数百，日夜匪懈，邕邕肃肃，致自欣乐。"（卷六，中华书局，1992年，第250页。）其中禅师即指佛驮跋陀罗，为西域僧人，"以禅律驰名"。

[25] 《高僧传》卷五，中华书局，1992年，第193页。

[26] 据历史年表显示，简文帝在位的时间为东晋咸安年间，即公元371-372年间。翦伯赞主编：《中外历史年表》，中华书局，2008年，第151—152页。

[27] 《高僧传·晋京师瓦官寺竺僧敷》传记云："竺法汰与道安云：'每忆敷上人周旋如昨，逝殁奄复多年，与其清谈之日，未尝不相忆。思得与君共覆疏其美，岂图一旦永为异世。痛恨之深，何能忘情。其义理所得，披寻之功，信难可图矣。'汰与安书，数述敷义，今推寻失其文制，湮没可悲。"（卷五，中华书局，1992年，第197页。）

[28] 《高僧传·晋吴台寺释道祖》传曰："（释道祖）后与同志僧迁、道流等共入庐山七年，并山中受戒，各随所习，日有其新。远公每谓祖等易悟，尽如此辈，不复忧后生矣。"释慧远随释道安修行，亦属"本无宗"。（卷六，中华书局，1992年，第238页。）

[29] 《高僧传·晋京师瓦官寺竺法汰》传云："（竺法汰）与道安避难行至新野，安分张徒众，命汰下京。临别谓安曰：'法师仪轨西北，下座弘教东南，江湖道术，此焉相望矣。至于高会净因，当期之岁寒耳。'"（卷五，中华书局，1992年，第192页。）

[30] 《高僧传》卷五，中华书局，1992年，第192页。

[31] 《高僧传》卷五，中华书局，1992年，第206页。

[32] [唐]张彦远撰：《历代名画记》，中华书局，1985年，第184页。

[33] 在袁有根、苏涵、李晓庵所著的《顾恺之研究》一书中引用了俞剑华注《历代名画记》的观点。（民族出版社，2005年，第31页。）

（下转第129页）

论张怀瓘书论中的意象观

庞晓菲

（华东师范大学中文系，上海，200241）

【摘　要】"书法意象"审美理论是古典意象理论研究的一个层面。张怀瓘在书法领域首次拈出"意象"这一审美范畴，其书论以"意象"为核心，形成了一个体大周密的审美理论体系。这主要表现在：由"象"和"意"两个层面及其相互关系构成的"书法意象"理论内涵，体现为"象"由"意"生、"意"由"象"明；由"法象""玄妙""心相"等所构成的具有审美意义的意象本体论，揭示书法与"道"相通的本质特征，发挥"迹能传情"的社会功用；由"触物感兴""触类生变"和"率情运用"构成的意象创构论，以"心"为牵动力，彼此环环相扣、依次推进；由"尚奇"通向"贵神"的意象品评论，以"神"来框定、规范"奇"的怪诞程度和审美范式。

【关键词】张怀瓘　书法意象　本体论　率真　贵"奇"

作者简介：
庞晓菲（1989—），女，华东师范大学文艺学博士研究生。主要研究方向：中国古代文论与美学。
项目基金：本文系国家社科基金艺术学重大项目"中华美学与艺术精神的理论与实践研究"（16ZD02）的阶段性成果。

"意象"是古代书论中一个重要的审美范畴，可以揭示书法艺术发展的内在规律，在鉴赏和创作上具有实践指导的功能。对意象理论体系的构建，除了从宏观上把握意象范畴历史性的审美流变，更为重要的是从微观上深入考察特定历史时期、具体艺术形态的意象审美思想。张怀瓘作为唐朝乃至整个书法史上的理论大家，不仅著述丰富且书学观点深刻，尤其是他撰书以《周易》为体，在书法领域首次明确拈出"意象"这一审美范畴，开辟出新的论书视角，并与中国古典意象说在理论上形成一种交融互补的动态关系。通过对张怀瓘书法意象观的理论内涵、书法意象本体论、创作论、品评论四个方面的深入分析，可以窥探意象于书法领域中具体运用的理论形态，并能进一步补充、丰富古典意象理论体系。

一、张怀瓘书法意象观的理论内涵

张怀瓘的书法意象观吸收了《周易》"观物取象"的思想，其自言道："开元甲子岁，广陵卧疾，始焉草创。其触类生变，万物为象，庶乎《周易》之体也。"[1]他撰书以《周易》为体，以书法为用，鲜明地体现出书法取象自然万物的思想倾向。在《文字论》中首次拈出"意象"："仆今所制，不师古法，探文墨之妙有，索万物之元精，以筋骨立形，以神情润色，虽迹在尘壤，而志出云霄，灵变无常……探彼意象，入此规模，忽若电飞，或疑星坠。"[2]他认为书法创作的奥秘不在师法古人，而是对自然万物的领会和感悟。"索万物之元精"中的"索"字既是总体把握，又是高度概括。书家面对纷繁多变的自然物象不能任意地进行选择、提取和抽象，而是挑选最具代表性、典型性、象征性的感性形态作为书法模仿的对象。这样经过主体以"意"取象后形成的书法意象，既有自然的客观性，又融入强烈的主观性，是主、客体相互契合后对有限形式的超越，并体现出形象生动、流动变化、模糊朦胧的审美特征。

具体说来，张怀瓘分别从"象"和"意"两个层面来展开论述意象生成的动态过程。"象"被他视为书法意象生成的客观依据，"臣闻形见曰象，书者法象也"[3]。与诗画相比，书法有其抽象性特征。诗人咏诗、画家作画都受物象"形"的束缚和限制，而书法家则将眼前草木鸟兽、日月星辰等幻化成笔下回环往复的线条，不见物象之形。"书者法象"就是指书家妙探于物，并非停留在对物象形态的简单摹拟，而是贵在探索其内在的生命及神韵。"猛兽鸷鸟，神彩各异，书道法此"[4]，"体有六篆，巧妙入神；或象龟文，或比龙鳞"[5]，都是在说明"象"的动态、情态、势态是书家借以顿悟书法的源泉所在。"尔其终之彰也，流芳液于笔端，忽飞腾而光赫，或体殊而势接，若双树之交叶……飘风骤雨，雷怒霆激"[6]。在这里，张怀瓘以夸张的比喻揭示出书法艺术的运笔节奏、框架结构、虚实对比等形式美都

是源于主体对自然物象感性形式和内在生命规律的体验和把握。

如果说"象"偏倚于探求自然内在生命，那么，"意"更多地是显现主体之生命。"意"是通过把握自然变化规律后借助线条、笔墨、体势表现出来的主体内心情感、志趣、涵养等。联系"深识书者，惟观神彩，不见字形"[7]的美学命题来看，张怀瓘强调成功的书法创作是书家将内心的审美理想径自化入书法的抽象线条，使其充满神韵风采，成为一个有活力的生命有机体。言及"意"，张怀瓘多论述其高不可测、玄妙幽深、难以言传的特征："玄妙之意，出于物类之表"[8]，"置若高深之意，质素之风，俱不及其师也"[9]，"其有一点一画，意态纵横，偃亚中间，绰有余裕……幽若深远，焕若神明，以不测为量者，书之妙也"[10]。他用"玄妙""高深""意态纵横"说明"意"出于物象之表，非"常情之所能言、世智之所能测"，唯有"独闻之声、独见之明"才可深得其中妍味。对书法意象，主体需要发挥感官能力，凭借文化修养等去观察、体会、领悟，所以论书者常有"书非凡庸所知"之说。书法以点画为依附，然其并不是有长无宽、有形无质的纯粹几何形式，而是体现阴阳化生、包罗万象的有机生命体。张怀瓘秉持这一思想，将书之点画（象）根植于形上的主体之"意"，这是书法内涵的自足动力和审美价值的根本所在。从"观象"到"书法意象"的创造，其手段是在"立象"中"尽意"，要以心去

统摄象的提取和选择，从而完成书法意象的创构过程。"象"和"意"相互关系体现为"象"由"意"生、"意"由"象"明。书法意象是书家通过对天地万物的体察和意会，从万物的体貌、运动规律和生命状态中，迁想妙得，呈现出观象→取象→示意的动态过程。

意象观在书学史上不断重复和演变，发展至张怀瓘才更为完善和精深。张怀瓘的意象观是将"意"和"象"构建成一个通融互补的系统，既积淀着《周易》以来古典哲学的深厚意蕴，又深入发展了汉晋"意象"观，涉及书体的流变、用笔法则及审美品评等方面，同时也开启了盛唐以后意象论书的传统。可以说，张怀瓘的意象观是中国古代书论意象论书的真正开端。

二、"书之为征，斯合乎道"的意象本体论

张怀瓘在多篇书学著述中着力阐发书法"通乎大道""体征大道"的意象本体观，认为书法这门技艺有着与"道"相通的审美境界。他在《书断·序》中精辟地指出："书之为征，期合乎道。"[11]指出书法作为一种表象，暗含着万物变化的内在规律，必然符合于大道。还说："妙用玄通，邻于神化……思之不已，神将告之；理与道通，必然灵应。"[12]认为书法艺术的创作与宇宙之道化育万物的规律相通，书法与"道"有着相通的玄妙、幽深之理。在张怀瓘看来，自然万象是书法艺术形态的本源，而"道"是宇宙万象的整体和内在规律，所以书法与"道"有着本质的联系："道"是本体，形而上的；书法是表征，形而下的。这是书法在纯粹的笔墨点画中蕴藉无穷魅力的奥秘所在。

首先，张怀瓘对"书之为征，斯合乎道"意象本体观的揭示是"道法自然"。他开宗明义："臣闻形见（现），书者法象也。""书者法象"即表现为"书法自然"，如清代魏源说："道本自然，法道者，亦法自然而已。"[13]这样，"法象"即是"法道""法自然"，其核心意义在于"书法意象应该表现造化自然的本体和生命——'道'"[14]。张怀瓘提出的"书者法象"理念有着深厚的历史积淀。古代书论中涉及书法与自然的论述，始于东汉的蔡邕，他在《九势》中最先提出"道"的观点："夫书肇于自然，自然既立，阴阳生焉；阴阳既出，形势出矣。"[15]他以《周易》阴阳之气生成变化的学说为依据，解释书法的形体、势态及书写规律。自蔡邕提出"书肇自然"之论说后，后世书学无不以各自的审美经验阐述着书法艺术的这一本质属性。但张怀瓘所言"书者法象"中的"象"并不是一般意义上的自然物象构造之形，是经书家对万千事物的观察分析后高度抽离出来的理想范式，是对生命、神采、情致的再现。书法不是直接反映客观事物形象的艺术，而是以丰富生动的笔墨形式，去

囊括自然万物在构造和动态中所蕴含的朦胧美。"心不能妙探于物，墨不能曲尽于心，虑以图之，势以生之，气以和之，神以肃之，合而裁成"[16]。"虑""势""气""神"道破"象"现于形的关键所在，书法正是书家从宏观上把握宇宙万物生命韵律，进而去捕捉万物之精髓——体势、气韵、神采。书法是依"道"创生、又体现"道"之规律的独特艺术。

其次，张怀瓘借老子"大音希声、大象无形""无状之状，无物之相"来概括书法意象的特质为"无声之音，无形之相"[17]。"道"是"视之不见""听之不闻""博之不得"，它体相不定、幽隐无名，代表宇宙的本体，因而不具任何事物所有的性质。书法是"无声"又"无形"，却能包罗万象，这无为而无所不为的本质特征与"道"相类。张怀瓘论及书法"意象"时指出它无形随变，藏之于密，恍惚迷离，似有若无，朦胧模糊，非"常言""世智"所能揣测，必以"独闻之听，独见之明"得之。书法意象是书家迁想妙悟而来的虚像，基于书家对审美经验的直觉体验，与茫昧无形的"道"有着相同的"玄妙"特质。"道"的"玄妙"特性还在于极简以近于虚无，张怀瓘认为书法意象的特性也同样具有这一特征，"文则数言乃成其意，书则一字已见其心，可谓得简易之道"[18]。书法不像文学艺术那样需要借助文字的涵义，靠字词、句子的组合来完成一个完整意思的表达。它跳出字义的樊笼，以白色楮素上的纯色墨线意象直接体现"道"与主体的精神情志，所以只取"一字"而"见其心"。

最后，张怀瓘从"人道"的立场出发，肯定书法的社会功用。他在《书断·下》中云："艺成而下，德成而上。然书之为用，施于竹帛，千载不朽，亦犹愈没没而无闻哉。万事无情，胜寄在我，苟视迹而合趣，或染翰而得人。"[19]意在说明书法有着记录历史、传达信息的重要功能，同时也起着维护社会秩序的楷模教化作用。由此，书法是作为普遍哲理之道的具体运用和发挥。他还指出书法审美意象蕴含着主体的情志、修养等："及夫身处一方，含情万里，摽拔志气……披封睹迹，欣如会面，又可乐也。"[20]书法凭借笔墨在纸上运动呈现的艺术效果来展现不同的感情倾向，可以超越时间和空间的限制，贯通古今，起到传情汇通人心的作用。书法的笔墨意象充满着无限的想象和自由的情感，它以无见有，以一概全，简单而丰富，是一种"唯观神采，不见字形"的"心相"。书家将强烈的感情洋溢于笔墨之间，扣动着观赏者的心弦，使书家和观者心神交汇、若合一契。书法的最高境界就在于体现宇宙生命的"天道"和主体精神的"人道"。

三、"囊括万殊，裁成一相"的意象创作论

张怀瓘在《书议》中精辟地指出书法创作的生成机制是"囊括万殊，裁成一相"[21]，包括"触物感兴""触类生变"和"率情运用"三个创构过程，以主体之"心"为牵动力，环环相扣，依次推进。书家营构意象并非是寄情物内，而是以物激发胸中的潜在意象去寄情物外，进入创作阶段，率性而为，最终完成书法意象由萌生到酝酿最后物态化的创构过程。

首先，张怀瓘认为书法意象产生的动机是"触物感兴"的结果，它指向意象创构过程中"心物关系"这一范畴，只有"触物"才会"感兴"、生情，正如"登山则情满于山，观海则意溢于海"，实践了"触物"——"登山""观海"，才能发生自我体验的"情满于山""意溢于海"。书法自文字产生之初就强调外物对主体之心的感发作用，西晋卫恒在《四体书势》云："黄帝之史，沮诵、仓颉，眺彼鸟迹，始作书契……盖睹鸟迹以兴思也。"[22]书法创作亦是如此。张怀瓘认为触物感兴是以主体的虚静心态为前提，"虚神静思以取之"[23]，主体在虚静的状态下摆脱现实功力和物类的束缚，达到纯粹的关照状态，进入审美自由的境界。这与宗炳"圣人含道应物，贤者澄怀味象"有异曲同工之妙。所不同的是，宗炳在主客关系上更多的偏向主体在"澄怀"后才能发现山水的质趣，达到审美精神上的享受，而张怀瓘则更多的偏向客体对主体心胸的净化、陶养作用。如他评价嵇康书法："叔夜善书，妙于草制，观其体势，得之自然，意不在乎笔

墨，若高逸之士，虽在布衣，有傲然之色。故知临不测之水，使人神清；登万仞之岩，自然意远。"[24]他认为自然山水给书家提供了一个陶养性情的天然居所，使主体心无挂碍，气定神闲，有利于"书兴"触媒的产生。"偶其兴会，则触遇造笔"[25]"尤善运笔，或至兴会"[26]，说明创作动机潜藏在书家内心深处，比较隐晦，常常需要某种无意识的驱动，一旦在特定的环境和背景下被触动，便会调动创作的积极性，招致创作灵感的到来，原初本能的创作情欲转换为审美需要，推动着从事物外部获得审美形式。书法意象是主体受到外物感发后形成的主动性创作。这种深层无意识创作行为在书法史上不胜枚举，如李欣在《赠张旭》中描述他作书的情景："露顶据胡床，长叫三五声。兴来洒素壁，挥笔如流星。"[27]宽阔白净的"素壁"触发了张旭创作草书的兴致，内心潜在的书法意象被激活，记忆中的书写痕迹涌现心头，创作动机由此而发，遂付之笔墨以抒怀。这就是张怀瓘所说的"且其学者，察彼规模，采其玄妙，技由心付，暗以目成"[28]，主体在表达书法意象是由内心控制的，以情志来控制运笔走势，心手为一，挥洒写意。

其次，张怀瓘看重书家"变"的主体能动力。"触物感兴"只是书法意象创构的起点，这时的意象杂乱无序、支离破碎，必须经过书家"把它们融化、贯穿成一个完整的内有生命的相形"[29]。他引用索靖《草书状》云："守道兼权，触类生变。"[30]"变"意味着创新，是主体由观象到取象后，将客观实象转化成胸中虚象，对记忆痕迹的加工和润饰，完成"穷物合数，变类相召"的过程。朱志荣指出："意象贵新，审美意象中包含着创造，包含着主体的能动元素。在意象创构中，主体通过想象来超越现实，获得精神的满足。"[31]即是说在"变类相召"的过程中，主体发挥想象力，根据所见物象的外部特征，积极调动记忆来参与心中意象的营构，不断地去捕捉和筛选物象，以期把宇宙间万物的势、气、质、理等积淀于心，融合成书法造型、取势、运笔、结体等的内在契机。此外，张怀瓘指出"触类成变"是有方向性的，并不是漫无边际地"生变"，要"同自然之功用"；认为在书法创作过程中，把现实物象转化为书家心中意象，将物态化的书法意象凸显为极具生命色彩的自然形式感，是创构书法意象的关键。他引韦诞言赞扬张旭《急就章》："字皆一笔而成，合于自然，可谓变化至极。"[32]说明"生变"要以自然造化为基准，自然是书法法度和规范的来源。神品之作是取法自然造化，形成主观书写观念，再经过长期的艺术实践去强化自己的艺术修养进行创作。书法创作和书法欣赏得力于主体发挥想象力从自然万物中寻找具体的物象，用之加工处理，形成具象与抽象统一的书法审美意象。正如宗白华说："中国的书法，是节奏化了的自然，表达着深一层的对生命形象的构思，成为反映生命的艺术。"[33]书法意象以有限的笔墨形式去获取最具表现力的"象"的感性形态，来表述和传达书家内心的情致和意趣，充满生命意味。

最后，张怀瓘看重"率"的创构手段。经过"触类生变"的意象酝酿过程后，书家要运用熟稔于胸的书写技巧将心中意象物化成手中意象，他评张芝"率意超旷"[34]，认为卫瓘"率情运用"[35]，赞王献之"率尔私心"[36]……他还用"常清心率意，虚神静思以取之"来概括出书法创作的要领。这里出现了一系列关于"率"字组成的词语："率意""率情""率性"和"率尔"。前三个审美概念中的"率"，可以理解为"从""任""随"的意思，实际上揭示出书家在艺术创作时笔墨的运行轨迹是主体情感的本能爆发，毫无做作、刻意控制和经营，纯粹是性情的自然传达。"率尔"则是在思考不成熟的情况下随意下笔运毫，但张怀瓘在此并非贬斥献之轻率鲁莽，反而赞美他达到了"本乎于心"的高深境界。用"率"字来赞美书家自然而然的创作心境，表明他认为"书法和自然的关系已不仅仅是与物象的简单对应模拟的关系，而是进入一种在节奏、心理、情绪感应上的抽象的微妙呼应"[37]。"率"的概念还常与"真"一起连用，揭示出书法意象的创构亦是主体真性情的自然表达，如他说嵇康"不自藻饰"。张怀瓘视书家性情的自然表达为营构书法意象之"真"的重要方面。"率真"一词诠释出物象之真与性情之真的双向贯通，二者虽有不同的指向，但书家亦可以凭借客观物

象的本质精神寄托自己真性情，达到主客相融的理想创作状态。在张怀瓘之后，窦氏兄弟论书受其影响颇大，在《述书赋》中亦大量使用"率"来评论书家，如"真率天然，忘情罕逮"[38]；"放之率尔，草健笔力"[39]，大部分继承了张怀瓘的书学思想，重视书家创作时所传达的真性情。

四、贵"奇"书法意象品评论

张怀瓘论书体现出贵"奇"的审美取向，具体表现为有奇异惊怖之态的意象特征："龙腾凤翥，若飞若惊；……离披烂漫，翕如云布，曳若星流；朱焰绿烟，乍合乍散；飘风骤雨，雷怒霆激。呼吁可骇也。"[40]这与其所处盛唐的时代背景不无关系。李泽厚饱含激情地评价盛唐文艺："一种丰满的、具有青春活力的热情和想象，渗透在盛唐文艺之中。即使是享乐、颓丧、忧郁、悲伤，也仍然闪烁着青春、自由和欢乐。这就是盛唐艺术。"[41]盛唐文艺既定的审美模式决定了书法审美范畴和语言模式的趋向，张怀瓘对尚"奇"书风的推崇既是书法艺术本质规律的天然发展，也是盛唐特殊文化心理和文化特征的产物。

首先，尚"奇"体现在他"抑羲尊献"，意在打破唐初书坛独尊大王、崇尚充和典雅的局面。张怀瓘欣赏王献之书法跌宕起伏的磅礴气势，他称赞王献之草书："神用独超，天资特秀，流便简易，志在惊奇。"[42]王献之书法的意象特征是"似入庙见神，如窥谷底。俯猛兽之牙爪，逼利剑之锋芒"，给人"骇目惊心，肃然凛然，殊可畏"[43]的视觉感受。他在传统行草之外，另立新格，运笔肆意发挥，不拘泥于法度，任情而发，自由奔放，脱凡去俗又不失萧散洒脱，其"一笔书"连绵不断，气势撼人，把对整个大自然秩序节奏的感受、呼应，无意识地投射到书法作品中去，激发欣赏者的审美想象力，使之产生新奇之感。张怀瓘借献之草书作为自己抨击唐初"中庸"美学的武器，把书法置于"法""理"之外，更加注重书笔墨自身的审美价值，改变唐太宗"实用居于审美之上"的艺术观念，为盛唐草书建立尚"奇"的审美新维度。

其次，张怀瓘尚"奇"的审美标准，还在于他标榜独立的艺术个性，以期创作出与人迥异的审美意象。"刚柔备焉，点画之间，多有异趣，可谓幽深无际"[44]。认为钟繇的真书幽深无尽，于微妙处流露"异趣"，说明他要求书家在艺术创作的过程中，要有天才之智，捕捉到常人不能感知的微妙，能以"独闻之声，独见之明"的睿智最终完成"与众者异"的审美意象的营构。"与众者异"是不同俗物的不二法门，张怀瓘在《文字论》中有更为清晰地论述："心若不有异照，口必不能异言，况有异能之事乎？"[45]指出"异照"是书家对万物细心、独到体察后在心中形成"与众者异"的审美意象的关键契机，只有胸中有"异照"才能创作出超出常人、不同俗物的一流书法作品。他评论书史上的名家：梁武帝"既无奇姿异态，有减于齐高矣"[46]；齐献王"奇而且古"[47]。贬褒之中，可以看出张怀瓘使用"奇""异"等评语之频繁，从而得知"尚奇"是他对书法意象审美和批评的重要标准。

第三，张怀瓘以"神"来框定"奇"的怪诞程度和审美范式。他"尚奇"的审美观念不是一味地追求奇异怪诞，而是不能脱离"神"的内容。在谈论习书之法时，辩证地论述了"奇"与"神"之间的关系："奋斫之理，资于异状；异状之变，无溺荒僻；荒僻去矣，务于神采；神采之至，几于玄微，则宕逸无方矣。"[48]在他看来，学习书法的过程是在熟悉掌握书写技巧后求新变——"异状"，"求异"正体现出张怀瓘"尚奇"的审美观点。他说："异状之变，无溺荒僻。"指出学书"求异"并不是最终目标，而且一味地"求异"还会带"荒僻"的诟病。如他评价欧阳询真书："森森焉若武库矛戟"，"然惊奇跳骏，不避危险，伤于清雅之致"[49]。从创作奇伟瑰丽的书法意象来说，欧阳询做到了"森森焉若武库矛戟"，但在追求"惊奇跳骏"时却没有创作出鲜活生动的意象，所以张怀瓘认为他"伤于清雅之致"。又言"今录所闻见，粗如前列，学惭于博，识不逮能，缮奇缵异，多所未尽"[50]。"惊奇跳骏"和"缮奇缵异"都是张怀瓘所说的"荒僻"之态，问题的症结在于只追求没有实质内容的"异状"，不能把"奇异"的意象特征与神采完美结合。

可以说，张怀瓘对"尚奇"审美意象的推崇是在追求"神"的审美理想中进行的。一方面，书家需要发挥天才的睿智，将自己独特的情感、体验、学识融入惊险恐怖、纵横肆意的笔墨线条中，创作出与众不同的书法意象。一方面，应以"神"来规范艺术创作，把"奇异"与生动鲜活的意象结合，方能刚柔兼备，完成"神品"之作。

综上所述，"书法意象"的理论内涵、意象本体论、意象创作论及意象品评论共同组成了张怀瓘"书法意象"观的主要部分。其中，以"书法意象"的理论内涵为核心，贯穿到其他三个部分，在逻辑架构上形成了一个有机统一的意象理论体系。他开辟出以"意象"论书的新视角，既从宏观上把握历史审美规律，又从微观上探讨盛唐时代风尚。著名学者陈方既曾说："他（张怀瓘）的书学思想较之孙过庭更深刻，书法美学观点更有新的发展甚至更有质的不同。"[51]因此，从张怀瓘书法美学思想中提炼、构建书法"意象"审美理论体系，不仅可以还原书法"意象"观的历史审美语境，发挥它对当今书坛艺术实践的指导意义，还对我们构建有中国特色的书法审美理论体系有所裨益。

注释：

[1][2][3][4][5][6][7][8][9][10][11][12][16][17][18][19][20][21][23][24][25][26][28][30][32][34][35][36][40][42][43][44][45][46][47][48][49][50]潘运告主编、云告译注：《张怀瓘书论》，长沙：湖南美术出版社，1997年版，第222、232、237、11、76、54、228、17、134、252-253、52、31、237、17、228、221、52、25、206、158、146、179、60、107、136、136、140、146、54、39、232、139、229、198、192、274、177、221页。

[13] [清]魏源撰、黄曙辉点校：《老子本义》，上海：华东师范大学出版社，2010年版，第56页。

[14] 叶朗：《中国美学史大纲》，上海：上海人民出版社，1985年版，第244页。

[15][22][38][39]《历代书法论文选》，上海：上海书画出版社，1979年版，第6、12-13、241、245页。

[27] 转引自李宗玮：《悟对书艺》，济南：山东画报出版社，2007年版，第211页。

[29] 朱光潜：《诗论》，长沙：岳麓书社，2010年版，第55页。

[31] 朱志荣：《论审美意象的创构》，载《学术月刊》2014年05期，第112页。

[33] 宗白华：《艺境》，北京：北京大学出版社，1987年版，第362页。

[37] 林木：《笔墨论》，上海：上海书画出版社，2002年版，第221页。

[41] 李泽厚：《美的历程》，北京：文物出版社，1981年版，第127页。

[51] 陈方既、雷志雄：《书法美学思想史》，郑州：河南美术出版社，1994年版，第204页。

（栏目编辑　张同标）

《说文解字》对北宋"画学"的影响

肖世孟

（湖北美术学院美术学系，武汉，430205）

【摘 要】语言训练如何影响绘画创作？北宋"画学"提供了一个很好的历史范本。《说文解字》（以下简称《说文》）是北宋"画学"最重要的讲授内容，它对绘画创作的影响有三个方面：《说文》因形求义，其540部首主要来源于自然形象，这些自然形象保留了古代思维方式和特点，客观上提升了画师领会"古意"的思维能力；《说文》推求本义，从本义理解引申义，是深刻领会"诗意"的基础；不仅如此，《说文》也是训释古义的基础文献，为绘画脚本提供解读支撑。

【关键词】《说文解字》 宋代宫廷绘画 "画学"

作者简介：
肖世孟（1975—），武汉大学古籍研究所博士、武汉大学哲学院博士后，现任湖北美术学院副教授。研究方向：美术考据。

在传统画论中，往往强调文化修养对创作的影响。文化修养是一个比较笼统的说法，文化修养提升的结果体现在思维上，从某种意义上讲，对思维影响最大的应该是语言，语言是思维的运算符号。语言训练如何影响绘画创作？北宋"画学"提供了一个很好的历史范本。

为培养宫廷画师，宋徽宗于崇宁三年（1104）设立"画学"，其是属于国子监的一个学科。"画学"的专业方向有六科，包括佛道、人物、山水、鸟兽、花竹、屋木。大观四年（1110）三月，将"画学"并入"翰林图画局（院）"[1]，由"翰林图画院"代行教育培养。1127年，北宋灭亡，"画学"也随之瓦解。"画学"的命运，虽然前后只经历了二十多年，但是它对当时及后来的宫廷绘画的影响却功不可没，可以说，宋徽宗时期创办的"画学"奠定了此后宫廷绘画的基调，其原因有二：

其一，宋徽宗时期的"画学"，建立了系统的画家培养模式，培养了大批优秀画家，使这一时期的宫廷绘画创作达到了历史的高峰。

其二，北宋灭亡之后，"画学"培养的一批画家成为南宋画院主力。由于南宋画院并无教学实体，依靠师徒传承，北宋"画学"培养的画家实际上成为南宋画院的"导师"，这批导师的徒子徒孙直接引领了南宋画院的创作主流。

北宋"画学"具有鲜明的文化特点。除了绘画技法，北宋"画学"教育的一个重要特点是重视画师的文化修养。"画学"中，主持人不再是内侍的勾当官，而是由文人士大夫充当博士[2]。最初是米芾，其后是宋迪犹子宋子房。"画学"中文化修养的主要内容是讲授《说文》《尔雅》《方言》《释名》，并兼习《论语》《孟子》等经典文本。

《宋史·卷一百五十七·志第一百十·选举三》记载：

画学之业，曰佛道，曰人物，曰山水，曰鸟兽，曰花竹，曰屋木，以《说文》《尔雅》《方言》《释名》教授。《说文》则令书篆字，着音训。余书皆设问答，以所解义观其能通画意与否。仍分士流、杂流，别其斋以居之。士流兼习一大经或一小经，杂流则诵小经或读律……[3]

《说文》《尔雅》《方言》《释名》的文本流传至今，是宋代语言训练的主要内容。以上四种书，侧重点各有所不同，若《尔雅》是着重释古今之异言，则《方言》主攻通方俗之殊语，《说文》推求本义，从字形探求文字的来由，《释名》侧重由语音探求语源。正如黄侃先生所言："《尔雅》解释群经之义，无此则不能明一切训诂。《说文》解释文字之原，无此则不能得一切文字之由来。《方言》解释时、地不同之语，无此则不能通异时异地之语言。《释名》解释文字得音之原，无此则不知声音相贯通之理。"

本文主要考察《说文》对北宋"画学"的影响，北宋"画学"所教授的这四种书当中，《说文》因形求义，沟通文字形体与词义之间的联系。语言是思维的运算符号，它决定了思维发展特

点,《说文》保留了古代思维特点,客观上提升了画师领会"古意"的思维能力;《说文》推求本义,从本义理解引申义,是深刻领会诗意的基础;不仅如此,《说文》也是训释古义的基础文献,为绘画脚本提供解读支撑。

《说文》对北宋"画学"的影响,呈现在绘画创作中,体现出三个方面的特点:画中的古意、画中的诗意、画中历史故事的真实性。本文试图从这三个方面展开讨论。

一、画中的"古意"

"古意"是宋代宫廷绘画所追求的重要审美目标。北宋"画学"的考核制度,其标准是:

笔意简全,不模仿古人而尽物之情态,形色俱若自然,意高韵古为上;模仿前人而能出古意,形色象其物宜,而设色细,运思巧为中;传模图绘,不失其真为下。[4]

画中的"古意"往往只可意会,不可言传,历代关于"古意"的解释往往玄妙,很难准确界定。如果能够领会古人的思维方式,应该是获得"古意"的最佳途径。北宋"画学"教授《说文》,客观上提升了画师领会"古意"的思维能力。

(一)自然形象归纳的思维

《说文》收正篆9353个,将汉字归纳为540部首,这些部首就是汉字的字根[5],它们大多数是依据自然形象勾画而成的。古人为表达字义,将字形归纳成一定形体,在对形体的概括中,包含古人对自然形象所特别关注的部分,如"牛"特别强调其角,"兽"特别强调其眼睛,"车"特别强调车轮……以简略的形体来概括复杂的自然形象,这实际上是古代视觉思维的外在表现,也是古代视觉观看知识的保留。

有过绘画经验的人都会知道,不掌握一定的方法和思路,任何一个形体都是极为复杂的。对自然形体的杂乱状态,人的思维必须作出反应,让杂乱的形体条理化、秩序化,这种将杂乱的形体条理化、秩序化的过程,实际上是一种思维能力,需要通过某种方式的学习才能实现。现代视觉思维的研究表明:当一个天生的盲人手术后复明,他直接看到的并不是我们习以为常的这个视觉世界。相反,他看到的只是令他心烦意乱的杂乱无章的形式和色彩,这些视觉现象华而不实地纠结在一起,相互之间似乎没有任何可以理解的关系。唯有通过缓慢而又坚韧的努力,他才能教会自己:这种混合确实呈现出了一种秩序;而且唯有通过锲而不舍的勤学苦练,他才能够学会对对象进行区别和分类,并领会诸如"空间"和"形状"这些词汇的意义。[6]

《说文》中保留的汉字字根,是古老思维对自然形象进行概括的范本,通过学习以自然形象为基础的字根,便于领会古人对自然形象进行把握的思维特点。

(二)"人本"的思维

对北宋人来说,《说文》保留了最古老的文字——小篆和"古文"(六国文字),这些古老字形以人作为参照,以自我为观看中心,体现了一种"人本"的思维。正如《说文序》云:"古者庖牺氏之王天下也,仰则观象于天,俯则观法于地,观鸟兽之文与地之宜,近取诸身,远取诸物……"[7]在文字字形上,学者姜亮夫总结道:一切动物的耳、目、口、鼻、足、趾、爪牙,都用人的耳、目、口、鼻、足、趾、爪、牙为字,并不为虎牙立字,不为象鼻、豕目、鸡口、驴耳、鹗目、鸭趾立专字,用表示人的祖妣之且匕作兽类两性的差别等等……汉字不用其物的特征表某一事,只是用"人本"的所有表一切,这还不是人本为何?[8]

在宋画中,凡描绘禽鸟、花卉、山水,画家皆将其赋予人的神气、精神。传宋徽宗《腊梅山禽图》,其题诗云:"山禽矜逸态,梅粉弄轻柔,已有丹青约,千秋指白头。"此画中,白头翁具有了人的"矜逸态",梅花也有人"轻柔弄"的动作,诗人还以白头翁象征千年不变的丹青之心。流传于今《出水芙蓉图》,一般认为是南宋宫廷画家吴炳所作,吴炳虽非北宋"画学"中人,但此画谨守"画学"以来的"人本"传统,特别表现出芙蓉"娇嫩柔美"的形象,在画家和观者看来,芙蓉早已不是一种水中植物,而被赋予了人的精神特质(图1)。

(三)"万物一体"的思维

"万物一体"是中国古代思维最根本特性,《说文》在体例上深入贯彻了

图1 吴炳 《出水芙蓉图》 南宋

图2 宋徽宗 《芙蓉锦鸡图》 北宋

"万物一体"思维。许慎依据"六书"原则，将汉字结构归纳540部首，按照"始一终亥"的次序进行排序；按照部首顺序，将9353字编入其中，按照同类原则进行联系，构成一个有机整体。

对体例的把握和熟悉是阅读《说文》的前提，阅读《说文》的同时，体例所贯穿的内容会时时重复"万物一体"的思维。

传世宋画体现这一思维方式，比如传为宋徽宗所作的《芙蓉锦鸡图》，此画描绘了锦鸡、秋芙蓉、菊花、蝴蝶，锦鸡落在秋芙蓉上，锦鸡望着蝴蝶，蝴蝶被芙蓉花所吸引，菊花从动势上支撑了压低了的芙蓉花，在画面上，四个元素完整一体。同时，锦鸡并非孤立的个体，按照"万物一体"的理解，天地万物是一个整体，锦鸡因天地感应而出现。菊花和秋芙蓉象征时局之严寒，五色齐备的锦鸡，象征五德俱全，为帝王祥瑞之吉兆（图2）。

《说文》保存了古老的思维方式。从以上三点来说，北宋"画学"将《说文》作为教程传授给画家，古代的思维方式从中得以传承，成为宫廷绘画发挥"古意"的思维基础。

二、画中的"诗意"

宋画的诗意常常是后世画家可望而不可即的目标。宋画既具有精细、工整的写实形象，又具有开放、悠远的诗意性，这本身就是一对矛盾。这些特点，在北宋"画学"和之后的宫廷绘画中表现相当突出。

诗以语言文字为载体，它的意境是通过语言来实现的，对诗歌中的意象的理解，是在现实的基础上，通过头脑的加工以完成的，通过联想、想象等，诗的描述形成了想象画面。

中国文字源出自图像，其文字词义经历由本义到引申词义、由具体词义到抽象词义的演变。所谓"诗中有画"就是诗突破了语言的界限，充分发挥了文字具有的形象启示作用，在读者头脑中形成的想象画面。那么，画家去捕捉诗中画意就需要直接进入文字的本义，汉字的本义往往同具体的形象相关联，比如：《说文·旨部》："旨，美也，从甘匕声。"羹匙（匕）入口，以示味美。圣旨亦谓来自圣上的福音也。

阅读、理解诗歌不能仅仅从文字表象上理解其词义，更重要的是要理解其内在的词义，也就是由形象的本义引申出来的词义，这样才能更好地把握诗歌文字的形象性。

《说文》从字形出发，通过分析小篆、古文的字形结构，建构出古人造字之初的形象，来解释文字的本义。如：礼的本字豊，《说文·豊部》："豊（豐），行礼之器也，从豆，象形。读与礼同。"豆是古代的祭祀用器，豆内盛满祭品的形象就是"豊"字形的来源，古人以此形象来创造"豊"字。从这个意义上，《说文》就是由诗——文字——形象的桥梁。

宋代"画学"教授《说文》，能让宫廷画家更精确地了解文字的本义，深入掌握文字造字之初的形象特点，从而更好地理解诗歌，思考诗歌表达的意象；同时，通过学习《说文》，具备了与士大夫相通的知识背景。历代文人都是《说文》的读者，他们作诗、作词，都会将语言高度提炼、为求准确性，用

字以《说文》为基础，了解《说文》，更能体会诗中"超拔"之意。比如，"床前明月光"的"明"，楷书字形从"日"从"月"，一般解释为"明亮"。通过《说文》对字形的说解，"明"从"囧"从"月"，"囧"是窗户的形象，"明"的本义表示的是窗户中的月光，具有一种微弱而柔和的诗意形象。如果理解成明亮的月光，就失去那种柔柔的思乡之情了。

北宋"画学"的价值评判标准，也决定选拔人才的方向。"画学"考试有"乱山藏古寺"之题，此诗中的关键词是"藏"，如何理解诗中的"藏"字，是考验画家的诗意领悟水平的。有的画家描绘山峦之中，隐约露出寺庙的一角；有个画家根本不画寺庙，只是在水边，画了一个挑水的小和尚。显然，不画寺庙的画面的境界更高明，更能表现出"藏"字的本义。《说文·艹部》："藏，匿也。"《说文·匚部》："匿，亡也。"亡也就是无、没有之义。

再如唐诗"嫩绿枝头红一点，动人春色不需多"，此诗意的关键词在于如何表现"春"的诗意。《说文·艹部》："春，推也。从艹从日，艹春时生也；屯声。"要理解春，还必须了解春的声符"屯"；《说文·屮部》："屯，难也。象草木之初生。屯然而难。从屮，贯一尾曲。一，地也。指事。"屯是指事字，屯字似草木破土而出，虽然艰难，但受自然力量的驱使，总会破土而出。春的小篆字形为䖒，是个会意字，此字形有"艹""日""屯"三个部分，表示春天的状态，阳光温暖，草木生长，万物萌动。很多画师描绘绿叶中的红花，关键在于对"春"的领会。有一位画师不仅描绘春天的绿树，还在绿树丛中画一亭阁，一仕女在亭阁中倚栏而立，其娇艳的樱桃小口在一片绿色中就显得春色无边了。对"春"的理解，不仅用绿色来体现植物的生机，还要用人的形象体现万物萌动的视觉效果。

又如"野水无人渡，孤舟尽日横"。此句需要更好地把握"野""孤"的意境，《说文·理部》："郊外也。从里予声。埜，古文野从里省，从林。"城邑之外谓之郊，郊外谓之野，野外谓之林。《说文·子部》："孤，无父，从子瓜声。"孤的本义是没有父亲的孩子，自然让人联想到可怜无依的孩子的样子。诗句中"野""孤"都是以人作为参照物，烘托出遥远而又孤单寂寥的景象。一般画家多画空舟系于岸边，或者画鹭鸶蜷缩在船舷之间，或者画乌鸦栖息于船篷之背……夺魁者画船夫卧于舟尾，横吹一孤笛，其意境自然高远，正如《画继》所云："其意以为非无舟人，止无行人耳。"[9]

三、历史故事的真实性

《说文》是训释古义的基础文献，是将画师转变为"知识人"的基本教程。从宋画的实例中，《说文》为历史故事画的史料提供了解读支撑。

历史故事画是宫廷绘画的主要题材，其功能在于"规鉴"，正如宋郭若虚所说："盖古人必以圣贤形像、往昔事实，含毫命素。制为图画者，要在指鉴贤愚，发明治乱。"[10]

此类规谏的绘画早在汉代就已出现，《汉书·霍光传》记载：

征和二年……时上年老，宠姬钩弋赵婕妤有男，上心欲以为嗣，令大臣辅之。察群臣唯光任大重，可属社稷。上乃使黄门画者画《周公负成王朝诸侯》以赐光。后元二年春，上游五柞宫，病笃，光涕泣问曰："如有不讳，谁当嗣者？上曰："君未谕前画意耶？立少子，君行周公之事。"[11]

西汉武帝意欲授意霍光辅弼储君，但不便明示，故而让宫廷画师完成《周公负成王朝诸侯》一图，以历史故事画的内容暗示霍光辅佐少子，行周公之事。历史故事画的创作，若无"史实"的依据，就会影响"规鉴"的效果。《资治通鉴》记载了汉成帝一件事：

上尝与张放及赵、李诸侍中共宴饮禁中，皆引满举白，谈笑大噱。时乘舆幄坐张画屏风，画纣醉踞妲己，作长夜之乐。侍中、光禄大夫班伯久疾新起，上顾指画而问伯曰："纣为无道，至于是乎？"对曰："《书》云：'乃用妇人之言。'何有踞肆于朝！所谓众恶归之，不如是之甚者也！"上曰："苟不若此，此图何戒？"……[12]

因于史无据，对于"史实"的忠实性不高，引起汉成帝的怀疑，产生"此

图何戒"的疑惑。

早在北宋之前，许多批评家对古今衣冠、器用等细节不厌其烦加以讲究。唐代张彦远《历代名画记》指出"吴道子画仲由便戴木剑，阎令公画昭君已着帏帽"是"画之一病"[13]。

北宋以来，"疑古辨伪"的学风渐成士大夫共识。正如学者在研究北宋学术时所说："无论是新党还是旧党，无论是义理学派还是考据学派，无不具有怀疑精神，致使疑辨成为宋代古文献学中的一种普遍风气。"[14]这种学术上的风气也引发了对绘画中历史故事真实性的考辨。

北宋时，郭若虚《图画见闻志·论衣冠异制》详考了格式衣冠的时代性：

自古衣冠之制，荐有变更。指事绘形，必分时代。衮冕法服，三礼备存。物状实繁，难可得而载也。汉魏已前，始戴幅巾。晋宋之世……至如阎立本图《昭君妃虏》，戴帷帽以据鞍；王知慎画《梁武南郊》，有衣冠而跨马。殊不知帷帽创从隋代，轩车废自唐朝，虽弗害为名踪，亦丹青之病耳。帷帽如今之席帽，周回垂网也。[15]

米芾《画史》详考历代服饰规制，如"唐人软裹，盖礼乐缺，则士习贱服，以不违俗为美……"[16]

历史故事的脚本大多出自古代文献，提升"画学"中画师解读古代文献的能力无疑是十分有效的手段。最后这些意见终于凝聚在宋徽宗"画学"中重视研习经典的训练措施。[17]

《说文》编撰的目的就在于"理群类，解谬误，晓学者，达神旨"，许慎认为由于不懂文字之学，"人用己私，是非无正，巧说邪辞，使天下学者疑"，是造成经典说解混乱的根本原因。对经典的研究，《说文》是必要的辅助工具，宋人的"小学"成就主要来自《说文》等著作上。在历史故事画中，众多名物、故事情节等待画家来完成，此时，需要以《说文》为工具，对经典文本进行疏解，达到准确理解文本，以分辨名物形制、明确人物活动细节，最终达到通过绘画来表达的目的。

《晋文公复国图》分为六段，旧题李唐所作。李唐在宋徽宗在位时期曾入"画学"，南渡之后，成为南宋画院的领袖人物[18]。此图据《左传》记载而作，描述重耳，也就是后来的晋文公，由于晋室内乱而远走他乡的逃亡生活。此图采用连环绘图的形式，每段均有宋高宗风格手书的《左传》中的有关章节。此画的创作必然要求宫廷画家深入了解包括《左传》在内的相关历史文献的记载，对文献的字、词、句作出精准的把握。如宫廷画师不能准确把握文献记载的史实，就很难达到"规鉴"的效果（图3）。

结语

北宋"画学"中的《说文》训练，笼统地说，是提升了画师的文化修养；具体来说，是提升了画师传达"古意""诗意"及历史故事画真实性的能力。

注释：

[1] 宋徽宗宫廷画院的名称，在《宋史》中均称"翰林图画局"，在一般绘画史籍、野史笔记中称"翰林图画院"。
[2] 当时只有太学才设"博士"，"博士"是太学中老师的一种职称。
[3] [元]脱脱等：《宋史》（第11册），中华书局1964年版，第3688页。
[4] [宋]赵彦卫：《云麓漫钞》，辽宁教育出版社1998年版，第18页。
[5] 字根是今人的说法，古人称之为"文"。汉字构形分析上，有"独体曰文，合体曰

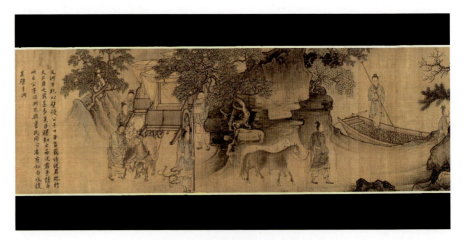

图3 李唐 《晋文公复国图》（局部） 南宋

字"之说，大意是："文"是按事物形貌勾画线条而成的，"字"是由两个以上的"文"组合再生出来的；"文"是不可拆分的独体之文，"字"是含两个以上"文"的合体字。

[6] M. Von Senden, Space and Sight:the perception of space and shape in the congenitally blind before and after operation, Peter Heath, London and Glencoe, Illinois, 1960.

[7] [汉]许慎：《说文解字序》，中华书局1964年版，第313页。

[8] 姜亮夫：《姜亮夫全集》（第17册），云南人民出版社2002年版，第67页。

[9] [宋]邓椿：《画继》，人民美术出版社1964年版，第5页。

[10] [宋]郭若虚：《图画见闻志》，人民美术出版社1964年版，第5页。

[11] [汉]班固：《汉书》，中华书局1964年版，第2932页。

[12] [宋]司马光：《资治通鉴》卷三十一。

[13] [唐]张彦远：《历代名画记》，人民美术出版社1963年版，第31-31页。

[14] 孙钦善：《中国古文献学史》，中华书局1994年版，第489页。

[15] [宋]郭若虚：《图画见闻志》，人民美术出版社1964年版，第11-14页。

[16] [宋]米芾：《画史》（四库全书影印本），中国书店2014年版，第75页。

[17] 石守谦：《风格与世变：中国绘画十论》，北京大学出版社2008年版，第115页。

[18] 肖世孟校注：《图绘宝鉴（续编、续纂二种）》，山西教育出版社2015年版，第209页。

（栏目编辑　顾　平）

（上接第117页）

承载译注的《历代名画记》等也沿用了这一观点。（《历代名画记全译》，贵州人民出版社，2009年，第292页。）

[34]《高僧传》卷六，中华书局，1992年，第214页。

[35] 刘遗民为此事所撰的《发愿文》的开篇云："惟岁在摄提格，七月戊辰朔，二十八日乙未。法师释慧远贞感幽奥，宿怀特发，乃延命同志息心贞信之士，百有二十三人，集于庐山之阴，般若台精舍阿弥陀像前，率以香华敬荐而誓焉。"（《高僧传》卷六，中华书局，1992年，第214页。）然而，关于"岁在摄提格"究竟所指代的是哪一年，后人的研究则存在着两种不同的看法：其一，黄忏华在《中国佛教史》中认为是东晋孝武帝太元十五年（公元390年），东方出版社，2008年，第29页。其二，汤用彤在《汉魏两晋南北朝佛教史》中则认为是东晋安帝元兴元年（402年），参见汤用彤：《汉魏两晋南北朝佛教史》，北京大学出版社，1997年，第260页。此外，木村英一也与汤用彤持有同样的判断，参见《慧远研究·研究篇》，慧远年表，东京：创文社，1960年，第541页。根据年代推算，后一种说法应更加符合历史事实。参见陈垣：《二十史朔闰表》，中华书局，1962年，第61—62页。

[36]《高僧传》卷五，中华书局，1992年，第205-206页。

[37]《晋书》卷九十二，第2405页。

[38] 参考业露华：《慧远的佛学思想及其历史地位》，《中国佛教学术论典》第23集，佛光山文教基金会，2001年，第31-36页。

[39] 蔡枫："似"与"不似"：中印艺术形神论》，《文艺理论研究》，2010年第1期。

[40] 中国大百科全书总编辑委员会美术编辑委员会编：《中国大百科全书·美术Ⅰ》，中国大百科全书出版社，1990年，第467页。

[41] 曹顺庆主编：《东方文论选·印度文论》，四川人民出版社，1996年，第382-386页。

[42] 参考金克木：《印度的绘画六支和中国的绘画六法》，载《读书》1979年第5期。中国少数民族古代美学思想资料初编编写组编写：《中国少数民族古代美学思想资料初编》，四川民族出版社，1989年，第325页。

[43] 郁龙余等著：《梵典与华章：印度作家与中国文化》，宁夏人民出版社，2004年，第270页。

[44] [南朝宋]刘义庆：《世说新语笺疏》，中华书局，2007年，第848页。

[45] [唐]张彦远撰：《历代名画记》，中华书局，1985年，第77页。

[46] 汤用彤：《魏晋玄学论稿及其他》，北京大学出版社，2010年，第29页。

[47] 汤用彤：《汉魏两晋南北朝佛教史》，北京大学出版社，1997年，第170—171页。

（栏目编辑　张同标）

论元代新刊全相平话五种之文图特征

李彦锋

（西南大学美术学院，重庆，400715）

【摘　要】 元代新刊全相平话五种是元代文学图像的大宗，不论是在文学方面还是在美术领域都具有重要的历史地位，是元代文图关系的代表性作品。全相平话五种的文图具有自身的结构特征，主要表现为文图的程式化特征，全知的叙述视角与全景式的构图以及文图所受的道教影响等，这些特征在元代平话五种之文图中均有较为突出的体现。

【关键词】 新刊全相平话五种　文图特征

作者简介：
李彦锋（1976—），男，美术学博士，西南大学美术学院副教授，硕士生导师。主要研究方向：中国画研究。
项目基金：中央高校基本科研业务费专项资金资助，项目批准号（SWU1709114）及西南大学2015年度基本科研项目《元代平话插图研究》（批准号：SWU1509465）研究成果。

元代全相平话是元代文学图像的大宗，不论是在文学方面还是在美术领域都具有重要的历史地位，是元代文图关系的代表性作品。过去的文学史和美术史对于元代全相平话介绍较少甚或只字不提，这并不意味着全相平话不重要或者是在绘画上是难上大雅之堂的、粗浅的不入流艺术，相反，这是由于我们对它缺少应有的认识和理解。元代全相平话在文学方面是从唐传奇发展为白话小说的过渡形态，为明清时期小说的繁荣奠定了基础；在美术方面它是版刻造型艺术成熟的标致，对于明清甚至近代的版画及插图艺术有着十分深远的影响。从文图关系层面来看，元代全相平话确立了文图共同叙事的典范，文图的平行协同配合达到了空前的高度。因此，探讨元代全相平话之文图特征不论是对于文学研究还是美术学研究都是非常有意义的课题。

一、关于元代全相平话

元代平话现今存世的元刊五种全相平话仅5册，藏于日本国立公文书馆内阁文库。《全相平话五种》包括《武王伐纣书》（别题《吕望兴周》），《乐毅图齐七国春秋后集》，《秦并六国平话》（别题《秦始皇传》），《续前汉书平话》（别题《前汉书续集》《吕后斩韩信》），《三国志平话》等五种。各书大体根据正史写成，其中细节多采用民间流传的故事。《全相平话五种》均为上图下文，类似于连环画的文图样式。全相插图占版面约三分之一，每两页一图，即所谓"合页连图"，且每一图像均标注有小标题，主要人物标出名字。五种平话共计246幅插图。其中《武王伐纣》含封面有图44幅，《乐毅图齐》无封面，有图41幅，《前汉书续集》含封面有图38幅，《秦并六国》含封面有图52幅，《三国志》含封面有图71幅。五种平话除《乐毅图齐》之外均有带插图的封面，版式都是上图下文式。

元代平话在小说的发展史上有着承上启下的枢纽作用，在平话中融合了文言与白话的语体矛盾，包容了讲史话本与章回小说的矛盾。"明清章回小说直承元刊平话而来，它们继承了元刊平话的内容、创作方法、风格等等。它站在平话的肩膀上，才有了代表一代之文学的成功和繁荣。在继承的同时，章回小说也对平话进行了巨大的改造，一些成功的改写之作如《三国志通俗演义》《封神演义》等，其影响远远超过了平话，也因此能够代替平话成为长篇小说的范式。到了明代晚期，平话作品渐渐退出了历史舞台，人们几乎忘记了盛行一时的元代平话的本义"[1]。但是，平话对于明清章回小说的深远影响是不可否认的。"可以毫不夸张地说，如果没有平话在内容上、社会影响上所作的准备，如果没有平话所作的创作方法示范，如果没有平话创作和流传的实践经验，明清章回小说是不可能出现并取得成功的"[2]。

平话图像在造型艺术方面具有经

图1 元代全相平话封面（乐毅图齐封面缺失）

典性。尽管中国美术史上没有留下关于吴俊甫和黄叔安的详细资料，但是平话版刻高超的艺术水平却是不可否认的。首先，平话之相在内容表现方面极具功力，在有限的空间内最大限度地发挥了图像的叙述功能。平话受版式的限制，要在狭长的画面中，表现庞大的历史事件，这就要求版画的设计与制作有高度的概括性，版画家要像一个高明的导演一样，在狭小有限的空间中导演出一部有声有色的历史剧。《全相平话五种》的版画作者较好地处理了这一矛盾。如"赤壁鏖兵"的插图，仅用士兵五六人，战船一二只，加上岸边"孔明祭风"仗剑作法念念有词，江上"黄盖放火"火借风势、势不可当，就把火烧赤壁波澜壮阔的战斗场面很好地表现出来了。《全相平话五种》的版画插图，运用洗练的手法，表现纷繁复杂的历史事件和战争场面，人物形象鲜明，场景的处理与人物形象交相辉映，使故事情节得到生动的表现。"元代平话在书面白话小说中属首次使用插图者，有开创之功"[3]。其次，在技法层面平话之相也极为出色。平话图版的制作极为精丽考究，线条流畅，疏密有致，在黑白分明的对比之中，较好地体现了版画创作的辩证思维。如在《三国志平话》"得胜班师"一图中，左侧人物右顾，右侧人物左望，使得画面气息聚而不散。行进士兵的双腿虽然有造型的重复，但是人物腰间垂下的飘带，以及与前伸马蹄的穿插，又使得画面在重复之中又有变化，丰富之中又有统一。艺术史家王伯敏认为："《全相平话五种》的图版制作极为精缜，形象简练而鲜明，并善于运用线条的疏密与黑白对比，构图布置稳定而又能变化无穷，图与图之间又具有一定的连续性，文字也刻得比较精美，可以说是继承了唐宋版画的优良传统，而又加以发扬创造，成为元代版画的重要代表作品，并给予明代上图下文型版画图籍奠定了巩固的根基，以后的不少版画作品，在相当大的程度上受到了它的影响。无论是研究当时的平民文学，研究出版印刷的历史，还是研究版画，《全相平话五种》都称得起是一份十分重要的历史遗产。"[4]此外，版画研究者对于全相平话的艺术价值也是认同的，"这五种平话插图，在绘图方面，人物形象、动作，始终保持着生动变化。配景中的屋宇、树石，也衬托布置得当，刀锋圆润爽朗，韧而有力，婉丽中有浑朴。在构图方面，连续性很强。人物列布，前后照顾有序，看来也极尽心思"[5]。如《三国志平话》中的图像"孔明木牛流马"，图中三头牛和两匹马"跃动自如，比例准确，牛黑马白，对比强烈，寥寥数刀，就能将牛、马的骨骼乃至体态特征表露无遗。更主要的，是整个画面强烈地表现了诸葛孔明披星戴月赶运粮草的特有历史氛围。这一'画外之音'非高手不足以传神"[6]。因此，《全相平话五种》的版画足可称是建本图书的插图创作走向成熟期的力作，它是元代建本版画的代表性作品。

元代《全相平话五种》的文图具有较强的特征，主要体现在文图的程式化特征，全知的叙述视角与全景式的构图以及文图所受的道教影响等，这些特征在元代平话五种之文图中均有较为突出的体现。

二、文图的程式化特征

《全相平话五种》的文本叙述具有较强的程式化特征。这种程式不仅体现在形式层面，也体现在内容方面。其次，不论是不同平话之间的文图叙述，还是单独某一部平话的文图叙述，在叙述故事之时，都遵循相对固定的"程

式"。首先，角色功能的类似性。在五种平话的角色设置中具有相似性特征。在每一部全相平话中都有相类似的角色，这些"角色功能充当了故事的稳定不变因素，它们不依赖于由谁来完成以及怎样完成。它们构成了故事的基本组成成分"[7]。这些角色的功能在不同的平话中反复出现。如《武王伐纣平话》中的"太公"，《乐毅图齐平话》中的"鬼谷子"，《前汉书续集平话》中的"陈平"等，都是以"谋士"的角色在故事中发挥作用。善恶的角色在《武王伐纣平话》和《前汉书续集》中较为类似，诸如纣王、妲己与吕后，文王、武王与韩信、蒯通等具有类似的角色功能。

其次，叙事结构的模式化。（1）形式层面的模式化指的是相类似性文本形式构成，在不同的平话及不同的部分反复出现。平话或者是每一卷基本都是以诗作为开始，叙述段落的终结处亦以诗歌作结。诸如《武王伐纣平话》以"三皇五帝夏商周，秦汉三分魏蜀吴"诗句开始，以"善恶到头终有报，只争来速与来迟"作结；《乐毅图齐平话》以"七雄战斗乱春秋，兵革相持不肯休"诗句开端，以"纵横斗智乐孙辈，青史昭垂万世名"作结。其他三部平话亦是如此。（2）叙述结构层面的模式化。在叙述战争的过程中，作者常常用一些套路性的语言描写战争，部分战争描写十分简单，往往用几个常见的套路和几个常用的词语。一般写布阵、人物的打扮，之后就是"搭话"——"大战"——"掩杀"——分出胜败。如果难以取胜则就是"使诈"，然后取胜。语言所叙述的战争，其实是一个抽象的概念式样的战争，并不是真实世界内的战争。或者换言之，平话的语言叙述是受到了舞台演剧艺术中"战争"的影响而形成了新的对于"战争"的"再叙述"。这一方面是由于作者不可能有真实的战争经验，而且"听众和读者并不一定喜欢了解政治军事斗争的真正场面，那种真实的战争是非常残酷的，汉末建安时期是：'白骨露于野，千里无鸡鸣'，可是三国故事却趣味横生，看不到战争的残酷和伤亡的呻吟，原因就是讲史人、平话作者并没有给群众展示真正的战争的真实"[8]。这也正表明了平话的艺术性本质，说唱艺人清楚地知道，平话是在不违背基本历史常识的前提下以讲故事娱乐人们，并不是板着脸给人们上课讲史。因此，程式化的叙述并不一定是作者浅薄的体现，相反，作者以程式化的叙述方式，简化了叙述方面人们对于故事的记忆与传播。

再次，善恶因果循环报应。平话中对于非正义的角色，或者是恶者的结果大都会受到神灵的谴责，或者受到上天的惩罚，并且常常以离奇的方式展示出来，即便是在三国、前汉书、秦并六国等较为贴近史实的平话中，非正义的邪恶一方也一定会被善良、仁德的一方最终征服或取代。如秦并六国平话中由于"秦王之暴戾"，使得"荆轲刺秦王""高渐离扑秦王""张良打始皇车"，人为的"报应"虽未实现，但在始皇"崩于沙丘"之后的"刘邦斩白蛇"的离奇情节中，使得始皇的暴行终于有了"报应"。后汉书平话中，吕后"作恶多端"，虽然人们是敢怒不敢言，但是梦中的神灵却对其加以惩罚，且平话叙述了吕后死后汉文帝登位，以此来达到善恶因果的循环和圆满。武王伐纣、乐毅图齐等其他平话的善恶因果循环报应更是如此。

平话文本叙述的程式化与"相"的程式化一致契合。平话中的图像也具有同样的特点，诸如人物的尊卑与位置空间、人物的神态服饰以及对于故事场景的描绘、故事顷间选择等都有程式化的特点，这些特点在文图的叙述中表现出很强的程式化特性，甚至已经"固化"为有一定"语法"的"图语"。

首先，图像的位置空间具有相对的稳定性和寓意性。在前文的人物位置空间统计中可以看到，"左弱右强""左卑右尊"是大多数图像遵循的规则，画面的右侧为主要人物的位置，画面的左侧为次要或弱势一方的存在空间；现实空间与虚幻空间多以"云形纹样"进行连接；帝王或重要的人物常用象征性的符号，诸如"龙纹"（如刘备过檀溪之时）或"雷公"（如雷震子出现之时）等符号加以映射；人物众多的场景一般采用主要人物现身，其他人物隐于画外的手法，使得图像的阅读者可以感到"图虽尽，而画仍延续"的"图后之意"。

其次，图像中的战争描绘极具程式化特点，通常是几个人物可以代表千军万马，五六个人表现一个大的战斗。这与连环画是不同的，连环画通常是"写

实"的，是用焦点透视的方式，以近大远小的组织方式至少在画面上画出十数人来显示千军万马。比如现代的连环画描绘"文王出羑里城"的画面，可见头部造型的有14个之多，如果加上头部被掩映的人物竟有16个之多（图2）。现代的连环画趋向于"写实"，平话之相倾向于"写意"。平话中打斗场面的程式化特点同样鲜明，如平话中不论是王翦

图2　现代·连环画·文王出羑里城

与韩、魏、楚等国大将的交战，还是乐毅、孙子的交战，基本上是采用一左一右的对称构图样式，并以分处左右空间来"叙述"强弱与正邪。

平话之相的程式化特点不仅与文本叙述的程式化契合，更重要的应该是平话之相是以舞台之相为"依据"。一是元代全相平话中图像叙述构图、人物造型等的相对稳定性和程式化的倾向与元代杂剧有内在的关联，平话中的图像一定程度上可以视作是舞台戏曲表演的平面化结果。元代时期戏曲表演有其固定的角色格式，"中国民间表演技艺的方法和规律主要指的就是所谓'格式化框架内的套袭与变异'这一方法的诸种语言，如角色制的表演格式语言、套取式唱腔音乐的语言、科介类的动作范式语言、拴搊式的结构内容语言等等，即伶人所谓'格范''框格''戏式'。通过这类方法将经过观众选择的优秀表演伎艺以格式的方式固定化，从而将那些偶然出现的，或由天才创造的卓越表演艺术化为一种可以传承的表演伎艺基因，产生以简驭难、化个别为一般的效果，也使杂剧由仅可'施于一时一地'的临场表演进化成一种可以由不同演员在不同场合演出的重复表演"[9]。如此一来，不同的人物、职业等都逐渐形成了自己的特定"造型"，全相平话中人物的装扮造型、故事情节的场景选取、图像视点的变换等无不与元代的舞台演出艺术有着密切的关系。因此，全相平话中的图像可谓是元代戏曲表演的静态化记录。

二是平话之"相"所选择"包孕性"顷间与舞台的表演性质相契合。莱辛的顷间本是基于《拉奥孔》雕塑而提出的造型理论，而戏曲表演中的"亮相"性质亦似于雕塑，因此平话中的"相"，"具有很强的情节性，而且能抓住平话中的典型情节或主要情节加以表现"，并且这种提炼功夫"已臻完全成熟的地步"[10]。在平话的小标题方面，也显示了标题的此种"顷间性"，如在三国志平话中，"张飞见黄巾""得胜班师""赵云见玄德""孔明班师入荆州""孔明引众见玄德""玄德符江会刘璋""洛城庞统中箭""孔明出师"等都不适合作为平话的小标题，这些短语并不具有概括性，只是对于画面瞬间的解说。这似乎可以看作是语言上的"亮相"。

当然，在文本语言叙述转变成空间图像叙述的过程中，平话图像的制作者会有主体性的掺入，一般对故事都有一定的概括和倾向性处理，图本与文本的叙述会有一定的差异。在所有平话图像和文本的对照中，文图完全一致的尤为稀少。这一方面体现出了图像叙述的局限性，另一方面也体现了图像艺术家对于文本故事"翻译"的主动性。图像制作者在文本图形化的遴选中，通常依据当时人们感兴趣的对象来确定描绘的对象，图像艺人的立场和情感在全相平话中得到了较为鲜明的体现。平话故事之中的人物服饰则是明显地留存有宋代服饰的痕迹，而较少有元代蒙古族的服饰元素，"平话插图是以宋代人的服饰为基准的，其中皇帝穿的龙袍、将领穿的铠甲、文臣穿的官服、文士穿的衣衫都是宋代的服装样式"[11]。王伯敏认为这是元代人对于服饰的不了解，"元代人表现历史故事，由于当时的局限性，使其对古代衣冠制度并不十分了解，而是以较近的印象中的宋代为依据，故画中的人物多为宋代的衣冠，同时也夹杂着一些元代的东西"[12]。笔者认为这与当时平话受众的审美倾向有关系，宋代的服饰可以满足处于民族等级压迫之下对于故国的怀念之情。

此外，全相平话的人物造型，体现了中原文化的影响，人物依据大小

来区分社会地位与身份的高下贵贱。这与草原少数民族的图像人物造型是有差异的，譬如在辽代的墓室壁画中，"无论是早期的，还是中晚期的，主人与仆从，契丹人与汉人，除了装束上有所差别外，人物大小没有区别，作者对每一个人物都给予了充分的刻画，使他们个性鲜明，生动活泼，共处于同一环境之中"[13]。

全相平话的图像造型也呈现出其不足的地方，诸如人物造型过于程式化，不同的人物仅能够依据人物的服饰加以区分，甚至需要人物名字的标示，否则很难从人物的面部刻画等方面进行区分（当然，一定程度上这也与画面空间的有限有关）。全相平话中对于人物的表情、五官特征等的描绘有待进一步深化和细化。但是，这并不妨碍全相平话成为元代时期文图关系的典范之作。

三、全知叙述视角与全景构图

全相平话五种采用全知式的叙述视角，平话作者对于历史的过去、当下、未来了如指掌，对于人物的个性、品质、能力、心理等洞悉明了。平话虽然是底层文人的"说话"，但是全知视角也深刻体现了中国文化的叙述模式和时空观念。不管是《三国志平话》还是《武王伐纣平话》都体现出中国叙述特有的时空观。"时间的整体性观念以及大小写相衔的时间表述体制，携带着丰富的文化密码，深刻地影响了中国叙

事作品的开头形态。有所谓'开章明义'，中国人对一部作品，尤其是大作品的开头，是非常讲究的。他们在运笔之初，往往聚精会神，收视反听，进入一种'精骛八极，心游万仞'的精神状态，以便超越时空限制，与天人之道对话，'观古今于须臾，抚四海于一瞬'。这就是说，中国著作家往往把叙事作品的开头，当作与天地精神和历史运行法则打交道的契机，在宏观时空，或者超时空的精神自由状态中，建立天人之道和全书结构技巧相结合、相沟通的总枢纽"[14]。如《三国志平话》中的开始部分：

各人取讫招伏，写表闻奏天公。天公即差金甲神人，赍擎天佛牒。玉皇敕道："与仲相记，汉高祖负其功臣，却交三人分其汉朝天下：交韩信分中原为曹操；交彭越为蜀川刘备；交英布分江东长沙吴王为孙权；交汉高祖生许昌为献帝，吕后为伏皇后。交曹操占得天时，囚其献帝，杀伏皇后报仇；江东孙权占得地利，十山九水。蜀川刘备占得人和。刘备索取关、张之勇，却无谋略之人，交蒯通生济州，为琅玡郡，复姓诸葛，名亮，字孔明，道号卧龙先生，于南阳邓州卧龙冈上建庵居住，此处

君臣聚会之处，共立天下，往西川益州建都为皇帝，约五十余年。交仲相生在阳间，复姓司马，字仲达，三国并收，独霸天下。"

平话作者超越时空的视角，不仅简化了复杂的三国鼎立之成因，也使得因果相报的朴素的善恶观念贯穿其中。

平话中所有的画面均采用俯视的全景视角（如图3、图4、图5、图6、图7），似乎观者和表演者都是固定的，尽管展示的是不同的情节和故事，但是被图像展示的内容似乎是在一个固定的舞台上进行的（图8）。如果我们将所有绘画有地面能够较好地显示透视空间的图像截取以作对比，我们就会发现，这些投向地面的视线角度完全是一致的。而这在壁画、插图或者是连环画中是没有的。这也佐证了元代全相平话之相并非是普通的"图像"或插图，而是舞台之相到连环画的一种过渡形态。如图9所示，连环画中所描绘的"纣王摘星楼下棋"的画面焦点透视十分明显，人物为平视，屋顶为仰视，地面、桌面均是远大近小（与西方焦点透视的近大远小相反）。画中人物的大小也严格按照近大远小的焦点透视法则绘制，并没有因为纣

图3　《乐毅图齐》之燕王传位于丞相之子为王　　　　图4　《武王伐纣》之纣王梦玉女授玉带

图5 《前汉书》之汉王吩咐吕后国事

图6 《秦并六国》之严仲子求救兵

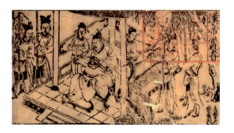

图7 《三国志》之汉帝赏春

图8 平话图像地面透视示意图

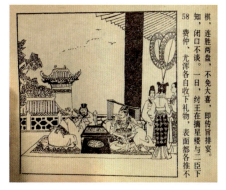

图9 现代·连环画·纣王摘星楼下棋图

王地位之尊而将其绘制得非常高大，也没有将侍者的身高绘制得短小低下，这与平话之相中的空间组织是有很大差异的。

四、文图中的道教影响

元代时期的文学受道教的影响。元代时期是道教较为盛行的时期，在元代的文学中也打上了道教的烙印。元代时期的演剧艺术亦是如此。"道教戏剧的发端当在元代以前，但其鼎盛时期毫无疑问是在元代。据钟嗣成《录鬼簿》所载，元杂剧至少有400种，就其题目、正名来看，属于道教戏剧一类的至少有40种，约占元杂剧总数的十分之一"[15]。毫无疑问，如此之多的元代道教戏剧在当时的流传播布，对于元代时期的平话"演出"不可能没有影响。在平话五种之中，几乎所有的智者都是道教的人物，也就是道士。

首先，平话中的高人几乎都是道士。《三国志平话》中的重要人物孔明道号为卧龙，徐庶、庞德等都是道士；乐毅、鬼谷子、孙膑、黄伯杨等都是斗法的道士。在战争中，道术的高低是决定胜负的关键因素，道士具有不可替代的关键作用。如在《三国志平话》中，对于诸葛亮的描写有："话说中平十三年春三月皇叔引三千军，同二弟兄直至南阳邓州武荡山卧龙冈庵前下马，等候庵中人出来。却说诸葛先生，庵中按膝而坐，面如傅粉，唇似涂朱；年未三旬，每日看书。有道童告曰：'庵前有三千军，为首者言是新野太守汉皇叔刘备。'先生不语，叫道童附耳低言，说与道童。道童出庵。"

元代的不少文人和画家几乎也都是信奉道教的"道人"，甚至"很多画家、文学家都加入了这个全真教"[16]，如赵孟頫道号雪松道人，黄公望号大痴道人，吴镇号梅花道人，李衎号息斋道人，张彦辅为太一道道士，丘处机也是道士画家。

其次，平话中的智者或者是贤者都是老者形象。在平话中，太公、鬼谷、孟子等几乎所有智者或贤者的形象都像是舞台上戴了胡须和面具的老者造型。这应该与元代时期戏曲表演中的人物造型有一定的联系。

总之，元代全相平话五种的文图在程式化、叙述视角图像构成、道教影响等方面具有显著的一致性特征，这些特征印证了文图之间在各自保持自己的叙述表达规律基础上的互构互建，也在文图关系方面反映出了元代时期人们的观看与思维表达，是元代时期社会发展、文化审美等方面的综合体现。

（下转第148页）

文化符号生成中的数学观研究

——以中西方传统建筑文化符号为例

林 迅

（上海交通大学媒体与设计学院，上海，200240）

【摘 要】本文重点研究文化符号中所蕴含的数学观，以数学对称为此研究的理论基础，探究人类文化活动和符号生成中所蕴涵各种对称原理及数学"法则"。其目的十分明确，希望人们能清晰地意识到人类文明发展进程中，文化与科技生产力有必然的关联，试图用事实证明，数学是人类文化的组成部分。

【关键词】对称 建筑文化符号 数学思维

作者简介：
林迅（1960—），男，上海人，英国利兹大学哲学博士，上海交通大学教授，博士生导师。研究方向：设计历史与理论研究、跨文化的艺术传播与审美研究、数学与文化的考古学文化研究。

在各种人类文化活动和文化符号生成过程中，时常蕴涵着各种数学原理。从人类文明史进程来看，各个时代的总体文化特征与同时代科技活动存在某种必然关联，这符合艺术发展的规律。

文化符号生成过程中蕴涵着新思想、新技术以及对时代先进生产力的吸收与利用等特征，常见于人类的文化与艺术之史。这符合文明发展的规律。近年来，有关中西方艺术与科技相融合的历史，以及传统文化现代价值的各类研究越来越受到人们的关注，值得人们系统的、多元化的思考。

一、数学的生命力植根于社会生活

如果与人类的文明史相比较，显然，数学形成和发展的历程就略显简短。事实上，数学一直与人类的文化与科技生产力有必然的关联，数学是人类文化的组成部分。

数学家柯朗（Richard Courant）曾这样定义数学："数学，作为人类思维的表达形式……以及对完美境界的追求。"[1]从大量的文化考古及研究中发现，数学具有博大精深的内涵。

在人类古文明中，大量的数学、天文、地理等知识被运用于金字塔和各种神殿等建造中。其实，在古代中国，古人很早就懂得应用数学分析和研究客观世界。在天文学领域中，中国人发明了"历算"，其理论基础就是数学。

象征着古埃及文明的著名建筑金字塔共有100余座，大量的数学、天文、地理、生理等知识被运用于金字塔及神殿的建造（参见图1）。古代埃及人在劳动与生活实践过程中应用了大量的数学知识。从某种意义上说，几何学的形成是"尼罗河水泛滥所带来的恩赐"。古埃及人制定了"历法"，其理论基础就是数学。与此同时，众多的实际需要和兴趣激发了数学活动的灵感，又进一步推动数学本身的发展。

在玛雅文明中，存在着大量的历史遗迹，如金字塔、神殿、天文台以及石碑等。这些被展示的文化符号，在体现其某种文化特征、象征意义等内容的同时，蕴涵着某种数学观或数学"法则"。众所周知，人类历史上首先发明"零"概念的就是玛雅人，因此，古玛雅人在数学等方面的成就令人惊讶，对往后的计算科学和计算机的发明具有促进和推动意义。由于玛雅文明被人们所认识的时间不长，大约是在上世纪四十年代，因此，常被称为失落的玛雅文明（图2）。

人们都熟知埃及有金字塔，却很少有人知道古代玛雅金字塔的数量比埃及还多。而且，玛雅金字塔与埃及金字塔的结构、功能和意义完全不同。前者为实心，塔顶供教士们居住或观察天象之用，塔前广场是祭典场所；而后者是空心，内部为帝王陵寝。据考证，玛雅文明的金字塔的每一块石块都与历法、数学、天文有关。由此可见，大量的数学、天文、地理等知识被运用于玛雅金字塔的建造之中（参见图3）。

图1　古埃及金字塔　　　　图2　玛雅文明遗迹　　　　图3　玛雅金字塔

（资料来源："The Story of Architecture" by Patrick Nuttgens）

古希腊时期，柏拉图等人试图将数学、几何学与人的审美经验相互联系在一起。毕达哥拉斯则认为"万物皆由数来安排"。难以置信，这些数学的法则和比例，在古希腊会产生如此广泛的影响。在文艺复兴时期，这种所谓"数学法则"仍旧被普遍应用于各类艺术创造过程中，对数学家、画家、建筑师乃至音乐家仍具有普遍的吸引力。艺术上的理性主义观念进一步表现为对各种写实技法的研究与运用。在绘画中，利用人体解剖学、光影法、透视学等科学原理及写实技法使作品更能表现客观的真实感。与中世纪绘画相比较，文艺复兴时期的作品在二维平面中引入了第三维的概念，即在绘画过程中处理了空间、距离、体积、质量和视觉印象等。而具有三维空间感的画面效果只有通过射影几何学和透视学等原理及写实技法才能得到，其原理的核心是数学（参见图4）。

综观人类文明的发展史，文化符号在生成过程中时常能找到大量"数学法则"被普遍应用于各类艺术实践活动，丰富的例证常见于历代文化与艺术之中。

对称，在数学上，指的是研究对象在某种变换或操作下始终保持不变的性质，因而，在科学上具有根本性意义。在人类的文化中，对称与平衡、和谐、秩序、形式美感等概念联系在一起。尤其在中国文化中，对称蕴涵着不偏不倚的中庸之道，事实上，中和之道几千年来内化成了中华民族特有的意识与内在性格，一直延续至今。对称具有数学与文化双重的含义，远在人类文明之前，自然界中的植物与花卉大都具有对称特征，以人类为代表的脊椎动物都具有左右对称特征。人类在最早期的改造自然过程中，已从自然界中发现和运用这一数学灵感，大量的历史与文化遗迹可以证明这一观点。同时，事实证明，数学的生命力根植于社会生活（参见图5）。

图4　画家通过画框来研究透视学等原理及精确的人体透视比例

图5　作者本人在古城遗址考查时拍摄的照片，洞穴中的地砖、墙饰等都能发现人类对平衡、形状、空间、形式等概念的思考

二、数学对称理论

如前所说，对称在科学上具有根本性意义。在对象上的任何一种对称变换或对称操作，只影响对象几何学性质

上变化，反演操作，使一切重新回到原点。

H.J.Woods，在19世纪30年代发表的四篇研究论文"图案设计的几何基础"（The Geometrical Basis of Pattern Design）[2]，以及Owen Jones的著作《装饰原理》（The Grammar of Ornament），被公认是对称与图案设计领域十分有影响的研究。

E.H.Gombrich有著作《秩序感》（"The Sense of Order"- A study of the psychology of decorative art）。他的相关研究，被认为拓展了对称研究的视野，他从符号、文化与数学的综合视角研究艺术，具有重要的影响力。

平面对称，是以四种对称变换或对称操作在平面中的应用为特征。即，平移（Translation）、旋转（Rotation）、反射（Reflection）、滑移反射（Glide-reflection）。数学家Coxeter[3]、Jeger[4]、Guggenheimer[5]、Yale[6]、Schattschneider[7]的研究在数学、晶体学领域具有重要的影响力。

荷兰艺术家M.C.埃舍尔（M.C. Escher）是将"数学法则"普遍应用于图形创意的典范，他的图形创意，不仅创造了生动的艺术形象，而且融合了数学对称思维的灵感（参见图6）。

1. 对称原理与术语解释

对称，数学上有严格的定义，如前所说，四种对称变换或对称操作，可以单独或组合作用于对象，呈现相应不同的对称特征，并根据相应的对称操作在对象中的组合情形进行科学系统的分类。

在平面中，平移是构成二维图案的最基本特征，但是，平移是在两个不同的互不平行的方向上进行的。如果平移只朝某单一方向，只能构成带状图案。详细的对称变换示意（镜像反射轴由符号m标示，滑移反射轴由符号g标示）参见图7。

图6　M.C.埃舍尔基于class p2gg对称变换创作的作品（资料来源于"The Magic Mirror of M.C.Escher" by Bruno Ernst）

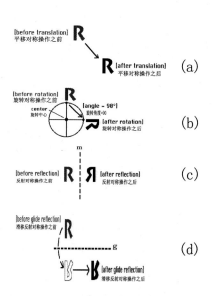

图7　四种对称变换或对称操作
（资料来源：《对称与图形创意》林迅 著）

2. 对称与相关符号的进一步的解析

对称的相关同义术语有全等变换（congruence transformation）、等距同构（isometries）等。在二维平面中，平移是构成二维图案的最基本特征，但是，平移是在两个不同的互不平行的方向上进行的。如上所述，在平面中，四种对称变换可以单独或组合应用于图形结构之中，并构成相应的对称和分类特征。图8示意了一个由等边三角形所构成的平面，如图所示，可以借助连续反射等边三角形构成平面、围绕等边三角形的顶点O连续旋转60°构成平面。

在平面中，平移是构成二维图案的最基本特征，如果在最基本单元中任选一个点，通过在两个分别不同的互不平行的方向上进行平移，就能形成等距规律性的重复点阵（参见图9）。

在平面点阵中，根据连接点阵方式的不同，允许形成各种不同的基本平移单位（形成一个点阵的对应点的框架，如图10所示）。

在平面中，平移是构成图案的最基本特征，共有5类不同的点阵，在对称原理允许范围内构成的基本结构框架（基本平移单位），分别是：平行四边形、菱形、长方形、正方形和六边形。

这种局限被称为"结晶学限制"。相关17种不同对称特征的图案结构（基本平移单位，如图11所示）。

Martin[8]和Schwarzenberger[9]提供了相关的理论依据，不同的对称特征由相关通用的国际晶体学通用符号标示（括号内为简化的符号标示）。详解参阅本文

图8　四种对称变换

图9　等距规律性重复点阵
（资料来源：《对称与图形创意》林迅 著）

图10　基本平移的框架
（资料来源："Tilings and Patterns" by Branko Grunbaum and G.C.Shephard）

所列参考书目。

三、对称在传统建筑文化符号中的具体应用

在人类的文化、艺术、建筑等各种活动中时常发现与数学的渊源，如前所说，在人类文化中，对称时常与平衡、和谐、秩序、形式美感等概念联系在一起。对称蕴涵着不偏不倚的中庸之道，事实上，几千年来内化成了中华民族特有的意识与内在性格。因此，传统建筑，作为被展示的文化符号，其建筑的风格、形式结构、美学追求等因素受到影响是必然的。

1.对称在传统建筑文化符号中的表现

在中西方传统建筑的建造中，人们经常发现，这些作为被展示的文化符号，在体现某种文化特征、象征意义等内容的同时，其背后时常蕴涵着某种数学元素或数学"法则"。从本质上看，文化和艺术之间的差异，追根寻源，主要是由于各自文化的哲学思想不同所导致的。大量的历史与文化遗迹证明了这一观点。 数学，作为人类思维的表达形式，以及对完美境界的追求，对人类的哲学思想的形成具有影响作用，同时也构成了数学科学的生命力。

中国传统建筑布局、城市规划等都十分讲究对称，因为对称所呈现出的特性以及视觉上的中庸、秩序、和谐、庄严等特征与文化意义上的对称含义是相一致的。孔子曰："不偏为中，不变为庸。"这种中庸思想对中国人行为观念、文化活动、建筑布局、城市规划，甚至人伦秩序等必然会产生影响。就我们首都北京的城市布局而言，不论城市如何拓展与变化，始终沿着城市中轴线进行规划和设计。城市规划布局中的对称观念，自中国古代一直延续至今（参见图12，资料来源：*The Story of Architecture,* by Patrick Nuttgens，图左是北京故宫鸟瞰图，图右是北京故宫平面分布图）。传统宫殿的布局，同样会受相同的哲学思想和审美观的影响。

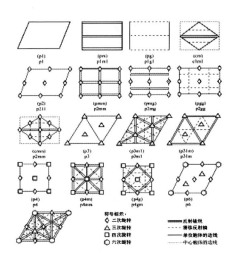
图11　17种对称特征的图案结构
（资料来源：《对称与图形创意》林迅 著）

图12　故宫鸟瞰图

古希腊及罗马时期的建筑风格和装饰同样也十分讲究对称，图13是法国的兰斯大教堂（Rheims cathedral），示

 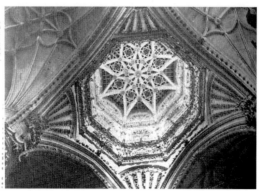

图13　兰斯大教堂　　　图14　star lantern Burgos,cathedral教堂

图15　婆罗浮屠（Borobudur）佛塔

图16　阿拉伯风格清真寺

图右边是细部装饰的平面示意图（资料来源：*The Story of Architecture*, by Patrick Nuttgens）。图14是star lantern Burgos cathedral教堂的天顶结构和装饰，图案的结构基于中心和轴对称构筑（Patrick Nuttgens）。图15（上图）是婆罗浮屠（Borobudur）佛塔，应该算是世界上最大的佛教遗址，瓜哇岛的佛塔群，基底尺寸：边长114米、高46米。图15（下图）是塔平面示意图，塔结构是基于中心及轴反射对称原理而构筑（资料来源于《世界文明奇迹》，王伟芳、余开亮编）。图16是伊斯兰教和阿拉伯风格的清真寺装饰以及对称原理的平面装饰示意图（资料来源：*Moorish Architecture*, by Marianne Barrucand）。

在跨文化的艺术研究中，人们不难发现，由于人类生活在不同的区域和民族文化族群之中的缘故，往往会存在文化和哲学观上的差异，进而导致人的认知、审美倾向偏好等诸方面的不同。对称虽然是人类在生活与实践过程中共同发现的数学灵感，然而，在现实生活、各类文化活动中的应用和艺术效应仍会存在十分明显的区别。这种差异主要体现在文化符号的形式特征、审美特征等各层面。例如，古代罗马人和生活在地中海沿岸的居民，他们与其他民族人群之间，有时尽管会应用相同的"数学法则"创造各自的文化符号，但是，符号的形式、审美特征方面肯定会有很明显的区别。古罗马人的装饰风格与其他民族的装饰风格就存在十分明显的差异（参见图17，资料来源于 *Symmetry*, by Hermann Weyl）。古罗马时期的装饰风格同样也十分讲究对称，大量的建筑墙面、地面、墙壁、柱子以及天顶上的彩绘装饰等，都体现着古罗马时期的艺术风格。其图案装饰风格很特别，通常以人类、动植物以及自然景象的镶嵌图案（马赛克）作为装饰。这种追求和谐、秩序、对称的审美观，也同样早已内化成了古罗马人的民族意识与内在性格，是古罗马文化与美学的精髓。

早期的摩尔人（阿拉伯人）的装饰风格和审美观十分独特。大量能被展示的文化符号在生成过程中时常能找到"数学对称法则"被普遍应用于那些艺术实践活动，丰富的例证常见于历代文化与艺术之中（参见图18，左图是基于中心及旋转对称的图案装饰，右图是对称原理的示意图。资料来源于 *Symmetry*, by Hermann Weyl）。图案装饰风格给人留下深刻的印象。图19是西班牙摩尔人（moor）诸王的豪华宫殿（Alhambra

图17 古罗马时期的装饰风格

图18 早期的摩尔人装饰风格

图19 摩尔人诸王的　图20 中国传统的
　　　豪华宫殿　　　　　　窗花装饰

2. 对称在传统建筑文化符号及相关装饰品中的表现

对称在传统建筑文化符号及相关装饰品中的范例十分丰富，这些图案装饰大都出现在手工艺品、织物、编织工艺品、器具、陶艺等上（如图21所示，资料来源于 *Decorative Patterns of the Ancient World*, by Flinders Petrie）。这些来自不同区域、民族和文化的原始手工艺品，具有不同的装饰风格，但都是基于对称原理而构成的。

在艺术考古中，人们经常发现，在不同的区域和民族文化遗产中，存在着十分类似的装饰及图案结构，这并不是意外和巧合，这是人类的创造和文化活动所基于相同的数学灵感启示的缘故。但是，由于民族、文化、区域的差异，同样会产生许多丰富有趣而不同的表现。

Palace）格兰纳达薄呢，穆斯林和伊斯兰教的装饰风格和对称图案给人们留下了深刻印象（资料来源于*Symmetry*, by Hermann Weyl）。图20是中国传统的窗花装饰设计，图形的结构蕴藏着数学对称。图21是分别基于class p4和class p6对称原理而构成的图案装饰（资料来源于*Symmetry*, by Hermann Weyl）。

四、结语

本文经过对中西方传统的被展示的建筑文化符号的研究，清晰地意识到，由于人类在文化和哲学思想上存在着差异性，因此，导致人的认知、审美、民族意识以及人的内在性格等完全不同。同时，这种差异性也必然会影响到人类的各种文化活动，甚至即便在同类文化活动中，遵循相同的"数学法则"开展艺术实践活动，实践的结果之间（作品风格之间）同样会存在十分明显的差异。研究文化符号中所蕴含的数学观，意义十分明确，希望人们能清晰地意识到，人类文明发展进程中数学与文化的关系，以及数学在人类文明发展中的积极

图21 对称在相关装饰品中的范例　　（下转第159页）

蠹鱼与野人：王世贞两种艺术鉴藏理想的空间实践
——以弇山园为中心的研究

朱燕楠[①]　郭鹏宇[②]

（上海大学上海美术学院，上海，200444）[①]
（南京大学建筑与城市规划学院，南京，210093）[②]

【摘　要】弇山园位于江苏太仓，为明代中叶的文坛领袖王世贞的私家园林。王世贞醉心于艺术鉴藏，其弇山园作为勾连"世俗世界"与"美学世界"的表征与具体化，是王世贞在仕隐出处之际，进行艺术鉴藏活动的重要场所。文章将以弇山园为例，研究王世贞理想园居的塑造过程，挖掘其甘做"蠹虫"，又兼得"野人"的园居理想与艺术鉴藏观。弇山园实体空间的营造，映射出其理想的艺术收藏与交游活动。

【关键词】蠹鱼　野人　弇山园　王世贞　艺术鉴藏

作者简介：
朱燕楠（1989—），上海大学上海美术学院博士研究生。研究方向：古代美术史与明代书画鉴藏。
郭鹏宇（1982—），南京大学建筑与城市规划学院博士研究生。研究方向：建筑设计及其理论。
项目基金：本文系2017年度教育部人文社会科学研究青年项目"明清戏曲插图及图文关系研究"（17YJC751028）阶段性成果。

弇山园是王世贞营建的第二座私家园林，位于苏州太仓城内西北处，毗邻隆福寺，环境幽静，是修建园林的绝佳位置。园林的建造不仅满足居住、游赏，艺术鉴藏活动亦发端于此。王世贞最早在"小祇林"中建造"藏经阁"，以收藏佛藏经书。随着弇山园的修造完善，除了"藏经阁"外，王世贞又兴建了"尔雅楼""小酉楼""少宛委""芳素轩"等楼室，作为存放珍贵宋版书籍、法书名帖、名画等的场所。王世贞将其重要的艺术藏品冠以"九友"之名，并自称"老蠹鱼"，借以慰藉其在弇山园中的理想园居，且又常以"野人"自喻，以期在弇山园里经营一种桃花源式的生活。

卜正民先生在研究明中叶藏书楼建设一题时所提出的研究方法，或可为研究王世贞园林与艺术鉴藏活动提供新的视角。卜正民言，我们常会推测，藏书楼的兴起反映了明代社会中知识获取的开放性，暂且将此类问题搁置，去弄清楚藏书楼建设的几个问题，包括：藏书楼藏什么？藏书楼建在哪里？藏书楼建成什么形状（独体建筑）？谁来建设以及藏书象征着什么？[1]王世贞的艺术鉴藏活动，一方面带有很明显的私人性质，即大部分的艺术收藏地点多靠近王世贞的起居之所，艺术收藏亦是为其个人阅览与品鉴提供便利。另一方面，弇山园的鉴藏活动又是开放的。例如书画鉴定与题跋、书画创作与诗文题咏等，均为王氏文艺交游的重要内容。本文将以弇山园为例，研究王世贞理想园居的塑造过程，挖掘其甘做"蠹鱼"，又兼得"野人"的园居理想与艺术鉴藏观。弇山园实体空间的营造，映射出其理想的艺术收藏与交游活动。

一、王世贞理想园居图景的形塑与弇山园艺术鉴藏观的形成

王世贞在家乡太仓修建园林，起因于嘉靖三十九年（1560）的父难一事。其父王忬因"失陷城寨"之罪，被行刑于市[2]。王世贞遂扶丧南下，离开了政治权力中心，并在太仓修建园林以供里居之需。王氏的私家园林共有两座。第一座"离薋园"修造于服丧期满之后，因对周遭生活环境的不满，转而在太仓州治旁僻地修建园林。"离薋"一名，取自屈原《离骚》"薋菉葹以盈室兮，判独难而不服"一句。这种托物言志的命名方式，有别于明代以来"以明得志"的造园心态。王世贞对"离薋园"的选址，亦是经过一番考量，能够反映其对理想园居环境的追求。太仓城经常受到水患与盗匪的双重威胁，王世贞曾描述太仓水患频发与治安不佳的状况："时方苦大水灾，乡居盗四起。抵暮，火光与噪声应不绝，乃谋请太恭人偕妇子辈城居，而诛茅、构丙舍于薰茔之侧。"[3]因此，僻地于太仓州治旁建园，能够免去治安不佳的烦扰。王世贞在《题离薋园》中认为理想的园居环境应该"所难近市喧"，而州治审讯时"敲、朴"之声，绝难称得上幽静。这也预示着"离

赟园"虽然饱含王世贞对理想园居的想象，却因现实因素而颇为困惑。

第二座园林"弇山园"最初以"小祇园"为中心，向外进行扩建。王世贞《弇山园记》描述了"小祇园"的选址："自大桥稍南皆阛阓，可半里而杀，其西忽得径，曰铁猫弄，颇猥鄙。循而西三百步许，弄穷。稍折而南，复西，不及弄之半，为隆福寺。其前有方池，延袤二十亩，左右旧圃夹之，池渺渺受烟月，令人有苕、霅间想。寺之右，即吾弇山园也，亦名弇州园。"[4]可知弇山园既非郊野，又位于城市之中，幽静与安全问题兼得保障。王世贞将园名从"小祇"改为"弇山"，饱含了其对个人际遇的美好期许。起先，以园中存放佛藏典籍而得名"小祇"。"祇"与佛教典故中"祇园"相呼应，"小"字亦显示了王氏的谦卑心态，以及对佛国精舍的尊重。而随后"弇山"的命名，则与王世贞彼时经历有关。"弇山"取自《山海经》神话典故，王世贞记述："园所以名'弇山'，又曰'弇州'者何？始余诵《南华》，而至所谓'大荒之西，弇州之北'，意慕之，而了不知其处。及考《山海西经》有云：弇州之山，五彩之鸟仰天，名曰'鸣鸟'，爰有百乐歌儛之风。有轩辕之园。"[5]王世贞又自称"弇州山人"，意在与世隔绝，享受弇山园所中人间仙境般的理想园居生活。

王世贞在父难发生后，有不少诗文都提及对理想园居生活的描写，从中能够归纳出其共通之处：

衡门枕游径，往往严扃鐍。中有小年日，不与俗客说。幽亭抱修篁，三垂碧于玦。……白榆荫银河，怳疑梵王设。穹阁树杪呈，二藏各安列。空王本不空，苦县有真悦。余本一蠹鱼，安能不自役。（《入小祇林门至此君轩穿竹径度清凉界梵生桥达藏经阁》）[6]

山园小有泉石，春来花竹日新，作老蠹鱼，散帙了不知厌。间以尊酒佐之，酒倦则游，游倦则卧，懿美俱黜，怨亲亦忘。所恨宿业未满，为微文人刺促，不得并谢笔砚耳。（《茅鹿门》）[7]

仆近购得佛藏经，已就隙地创一阁居之，颇极水竹之胜。家藏书三千卷，金石十之一，名迹百之一。老作蠹鱼，优游其间，不死足矣。……间日痴性发，罄橐装斥，买书作蠹鱼期间。小祇园增一丘、一岛、屋数椽，异日为行药、偃曝之资。野人不即死，业已逾量矣。（《徐子兴》）[8]

不肖幽忧如昨宿业，所缠作老蠹鱼，龁龁不已翰墨时时自入，迩又于小祇园增一邱、一岛、一渚、屋十余椽、水木芙蓉数百本，异日把蟹螯，拍浮酒船中，野人生计足矣。（《王明辅》）[9]

隆福寺西新种竹，啸雨萦烟几万条。野夫昼玩兴未已，夜半来眠竹畔桥。（《小祇园六绝》）[10]

以上五则引文中，可以看出王世贞在弇山园的生活多与一些具体的意象相关联。且多以园中"（老）蠹鱼"以及"野夫、野人"自喻，借以描述他对弇山园生活的想象。通过对"蠹鱼"与"野人"等意象的历史语境进行考察，可以看到，这两种意象不仅指向王世贞对理想园居生活想象的实践，更包含了其对弇山园内艺术鉴藏活动的基本态度。

"蠹鱼"又称"衣鱼"，原指蛀蚀书籍衣物的小虫，王世贞援引"蠹鱼"的意象，传递了一种置身于书本的美好想象。"蠹鱼"在王世贞的文辞中，也常与买书、藏书、读书等相联系。而"野人"的意象则明显表达出王氏对个人理想状态的期许。"野人"或"野夫"，重点都落在"野"字上。"野人"的心愿，表现了王世贞离开政治旋涡，寄情城市山林，摆脱世俗羁绊的园居想象。然而，以"野人"自拟，唐代王维早有表达其对在野生活的理想："山中习静观朝槿，松下清斋折露葵。野老与人争席罢，海鸥何事更相疑。"[11]王维晚年身居高位，在蓝田筑辋川别业。辋川别业的修造，正是文人对美好生活景致的期许，王世贞当有参考王维的可能。"野人"所呈现出无拘无束的桃花源式生活，投射在王世贞的弇山园中，即以避市井喧嚣，能够把酒烹茗，与友人艺术交游相往来。

"蠹鱼"与"野人"对于王世贞的弇山园居生活来说，是相互一致的两种意象表达。王世贞在父难之后，暂时告别了官场倾轧，投身于园林修造与艺术鉴藏活动。甘作"蠹鱼"的理想投射在园居生活中，即呈现出对珍贵书籍、文物、书画的保存与鉴藏。而"野人"的游赏心态，正契合了王世贞在园林中自

由无束的艺术交游活动。下文将以具体实例,分析王世贞在弇山园的艺术鉴藏活动中,作"蠹鱼""野人"想象的实践。

二、王世贞的艺术收藏与"蠹鱼"理想的园林实践

弇山园的艺术收藏,以珍贵文物古籍、书画的收藏为主。根据收藏内容、建筑物修造时间的不同,将弇山园的艺术收藏分为以下区域:小祇林区域、文漪堂—尔雅楼区域。不同的藏品区域也显示出王世贞在不同人生阶段里,对艺术收藏偏好与经验的差异。

(一)小祇林的艺术收藏

据《弇山园记》记载,小祇林分为左右两室,左室名为"法宝",是存放佛经的藏书空间。右室名为"玄珠",是存放道教经典的藏书地点。书室的命名显示了所藏典籍的性质。王世贞在《小祇林藏经阁记》中详述了其收藏佛道经典的经过:

始余得佛氏经一藏于华明伯。所阙百之二,乞善书者补之。为兹阁以奉,扁之曰:"藏经"。可十载而得道经一藏于沈氏子所。亦阙百之一,其补书亦如之,附奉阁之右室。[12]

小祇林作为弇山园的前身,是最早进行园林修建的部分,因靠近弇山园的正门,与其他几处位于弇山园后门的收藏地相距甚远。起初小祇林仅为存放佛道典籍之用,其收藏内容与数量,远不及其他区域的收藏丰富。这种收藏数量上的差异与园林修造时间有关。位于园内后门区域的建筑,随着园林建设日俱完善,成为王世贞日常休息之场所,其藏品亦是能够满足其就近取赏,随时阅读的需求。不过,王世贞十分重视收藏的完整性,其缺损的部分亦希望能够补充齐全。小祇林佛道类典籍的收藏已达百卷,足可见王世贞艺术收藏的早期规模。

(二)文漪堂—尔雅楼区域的艺术收藏

这一区域是弇山园艺术收藏中最丰富的部分,包括"尔雅楼""小酉楼""少宛委""芳素轩"四个收藏地点。其中,"尔雅楼"的修建时间较早,是继小祇林中"藏经阁"之后进行修造的藏书楼。"尔雅楼"的修建完成,体现了王世贞艺术收藏的多样性。王世贞又将此楼命名为"九友",寄托了对藏品视作挚友一般的情感。《弇山园记》对"九友"有详细的记述:

所以称九友者,余宿好读书及古帖名迹之类。已而傍及画,又傍及古器、炉、鼎、酒鎗。凡所蓄书皆宋梓,以班《史》冠之。所蓄名迹,以褚河南《哀册》、虞永兴《汝南志》、钟太傅《季直表》冠之。所蓄名画,以周昉《听阮》、王晋卿《烟江迭障》冠之。所蓄酒鎗,以柴氏窑杯托冠之。所蓄古刻,以《定武兰亭》《太清楼》冠之,凡五友。僭而上,攀二氏之藏以及山水,不腆所著集合为九。郑中丞归时,郁郁为歌以志寄。盖未几而遂纳节之请。九友居吾楼,始获昕旦矣。[13]

王世贞以一种清点藏品的口气,记录尔雅楼内所收藏的珍贵物品,能够看出其对艺术收藏所饱含享受与珍视的乐趣。这也正是王世贞求作"蠹鱼"的最初实践。作"蠹鱼"的王世贞,究竟收藏了哪些珍贵的艺术藏品?王世贞曾作《九友斋十歌》对"九友"做了更加详细的说明:

斋何以名九友也?曰"山",曰"水",斋以外物也。曰"古法书",曰"古石刻",曰"古法籍",曰"古名画",曰"二藏经",曰"古杯勺",并余诗文而七,则皆斋以内物也。是九物者,其八与余周旋,而一余所撰著,故曰九友也。九友得之有早晚,亦有从余而游,与留而不能从者。[14]

从《弇山园记》的记述,可将"九友"分类并排序:

(1)宋版书,以宋版的《汉书》最为珍贵。

(2)法书名迹,以钟繇《荐季直表》、虞世南《汝南公主墓志铭》、褚遂良《哀册》最珍贵。

(3)名画,以周昉《听阮图》、王诜《烟江叠嶂图》最珍贵。

(4)饮酒古器,以五代时期柴氏烧制的杯托最名贵。

(5)碑帖拓本,以定武本《兰亭

序》、北宋《太清楼帖》最重要。

（6）佛藏与道教典籍。

（7）山景。

（8）水景。

（9）个人著作。

王世贞的"九友"涉及真实艺术藏品的部分仅有七项。山、水景致两项作为弇山园中的园林营造，成为与之重要收藏相比肩的"九友"，王世贞也由此开辟了艺术收藏新范畴。明代对艺术藏品的收藏界定，远不止当代艺术收藏中专指法书、名画的部分，更包括古代饮酒器、佛道典籍以及碑帖拓本的收藏。而珍贵的宋版书古籍类藏品，更是文人们借以彰显收藏富足的重要象征。叶昌炽《藏书纪事诗》中有对王世贞"得一奇书失一庄"[15]的赞誉。万历元年（1573），在弇山园还未落成之际，王世贞便动身赴任郧阳。因郧阳地处偏远，书籍、藏品资源匮乏，令王世贞十分想念弇山园中与"九友"朝夕相处的园居生活。万历四年（1576），王世贞得到升任南京大理寺卿的消息。因受到政治因素的羁绊，在新调令下达不久后，王世贞便以"荐举涉滥"的理由，以罚俸停职为惩戒。这一次的政治弹劾历时两年，王世贞辗转回乡等候新的任命[16]。因政治祸难而再次回到弇山园的王世贞，有看透官场政治的意味，更有"盖未几而遂纳节之请。九友居吾楼，始获昕旦矣"的心声。

在王世贞远赴郧阳任职的时间里，尔雅楼落成，王世贞在宋版《汉书》后题跋到：

余生平所购《周易》《礼经》《毛诗》《左传》《史记》《三国志》《唐书》之类，过两千余卷，皆宋本精绝。最后班、范两《汉书》尤为诸本之冠。……噫，余老矣，即以身作蠹鱼，其间不惜，又恐兹书之饱我而损也。识其未以示后人。[17]

王世贞将这些多方求购的宋版书籍，精心保护起来，并时常翻阅，以满足其作"蠹鱼"的愿望。在尔雅楼之后，王世贞又在附近增建了小酉楼。王世贞《弇山园记》记载："又西有楼五楹，藏书三万卷，榜之曰：'小酉'，今亦为儿子辈分去，存空名耳。"[18]小酉楼位于尔雅楼西侧，而"小酉"的命名则带有极强的神话色彩。南朝宋人盛弘之《荆州记》详述了"小酉"一词的命名由来："《荆州记》：'小酉山石穴有书千卷，相传秦人于此学，因扃之。'梁湘东王赋：'访酉阳之遗典'是也。《方舆胜览》：'尧时，善卷尝隐于此洞，有藏书箧。中空，可坐数人。左侧有记。'"[19]小酉山作为躲避秦人的桃花源式藏书洞，与"避世""隐居""读书终老"等意象相关联。王世贞将这座藏书三万卷的建筑命名为"小酉"，亦是"蠹鱼"想象的又一实践。不过从王氏记录中可知，小酉楼中的三万本藏书，很快被儿孙辈分去，成为一座空楼。

"少宛委"为尔雅楼西侧的一处收藏场所，《弇山园记》有："楼西通一窦，稍迁之，复得三楹。中室以奉三教像，名之曰：'参同'。左室多藏宋梓书，名之曰：'少宛委'。右则暖室也，蕴火以御寒，名之曰：'襧云窝'。"[20]可知"少宛委"处在尔雅楼与小酉楼之间。中室"参同"，以宗教活动为主，右室"襧云窝"，有良好的保暖设备，为冬日避寒之地。而左室"少宛委"则是存放珍贵宋版书的场所。王世贞曾有一部书名为《宛委余编》，并解释"宛委"一名的意义，"晋游以后，复日有所笔，因更益之，为十卷。最后，里居复得六卷，名之曰：《宛委余编》。宛委，黄帝所藏书处也。"[21]黄帝藏书之所，自然十分珍贵。《吴越春秋》载："'宛委'……赤帝在阙，其岩之巅承以文玉，覆以盘石。其书金简，青玉为字，编以白银，皆琢其文。"[22]可知神话中的金简"青玉为字，编以白银"，价格十分昂贵。王世贞将"九友"中最为珍贵的宋版书收藏于此，并取以"宛委"一名，赋予其珍贵的涵义。

弇山园中落成时间最晚的收藏场所为芳素轩。芳素轩紧靠"参同室"，在尔雅楼与小酉楼之间。王世贞《疏白莲沼筑芳素轩记》记载："浸沼之北，筑精舍三楹，因参同室之垣以壁，垩而素之。中三堵，乞张复元春图《白莲社》，傍壁则陶徵士《归去来辞》、白少傅《池上篇》。前不设窗，牖下缘高槛，湘帘依之。榜其楣曰：'芳素轩'，芳言气，素言色，皆自白莲取也。"芳素轩的取名，并未如其他藏书

楼阁一般带有神话意义的美好比赋，而仅以轩前有方池子，池中种植白莲以为命名。王世贞列举了芳素轩中的艺术收藏：

上楹贮素案二、庋二。吾前、后所成文章及纂述诸书在焉。案头笔、砚、纸、墨，各受职，有《周易》《毛诗》《语》《孟》《老子》《庄》《列》《黄庭》《太玄》《维摩》《圆觉》《楞严》诸经、《檀弓》《左氏》《司马》、二《史》、古诗、纪，数书秩秩得所。下楹则虚白湛然一榻而已，总为榜之曰：归藏，取《易》语也。[23]

芳素轩中除了收藏珍贵艺术藏品外，也有笔墨纸砚等文具书架的摆放，作为王世贞的书房之用。不过，其室内所陈设的珍贵书籍，与其他地点的收藏有重合之处，像《史》《汉》等史书，前文已经提及。可见，芳素轩中的部分收藏，可能是从尔雅楼等藏书楼中移过去的。

就"蠹鱼"想象而言，王世贞在弇山园建造藏经阁、尔雅楼、小酉楼等收藏书籍、法帖、名画等，足够称得上"作蠹鱼"的实践。王世贞曾有写给明代著名藏书家范钦的书信，记述了其进行艺术收藏的心愿：

闻执事方杜门谢客，左图右书，下上千古，此腐鼠宁能当一顾也？所喻欲彼此各出书目，互补其阙失，甚盛心也。家旧无藏书，自不佞之嗜之，颇有所著蓄。二藏外，亦不下三万卷。而戊辰后薄宦南北，旋置旋失，未暇经理。今春，构一书楼于弇山园庋之。长夏小闲，当如命也。闻古碑及抄本毋隃于邺架者。若家所有宋椠及书画名迹，庶足供游目耳。[24]

范钦为明代中叶著名的藏书家，亦在仕途受挫后，投入"天一阁"藏书楼的经营与建设。王世贞对范钦的仰慕，从"闻执事方杜门谢客，左图右书，下上千古"即能看出。作为对前辈的回应，王世贞也在任职之余，将家中珍贵藏品"构一书楼于弇山园庋之"。通过王世贞与范钦的书信往来可知，对于"蠹鱼"想象的实践，也包括与同道友人互动分享的部分。

三、王世贞艺术鉴藏中的"野人"心态与弇山园的文艺交游

王世贞在弇山园中的"野人"想象，表现在日常的园居实践中，主要以文艺交游为主。明人何乔远《名山藏》有："弇州，盛有水石花木之致。客来见世贞者，世贞皆款之弇园中，不惟世贞之文名也，而弇园亦名于天下。"[25]《明史》描述其门庭盛况："天下学士大夫以及山人词客、衲子羽流，莫不奔走宇下，受其品题。"[26]王世贞的"野人"想象更接近无拘无束的玩乐状态，正契合他喜好交友的心愿。

王世贞在《弇山园记》中最早交代了园居生活的乐趣，是为"野人"想象的开端：

吾自纳郧节，即栖托于此。晨起，承初阳，听醒鸟。晚宿，弄夕照，听倦鸟。或蹝短屐，或呼小舠。相知过从，不迓不送。清酒时进，钓溪腴以佐之，黄粱欲熟，摘野鲜以导之。平头小奴，枕簟后随。我醉欲眠，客可且去。此吾居园之乐也。[27]

这段描写园居乐趣的文字，介绍了王世贞一天的园居生活。其中，"相知过从，不迓不送""我醉欲眠，客可且去"均体现了王氏弇山园交游中的"野人"乐趣。

弇山园中的文艺交游以诗文唱酬、鉴藏文物、亲友闲话以及游园活动为主。诗文交游是最为丰富的部分，与王世贞往来密切的友人均有诗文赠贺。例如隆庆二年（1568），戚继光被召入京，汪道昆避言归里，二人一道访问弇山园，戚继光赠宝剑一柄，三人互有唱和。王世贞《汪中丞、戚都督道服访余小祗园，即事》有"藏经阁前风雨横，猎猎梅花飞早春"[28]。《戚大将军入帅禁旅，枉驾草堂，赋此赠别》："细柳尚虚金锁甲，前茅时缓碧油幢。南中旧部思驰义，塞上新城喜受降。倘写云台须第一，如论国士总无双。"[29]汪道昆作《涂州三会记》记述此事："时元美治小祗园，吾两人以轻舟微服至，元美披褐而出，则二客皆羽衣。……元美出十绝句，击剑而歌，再信遍历诸园，舣舟吴门而别。"[30]

王世贞的艺术鉴赏品题活动多在弇山园内，与之同观名迹的友人多为吴中书画名人。王世贞曾屡次邀请俞允文为其藏品进行题跋，并对俞氏的鉴藏眼光大为推赞。其"九友"珍品——褚遂良《哀册》就有俞氏题跋。除了俞允文以外，周天球、张凤翼、王毂祥、文彭、文嘉兄弟等都是弇山园艺术交游中的常客。王世贞重要的收藏如《苏长公书归去来辞》《萧翼赚兰亭图》《清明上河图别本》《梅竹双清图》《醉道士图》等均有鉴藏家好友的题跋或者评论。除了艺术鉴赏、品题以外，王世贞亦会邀请书法、绘画名家来园中聚会，并为其书画创作。例如，王世贞于隆庆六年（1572）曾邀请陆治等人一同游赏洞庭，后陆治为其绘图。同年，陆治又于弇山园中与王氏一同观赏其所藏祝允明所书《月赋》。之后，原本计划请钱榖临摹王履《华山图》，因陆治赴约于园中，而最终为陆治所临。钱榖、陆治等画家为王世贞创作过大量纪游类、园林类纪实题材作品，例如钱榖、张复作《水程图》，钱榖、尤求作《离薋园图》等，均是弇山园艺术交游的外在表现。

王世贞对"野人"园居生活的向往，也表现在邀请拜访弇山园的挚友，对园中各类碑刻、牌匾的命名与书写。园林景点的命名，是将具体的艺术交游活动赋予一种真实性的空间呈现。而为弇山园景点命名的友人，例如文彭为吴中书画巨擘文徵明的长子，书法、鉴藏声名益重，在弇山园内留下了多处命名与题写。再如汪道昆，因其入住弇山园，王世贞遂将"西来阁"改为"来玉阁"。此种艺术交游活动，升华了园林的文化意蕴，凸显了王世贞艺术交游中以园林为主题的游览形式，将泛舟游园、诗文唱酬、宴饮雅集、书画鉴藏以及景点的命名与题写等结合起来，是对其"野人"心态的又一实践。

四、结语

明代中叶，江南经济的发展带动园林修造的华丽之风。《名山藏》记载嘉靖年间之前后变化："当时人家房舍，富者不过工字八间，或窑圈四围十室而已。今重堂窈寝，廻廊層台，园亭池馆，金翠碧相，不可名状矣。"[31]《万历野获编》中有："嘉靖末年，海内宴安，士大夫富厚者，以治园亭，教歌舞之隙，间及古玩。"[32]明代缙绅士大夫在对居住环境的奢华营造，有"以明得志"的心态。而作为失意文人的王世贞，园林的修造实则反映了其甘作蠹鱼，又畅想"野人"自由的内心独白。

王世贞在弇山园的艺术收藏与其建园理想密切相关，从小祇园到弇山园的扩建、修造与完善中，"蠹鱼"与"野人"的意象出现在王世贞的诗文中，以表征对理想园居生活的想象。从想象到实践，王世贞以真实的艺术收藏与文艺交游之事，丰富了弇山园整体的艺术鉴藏活动。弇山园也由江南名园成为王世贞寄情于阅读、品画、畅谈的极佳场所，这也迎合了王氏以"弇山"命名园林的初衷，借神话传说建构一座理想的桃花源式园居空间。

注释：

[1] [加]卜正民：《明代的社会与国家》，商务印书馆，2014年，第209页。

[2]《明世宗肃皇帝实录》，北京线装书局，2005年，第16册，第510页。明《实录》记载王忬的罪名为"失陷城寨"，这实际上是一场政治斗争的结果。

[3] [明]王世贞：《弇州山人续稿》卷六十，《离薋园记》文渊阁四库全书本，上海古籍出版社，1987年版，以下所有王世贞文献均出自此版本，不复注，1282册，第788页。

[4] [明]王世贞：《弇州山人续稿》卷五十九，《弇山园记一》，1282册，第767页。王世贞所说的"隆福寺"，实际名称为"隆福教寺"，在明代太仓城的大西门内常春桥北。太仓城内也曾经存在过"隆福寺"，建于南朝梁天监三年（504），明代时已废，其故址为镇海卫所。参见[明]张寅等：《嘉靖太仓州志》卷十，第704页。

[5] 同注[4]，第768页。

表1 弇山园艺术交游中的景点命名情况

弇山园景点	参与命名者	呈现方式	位置
会心处	亲人	石刻	小祇林
清凉界	文彭	未知	小祇林-藏经阁
城市山林	张佳胤	石刻	弇山堂
乾坤一草亭	文彭	石刻	西弇
磐玉峡	王世懋	未知	中弇
来玉阁	汪道昆	未知	文漪堂-尔雅楼

[6] [明]王世贞：《弇州山人续稿》卷五，1282册，第62页。
[7] [明]王世贞：《弇州山人续稿》卷一百九十，1284册，第716页。
[8] [明]王世贞：《弇州山人四部稿》卷一百一十八，1281册，第17页。
[9] [明]王世贞：《弇州山人四部稿》卷一百二十，1281册，第49页。
[10] [明]王世贞：《弇州山人四部稿》卷五十，1279册，第663页。
[11] [唐]王维，[清]赵殿成笺注：《王右丞集笺注》卷十，上海古籍出版社，1998年版，第187页。
[12] [明]王世贞：《弇州山人续稿》，卷六十二，第1282册，第808页。
[13] 同注[4]，第777页。
[14] [明]王世贞：《弇州山人四部稿》卷二十二，1279册，第280页。
[15] [清]叶昌炽：《藏书纪事诗》，燕山出版社，2008年版，第185页。
[16] 关于王世贞与张居正不合态势，郑利华曾引用陈继儒《陈眉公先生全集》为之佐证。参见郑利华：《王世贞年谱》，学林出版社，2002年，第252页。
[17] [明]王世贞：《弇州山人四部稿》卷一百二十九，第1281册，第168页。
[18] 同注[13]。
[19] [清]守忠等修，许光曙等纂：《同治沅陵县志》卷四十，江苏古籍出版社，2002年版，第462页。
[20] 同注[13]。
[21] [明]王世贞：《弇州山人四部稿》卷一百五十六，1281册，第499页。
[22] [汉]赵晔著，[元]徐天祜音注，苗麓点校：《吴越春秋》卷六，《越王无余外传》，江苏古籍出版社，1986年版，第80页。
[23] [明]王世贞：《弇州山人续稿》卷六十五，第857页。
[24] [明]王世贞：《弇州山人续稿》卷一百七十五，1284册，第519页。
[25] [明]何乔远著，张德信、商传、王熹点校：《名山藏》，福建人民出版社，2010年，第2655页。
[26] [清]万斯同等：《明史》卷三八八，上海古籍出版社，2002年，续修四库全书，第331册，第178页。
[27] 同注[4]，第767页。
[28] [明]王世贞：《弇州山人四部稿》卷五十，1279册，第641页。
[29] [明]王世贞：《弇州山人四部稿》卷三十九，1279册，第491页。
[30] [明]汪道昆：《太函集》，黄山书社，2004年版，第1553页。
[31] 同注[25]。
[32] [明]沈德符：《万历野获编》卷二六，中华书局，1997年，第654页。

（栏目编辑　顾　平）

（上接第135页）

注释：
[1] 卢世华：《元代平话研究：原生态的通俗小说》，中华书局2009年版，第242页。
[2] 卢世华：《元代平话研究：原生态的通俗小说》，中华书局2009年版，第242页。
[3] 卢世华：《元代平话研究：原生态的通俗小说》，中华书局2009年版，第143页。
[4] 王伯敏：《中国美术通史》，山东教育出版社1988年版，第129—130页。
[5] 田建平：《元代出版史》，河北人民出版社2003年版，第206页。
[6] 田建平：《元代出版史》，河北人民出版社2003年版，第208页。
[7] [俄]普罗普著：《故事形态学》贾放译，北京：中华书局2006年版，第18页。
[8] 卢世华：《元代平话研究：原生态的通俗小说》，北京：中华书局2009年版，第168页。
[9] 刘晓明：《杂剧形成史》，北京：中华书局2007年版，第7页。
[10] 田建平：《元代出版史》，石家庄：河北人民出版社2003年版，第207页。
[11] 卢世华：《元代平话研究：原生态的通俗小说》北京：中华书局2009年版，第152页。
[12] 王伯敏：《中国美术通史·第五卷》，济南：山东教育出版社1988年版，第129页。
[13] 罗春政：《辽代绘画与壁画》，沈阳：辽宁画报出版社2002年版，第132页。
[14] 杨义：《中国叙事学》，北京：人民出版社1997年版，第129页。
[15] 詹石窗：《元代道教戏剧的象征性》，《中国典籍与文化》1994年01期。
[16] 陈传席：《中国山水画史》，南京：江苏美术出版社1998年版，第408页。

（栏目编辑　胡光华）

恽寿平接受的艺术赞助活动

闵靖阳

（鲁迅美术学院，沈阳，110004）

【摘　要】 恽寿平人格清高，生活贫困，卖画只能通过赞助人。赞助人逐渐影响并最终主导了恽寿平的绘画风貌。恽寿平在常州的主要赞助人是唐宇昭、唐荧父子，在杭州的赞助人主要是莫云卿和当地文人，在苏州的是王翚、王时敏、王掞父子和宋荦。唐宇昭和唐荧父子提供了大量书画真迹供恽寿平鉴赏和临摹，一同成功研制没骨画法，收藏了恽寿平的很多作品，提供了艺术交往的机会和平台。莫云卿等杭州的赞助人，人数众多，赞助力度很大。王翚是恽寿平的终生知己，积极向艺术圈推荐恽寿平并通过请恽寿平作题跋间接进行赞助。王掞和宋荦让恽寿平居住府中，给予恽寿平生活资助和作画润笔。

【关键词】 恽寿平　艺术赞助　唐宇昭　唐荧　王翚　王掞　宋荦

作者简介：
闵靖阳（1982—），鲁迅美术学院副教授，博士。研究方向：中国画论研究。

恽寿平被公认为清代花鸟画第一大家，开创了以花鸟画创作为主的"常州画派"。恽寿平与王时敏、王鉴、王翚、王原祁、吴历并称"四王吴恽"，为清初山水六家之一，他的山水画在当时和后世被视为逸品。恽寿平的《南田画跋》与笪重光的《画筌》、石涛的《画语录》并称清初三大画论著作，论思想之精湛、语言之诗情画意清代无出其右。恽寿平在中国美术史上具有至高的地位。然而对于恽寿平接受的艺术赞助的研究目前还几乎是空白，在中国知网以"恽寿平"和"赞助"为关键词搜索结果为"0"，这个论题笔者仅见一篇论文，Ginger Tong的《恽寿平和他的赞助人们》，被收入李铸晋编的论文集《中国画家与赞助人》。此文仅为4000字，资料很少，存在史实性错误。

恽寿平13岁即随父参加抗清战斗，被俘后做了三年多总督养子，后借机逃离，1656年开始了职业画家生涯，至1690年去世，他的中晚年基本都在作画、卖画、交游中度过，34年绘画生涯中千幅作品传世。常州是恽寿平的老家，也是他活动时间最长的地方。恽寿平每年都数次去不同地区交游，根据他的画跋和其他文献记载，34年间，16次去苏州，13次去杭州，4次去南京，4次去扬州，3次去绍兴，2次去无锡，2次去泰州，1次去镇江。可见常州、苏州和杭州是恽寿平主要的艺术交游之地和艺术市场[1]。恽寿平是传统文人，不屑于做职业画师，"家甚贫，风雨常闭门饿，以画为生，然非其人不与也"[2]，这种清高的人格是不能自己卖画的，只能通过赞助人。恽寿平在常州的主要赞助人是唐宇昭、唐荧父子，在杭州的赞助人主要是莫云卿和当地文人，在苏州的是知己王翚、赞助人王时敏家族和江苏巡抚宋荦。

一、常州的艺术赞助

根据现有文献，恽寿平在常州交往的画家与收藏家主要是唐宇昭、唐荧父子。唐宇昭家资颇富，收藏大量古书和字画，后半生潜心于书画收藏与创作。唐宇昭对恽寿平前半生的帮助极大，恽寿平将其视作与王时敏并列的恩师，在《寄虞山王石谷》诗中感慨："山水空留太古琴，人生能得几知音。半园已去西庐杳，剩得南田是素心。"此诗是在王时敏去世后所作，恽寿平自认为堪称人生知音者除王翚外，只有唐宇昭和王时敏。唐宇昭长子唐荧擅长画荷花，人称"唐荷花"，与恽寿平"恽牡丹"并称。唐荧与恽寿平同辈，交情更深，二人常在一起学习探讨画理与画技，笔意相似。唐宇昭、唐荧父子对恽寿平的艺术赞助主要在于四个方面：一、提供大量书画真迹供鉴赏和临摹；二、一同研习技法、合作绘画；三、收藏了恽寿平的很多作品；四、提供了艺术交往的机会和平台。

恽本初是恽寿平可考的唯一的绘画教师，学习时间不到五个月，恽本初主要是理念上的指导，恽寿平学画主要靠自修，通过临摹古画提升绘画技术与

境界。这样古画提供者的意义便非凡，唐氏父子就是恽寿平早年主要的古画提供者之一。恽寿平在唐宇昭处观赏和临摹了《宋拓黄庭经》、马远的《红梅松枝图扇》、管道升的《竹窝图卷》、柯九思的《树石图》、王蒙的《夏山图》《天池石壁图》等作品。1656年4月6日，恽寿平与王翚在唐宇昭家仿柯九思法画《树石图》，柯九思的画就是唐宇昭的收藏。恽寿平跋《仿古山水册》："毗陵半园唐氏所藏王叔明《夏山图》，真人间第一墨宝也。余曾借抚，每作小景，辄用其法，犹不失山樵风度也。"[3]1669年6月恽寿平与唐宇昭一起泛舟于邗沟、淮水之间，赏景作画，恽寿平仿马远作《红梅松枝图》扇面，题跋："昔在虎林，得观马远所图红梅松枝小帧，乃宋杨太后题诗以赐戚里。其画松叶，多半折离披，有雪后凝寒意。韵致生动，作家习气洗然。暇日偶与半园先生泛舟于邗沟淮水之间，因为说此图，先生即呼奁取扇属余追仿之。意象相近，而神趣或远矣。先生家有马公真本，当试正所不逮。"[4]1684年春，唐荥与恽寿平出游，舟中一同观赏唐家收藏的王蒙的《天池石壁图》，恽寿平仿王蒙作《天池石壁图》，自作题跋："余友唐匹士招饮，有渡江笔墨之役，匹士家藏王叔明《天池石壁图》，携以自随。舟次采石湖，斜阳篷底，一望空阔，长天云物，怪怪奇奇，予乃卷帘，别出一意，不必类叔明墨戏也。"[5]王翚亦在唐宇昭处受益不少。王翚跋《富春山居图》称："囊从毗陵半园唐氏借摹粉本，后凡再四临仿，始略有所得。"[6]在论及王蒙的影响时王翚云"于毗陵唐氏观《夏山图》会其趣"[7]。王时敏也说王翚得益于唐宇昭："馆毗陵者累年，于唐孔明先生所遍观名迹，磨砻浸灌，殚精竭思，窠臼尽脱，而后意动天机，神合自然。"[8]王翚与唐宇昭的接触远不如恽寿平多，王翚尚且受益匪浅，推论恽寿平所受益处何其之多！自1656年到1689年，恽寿平与唐宇昭、唐荥父子保持了三十多年深厚友谊，唐宇昭父子丰富的收藏常借与恽寿平临摹，恽寿平才得以无师自通，技艺直逼古人。

唐宇昭、唐荥、恽寿平常一同学习临摹古人真迹，相互研讨技术、交流观念，并合作作品。1669年唐宇昭与恽寿平合作《兰荪柏子图》，1671年唐荥与恽寿平庆贺王翚四十岁生日合作《红莲图》，唐荥画荷花，恽寿平画苻藻，《红莲图》是用二人一起研制的没骨法绘制。恽寿平题跋："余与唐匹士研思写生，每论黄筌过于工丽，赵昌未脱刻画，徐熙无径辙可得，殆难取则。唯当精求没骨，酌论古今，参之造化，以为损益。苑匹士画莲，余杂拈卉草，一本斯旨，观此图可知两人崇尚庶几有合于先匠也。取证石老，幸指以绳墨。"[9]唐氏父子是常州第一大书画收藏家，对江南书画市场具有重大影响力。恽寿平与唐氏父子合作的两幅作品，唐氏父子画的都是主体部分，恽寿平只画点缀，可见唐氏父子的画坛地位远高于恽寿平，他们与恽寿平合作作品，本身就是对恽寿平极大的提携。没骨法是唐荥与恽寿平长期研制的。1676年恽寿平依然与唐荥讨论没骨法："时与唐长公斟酌没骨画法，祖述宋人规矩，兼师造化，逸趣飞翔，庶几洗脱时径。"[10]之后恽寿平的花鸟画基本都运用没骨法绘制，形成了以清新淡雅生动传神为风貌特征的独树一帜的恽氏花鸟画。唐宇昭、唐荥对于恽寿平绘画艺术的提升功不可没，对于恽寿平作品的市场营销起到了直接的推动作用。

唐氏父子资助收藏了恽寿平很多作品，尤其是早期无名气之时，予以可贵的精神和物质资助。1656年在唐宇昭家恽寿平、王翚、吴历等人合作的画，自然归唐宇昭收藏。1669年5月，恽寿平应唐宇昭之嘱画《野草杂莺图》扇，10月与唐宇昭合作《兰荪柏子图》，这些画都为唐宇昭收藏。因文人的清高传统，恽寿平的诗歌画跋不言钱，只在家信中偶尔言说。当时市场上青年画家的画如果没有获得大收藏家收藏和认可，往往以极低的价格出售，而且也很难售出。唐宇昭收藏了恽寿平的作品，对恽画的营销和开拓市场帮助很大。恽寿平一则题跋显示了他中期画的市场行情："承公表兄曾同石谷子戒余写生，恐久耽于此，便与云烟林壑墨雨淋漓之趣渐远。有顷，频索余画牡丹，又急属唐匹士画芙蓉大障，岂花药幽思逸致，足移人情耶。"[11]恽寿平天真烂漫，不知表兄用意，承公要恽寿平的牡丹与唐荥的荷花，不是因为被移情，而是因为二人的画市场畅销。此跋显示的是恽寿平刚刚成名时的状况，即1670年代中期。恽寿平与唐荥并称，借助唐氏父子开拓了艺术市场。

唐宇昭是常州重要的绘画赞助人，他的半园是常州主要的艺术交往场所。唐宇昭常组织画家文人集会，游玩赏景，作诗论画，给恽寿平提供了艺术交往的机会和平台。在交往中恽寿平开掘了赞助关系，提升了名气。1656年恽寿平在唐宇昭家结识了终生知己王翚。在座的还有吴历、沈灏、高简等人，这些人都是首次同恽寿平结识。1662年秋恽寿平与王翚再次相聚在唐宇昭家，恽寿平作了六首诗题为《壬寅秋夜与石古王子同饮半园唐云客先生四并堂次日余之白门归舟得句寄赠》记录此事。1672年，唐宇昭卒，恽寿平重录《壬寅秋夜与石古王子同饮半园唐云客先生四并堂次日余之白门归舟得句寄赠》，追忆往昔，赠王翚，共同悼念唐宇昭。唐芺继承家业与父志，继续从事书画收藏与赞助活动，半园依然是画家在常州重要的集会场所。1679年恽寿平于半园作诗想念王翚。1683年恽寿平、王翚、杨晋做客半园之艳雪亭，王翚、杨晋合作《艳雪亭看梅图》，杨晋画梅，王翚画竹与远山，恽寿平题诗并作题跋："春夜秉烛对酒，观乌目王山人制图，洒墨如风雨，时子惠弹三弦，清歌绕梁，令人惊魂动魄。如此盛会，他时念此，不易得也。"[12]文献记录有限，如此盛会，想必还有很多。

二、杭州的艺术赞助

恽寿平寓居灵隐寺时常与父亲一起接触杭州遗老遗少，所以熟人极多，杭州艺术市场也很认可恽寿平的画，所以，恽寿平三十四年职业绘画生涯中，有十三年在杭州活动过，分别是1657、1658、1659、1662、1666、1668、1673、1675、1682、1684、1688、1689、1690年。恽寿平在杭州接触的主要是遗民和文人，这些不与清政府合作的人往往生存艰难，艺术消费能力有限。杭州缺少王时敏、唐宇昭这样的收藏大家，文献资料很少记载恽寿平杭州艺术赞助方面的信息，因而赞助人无法考证。恽寿平在杭州最主要的朋友是莫云卿，来杭州大多住于莫云卿之东园高云阁。莫云卿，仅有两条史料简短记载其生平。厉鹗《东城杂记》载："明云间莫是龙，有闻于时。近吾杭莫云卿如鲸，亦以文雅好事，为文流所重。毛稚黄赠诗，所谓'昔字云卿者，君其伯仲间'是也。"吴骞《拜经楼诗话》："钱塘莫如京，字云卿，文雅好事，毛稚黄谓明华亭莫是龙可相伯仲。家于东园，有高云阁，疏泉列石，颇极清旷。毗陵恽寿平与相友善，至杭必寓阁上。"[13]莫是龙，明隆庆、万历年松江府著名书画家、收藏家。莫是龙首倡"南北宗"说，其说为董其昌继承并发扬光大，经"四王"之手主导了清朝画坛。厉鹗和吴骞都认可毛稚黄将莫如京与莫是龙类比处于伯仲之间，可以推论莫云卿也是收藏家和书画家。高云阁颇极清旷，显然莫云卿很有钱也很有艺术鉴赏力。因此莫云卿可能是恽寿平在杭州的主要赞助人。恽寿平与莫云卿的交往记录有限，只有恽寿平致莫云卿的诗歌十数首和七封书信。诗歌大多叙友情，书信写的都是生活事件，显然莫云卿是恽寿平生活上的亲密朋友。恽寿平还同陆圻、毛先舒、茅兆儒、王晫等知名文人交厚。现保存有恽寿平致毛先舒的十一封信，致茅兆儒十三封信，双方唱和诗歌数首，主要探讨生活、交游和诗歌问题。恽寿平是否通过莫云卿、陆圻、毛先舒、茅兆儒、王晫等人卖画，因文献不足无法断定，但恽寿平来杭州的主要目的就是卖画，有恽寿平不同年代的书信为证。

1662年夏恽寿平在杭州时分别给住在一起的父亲和刘汸两封信，两封信里都说自己以卖画为生。恽寿平《致父亲书》中说："格也笔墨糊口，而与笔墨日疏，有著述之志，而与著述日远。曩时随事泛应，自以为足，乃今与朋游交接，酬讯日繁，渐见其窘。……倾来虎林三月，诗卷都废，意绪如乱丝相牵，违远严父，心益粗，气益浮，志益下，学益葸葸，握管茫然。"[14]《致刘子志书其一》："蕺山一别，渡江已三月，江关垂橐，拓落倦游，鬻画卖文，聊当负米，蹒跚湖山，遂而淹留。"[15]鬻画卖文是恽寿平的生存手段，来杭州后，诗文创作都未有所进展，因此生活与心理都甚感穷困。1689-1690年恽寿平在杭州给妻子薛氏三封信，明确说来杭州的目的就是作画卖画。恽寿平1689年12月20日到杭州，21日给薛氏写信嘱咐家事，要求一切俭省："吾此行，全是完人旧欠凤帐，都无想头，直至明春，

料理局面，方能设法有济。"恽寿平此来杭州就是为了"完人旧欠凤账"，显然买家已经把买画钱给了他，他来杭州就是画画还买家。恽寿平家已是寅吃卯粮，入不敷出，"自身老病，精神比去年大坏，瘦倦异常"，作画能力大幅下降，依然来杭州，说明杭州是恽寿平画作的巨大市场。他在杭州看中了一块坟地，准备将恽日初灵柩前往杭州，"其价须百金之外，全要在此着力应酬各处笔墨，方可就绪。所喜人情甚好，想慕者多，急急做去，定能成就"。杭州比别处"人情甚好，想慕者多"，因此恽寿平常来杭州卖画。而自己应付不了这么多画作需求，于是找代笔："刘家画与江家画，催张三官速完，促其银来，以应家中之用"，"诸事应酬甚难，即矾绢制颜色俱无人，可着人去请张三官来面说，催他速完家中诸事，打点二月初起身来杭，至嘱，至嘱"，"此间画事甚急，可急急打发张家外甥来，要紧，极不可迟延，已寄银与之安家，即可赶来，计日以待矣！"[16]三封家信透露了恽寿平职业生涯中十三年在杭州活动的真实原因，即恽寿平生活贫困，不得不四处奔走作画。这时金陵有以龚贤为首的金陵画派，扬州有石涛等人，苏州有王时敏、王鉴、王翚，徽州有以查士标为首的新安画派，而杭州作为当时长三角地区第二大城市，并无大画派和画家，而恽寿平早年长期在杭州生活，与莫云卿等收藏家、毛先舒等文人关系甚好，在文人、画家交际圈中有一定地位，因此容易开拓市场。杭州作为恽寿平画的最广大市场，买主极多，卖画行情甚好，以至于不得不找代笔完成订购任务。杭州虽都是不知名的赞助人，但人数众多，赞助力度很大。

三、苏州的艺术赞助

恽寿平在苏州的朋友极多，根据现有文献，1656-1690年间，有十六年在苏州活动过，分别是1659、1664、1666、1670、1673、1677、1679、1680、1681、1682、1683、1684、1685、1686、1687、1688年。恽寿平在苏州的主要活动地点是常熟、太仓和平江，去常熟见王翚，在太仓住王掞家中，在平江作客宋荦幕府。恽寿平在苏州的艺术赞助人是王翚、王时敏王掞父子和宋荦。

恽寿平人生中堪称终生知己的大概只有王翚一人。二人相识35年，23年留存直接交往记录，1670-1690年几乎年年交往，甚至在恽寿平死后多年，王翚还为他的作品补画和作跋。王翚与恽寿平的人生经历也相似，都可视为逸民。少年时向同乡张珂学画，19岁时被王鉴赏识，拜他为师，后为王鉴引荐给王时敏，得到二王的栽培，王翚有机会饱览古代名家名作，勤于模仿，凭借天才的悟性，画艺大增，集南北众家之长而为大成。59岁时受举荐为康熙《南巡图》首席画师，绘制其中山水，三年始成，太子胤礽赠以"山水清晖"四字作为肯定。之后游走于京师权贵官僚文人画家间，四年后回归乡里，以卖画终老。恽寿平与王翚的交往主要是共同论画、共同作画和互相题跋。艺术是二人交往的中心内容，也是二人情感关系的本体。王翚对恽寿平不是直接的经济赞助，而是通过请恽寿平作题跋间接进行赞助和积极向艺术圈推荐恽寿平。

王翚作为职业画家，画技高超但文化修养欠丰厚，而恽寿平作为文人画家，诗书画皆精，题跋阐发幽微洞穿灵境。因而王翚作画喜请恽寿平题跋，恽寿平叹服王翚的画技，也乐于为王翚画作跋，"王画恽跋"的作品既有精湛的技艺，又包含广大精微的画学理论，极富艺术价值。恽寿平的题跋中有三分之一提到王翚，其中很大一部分就是对王翚画的题跋。1670年代初在恽寿平还未出名时王翚已是名满江南的大画家，其画市场价值颇高。恽寿平对王翚画的题跋，或论述王翚绘画的缘起，或介绍总结理论介绍经验，或赞美笔墨阐发意境。跋语与绘画相生，丰富了王翚画的审美意蕴。恽寿平自言："先生之珍图，不可无南田生之题跋，敢云合则双美，庶非糠秕播扬耳。"[17]仅列举1672年恽寿平对王翚画作的题跋活动，以见"王画恽题"活动之频繁。1672年夏至，恽寿平为王翚《仿巨然夏山图》轴题写跋语两则。8月，笪重光与王翚同住常州，作画论理，恽寿平时来参与，连床夜话四十余日。王翚画《临子久富春山图》《云溪高逸》《水竹幽居图》《迂翁逸趣》《秋浦渔庄》赠与笪重光，恽寿平每幅画都作了题跋。9月26日，恽寿平题王翚《寒汀宿雁图》轴。

10月16日，王翚为笪重光画《岩栖高士图》轴，恽寿平题七绝一首。19日，送别笪重光，王翚作《山水图》，并题诗，恽寿平和诗题于其上。10月30日，恽寿平为笪重光、查士标、王翚合作的《鹤林烟雨》作题跋。10月恽寿平、王翚、笪重光游常州，王翚画《毗陵秋兴图》，恽寿平题诗十二章。11月，三人泛舟常州西郊，共赏王翚《雪图》，恽寿平题七绝一首，笪重光和诗一首。

王翚常在绘画圈子中赞扬恽寿平人格的高洁、宣扬恽寿平画的高逸。恽寿平想念王翚时作诗："墨华飞处起灵烟，逸兴纵横醉玳筵。自有雄谈惊四座，诸侯席上说南田。"自注："石谷逢人说南田生不置，未免刻画无盐（厌）。"[18]王翚甚喜结交各行业人才，尤其在文艺圈子人脉甚广，江南画坛领袖王时敏、王鉴是他的老师，江南诗坛领袖吴伟业、著名学者收藏家周亮工、艺术理论家书法家笪重光、画家龚贤、吴历等都与王翚交好。王翚一找到机会就向朋友和艺术投资人推荐恽寿平，在润物细无声中使恽寿平的名声逐渐增大，恽寿平感激不尽。恽寿平性情高洁，早年选择朋友多依据性情，"遇知己或匝月为之点染，非其人视百金犹土芥，不市一花片叶也"[19]，这样很不利于绘画市场的开拓。此时恽寿平还没有形成独特的艺术个性，因而只在意艺术品质的提升，对自己和画作的营销不甚在意。1670年代中期恽寿平没骨法成熟后，声名水到渠成。王翚反复向恽寿平推荐恩师王时敏，不断在王时敏和恽寿平之间穿针引线。恽寿平诗云："双鱼尺素语千行，字字毋忘王太常。无那相思东向立，海云天半望扶桑。"[20]可见王翚欲提携恽寿平的殷切之心。恽寿平死后，王翚致董珙信中说："屏画分嘱敝友挥汗图就，其中山水诸帧，别用二三设色，较原本更为壮观。李君见之定能心喜，须必早着人去，预为设法，庶可少抒拮据之忧耳。"[21]王翚还为恽寿平补画，为其家人卖画，可见对恽寿平的帮助至死不休。

王时敏爱才若渴，经由王翚推荐，王时敏十分欣赏恽寿平这位与王翚笔意极相近，又从事山水画与没骨画双料创作的青年画家。1664年途径常州时就去拜会恽寿平，恽寿平因出游未得会面，之后十多年间数次让王翚请恽寿平来太仓相聚，都未能如愿。1679年王时敏甚至让五子王抃根据恽寿平早年抗清经历创作了戏曲《鹫峰缘》，以商定情节为由让王翚一定请恽寿平前来。道不同不相为谋。1645年清军兵临太仓城下，王时敏身为明臣却率众献城投降，固然之后王时敏没有做清朝的官，但以明臣的标准衡量，自然是气节全无。因恽日初在，恽寿平不可能违背父意与胸中抱负同王时敏接触，所以一直借口四处游玩作画卖画避免与之见面。1678年恽日初去世，随后三藩之乱平定，反清已不可能，于是恽寿平不能再固守已经过时的民族大义与父亲教诲，置自身生活与前途于不顾，所以于1680年6月同王翚一起前往太仓拜见王时敏。恽寿平此举标志着他的反清生涯完全终结，全力投入作画卖画生活中，由重名节转向求实利。可是王时敏重病中与恽寿平仅一握手即昏厥，六日后病逝。恽寿平作《哭王奉常烟客先生》诗二十四首，痛悼王时敏。"典型南国表群伦，绮季商岩与结邻。双眼乾坤遗老尽，从今东海竟无人"[22]。恽寿平对王时敏的人品与画艺都高度欣赏，当反清注定不能之后，将王时敏视为恩师和知己，对天恸哭："半园已死，西庐亦逝，惜我谁耶！"王时敏卒后，恽寿平为王时敏八子王掞留住，在王掞府中居住作画，生计不愁，卖画通过王时敏、王掞等人关系，不愁销路。王掞成为恽寿平此期在苏州的重要赞助人。恽寿平在给外甥叔美的信中说得很清楚："太仓亦颇有好事者，欲为我稍润行橐，此机不可失，只得遣阿三归一看。"[23]期间王掞为其娶妾葛氏，并生一子。恽寿平一家直到王掞丁忧期满回京复职时才离开太仓，时已1683年春。这两年多是恽寿平晚年生活中最顺心的一段时间，创作热情勃发，出现了一大批传世之作。在太仓期间，恽寿平勤于作画，创作了《山水册》《溪山平远图扇》《寒林烟岫图扇》《北苑神韵图》《艳草秋虫图》《双凤花图扇》《菊花图扇》《绯桃图》《菊花图》《墨菊图》《山阴云雪图》《玉堂富贵图轴》《花卉册八开》《临唐寅蟠桃图轴》《五清图》《读易向山图轴》《岁寒三友图》《蕙兰紫蝴蝶图扇》《古松云岳图》《林居高士图》《香林紫雪图扇》《罂粟花轴》《锦石秋花图轴》《拙政园图轴》《仿

马远清江钓艇图轴》《临文衡山墨桂轴》《仿方从义柳溪渔隐图》《锦石秋花图扇》《蒲塘真趣图轴》《雨山图》等作品。

宋荦是康熙年著名的官员、诗人、收藏家。乾隆年郑方坤编写的《清朝名家诗钞小传》载宋荦任江苏巡抚期间，"以清静无为镇之，一切持大体。暇日搜访古迹，延接俊流，壶觞笔砚，相与啸咏于湖山之间，清香画戟，萧闲如退院僧。首尾十四年，治状为天下最"[24]。颇具道家思想的宋荦做官之余怡情山水结交雅士，因此十分欣赏文人理想与审美范式充盈的王翚和恽寿平的作品。1687年12月宋荦任江苏布政使，一到苏州即邀请二人来幕府作画。次年3月王翚和恽寿平到达苏州平江宋荦官邸。在两个多月中，二人勤于作画，王翚作《山水图册十二开》，恽寿平作《著色牡丹图》《国香春霁图》《夏荷图》等作品，均有恽寿平题识。宋荦给予恽寿平和王翚生活资助和作画润笔，二人所作之画均由宋荦收藏和出售。恽寿平与宋荦时有交流，于是宋荦很了解恽寿平的画，"常与人曰：恽南田画，吾暗中摸索尤能辨之，世多赝作，其至要处，有必不能赝者"[25]。6月宋荦转任江西巡抚平叛，旋即成功。恽寿平1689年致宋荦的信中称："忆去夏与王子石古署斋盟握，几及三月，政事之暇，陪奉谈笑，驰豪骤墨，极赏心之娱，真千古之一遇。私喜借庇宇下，瞻依末光，得徼盼睐，岂意乖违失所，宗仰匡庐瀑布之胜，梦寐在焉。荣戟在望，无由寒裳，徒深劳结。"[26]恽寿平的信是对宋荦江西巡抚任上平叛有功的贺信，表示钦佩和赞美。信中极尽奉承之势，充斥巴结之语。此时恽寿平生活贫困，写这封信的目的是加深感情，为将来重新赞助铺好路。可见宋荦也是恽寿平的主要赞助人。1690年恽寿平去世。1692年宋荦任江苏巡抚。《清晖赠言》录徐永宣致王翚书："其著色花卉，尽为商丘尚书取去。"[27]宋荦的取画行为正反映出二者的赞助关系。

注释：

[1] 根据吴企明辑校《恽寿平全集》人民文学出版社2015年版、蔡星仪《恽寿平全集》天津人民美术出版社2015年版、蔡星仪《恽寿平研究》天津人民美术出版社2000年版、赵平《王石谷年谱》吉林人民出版社2008年版，综合整理而得。
[2] 恽敬：《南田先生家传》，见《恽南田专辑》，政协武进县文史资料研究委员会编1988年版，第17页。
[3] 吴企明辑校：《恽寿平全集》，人民文学出版社2015年版，第599页。
[4] 吴企明辑校：《恽寿平全集》，人民文学出版社2015年版，第390—391页。
[5] 吴企明辑校：《恽寿平全集》，人民文学出版社2015年版，第617页。
[6] 俞丰译注：《王翚画论译注》，荣宝斋出版社2012年版，第60页。
[7] 吴企明辑校：《恽寿平全集》，人民文学出版社 2015 年版，第340页。
[8] 陈辞、陈传席编：《王时敏》，河北教育出版社2009年版，第137页。
[9] 吴企明辑校：《恽寿平全集》，人民文学出版社2015年版，第663页。
[10] 吴企明辑校：《恽寿平全集》，人民文学出版社2015年版，第923页。
[11] 吴企明辑校：《恽寿平全集》，人民文学出版社2015年版，第468页。
[12] 吴企明辑校：《恽寿平全集》，人民文学出版社2015年版，第669页。
[13] 吴企明辑校：《恽寿平全集》，人民文学出版社2015年版，第828页。
[14] 吴企明辑校：《恽寿平全集》，人民文学出版社2015年版，第759页。
[15] 吴企明辑校：《恽寿平全集》，人民文学出版社2015年版，第705页。
[16] 吴企明辑校：《恽寿平全集》，人民文学出版社2015年版，第767—769页。
[17] 吴企明辑校：《恽寿平全集》，人民文学出版社2015年版，第731页。
[18] 吴企明辑校：《恽寿平全集》，人民文学出版社2015年版，第7页。
[19] 祁晨月点校：《国朝画征录》，浙江人民美术出版社2011年版，第52页。
[20] 吴企明辑校：《恽寿平全集》，人民文学出版社2015年版，第7页。
[21] 吴企明辑校：《恽寿平全集》，人民文学出版社2015年版，第1024页。
[22] 吴企明辑校：《恽寿平全集》，人民文学出版社2015年版，第169页。
[23] 吴企明辑校：《恽寿平全集》，人民文学出版社2015年版，第784页。
[24] 吴企明辑校：《恽寿平全集》，人民文学出版社2015年版，第1007页。
[25] 恽鹤生：《恽南田先生家传》，见《恽南田专辑》，政协武进县文史资料研究委员会编1988年版，第17页。
[26] 吴企明辑校：《恽寿平全集》，人民文学出版社2015年版，第721—722页。
[27] 吴企明辑校：《恽寿平全集》，人民文学出版社2015年版，第1024页。

（栏目编辑　张同标）

安仁元宵米塑艺术研究

周 诚

(湘南学院,湖南郴州,423043)

【摘 要】安仁元宵米塑是一种综合型民间工艺美术,俗称"琢鸡婆糕",是安仁人们世世代代自觉形成的一种独具特色的民间工艺美术。元宵米塑将安仁的农耕文化、中草药文化集于一身,在安仁广为流传,其集历史、经济、美学和民俗文化等多种价值于一体。本文尝试从安仁元宵米塑历史溯源、元宵米塑与农耕文化和中草药文化之间的关系等方面,以及通过在保护和传承元宵米塑中的创新之举将安仁元宵米塑赋予新的艺术生命并发扬光大。

【关键词】元宵米塑 农耕文化 中草药文化 传承与创新

作者简介:
周诚(1979—),女,硕士,湘南学院美术与设计学院讲师。研究方向:陶瓷艺术。

安仁元宵米塑是中国工艺美术史上独具特色的一个门类,除了元宵米塑本身具备的可食用性和独特的艺术风格外,还有一个重要的原因就是元宵米塑的整个发展始终贯穿着中华文明独特的农耕文化和中草药文化。安仁元宵米塑经过千百年的发展和洗礼,仍然是当地老百姓精神生活和物质生活中不可或缺的一部分。因此,对安仁元宵米塑进行深入研究,对整个安仁经济、文化、艺术等方面的发展有着不可忽视的推动作用和意义。

一、安仁元宵米塑历史溯源

(一)元宵米塑的起源和制作方法

要追溯安仁元宵米塑的历史,就要先溯源安仁的历史。安仁县历史悠久,源远流长,考古证据证明,新石器时代已有人类在此地繁衍生息,农耕渔猎。唐武德五年,安仁建镇;宋乾德三年置县,"纵横百余里,上下几千年"[1]。其辉煌灿烂的历史,不仅可以从古遗址发掘的大量石器、陶器、青铜器等各种文物中窥得其斑;亦可以从意溪书院、玉峰书院、凤岗桥等古书院和古建筑中索得其貌;更可以从宋代的韩京、元代的马庸、明代的谭有德、清代的欧阳厚均等文人志士的大量作品中会得其神。这里流传着华夏始祖炎帝神农氏"尝百草,祛百病"的传奇故事,是中国农耕文化和中草药文化的发源地之一。在神农传说和中草药文化的影响下,安仁地区诞生了两项代表当地风土人情的民俗活动,首先是每年三月份当地百姓非常重视的盛典节日"赶分社"(现在的春分药王节),这一古老的传统节日促使安仁成了"药不到安仁不齐"的南国药都,华佗、李时珍等古今名医也纷纷来到安仁验证了"郎中不到安仁不出名"的千古佳话。这个民俗活动起因于纪念炎帝神农,形成了全国独有的文化特征,已于2006年被湖南省人民政府列入第一批非物质文化遗产代表名录。其次是在当地已经流传几千年的元宵节捏米塑的习俗,即俗称的"琢鸡婆糕",是世世代代安仁人们自觉形成的一种独特的民间工艺美术。2012年安仁元宵米塑被列为湖南第三批省级非物质文化遗产。这一围绕当地神农传说衍生而来的传统习俗,饱含了当地老百姓生产生活中的智慧。

图1 安仁元宵米塑

安仁元宵米塑历史悠久,有关它的来历有两种说法。其一,相传炎帝神农在安仁尝百草、传播农耕文明期间,一次,他背着采集的草药路过一个山民家想歇息并讨碗水喝,忽然看到这户人家正在用粳米粉和糯米粉掺和一起做汤圆。炎帝神农一时兴起,拿起粉团顺手

就捏出了一只母鸡和一群小鸡仔，并用从山上采来的药材"黄栀珠子"（一种药材，果实汁液呈金黄色，学名栀子）和"割肉珠"（一种药材，果实汁液呈紫红色，学名商陆）的汁液点缀其眼睛和翅膀等，顿时栩栩如生[2]，蒸熟后变得既好看又美味，乐得这一家老少喜笑颜开。从此，百姓争相效仿，久而久之，安仁地区便形成了正月半吃"鸡婆糕"的习俗。二是据《安仁县志》记载："正月十五日元宵节，俗称'正月半'，是日，家家兴吃元宵，用米粉'琢鸡婆'（将米粉特殊加工后，塑成各式各样的禽兽）供'三宝老爷'，以祈六畜兴旺。"长此以往，便成了当地约定俗成的一种习俗。随着历史的变迁，元宵米塑逐渐变成可以交易的商品、旅游纪念品、婚丧嫁娶的馈赠品、孩子娱乐解馋的佳品等等。

元宵米塑最初的用途是用来祭祀的。对于祭祀，俗称"烧鸡婆子"，老百姓对其是非常慎重的，形成了一个不成文的俗规，即每家每户在正式开始做元宵米塑之前先要用手工捏一个鸡婆和一盘小鸡仔，俗称"鸡婆带鸡仔"，摆放于香案之上，然后依次燃烛、烧纸、点香、放鞭炮，祭拜祖先及诸神，祈求国泰民安、家人安康、五谷丰登、六畜兴旺。

每逢元宵佳节，当地村民便家家户户围坐一起，备好原料，摆上案板准备"琢鸡婆"。"鸡婆糕"所使用的原料是将晚稻糯米和粳米按照一定比例配比用石磨或手推磨磨成的米粉。米粉坯的制作非常讲究，其配置的好坏直接影响接下来米塑制作的效果，其制作程序如下：（1）将精选的上等晚稻粳米和糯米掺和在一起，糯米与粳米的比例一般为1:3；（2）将掺和好的米用石磨碾成粉末后再过筛备用；（3）将少量过筛好的米粉加水搅拌成糊状，放入蒸锅蒸熟，然后加入干米粉再加水混合进行反复搓揉，制成粉坯待用；（4）将揉好的粉团通过搓、捏、扯、掐、剪等不同手法塑成各种栩栩如生的动物（因为最初主要做的是鸡，故称"鸡婆糕"）或植物形状；（5）上色，又称"画龙点睛"（用中草药的汁液做颜料，以红、黄、绿三色为主）；（6）用蒸笼或鼎锅蒸熟即成。做元宵米塑所需工具也很简单，桌子、牙签、剪刀、团箕、米筛、蒸笼等日常用品即可。元宵米塑蒸好后即为成品，既可作祭祀品也可作小孩食品，同时也可以作为市场交易品；可即时吃，冷却后通过火烤、油炸、蒸煮等方法加热亦可，口感软糯香滑，美观又美味。元宵米塑种类繁多，琳琅满目，每一个品种都体现着中国老百姓崇尚吉祥的美好愿望，如吉祥（鸡羊）如意、金玉（鱼）满堂、福（蝠）自天来、鸳鸯戏水、连（莲）生贵子、金鸡鹤立闹新春等。

（二）安仁元宵米塑的艺术特色和雕塑艺术家

元宵米塑的制作具有七分塑、三分彩的基本特征，简单质朴中透着天真烂漫的艺术气息，造型干脆利落，颜色由中草药汁液的红、黄、绿三色构成，植物颜料画在米粉坯上呈现一种水墨淋漓的效果，让米塑具有俗中带雅、拙中带巧的艺术风格。由于米粉容易干燥，所以整个捏塑过程必须控制在十分钟之内完成，否则就容易开裂，而且塑的过程中只能减不能加，这就要求米塑手艺人对米团体量大小的取材以及所要塑造的形象都要做到胸有成竹，一气呵成。正因为材料的局限性对米塑手艺人技术和艺术双方面的素养要求都很高，这种传统工艺被当地百姓自豪地称为"指尖上的舞蹈"。

图2 安仁元宵米塑的制作过程

在安仁元宵米塑的发展过程中，涌现出了很多优秀艺术家，著名的动物雕塑艺术家周轻鼎和当代"陶艺泰斗"、动物陶瓷雕塑第一人周国桢便是在这种民间美术中孕育出来的典型代表。周轻鼎在幼年时，每年元宵节都在旁边观看母亲捏米塑。受其影响，他也学着用米粉团子捏各种动物，发掘出自己的天赋所在。1926—1931年，周轻鼎在日本和法国留学，1945年学成归国，在蔡元培于杭州创办的国立高等艺术专科学校中任雕塑系主任。周轻鼎擅长各种动物雕塑，对动物动静不同的形态观察细微，

其作品形神兼具、活灵活现，不喜过分藻饰，看似平淡却意蕴深厚。

周国桢出生在安仁米塑之乡牌楼乡，自幼就喜欢和母亲学做米塑，母亲手下那些栩栩如生的鸡、鸭、猪、狗等小动物让他十分着迷，正是在元宵米塑艺术耳濡目染之下，这颗艺术种子就在他心里逐渐生根发芽，为他以后走上陶瓷艺术道路继而成为陶瓷雕塑大家，奠定了深厚的基础。周国桢教授在求学的过程中深受其师周轻鼎教授和郑可教授的影响，致力于动物雕塑的学习和探索。其作品中那种大刀阔斧、浑然天成、酣畅淋漓的表现手法充分体现在周教授儿时所耳濡目染的米塑艺术之中。

二、农耕文化和中草药文化与元宵米塑艺术的内在关联

安仁文化是湖湘文化、荆楚文化的重要组成部分，其文化深受神农文化影响。这里流传着炎帝神农氏带领八位随从来到安仁县境内教农耕、尝百草的传奇故事。神农在安仁教会当地百姓种五谷，制耒耜，奠定了农耕文明基础，让老百姓能够在福地安居乐业。当地广为流传着"采茶九龙庵，野炊香火堂，洗药药湖寺，捣药丹霞山，教民香草坪"的美丽传说，安仁也成了福荫八方、恩泽四海的南国药都。

每年的春分节前后三天为安仁的赶分社，是安仁县特有的民俗文化节日。据说，赶分社最早为了纪念炎帝神农而流传下来的民间盛会，全国独一无二。《安仁县志》载："祀社神似祁谷，是日，宜雨。"这里的社神就是指炎帝神农。在赶分社的节日中，大量中草药汇集到县城让人们选购，每次上市集散的中草药超千担，非常壮观。

安仁元宵米塑原料取自稻谷，颜料取自各种中草药的汁液，与农耕文化和中草药文化有着不可分割的关联。《考工记》里说："天有时，地有气，材有美，工有巧，合此四者，然后可以为良。"[3]在我们的衣食住行背后绵延着的是传统文化，民间美术是中华文化历代相传的重要的载体。元宵米塑的制作无疑符合"顺天时，得地利，取佳材，用巧工"这几个成功要素。元宵米塑选材于南方人赖以生存的主要粮食——稻米，是南方农耕文化重要的组成部分，这就奠定了元宵米塑的出现本来就是老百姓生活中不可或缺的物质基础。从另一个角度说，其装饰的颜料取材于老百姓用以治病的中草药，不仅天然安全，同时也让元宵米塑融合成为安仁千百年中草药文化和农耕文化中的一部分。这些心存美好祝愿的民间艺人用他们的一双巧手捏塑出各种栩栩如生的元宵米塑。小小的一个民间工艺美术因其遵守自然规律，重视材料合理，运用精湛熟练的指上巧工，无不体现出《考工记》中"以人为本""天人合一""和合"的美学思想，强调了人与人、人与社会、人与自然的和谐共生、相辅相成的关系。这种关系将安仁千百年来的农耕文化和中草药文化集于一身体现出来，使得元宵米塑具有集全民性、实用性、艺术性为一体的特色，深得百姓喜欢而源远流长。

三、安仁元宵米塑对当地经济、文化、艺术等方面的影响和价值

随着历史的变迁，除祭祀用途之外，安仁元宵米塑逐步发展为集商品交易、礼品馈赠、旅游纪念品、小孩娱乐、饮食等多种功用于一体的文化产业重要组成部分，兼备了商品、文化符号、艺术品等特性，对当地经济、文化、艺术等方面都有着重要的影响。

笔者通过对元宵米塑的实地考察，并从安仁文化馆馆长周万红、元宵米塑传承人何陆生那里了解到，元宵米塑如今已经成了农贸市场上、春节、旅游景点等场所或时节的常见商品，也成为当地米塑手艺人的重要经济来源。每年的元宵节、赶分社以及旅游旺季，稻田公园、市场上和旅游景点就会摆满琳琅满目的元宵米塑，供本地居民或外地游客挑选。元宵米塑虽然暂未形成大规模的产业链，但意义重大。安仁元宵米塑的畅销，不仅让当地居民多了一种增加收入的途径，对当地的旅游经济也起到了添砖加瓦的作用。

安仁元宵米塑是先祖们用于祈求新年风调雨顺、五谷丰登、六畜兴旺的民俗活动的产物，因此也被赋予了各种不同的吉祥含义，它传递了一种积极向上、心存美好的精神。在那个物资匮乏

的年代，老百姓吃不起鸡、鸭、鱼、肉等荤菜，就在米塑的家禽中找到一种心灵的寄托，表达了对美好生活的向往，传递了生活的乐观信念，甚至包含着不忍杀生，对万物生灵的恻隐之心和佛教情怀。

图3　鸡婆头上一点红

元宵米塑以其独特的艺术风格，俗中带雅、拙中带巧，深受男女老少喜爱，为当地增添一份浓浓的艺术氛围。同时，由于元宵米塑符合民众生活习俗和精神需求，使得这种民间艺术能深入其心，孕育出了安仁众多优秀的艺术家，其中著名的有动物雕塑艺术家周轻鼎和周国桢、著名画家东方人、根雕艺术家周辉甲等[4]。安仁第三中学作为一个孕育艺术家的摇篮，每年高考大都为国家输送百来名美术专业学生到全国各大美术院校。他们对艺术的体验都源于年少时随同父母学制"琢鸡婆糕"的平凡经历，在幼小的心灵播下一颗艺术的种子。因此，元宵米塑对当地艺术教育有着不可估量的影响和价值。

四、安仁元宵米塑的保护与传承

如上所述，安仁元宵米塑已成为当地人们祭祀、结婚嫁女、做寿、小孩子满月等不可或缺的礼品。同时，安仁元宵米塑是广大民众情感寄托的艺术形式，也承载了每一个安仁人对童年的美好回忆。这一载体将承载民族文化、群体社会意识、审美意识、生产生活方式。由于元宵米塑取材于自然、工艺简单，加上蕴含了纯朴的情感，故而成为当地民众喜闻乐见的民间艺术。遗憾的是，安仁元宵米塑艺术的传承基本上是靠世代口传心授来维系，一直都没有什么具体的文献资料、影像资料等来进行专业而系统的记录，为其保护与传承工作带来不少困难。

2012年5月，安仁县元宵米塑成功列入湖南第三批省级非物质文化遗产，并且由政府正式任命了传承人。2010年设立了"国桢杯米塑大赛"，每一年的元宵节政府都会举办大赛，这些都是在保护传承方面取得的可喜的成绩。但仍存在很多问题。例如，元宵米塑本身存在容易开裂、发霉、不便于携带运输等缺陷；再者，元宵米塑的发展和传承过于依赖传统，传承的面太窄，定位始终是民间手艺人，并没有被纳入学校教育机构。虽然偶尔学校会请民间艺人来课堂教授学生，但也只是作为增加课堂教学特色而存在，没有后续性，其传承并无持久的战略意义。要从根本上解决元宵米塑保护和传承的问题，任重而道远。

笔者以为，除政府大力宣传和支持外，以下几点是当务之急：

首先，从原料的研究入手，解决米塑防裂、防蛀、防霉这一长期困扰米塑手艺人的问题，使其可以长期保存。

其次，给元宵米塑配上专用包装。一方面，包装本身的设计可以提升米塑作为地方特色产品的艺术价值，对米塑可以起到很好的宣传作用；另一方面，便于携带运输，可以从一定程度上解决米塑容易散架的问题，为米塑的宣传和传播拓展了更为广阔的空间。

再次，将元宵米塑转化成一种"文化符号""艺术符号"。由于米塑自身材料的局限性，其不便于长久收藏和携带运输，我们可以考虑通过其他材质媒介来代替米粉实现米塑制作，形成衍生产品，比如，陶瓷有很多和米粉相通的属性，陶瓷原料黏土具有和米粉坯一样的可塑性，成型手法可捏、可雕、可塑，与米粉坯异曲同工，无论是从色彩还是水墨淋漓的艺术效果上，陶瓷都能达到近似于米塑的特征。这样创作出来的新品尽管原料不同，但取自原有的元宵米塑艺术的"意"和"神"，将其转化成一种"文化符号"和"艺术符号"，就可以从根本上解决米塑不便于收藏和运输的难题，有利于安仁元宵米塑的传播推广和发扬光大。

最后，将元宵米塑正式列入当地中

小学、艺术院校等课程教学中，使民间工艺美术能够通过专业的教育机构，培养出更多的专业人才，弥补元宵米塑传承方式的局限性。这对元宵米塑的传承和发扬光大有着重要的持续战略意义。在安仁元宵米塑的保护与传承的问题上，我们要敢于打破传统思维，最大范围的扩大其创新维度，赋予它以新的生命力和市场竞争力。

总之，安仁元宵米塑是一种综合型的民间工艺美术，历经沧桑岁月，集聚着安仁劳动人民智慧的结晶。它对挖掘和研究民间工艺美术有着不可或缺的重要参考价值。元宵米塑的存在，是中华农耕文化、中草药文化等千百年的结晶。对这一民间工艺美术的保护和传承是一项长期而艰巨的任务，也是我们后辈不可推卸的使命，任重而道远。

图4 安仁元宵米塑的传承

注释：

[1] 罗外归：《天下第一福地——安仁》，湖南人民出版社，2014年.

[2] 梁成全：《基于乡土特色的安仁县稻田公园景观表达策略研究》，中南林业科技大学硕士论文，2015年.

[3] 戴吾三：《考工记图说》，山东画报出版社，2003年.

[4] 彭烈洪：《湖南安仁民间米塑现状分析》，《艺海》，2014年第4期.

[5] 林恩慈：《温州民间米塑工艺及其传承保护》，《神州民俗》，2010年第1期.

（栏目编辑　朱浒）

（上接第141页）

作用。事实证明，对称具有数学与文化的双重的含义，数学是文化的一部分。

注释：

[1] R柯朗, H罗宾. 什么是数学[M]. 左平, 张饴慈, 译. 复旦大学出版社, 第1页.

[2] Woods H J. The Geometrical Basis of Pattern Design [J]. Journal of the TextileInstitute, Transactions, 1935, 26 : 293.

[3] Coxeter H S M. Introduction to Geometry, Wiley, New York, 1961, chp.3.

[4] Jeger M. Transformation Geometry, Wiley, New York, 1966, chps.1–6.

[5] Guggenheimer, H W. Plane Geometry and its Groups, Holden– Day, San Francisco, 1967, chp.2.

[6] Yale, P B. Geometry and Symmetry, Holden–Day, San Francisco, 1968, chp.2.

[7] Schattschneider, D. The Plane Symmetry Groups. Their Recognition and Notation, American Mathematical Monthly vol. 85, no. 6, 1978, pp 439–450.

[8] Martin, G E. Transformation Geometry. An Introduction to Symmetry, Springer–Verlag, New York, 1982.

[9] Schattschneider D. The Plane Symmetry Groups. Their Recognition and Notation, American Mathematical Monthly vol. 85, no. 6, 1978, pp439–450.

（栏目编辑　张晶）

油画家汪志杰轶事

叶星球

作者简介：
叶星球（1953—），笔名一叶、星球，浙江乐清人，1980年定居巴黎。现任法国欧华历史学会会长、法国当代艺术家协会艺术总监、欧洲龙吟诗社主编（曾任第八、九届社长），2013年4月19日获法国"国民之星"勋章。研究方向：东西方比较美术，法国华人史。

汪志杰是我国第二代油画家，共和国培养的第一代油画家。

1949年汪志杰在徐悲鸿的支持下考入北平艺专（1950年更名为中央美术学院）。第一届本科生毕业，由于成绩优秀，继续升读第一届国画研究生至毕业。他和蔡亮、靳尚谊、张自疑、尚沪生、詹建俊、刘勃舒当时被称为尖子生，毕业后作为重点培养对象留校任教。这期间他创作了大量美术作品，有油画、水墨画、版画、插图、素描，在全国各大报纸杂志发表，并两次在全国美展中获创作奖。同时作品参加世界青年联欢节画展，以及苏联——中国高等院校优秀作品展，在莫斯科、列宁格勒巡回展出，苏联权威杂志《艺术》双月刊撰文介绍汪志杰生平和作品。另外又有敦煌壁画摹本，在文化部主持下赴西欧七国巡回展出。真可谓少年得志，风光无限，前景一片光明，时年仅25岁。可惜早期的作品遗失殆尽，只能从邹跃进著的《新中国美术史》第63页彩墨画《赛马》作品[1]，定格在美术史中，见证他早期的才华。

1956年，中国政府文化部、中国美协、中央美术学院参照苏联美术家体制，准备在全国试行"画家职业化"方法。受中央美术学院院长江丰的赏识，汪志杰成为我国第一个试行的职业画家。当时，这可是皇冠上的钻石熠熠生辉，前途无量。1957年，反右开始，画家职业化被说成是资产阶级化。随着美院领导江丰由"无产阶级权威"转而被戴上"右派"帽子，汪志杰作为被腐蚀的青年典型而受到牵连。汪志杰当时正在解放军总政治部画军史画，未发表任何所谓"右派"言论，因本人不服有"右倾"思想，被打成"右派"，后又拒不承认是"右派"，升级定罪为"极右派"。汪志杰一下子从辉煌的顶峰跌到了谷底，被押送流放到北大荒关押劳改、受尽人间苦楚。其间被定过"叛逃罪""叛国罪""现行反革命罪"，被拉上刑场陪毙。莫名的冤屈，坎坷困顿，数次与死亡擦肩而过。大劫大难二十四个春秋。

孔子曰：天将降大任于斯人也，必先苦其心志，劳其筋骨……

汪志杰自幼好学，不畏艰苦，喜探天地之奥秘，常怀云游四海之志。在右派定罪书上第一句就是"汪志杰从少闯荡江湖"。游历和探险，随遇而安，乐观进取，始终是他的生活基调，也是他创作的源泉。

经过了漫长的煎熬，终于等到了1981年，汪志杰终获全面平反，恢复名誉，取得了自由。喜悦之情，却很快冷却下来。何去何从？他毕竟二十四年未拿画笔，他面临着人生最严峻的抉择，他陷入了深深的思考。经过了激烈的斗争后，汪志杰又默默地回到"大漠孤烟，残阳似血"的旧地，怀着"不破楼兰誓不还"的决心，重新拿起了画笔，投入了创作，他用全部的精力和情感，通过作品去体现大漠的雄伟和悲壮。

"路漫漫其修远兮，吾将上下而求索！"在绘画史上没有人把沙漠作为主题来描绘，汪志杰是一个"始作俑

者",他决心要描绘出大漠"死"与"生"的双重性格,展现"希望"与"生命"。他把人生的际遇和苍茫的景观融合在一起。奔腾的黄河,浩瀚的戈壁,奇妙的敦煌,整体的震撼反复呈献脑海。经过无数次试验,最后终于得到突破。他用特制的带有颗粒的肌理底板,作为背景去表现沙漠的广阔无垠,又能体现出画面的典雅和古朴,在神秘朦胧气氛中,产生了厚实又丰富的视觉效果。这前无古人的巧思、匠心独具的绝妙表现,令人耳目一新。我想这批作品,一定能在我国油画发展史上留下他的印迹。

1981年,汪志杰奉命创建上海华东师大艺术系,任教授、系主任(现在更名华东师范大学艺术学院,汪志杰晋升为创院院长)。"树欲静而风不止",当时竟受到上海绘画界十八位名流联名质疑他的专业水平能否胜任系主任一职。面对这些质疑,汪志杰经过认真的思考,短暂的无奈,激发了他的自尊和意志,他别无选择,只能重新拿起画笔浴火重生,投入到忘我的激情中去创作,他要让自己的作品去说话。

1983年,汪志杰在上海美术馆,终于展出了他间隔26年的第一个画展,十分轰动。上海画坛前辈刘海粟、沈柔坚、朱屺瞻等人出席开幕式,一位上海外国语学院的日本老教授看完画展之后,特意带领全家向汪志杰鞠躬致意:"太震撼了,您就是中国的平山郁夫。"展览后他的一个老同学对他说:"你平反之后,我们以为你不能作画了!现在我们知道估计错误了。"

汪志杰摄于法国巴比松画家村,1992年

1984年,汪志杰的新疆题材《赛摩赛姆千佛洞前流沙河》,入选全国第六届美展,荣获文化部颁发的银奖,这是中国历届美展中单纯风景画所获最高奖。汪志杰在中国画坛上,再一次焕发了艺术的青春,他仍然具有不断创新的精神,引起美术界的注目,令很多同行感到惊奇。

1986年,汪志杰的油画作品《南昌故城》和《圣墓前的女郎》又入选第一届全国油画展,展览后又被选送到日本参加"中国全国优秀作品巡回展",最后作品在东京拍卖,他的两幅作品以10万美元成交,被日本横滨保险公司买去,创下当时的油画作品最高纪录。现在,这两幅作品悬挂在该公司大厅里,汪志杰又一次把自己推到聚光灯前,熠熠生辉。

1991年,汪志杰受中国文化部和美术家协会的派遣,到法国巴黎国际艺术城吕霞光画室进行文化交流和考察艺术。后来他旅居巴黎多年,居所在十三区,和罗尔纯共住一套公寓,有各自的房间和画室。汪志杰性喜旅游,几年来走遍欧亚大陆及非洲一些国家,足迹遍及英、德、意、西班牙、比利时、荷兰、希腊、土耳其、埃及等国家的历史名城。与历代大师作品对话,深入了解西方艺术发展和艺术变迁。汪志杰多次对我说:看到原作,和以前在国内看到印刷品完全不一样,譬如古典主义的画家提香、伦勃朗、鲁本斯等人的作品,造型典雅之美,冷暖色彩变化之美,丰富的明暗层次之美,画中有粗细结合之美;构图之严谨,令人叫绝,流连忘返。1992年,汪志杰参加巴黎艺术城组

织的，有三十六个国家的艺术家们参加的作品大展。1993年赴香港举办《西藏风情画展》，由黄永玉主持，作品别具一格，香港报刊都有报导。当时，我写过介绍汪志杰的文章《大漠情深、春风二度》，发表在1997年法国的《欧洲时报》上。

在巴黎的日子里，汪志杰育才中学的老同学王丽莎、郭立范，中国美院的赵宗藻、沈文强、杨成寅、林文霞、冯远等人，来自北京中央美院的孙滋溪、高潮、吴竟、姚治华、黄润华、程亚南等人，工艺美术学院的何燕明、李化吉、何韵兰等人；西安美院的刘文西、董钢，新疆艺术学院的哈孜·艾买提，鲁艺的任梦璋、许荣初等人；天津画院邓家驹；北京首都师范大学董福章、戴克鉴等人，还有张新予、董克俊、陈秀薇、郑酼敏等人在不同的时间到艺术城研修交流。每次来到，汪志杰、金冶总是去看望他们，大家在画室聚餐，相别几十年后重逢，有说不尽的话题，自然有一番热闹。董钢来自西安美术学院，是汪志杰的同班同学。我写过一篇《难忘恩师徐悲鸿——董钢访谈录》，其中有一段："那时学校的学风很好，徐先生对素描抓得很紧，经常带着画夹到教室来听课，有时候亲自示范表演。每一次课程，一个素描单元完成后，徐先生总是带着吴作人、王式廓、艾中信、蒋兆和、李瑞年、冯法祀等一批骨干老师到每个班看作业。看完后总是和这些老师交换意见，最后给这些作品排名。我是班干部，每次总是规规矩矩地站在一边。待老师走后，将这些作品根据次序钉在墙上，排在第一第二次数最多是蔡亮和汪志杰。"[2]

吴冠中的作品多次在艺术城展出，他与汪志杰、罗尔纯关系很好，汪志杰是他患难之中的学生和后来的难友。他说：反右前汪志杰是自由职业画家，在全国各大报刊发表了不少油画、版画、国画作品；罗尔纯是他在北京艺术学院当老师时的同事，罗尔纯是颜文樑的学生，色彩感觉很好，是最早接受西方印象派和西方表现主义的画家，和吴冠中自己的艺术观点很相近，都注重形式美，可以说志同道合，当年都不受重视。罗尔纯从法国回国后，北京百雅轩代理罗尔纯绘画作品，也是由吴冠中推荐，可见他们之间感情不一般。

在日常生活中，汪志杰总是手拿着烟斗，他很注意仪表，衣服穿得很考究。为人豪爽，慷慨大方，广交中法艺术界新老朋友，他能用英文和外国人交谈。他与同时期住在法国的画家金冶、罗尔纯、王以时等人常相来往。他经常到国际艺术城去看望中国新来的画家，有老同学，也有比他辈分低的同行，他总是热情地向他们介绍如何办临时居留证、博物馆参观证、购买生活物品和中国食品。大家也经常在一起，自做饭菜，在工作室就餐，喝一杯葡萄酒，谈艺论事，或海阔天空，无所不谈。我躬逢其盛，与这些画家结下深厚的感情，有的友谊持续至今，往事历历在目！

1997年，汪志杰决定回国定居。他一如既往出去采风旅游，不久又远走青藏高原，重游新疆盆地，北国江南，名山大川，饱览祖国的锦绣河山。回家后闭门潜心作画，反复思考，一改过去即兴画风，而是沉淀后用抒情的写实手法展现情感之美。《北疆牧场的迁徙》《浅溪流影》《丽水泊舟》等作品，色彩明亮，手法更加细腻优雅，笔触欢乐轻快，营造出超现实的梦境。2009年3月底，上海刘海粟美术馆和华东师范大学联袂庆祝汪志杰80华诞，举办《汪志杰油画作品展》，展出近期作品近五十幅，老同学靳尚谊、詹建俊、刘勃舒等人从北京来上海祝贺画展隆重开幕，吴冠中因要事不能亲自到场，特送花篮致意。同时，刘海粟美术馆出版《汪志杰油画作品集》，内容有人物风景、静物花卉、女人体以及速写稿等等。

汪志杰的油画，是属于自然主义的写实风格，但是和传统的古典主义不一样。被称为"西方现代主义之父"的塞尚（Paul Cézanne，1839-1906），强调主观感受，被看成新艺术的起点。马蒂斯（Henri Matisse，1869-1954）说："我不能像一个奴仆般地抄袭自然。我解释自然，而自然必须使他自己服从画的精神。"[3]莫迪里阿尼（Amedeo Modigliani，1884-1920)说："美……也有痛苦的职责，这些职责无疑地创造了对心灵的表现方法。"[4]汪志杰的《赛摩赛姆千佛洞前的流沙河》《圣墓前的女郎》《高昌古城》《草原破晓》等作品，严格讲已经不是写实的作品，也不是古典主义的表现方法，与法国的点彩派修拉作品（Georges Seurat，

1859-1891）却有异曲同工之妙。淡淡的色调，抒情的笔触，构图严谨。他把色彩、人物、背景统在一片雄浑朦胧若隐若现的气氛之中，在雅致和精巧的外表下，偶然流露出一丝苍凉，但不是感伤，达到心与境高度的统一。厚实丰富的肌理视觉效果，带有象征性和诗意性，有明显的主观的"因心造境"因素。把这些作品和西方20世纪的大师作品作一比较，也是有自己的特点；把这些作品放在新中国第一代油画家靳尚谊、詹建俊、朱乃正等人行列中作一个比较，个性是非常鲜明的。他是一位承前启后有开拓性的画家，从古典走向了现代。他的作品，一定会越来越受到史论专家的关注，在中国油画史上应该有他的地位和定位。刘海粟说："一位巨匠在绘画史上的地位，无不与创新有关。"

古人云"人生七十古来稀"，齐白石、黄宾虹他们在衰年之变在画坛传为佳话。2009年冬天，汪志杰整整八十周岁，神采奕奕，组队率领王维新、卢象太、谭根雄、万福堂、夏予冰、徐文华、方广泓、戴晓蔚、吴越等十八位国内外油画家，从上海出发，飞越喜马拉雅山，奔赴神秘的"宗教王国"印度，这里是佛祖释迦牟尼的故乡，讲经坛上诉说着久远的故事，恒河沙子堆塑着成圣的神话。壮哉，"圣城""恒河"，别有一番景观！考察怀古采风，谱写了当今画坛上的一段传奇。回到上海之后，在激动梦幻之中创作，在上海现代美术馆举办《莎丽-SARI》采风写生展。令人惊奇的是，油画家展出清一色的钢笔水彩画，内容丰富，推陈出新，表现手法新颖，使美术界新老朋友眼睛一亮，始而惊讶，继而发出由衷的赞叹！

2014年，汪志杰在病中完成《印度漫游录》水彩人物风情画一部，共30幅。2015年，由上海朵云轩中西书局出版《汪志杰水彩·印度漫游录》。

汪志杰的水彩画，《恒河之舟》《圣者的集会》《与牛同乐》《老人与幼女》等作品，主题明确，背景是为了烘托主题。色彩细腻，法度森严。他不是对景写生，他只是捕捉景物人物一瞬间的色彩和光影变化，整体营造出诗情画意，有中国画的意境。靳尚谊说："汪志杰一向以油画著称，技法老到，风格多样"，"这次水彩作品，笔法出人意料，令人惊喜。"中央美术学院教授、中国美术家协会水彩画艺术委员会副主任王维新说："汪志杰先生水彩画，令国内水彩界很惊讶，说明了一种新的水彩画实验精神。"勇于探索，勇于创新，笑对人生，成为汪志杰艺术人生的主旋律。

金冶说：汪志杰是我的"铁哥们"

巴黎塞纳河畔的国际艺术城，紧邻巴黎市政府，抬头可见巴黎圣母院的钟楼。它是法国政府为世界各地艺术家

汪志杰　被流沙吞没的库姆吐拉千佛洞　油画画稿 80×86　1984年

汪志杰　草原破晓　油画 70×80　1985年

汪志杰　圣墓前女郎　油画 200×120　1982年

汪志杰　圣者的集会　钢笔水彩 37×63　2014年

汪志杰　恒河之舟　钢笔水彩 45×65　2014年

到巴黎来进行互相交流和创作活动打造的平台，成为近代世界艺术交流的一座桥梁。吕霞光一直希望这里有中国人的一席之地。1984年，吕霞光终于在艺术城购买了8303号画室，命名为"吕霞光夫妇画室"，捐献给中国美术家协会。由中国美术家协会安排，全国各地的艺术家到巴黎进行艺术活动，开启中法艺术交流之先河。随后中国美术学院、中央美术学院、中国工艺美术学院（现为清华大学美术学院）、南京艺术学院等先后都购买了画室，但是吕霞光是开创者，第一人。

吕霞光1930年得到徐悲鸿的帮助，和吴作人一起到法国留学，后来一起考入比利时皇家艺术学院。毕业后吕霞光留在法国，后来成了有名的收藏家。冯法祀、潘世勋、陈守义是首批到艺术城"吕霞光夫妇画室"考察交流的艺术家，并在艺术城举办了画展。

1992年，金冶应巴黎国际艺术城的邀请来到了巴黎，居住在艺术城1534号中国美院画室。汪志杰比金冶早到接近半年，对巴黎已很熟悉，购买各种生活必需品，办理各种证件等事务已熟门熟路。无形中汪志杰成了画家们的向导和义务员。金冶出生于1913年，满族正黄旗人。1938年起在北京师从日本著名留法油画家横山央儿专攻油画五年，在北京连续举办过四次画展，是当时最早接受印象派的画家。五十年代末他在中央美院华东分院（现为中国美术学院）任教，主持中央美院及分院的两院学报《美术研究》及《美术理论资料》。他写了《绘画色彩方法论》，这是国内最早介绍印象主义艺术理论的著作，蜚声艺术界。

汪志杰在巴黎国际艺术城居住期间，出于对生活的热爱，很注重外表形象，着装有绅士的派头，对生活的品质要求很高。他说话声音不快不慢，情绪饱满而平和，脸上总是带着笑容，眼睛炯炯有神，带有一丝深邃。他喜欢喝咖啡吃牛排，菜也烧得很好。

金冶到巴黎第二天晚上，他在画室宴请金冶夫妇，并亲自下厨治馔，为他们接风洗尘。金冶体魄魁梧，穿一件红色外套，衬托满头白发，声音洪亮，容光焕发。还有同住在艺术城来自中央美术学院的罗尔纯；1989年到法国开画展后，定居巴黎的王以时；来自上海，汪志杰的老友张振禄，他是汪志杰刑满释放之后，在上海仪表厂继续劳动改造时的难友。张振禄说："在改造期间，汪志杰的日子比别人难过，因为他是当时唯一没有在判决书上签字的人，随时要接受批判。很难得他的夫人李美丽，每个星期带食品来探望，给他精神带来慰藉。"张振禄夫人是法国人，后来移民法国，现在是已经退休的电器工程师。

我带着葡萄酒去凑热闹打秋风。汪志杰对金冶说："我比您先到巴黎，今天有机会尽地主之谊，小弟十分荣幸。"金冶举杯说："汪志杰是我铁窗生涯的'铁哥们'，是兄弟，都是'极

右派''现行反革命''罪大恶极死里逃生',今天能在巴黎相逢,三生有幸。我在国内最早介绍印象派的作品,到了85岁才能见到庐山真面目,现在能站在这些大师的作品前面,心情是何等激动,值得庆贺!"举杯一饮而尽。罗尔纯十分朴素,喜欢素食不饮酒,木讷不善于说话,只是笑笑。王以时说:"我和你们相比,是小字辈,你们是见过徐悲鸿和齐白石的人,当时已经是大名鼎鼎。我在四川美院求学时,就拜读过金冶先生介绍印象派的文章和色彩学的著作,至今记忆犹新。"[5]

艺术城的艺术家,在居住时间内,都开个人画展或几个人一起开展览。吕霞光和艺术城主席西蒙、布鲁诺夫人是多年朋友,每次中国画家展览,吕霞光总是来参加。金冶在国内艺术界辈分很高,在法国的赵无极、朱德群都是早年杭州国立艺专的学生,和吴冠中是同班同学。当年中法艺术交流场所不多,艺术城就成了中法艺术家风云际会之地。金冶画展开幕,布鲁诺夫人和早已定居法国的吕霞光、赵无极、朱德群、程抱一、熊秉明等中外名流,还有很多艺术城中来自各国的艺术家都来参加。画展没有开幕式,但有一个冷餐会,有各种糕点饮料,大家喝一杯香槟酒、葡萄酒,然后一起观摩交流,自由走动交谈。汪志杰会英文,这是在坐牢的漫长岁月中自学的,他能看英文小说,想不到还派上用场,有时候充当翻译,文化艺术的氛围极好。金冶真是好运气,王以时向一位新加坡华人收藏家,竭力推荐他的作品,并称金冶是第一个能称得上印象派的画家,这位收藏家一次收购了他10幅油画,在艺术城引起轰动,也在艺术城创下了一个从未有过的记录。[6]

艺术之都巴黎,到处都有艺术的气息,到处都有艺术的芬芳。但是这里是艺术家学习的地方,不是艺术家生活的地方,这是一座高消费的城市。当时国内的工资低,绘画作品还没有市场。艺术城里中国来的艺术家,靠工资能买机票已经不错,都是精打细算过日子。我出生于民间雕刻世家,在国内从事黄杨木雕,定居巴黎后,不忘老本行,从1987年开始,我在蓬皮杜文化艺术中心后面的庙街,经营"法国旅游纪念品"商店。工艺美术与绘画艺术是近亲,我的商店到艺术城大约5分钟,是画家们到中国超市购买中国食品的必经之地。初来乍到语言不通的艺术家们,我能为他们提供各种咨询服务和解决一些因语言不通引起的问题,读一读法文的信件,所以经常见面,在我店里喝一杯咖啡,其乐融融。

汪志杰在艺术城住了半年后,在巴黎留下来,主要他有经济来源。汪志杰油画在日本巡展后高价拍卖,有美金带到法国消费。离开艺术城吕霞光画室后,他和罗尔纯住在巴黎13区。他的油画在日本有市场,一直寄画到日本去销售,赚了钱在巴黎消费。他在法国也有一些订单,主要是女人体。他当时是这一批画家中经济最有保障的人。

金冶后来也留下来,住在巴黎近郊犹太城。此后,艺术城还是大家聚会的地点,他们总是到咖啡馆喝饮料吃西餐,每次当然是汪志杰请客。汪志杰虽

汪志杰(右)与张振禄,1991年摄于法国张家客厅

汪志杰　法国女人体　油画 100×75　年份不详

然年过花甲，但是心态还是很年轻，为人随和没有架子，和年轻的画家和留学生很谈得来。他自己爱美，也爱人世间一切美好的东西。他大难不死，更重视生活的质量，天性豁达，出手大方，大家戏称他为"潇洒侠"。

汪志杰是我的"半个老乡"

汪志杰、罗尔纯、金冶、王以时、许荣初等人先后留在巴黎。因为我的商店在巴黎中心地带，巴黎市政府、巴黎圣母院、蓬皮杜现代文化中心、毕加索博物馆、雨果故居都在附近，文化艺术氛围极浓。更巧的是，1991年5月，画家潘风，在我商店附近不到百米的玛丽街开了"潘风画廊"，开启了华人涉足这个行业的先河，画廊每个月，或半个月就有一次展览，开幕式一般都是晚上19时开始，我正好下班顺道过去，大家聚在一起，有吃，有喝，又有精神食粮，何其乐也！天时、地利、人和凑合在一起，艺术城、潘风画廊，造就了我和画家群体的因缘。

汪志杰，祖籍苏州，祖父曾任苏州知府。汪志杰1931年出生在北平。时逢"九一八"事变，他父亲在温州、处州、台州三地任盐务局局长，全家迁到温州。汪志杰在温州启蒙上学，童年有非常美好的记忆，至今还会说几句地道的温州话。1992年夏天，祖籍温州，从小生活在上海的油画家方广泓，其夫人是上海人，夫妇二人从巴西到法国参加艺术活动和旅游。我的内人也是上海人，经营"杏花村"中餐馆，他乡遇老乡，更多一份亲切，我们欢聚一堂，举杯同庆，其乐融融。后来汪志杰和方广泓先后返回上海定居，成了好朋友。

汪志杰、金冶、罗尔纯、王以时、许荣初等人还是以艺术城为中心，开展艺术活动，这里经常有中国来的画家和画展，更易于艺术交流。许荣初，鲁迅艺术学院教授，他画的连环画《白求恩在中国》获第二届全国连环画金奖。他与新加坡画廊签有合同，钱不是很多，但有固定收入。汪志杰的画，在日本有市场，画价比巴黎高，生活无忧。王以时与香港十三艺廊有合约，待遇不错。只有金冶和罗尔纯，只是自己开展览或由别人介绍到画室卖画，收入不稳定。他们怀着对艺术的真正热爱，为了进一步了解西方油画艺术的演变，希望留居法国，但不具备移民的条件。王以时到法国后，因得到外交部一个文化专员之助，很快获得法国艺术家居留。他向金冶、汪志杰、罗尔纯介绍，首先要到法国艺术家评审委员会，拿到艺术家资格证书，然后到警察局申请艺术家居留，在法国成为自由职业画家。此评审机构，之前大家都不太清楚，所以当时有很多画家，只能每年到学校注册，拿学生居留证。

汪志杰等人在巴黎除了画画之外，还常常参观博物馆、看展览，进一步了解西方艺术，然后到咖啡馆喝一杯，海阔天空谈论各自的感受和艺术创作。遥想当年画家梵高、毕加索等人，文豪雨果、左拉，诗人科佩，演员卓别林等文艺界人士，在蒙玛特高地黑猫咖啡馆、灵兔酒吧里畅谈文化艺术留下的风流韵事，最后成为大画家、大文豪、大名家至今传为佳话。特别值得一提的是有位老华侨蔡华龙，他本身是学数学的，在圣日耳曼开中餐馆，酷爱艺术，也画画。他非常健谈，每次见面开口就是艺术要求新求变，对国内来的画家很友好。李化吉、闻立鹏、韩书力、巴马扎西、罗尔纯、王以时等画家，都在他家里居住过。艺术城的画家，他总是热情邀请到他餐馆去做客，汪志杰、金冶等人也不例外。退休后，他还是每周都到艺术城去，看望新来的中国画家。

汪志杰不变的特色，就是保持"游民"的自由性格。在法国整整七年中，游学西欧诸国，饱览西方各国各时

期各种流派艺术，与历代大师作品对话。汪志杰、金冶、罗尔纯、王以时对西方现代艺术、后现代艺术、当代艺术，应该是十分了解的，不过他们有自己的理解。他们是在后印象派大师梵高（Vincent Willem Van Gogh，1853-1890）、马蒂斯（Henri Matisse，1869-1954）、莫奈（Claude Monet，1840-1926）、西斯莱（Alfred Sisley，1839-1899）、毕沙罗（Camille Pissarro，1830-1903）、点彩派修拉（Georges Seurat，1859-1891）等人身上得到启示，从中国的文化精神中，吸取营养突出个性。

汪志杰追求的是心与物的统一，他的作品已经不是写实，他借鉴马蒂斯从日本浮世绘中吸收营养，但是有别于马蒂斯的表现形式，他的作品单纯中蕴含丰富，既古典又高雅又有现代的气息，与同时代的人拉开了距离。这是汪志杰的画能在日本受到青睐的原因。金冶的崇拜偶像是莫奈，与同时代人相比，很少有人的色彩表现能达到他那样的精微水平；在表现形式上，他在实践中努力突破莫奈的模式。罗尔纯坚持表现主义的画风，释放个人的情感，追求感悟和谐。罗尔纯的表现手法，看上去即兴挥洒，但结构造型坚实，注重整体效果，这是他作品耐看的奥妙所在。王以时致力于研究油画的中国转化，在他的油画的作品中，将中国意向美学，特别是民间艺术的线条、色彩、形态结构特征和喜庆清新稚拙的趣味融为一体。他们之间的画风，也努力拉开距离，呈献出各人不同的风格。

汪志杰　浅溪流影　油画 82×124　2006年

汪志杰　北疆牧场的迁徙
油画 82×124　2009年

1997年，由于西方与日本经济不景气，倦鸟归林，汪志杰决定回上海定居。为了能早日画出"大画室"，为了能过上安宁恬静的生活，迁就市场不可避免。表现手法返回了写实，但情感更加细腻，色彩明快，营造出超现实的梦境。内容有人物画、风景画、静物花卉、女人体和身边平凡的事物。表述画家爱美的天性和广阔温暖的情怀，以及对美好生活、美好事物的向往。

2012年腊月，温州市举办第三届"世界温州人大会"，热情邀请汪志杰、王维新、方广泓三名著名艺术家，举办《情系瓯越——汪志杰、王维新、方广泓作品展》。他们有着不同的年龄、不同的学术渊源和不同生活背景，因为共同的乡土情结走到一起，意义不同凡响。一方水土养一方人，这里历史上曾经孕育出大画家黄公望，山水诗鼻祖谢灵运等人，有著名的雁荡山和楠溪江，人文景观文化沉淀底蕴丰富。这些把汪志杰的记忆，带回到美好的童年。

汪家原是书香门第，虽败落，但是诗书传家的家族传统，依然影响着汪志杰，在乱世中不忘读书。由于日军侵犯，全家从温州逃亡，辗转避难到浙闽山区，其间数次转学，努力读书。后来不幸与家人失散，在流浪中孤独努力谋生。1947年，汪志杰考入著名教育家陶行知创办的育才学校美术组，与郭立范（后为中国美院教授）、王丽莎（后为广东美院教授）成为同班同学。后来该校地下组织将他送往新四军留守地，参加浙东游击区三五支队第一支队（参加部队），从事报刊绘画和插图工作。1949年，他所在的部队与三野在杭州会师。

在杭州，汪志杰向上级提出读书的请求，得到支队长的同意。他写信给北京国立艺专校长徐悲鸿，得到徐悲鸿的支持，赴北京考入北平艺专绘画系。毕业后读了研究生国画专业。1954年叶浅予带队，汪志杰跟随老师到敦煌、甘南夏河采风。敦煌艺术瑰宝，无论是油画家还是国画家，都会留下深刻的印象。

在那个特殊的年代，汪志杰根红苗正，又是从部队来，是学校重点培养对象。其实他是被指派到国画系，以掌握相关知识和技巧。学校的目的是要改造

中国画，当时认为国画，画山水花卉，不能为人民服务。此时齐白石、李可染、李苦禅、叶浅予等都是研究生班的老师，这些老师们消极抵制，李苦禅把自己的大砚台送给了汪志杰，以此作为无声的反抗。汪志杰比较喜欢素描，喜欢光影和明暗，但是对组织的决定也无可奈何。应该说汪志杰对国学国画，是有相当的修养，由彩墨画《赛马》可见一斑。另外，我在张振禄家中看到汪志杰的水墨画，画的是张继的《寒山寺诗意图》，布局笔墨题款都不错，印也是他自己刻的。此外，他对古代书法很有研究，犹擅行草。

吴冠中从法国回来，画的第一幅油画名叫《一朵大红花》，也是由汪志杰陪同，蓝色调子，脸带一点点黄，这是犯大忌。新中国成立后，工农兵形象是"高大上"，蓝色发黄是牛鬼蛇神。二人吵得很厉害，幸好吴最后还是听从汪志杰的建议没拿出去，不然的话，吴冠中的日子就更难过了。吴冠中画的是印象派风格，在当时那是属于资产阶级的东西。吴冠中性情率真，为人耿直，同时具有不失时机的幽默感。汪志杰一直很看重与吴冠中的师生感情。汪志杰和这些老师们，保持着相当友好的关系，但是他的内心肯定是纠结的。这些老师们的人品和艺术思想，对他的人生艺术肯定留下深刻的印迹。

汪志杰也和我谈到老师徐悲鸿，汪说：徐老师是一位教学非常认真的先生，但是与新中国美术发展没有什么关系。他本身对后来的美术革命不感兴趣，他只注重他的一套教育方法，谁要是妨碍了他，他就会发火。北平解放不久，华北联合大学，以江丰为首的一批人来到北京，教员有李琦、林岗、冯真、顾群、邓澍和党的美术界领导罗工柳等人，接管了中央美术学院。当时"华大"来的干部，不喜欢西洋素描，只喜欢单线平涂的农民画，后来发展成年画。当时，徐先生只要一到学校，来自革命圣地的人事处处长就对他说："徐老师，您很辛苦，要多多在家休息，不要亲自上课。"硬是"客气"地把他请出学校。目的是不要他到学校，向学生灌输西方资产阶级的美术教育思想，徐悲鸿那时候已被架空。汪志杰他们，是徐先生亲自执教西洋绘画班的最后的一批学生。

汪志杰从小四海为家，形成喜探天地奥秘的个性，旅游与冒险成为他生命的基调，尤其他与祖国西北有特殊的感情。戈壁荒芜苍茫，它既是一片死海，同时又孕育着顽强的新生命。从法国回上海定居后，10多年间汪志杰又多次远走青藏高原、新疆盆地、四川西北和江南名山撷取素材。汪志杰一生偏爱表现西部的风土人物，西部一直是他热衷表现的主题，他对西部的情结历久不衰，我想这与他的经历息息相关。

2010年，汪志杰积劳成疾，到香港治病，始终不能痊愈，但是他总是乐观地与病魔搏斗，始终不放下手中的画笔，不断有新作问世。这些作品情景融合，色彩鲜明，体现了艺术家的心智，又铸就了绘画的内涵。

2016年1月，我回国探亲，特地与方广泓夫妇、在美国开画廊的徐文华夫妇，一起到医院去看望老朋友，想不到成了最后一面。汪志杰少年得志，展露才华，后来又戏剧性的"游离"了主流绘画界。他作为新中国培养起来的第一代艺术家，受尽冤屈磨难，却创造了近代绘画史上的一个传奇。其实，艺术作品无不烙印着作者的思想、感情、个性、修养乃至生命的轨迹。他的艺术成就和跌宕人生境遇，令人感慨，令人起敬，令人遐思，令人深深的怀念！

<p style="text-align:right">叶星球
2017年8月1日于巴黎千星阁</p>

注释：

[1] 邹跃进著：《新中国美术史》，湖南美术出版社，2002年1月第1版汪志杰《赛马》，第63页。

[2] 叶星球著：《难忘恩师徐悲鸿——董钢访谈录》，载《叶星球美术文集》，巴黎太平洋通出版社，2006年版。

[3] [英]拜特著，吴洪译：《马蒂斯故事》，上海人民出版社2003年版。

[4] [美]阿尔弗雷德·威尔纳著：《莫迪里阿尼》，吴达ológia译，人民美术出版社1986年版。

[5] 叶星球著：《老树春深更着花——记一代著名油画家金冶教授》，载香港《文学与传记》，1999年12月15日。

<p style="text-align:right">（栏目编辑　胡光华）</p>

李天林作品选

《小巷》油画 60cm×45cm

《乡路》油画 35cm×50cm

《婺源春色》油画 50cm×40cm

《四月婺源》油画 50cm×40cm

作者简介：
李天林（1969—），淮阴工学院设计艺术学院造型与理论教学部主任、副教授。研究方向：油画创作。

张维柱作品选

《北海银滩》油画 60cm×50cm

《皖南风韵》油画 80cm×60cm

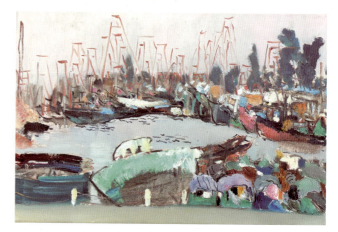

《北海侨港》油画 46cm×38cm

《意象洪泽湖》油画 46cm×38cm

作者简介：

张维柱（1971—），现任淮阴工学院设计艺术学院副教授。研究方向：油画创作。

张逊作品选

《工作室》水彩 73cm×53cm

《文件堆》水彩 53cm×35cm

《风光》水彩 73cm×53cm

《连云港老街》水彩 73cm×53cm

作者简介：
张逊（1982—），江苏淮安人。现任教于淮阴工学院设计艺术学院。研究方向：环境艺术设计、绘画及艺术教育理论研究。

廖正定作品选

《初冬旷野》布面油画 70cm×80cm

《水涸草惊》布面油画 70cm×80cm

作者简介：

廖正定（1985—），男，汉，江西南昌人，俄罗斯国立师范大学（艺术学）博士，江西师范大学美术学院讲师。研究方向：油画创作。